D0321690

THE
**PAUL HAMLYN
LIBRARY**

DONATED BY

THE PAUL HAMLYN

FOUNDATION

TO THE

BRITISH MUSEUM

WITHDRAWN

opened December 2000

Deutsche und Österreichische Exlibris 1500-1599

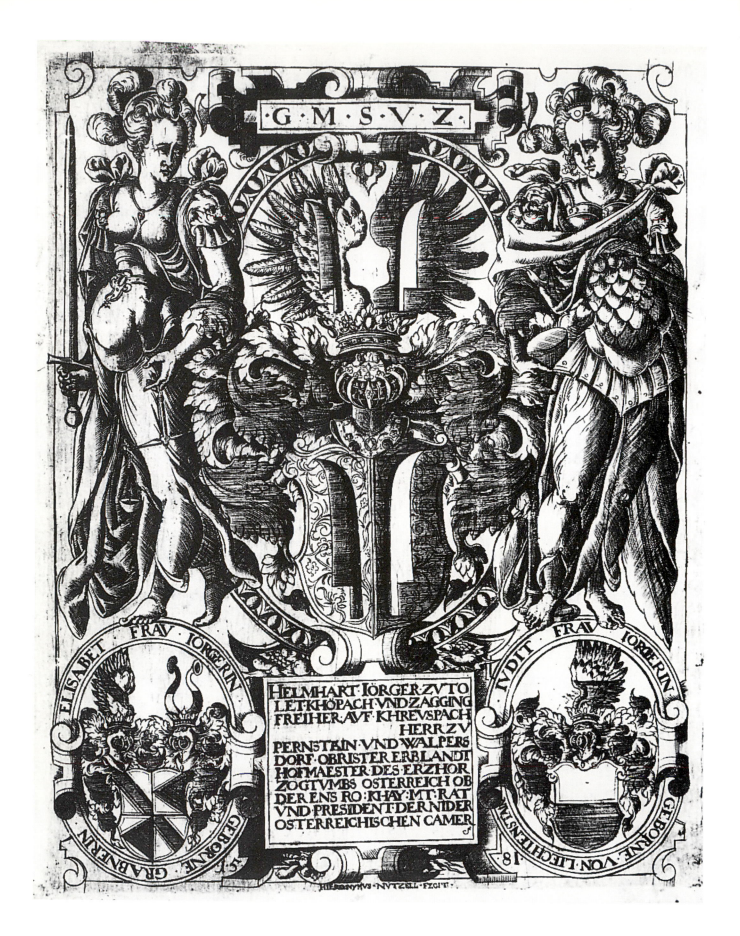

Deutsche und Österreichische Exlibris 1500–1599

im Britischen Museum

Ilse O'Dell

THE BRITISH MUSEUM PRESS

769. 52094309031 ODE

© 2003 The Trustees of The British Museum

Ilse O'Dell has asserted her right to be identified
as the author of this work

Published by The British Museum Press
A division of The British Museum Company Ltd
46 Bloomsbury Street, London WC1B 3QQ

A catalogue record for this book is available from
the British Library

ISBN 0 7141 2634 9

Designed by James Shurmer
Printed in Great Britain by Cambridge
University Press

Frontispiz: Exlibris Jörger (Nr. 193)

Inhalt

Preface

The British Museum holds one of the largest collections of bookplates (ex-libris) in the world. It owes this position to the labours of Sir Augustus Wollaston Franks, who assembled it over many years, in part as an adjunct to his interest in heraldry, and bequeathed it to the British Museum on his death in 1897. This vast nucleus encouraged other donors to develop the collection, and, in addition to many single acquisitions made by Campbell Dodgson during his Keepership from 1912 to 1932, there were two large gifts. The first was presented by Mrs Rosenheim in 1932, and the second by George Heath Viner in 1950.

The collection covers all countries and all periods, but the only part that has been published is the British series from the Franks bequest, which was catalogued by E.R.J. Gambier Howe in three volumes published by the Museum in 1903–4. We were therefore delighted when in 1992 Dr Ilse O'Dell-Franke, having completed her major studies of the prints of Jost Amman and Virgil Solis (among many other things), offered to catalogue for us the German plates of the sixteenth century. Many of these were to be found in the Franks collection, but the greater part derives from the collection of Max Rosenheim, an expert on German renaissance culture.

As Dr O'Dell pursued her research in German libraries and print rooms, it emerged that the British Museum possessed the finest group of these prints in the world – a fact that had not previously been established. So the present publication is all the more important to the development of understanding of this important subject, especially as we have been able to include illustrations of all the plates catalogued. This is the first time that most have been reproduced, and it will open a rather neglected field to a wider constituency of historians of art and iconography.

It is my duty and pleasure to thank on behalf of the Trustees of the British Museum those who have helped bring this lengthy project to fruition. The Gerda Henkel Stiftung in Düsseldorf has been most generous over the years, first in its support of Dr O'Dell's research in Germany, and again in helping towards the costs of the publication of the catalogue. We are most grateful to the Foundation and its Director, Dr Elisabeth Hemfort, for their invaluable support of a fundamental publication of this kind. We are grateful to those in British Museum Press who are responsible for the book's production, and particularly to Teresa Francis and its editor, Colin Grant. Finally, and most critically, we are entirely indebted to Dr O'Dell whose decade-long labours on this catalogue have been undertaken on an entirely voluntary basis. To her go our warmest thanks.

Antony Griffiths
Keeper, Department of Prints and Drawings
British Museum

Danksagung

Ich danke der Gerda Henkel Stiftung in Düsseldorf, die diese Arbeit durch die Übernahme von Reisenkosten und einen Druckkostenzuschuß unterstützte.

Im Britischen Museum gilt mein Dank in erster Linie Antony Griffiths, dem Direktor der Graphischen Sammlung, der nicht nur den Vorschlag, die deutschen Blätter des 16. Jahrhunderts der Exlibrissammlung zu katalogisieren, enthusiastisch befürwortete, sondern mir in allen Phasen der Arbeit großzügige und tolerante Unterstützung gewährte. Weiterhin danke ich allen Mitarbeitern des Kabinetts, die jahrelang einen „foreigner" in ihrer Mitte gewähren ließen – besonders hilfreich waren Andrew Clary, Paul Goldman und Richard Perfitt.

In der British Library konnte ich bis zu ihrem Auszug aus dem Museum (und danach im neuen Gebäude in St. Pancras) jede Unterstützung haben und in David Paisey einen kundigen Ratgeber. In zahlreichen Bibliotheken und Graphischen Sammlungen in Deutschland wurde mir vielerlei Hilfe gewährt: ich danke vor allem Dr. Werner Taegert in Bamberg, Dr. Anneliese Schmitt in Berlin, Paul G. Becker in Gütersloh, Dr. Elke Schutt-Kehm in Mainz, Dr. Dieter Kudorfer und Dr. Hermann Wiese in München, Dr. Rainer Schoch in Nürnberg, Dr. Martin Boghardt (†) in Wolfenbüttel.

Die größte Dankesschuld aber gilt den beiden Helfern, die die Arbeit von Anfang an mit Ermutigung, Hinweisen und Ratschlägen unterstützten: Dr. Renate Kroos in München, die sich trotz eigener drängender Arbeiten die Zeit nahm, das Manuskript aufs gründlichste durchzusehen, manche Ungenauigkeiten und Fehler entdeckte und gelehrte Anmerkungen beisteuerte. Und Ulrich Kopp in Wolfenbüttel, Bibliothekar mit hervorragendem optischen Gedächtnis, der nach einer Randleiste sagen konnte, von welchem Drucker ein Werk stammte. Ihnen beiden gilt besonders herzlicher Dank.

Trotz Umbau und Neugestaltung des Departments und meiner Unkenntnis moderner Publikationstechniken brachten es die Mitarbeiter von British Museum Press – besonders Teresa Francis und Colin Grant – fertig, die Zusammenarbeit zu einer Freude werden zu lassen.

Das Manuskript wurde im Herbst 1999 abgeschlossen, später erschienene Literatur ist nur in Einzelfällen berücksichtigt.

Ilse O'Dell
London, Juli 2002

Einleitung

Umkreis

Die Exlibrissammlung des Britischen Museums gilt mit über 100.000 Blatt allgemein als die größte ihrer Art in der Welt. Doch lassen sich für die meisten Sammlungen nicht einmal ungefähre quantitative Schätzungen angeben. Exlibrissammlungen außerhalb Deutschlands, die – wie die des Britischen Museums – einen hohen Anteil an Blättern des 16. Jahrhunderts haben, befinden sich in Moskau,[1] Nancy, Paris,[2] Wien[3] und New Haven.[4] Die zahlenmäßig größte Sammlung in Deutschland ist die des Gutenberg-Museums in Mainz, die jedoch nur einige wenige Exlibris des 16. Jahrhunderts enthält.[5] Dagegen ist die umfangreiche Sammlung der Bayerischen Staatsbibliothek in München besonders reich an alten Exlibris.[6] Den am besten erschlossenen Bestand an Blättern des 16. Jahrhunderts in Deutschland hat die Exlibrissammlung Berlepsch in der Herzog August Bibliothek in Wolfenbüttel, die am gründlichsten bearbeitet ist.[7] Weitere wichtige Sammlungen mit alten Beständen befinden sich in der Staatsbibliothek Berlin,[8] der Deutschen Bücherei in Leipzig[9] und dem Germanischen Nationalmuseum in Nürnberg.[10] Eine Auflistung aller deutschen Bibliotheken, die Exlibrissammlungen haben (mit geschätzter Anzahl), findet sich bei W. Gebhardt: Spezialbestände in deutschen Bibliotheken, Berlin 1977.

Definition

Wie Graf Leiningen-Westerburg in der Einleitung zu seinem grundlegenden Werk über deutsche und österreichische Exlibris ausführt, lassen sich die Zwecke eines Exlibris genau bezeichnen: sie sollen erstens das Buch sichern, indem sie seinen rechtmäßigen Besitzer dokumentieren, und zweitens das Werk zieren durch ein zu seiner Person passendes kleines Kunstwerk.[11] Es ist dieser zweite Aspekt, der die Veranlassung zu der vorliegenden Arbeit gab, die Bibliothekszeichen des 16. Jahrhunderts zusammenzustellen und ihre kunsthistorische Einordnung zu versuchen. Das Hauptgewicht liegt also auf der Bestimmung der Künstler. Der Titel „Deutsche und österreichische Exlibris" ist nicht nur eine geographische Abgrenzung, sondern bezieht sich vor allem darauf, daß die Blätter zum größten Teil deutscher künstlerischer Herkunft sind (die deutsch-schweizerischen Exlibris sind nur in Ausnahmefällen erwähnt, da sie bereits in L. Gersters und A. Wegmanns Werken ausführlich behandelt worden sind; siehe Literaturverzeichnis).

Seit es in der zweiten Hälfte des 19. Jahrhunderts (und besonders nach der Gründung der Exlibrisvereine)[12] Mode wurde, Bibliothekszeichen als graphische Blätter – losgelöst vom Buch und ihrem ursprünglichen Zweck der Eigentumssicherung – zu erwerben, entstanden die großen Exlibrissammlungen, die meist nach Eignernamen zusammengestellt sind. Diese Ordnung bringt es mit sich, daß Blätter sehr verschiedener Qualität hintereinander erscheinen. Den Grundstock der Bestände an Bibliothekszeichen in der graphischen Sammlung des Britischen Museums bilden die wohl größte private Sammlung dieser Art: die Sammlung von Augustus Wollaston Franks sowie die Sammlung von Max und Maurice Rosenheim. Bei dem zunehmenden Interesse an der Geschichte von Sammlungen schien es

sinnvoll, die Blätter als Bestandteile der jeweiligen Sammlung zu betrachten und alle in ihr vorhandenen vervielfältigten Arbeiten des 16. Jahrhunderts aufzunehmen, ohne Rücksicht darauf, ob es sich um Exlibris, Signete, Autorenwappen, Titel oder Ornamentblätter handelt (ausgenommen sind die rein typographischen Zettel). Im ganzen werden über 500 Druckgraphikblätter aus den Sammlungen Franks und Rosenheim behandelt. Hinzu kommen die Stücke aus den allgemeinen Beständen, die als Exlibris gewertet werden können. Eine Übersicht über alle Exlibrissammlungen im Department of Prints and Drawings (auch derjenigen, die keine Blätter des 16. Jahrhunderts enthalten und daher hier nicht erwähnt werden) findet sich bei Griffiths/Williams.[13] Über die verschiedenen Aspekte der Sammeltätigkeit von A. W. Franks erschien kürzlich ein grundlegendes Werk, das auch einen Beitrag über Franks als Exlibrissammler enthält;[14] eine ähnliche Arbeit über Max und Maurice Rosenheim ist zu erhoffen. Die Bemerkungen zu ihren Exlibrissammlungen, die hier folgen, beschränken sich hauptsächlich auf eine Auflistung der Bestände[15] und Erwähnung derjenigen Sammleraktivitäten von Franks und Rosenheim, die aus den Notizen zu den Blättern hervorgehen.

Bestand

Sammlung Franks

Sir Augustus Wollaston Franks (1826–1897), seit 1851 am Britischen Museum tätig, war einer der größten Kenner und Sammler orientalischer und europäischer mittelalterlicher Kunst und seit 1866 Direktor des Department of British and Mediaeval Antiquities and Ethnography des Britischen Museums. Er war Präsident der Society of Antiquaries und Mitbegründer der Association of Gentleman Collectors. Seine Publikationen reichen von Arbeiten über prähistorische Werkzeuge oder Ausgrabungen in Karthago bis zur Korrektur eines Datums in Verbindung mit Holbeins Testament. Er war Ehrendoktor der Universitäten Cambridge und Oxford und Mitglied zahlreicher gelehrter Gesellschaften und Orden. 1878 lehnte er es ab, Direktor des Britischen Museums zu werden. Sein großes Vermögen gab er hauptsächlich für den Ankauf von Kunstwerken aus, die als Schenkung oder Vermächtnis zum größten Teil an das Britische Museum kamen. Eine Übersicht über seine Sammlungen zeigt die enorme Spannweite seiner Interessen, die von archäologischen Forschungen bis zu Zusammenstellungen von Spielkarten und Warenzeichen reicht.[16]

Seine Exlibrissammlung, die bei seinem Tode im Mai 1897 an das Department of Prints and Drawings im Britischen Museum kam, ist nach Schulen geordnet. Die britischen, amerikanischen und deutschen Blätter sind in großen Halblederbänden in alphabetischer Folge nach Eignernamen fest aufgeklebt und innerhalb der Schulen fortlaufend numeriert; die übrigen Bestände sind nicht aufgezogen in Kästen geordnet und ebenfalls fortlaufend numeriert.

Britische und amerikanische Exlibris in 55 Bänden, Nr. 1–34469[17] (außerdem das sog. „Brighton Album" mit 649 Exlibris hauptsächlich des 17. und 18. Jahrhunderts und zwei Bände der „Specimen"-Serie, die ihre eigenen Nummern haben: 1–1081)

Französische Exlibris: 10 Kästen, Nr. 1–10809

Russische, polnische, bulgarische, griechische, orientalische Exlibris: 1 Kasten, Nr. 1–160

Holländische und flämische Exlibris: 1 Kasten, Nr. 1–695

Schweizerische Exlibris: 2 Kästen, Nr. 1–1438

Italienische Exlibris: 2 Kästen, Nr. 1–1375

Spanische (Nr. 1–120), *skandinavische* (Nr. 1–117), *brasilianische, chilenische, mexikanische* (Nr. 1–6) zusammen in 1 Kasten

Außerdem zwei Kästen mit nicht numerierten Blättern und eine Anzahl von Büchern mit eingeklebten Exlibris

Die *deutschen Exlibris* sind in 10 Bänden mit den goldgeprägten Titeln: „GERMAN BOOK-PLATES FRANKS COLLECTION" eingeklebt (Nr. 1–4752). Außerdem ein Kasten mit losen Blättern „German anonymous" (Nr. 4753–5324). Die Anordnung in den Halblederbänden erfolgte nach den Ratschlägen von Max Rosenheim, der – wie aus einem Bericht von Sidney Colvin an die Trustees vom 26. Mai 1905 hervorgeht – als Volontär an der graphischen Sammlung mit der Ordnung der ausländischen Exlibris der Sammlung Franks beschäftigt war. Bei Rosenheims Tod am 5. September 1911 war diese Arbeit bis auf die letzten beiden Bände abgeschlossen. Sidney Colvin schreibt am 4. Dezember 1911 an die Trustees, daß die letzten deutschen Exlibris (T–Z) geordnet seien, um aufgeklebt zu werden. Jedoch erfolgte diese Arbeit erst 54 Jahre später (annual Report 1965); daher weichen die beiden letzten Halblederbände in Papier und Einband deutlich von den früheren Bänden ab. Franks' Handexemplar von Friedrich Warnecke: Die deutschen Bücherzeichen. Exlibris, Berlin 1890, ist mit zusätzlichen Seiten versehen, auf denen die Exlibris verzeichnet sind, die in der Sammlung Franks vorhanden sind, aber Warnecke unbekannt waren.[18] Da Franks wie die Mehrzahl der Exlibrissammler des 19. Jahrhunderts eine möglichst vollständige Zusammenstellung anstrebte, nahm er auch Blätter von geringer künstlerischer Qualität auf. Er selbst schreibt darüber im November 1883 an einen Freund: „I have recently gone in for bookplates, somewhat a new form of collecting just above postage stamps but still interesting in its way…"[19] Weil die Blätter in den Lederbänden fest aufgeklebt sind, lassen sich die Rückseiten nicht untersuchen und die Feststellung, ob es sich um altes oder neues Papier handelt, ist oftmals erschwert. Zuweilen sind in den Bänden unter dem Namen eines Exlibriseigners kleine blaue Zettel mit handschriftlichen Bemerkungen eingeklebt. Diese beziehen sich auf Bücher mit Exlibris aus der Sammlung Franks. Soweit sie dem 16. Jahrhundert angehören, sind diese Blätter ebenfalls aufgenommen (z. B. Fugger, Stadion, Millner von Zweiraden).

Sammlung Rosenheim

Max Rosenheim (1849–1911) und sein jüngerer Bruder Maurice (gestorben 1922) waren wohlhabende Weinhändler, die neben ihrer Geschäftstätigkeit Zeit fanden, in ihrem Haus in Hampstead umfangreiche Kunstsammlungen zusammenzubringen und zu hervorragenden Kennern über alle Gebiete ihrer Sammlungen zu werden. Sie waren beide „Fellows of the Society of Antiquaries" und machten schon zu ihren Lebzeiten zahlreiche Stiftungen, besonders an das Britische Museum. Sidney Colvin nennt Max Rosenheim in einem Bericht an die Trustees vom 20. Januar 1909 „that constant friend of the Museum" und in einem Nachruf in der „Times" vom 22. September 1911 wird erwähnt, daß er „most generous in imparting information" gewesen sei, und einen großen Teil seiner Zeit dem Museum zu Forschungsarbeiten gewidmet habe. Die Sammlungen der beiden Brüder wurden erst nach dem Tode von Maurice (18. Mai 1922) in einer 10 tägigen Auktion mit fünf Katalogen versteigert;[20] sie zeigen die erstaunliche Breite ihrer Interessen. Nicht versteigert wurde die Exlibrissammlung, die bis 1932 im Besitz der Familie blieb.

In einem Bericht an die Trustees des Britischen Museums schreibt Campbell Dodgson am 5. Februar 1932, daß Mrs. Theodore Rosenheim dem Museum die Exlibrissammlung von Max Rosenheim zum Geschenk angeboten habe. Seiner Meinung nach sollten jedoch diejenigen Blätter, die Duplikate zur Sammlung Franks seien, nicht akzeptiert werden.

Wie aus weiteren Berichten hervorgeht, unternahm George Heath Viner die Aufgabe, diese Duplikate auszusortieren. Sie wurden der Bodleian Library in Oxford angeboten, die sie jedoch ablehnte (Bericht von Dodgson vom 1.Juli 1932) und dann an Mrs. Rosenheim zurückgeschickt (Bericht von Arthur M. Hind vom 23. November 1932). Die jetzt noch vorhandenen Bestände der Sammlung Rosenheim sind jedoch umfangreicher, als Viner in seinem Zwischenbericht (nach Aussortierung der Duplikate) vom 15.November 1932 verzeichnete. Sie bestehen aus folgenden Kästen, in denen die Blätter auf Kartons mit Falz befestigt sind:[21]

Deutsche Exlibris: 28 Kästen, Nr. 1–2361. Diese sind aufgeteilt in 15. und 16. Jahrhundert (12 Kästen) und spätere (16 Kästen)

Schweizer Exlibris: 4 Kästen, Nr. 2362–2847

Niederländische Exlibris: 3 Kästen, Nr. 2848–3107

Italienische Exlibris: 6 Kästen, Nr. 3108–3748

Skandinavische Exlibris: 2 Kästen, Nr. 3749–3895

Spanische, portugiesische, südamerikanische Exlibris: 1 Kasten, Nr. 3896–3981

Russische, polnische, ungarische, griechische, orientalische Exlibris: 1 Kasten, Nr. 3982–4046

Englische Exlibris: 1 Kasten, Nr. 4047–4075

Französische Exlibris: 33 Kästen, Nr. 4076–7971. Aufgeteilt in A–Z (24 Kästen) und „Armorial" (9 Kästen)

Verschiedene Exlibris: 1 Kasten, Nr. 7972–8689

Das Schwergewicht der Sammlung Rosenheim liegt also – anders als bei Franks – hauptsächlich auf den frühen deutschen Exlibris und besonders Exemplaren von hoher künstlerischer Qualität. Die zwölf Kästen mit deutschen Blättern des 15. und 16. Jahrhunderts enthalten viele Duplikate zu Franks und häufig mehrere Exemplare eines Blattes in unterschiedlichen Erhaltungszuständen. Obwohl die schweizer Exlibris in vier Kästen eine eigene Abteilung bilden, befinden sich mehrere schweizer Blätter des 15. und 16. Jahrhunderts unter den deutschen Exlibris dieser Zeit. Sie sind hier – wie schon oben erwähnt – nur in Ausnahmefällen besprochen.

Leider wurde Rosenheims Handexemplar von Friedrich Warneckes Exlibrisbuch, das – wie Franks' Exemplar – offenbar viele Anmerkungen des Sammlers zu seinen Blättern enthielt, zusammen mit seiner Bibliothek versteigert.[22] So konnten für diese Arbeit nur die handschriftlichen Notizen verwendet werden, die sich mehrfach auf den Rückseiten der Blätter oder den Kartons, auf die sie aufgezogen sind, befinden. Doch sind dies offenbar nur Bruchteile der großen Kenntnis Max Rosenheims zu heraldischen Fragen, die sich in seinem grundlegenden und bis heute unübertroffenen Artikel über Stammbücher (zum größten Teil aus seiner eigenen Sammlung) dokumentiert.[23] Auch aus zahlreichen Anmerkungen von Dodgson und anderen Forschern, Briefen von Exlibrissammlern an Rosenheim, die zuweilen in den Kästen bei den Blättern liegen, sowie einigen Artikeln zu einzelnen Stücken[24] geht Rosenheims eminente Kennerschaft hervor. Es bleibt den Heraldikern überlassen, auf diesem Gebiet anhand der Abbildungen weiterzuforschen.

Die handschriftlichen Anmerkungen weisen oft auf interessante Zusammenhänge hin, z. B. bezieht sich die mehrfach vorkommende Notiz „ex Rembrandt coll." auf einen schwarzen, ledernen Klebeband mit dem goldgeprägten Titel „WAPEN.BOECK.PRINTEN EN.TEEKENINGE 1637" (Inv. Nr. 1908.2.8.1), dessen Wappenillustrationen zum größten Teil herausgelöst sind. Zwanzig derartige Lederbände, von denen sich sieben im Department of Prints and Drawings befinden, sind bekannt und wurden von J. G. van Gelder und I. Jost ausführlich beschrieben und überzeugend als Bände aus der Sammlung des Pieter Spiering Silfvercroena

(gest. 1652) identifiziert.[25] Für Forschungen zur Sammlungsgeschichte ist es bedauerlich, daß der größere Teil der Wappen aus dem Bande von 1637 herausgelöst wurde. Gleichermaßen könnte man es beklagen, daß Dodgson, der die schönsten Exemplare aus Rosenheims Exlibrissammlung im Frühjahr 1932 in der Ausstellung „Recent Acquisitions" zeigte, diese Blätter zum Teil in der allgemeinen Sammlung unter dem Namen des Künstlers einordnen ließ,[26] so daß das Bild von Rosenbergs Sammlung, das man bei der Durchsicht der Kästen gewinnt, unvollständig ist.

Allgemeine Sammlung

Wie Griffiths/Williams[27] verzeichnen, gibt es außer den Exlibrissammlungen von Franks und Rosenheim noch diejenige von George Heath Viner, die 1950 an das Department kam,[28] und die „Main Departmental Collection", die hauptsächlich von Dodgson aufgebaut wurde, sowie einige Exlibris in den Sammlungen von Sarah Banks. Außer einigen Blättern in der „Main Departmental Collection" enthalten diese Bestände keine deutschen Exlibris des 16. Jahrhunderts. Jedoch finden sich in der allgemeinen Sammlung des Departments, die nach Künstlern geordnet ist, zahlreiche Exlibris unter dem Namen des jeweiligen Künstlers. Diese Blätter wurden ebenfalls aufgenommen, soweit sie nicht bereits als Signete, Titelblätter o. ä. bestimmt worden sind.[29]

Ziele der Arbeit

Quelle zur Bibliotheksgeschichte

Es ist immer wieder betont worden, wie wichtig eine Zusammenstellung von alten Exlibris als Quelle zur Bibliotheksgeschichte sei, denn anhand von Bucheignerzeichen lassen sich Rückschlüsse auf einst existierende Bibliotheken ziehen.[30] Da die Bestandskataloge der großen Bibliotheken bei der Beschreibung von Büchern Abbildungen entweder gar nicht oder nur sehr summarisch angeben, sind Hinweise auf Exlibris dort nicht zu finden. Erst in jüngster Zeit hat man den Exlibris in Büchern mehr Beachtung geschenkt (vgl. z. B. die Exlibriskataloge der Universitätsbibliotheken Graz von 1980 und Konstanz von 1991).[31] Doch wird eine systematische Aufnahme aller Exlibris in Büchern der großen Bibliotheken sicher noch lange ein Desideratum bleiben.

Daher scheint es sinnvoll, zunächst die als Zusammenstellung von Graphikblättern angelegten großen Exlibrissammlungen des 19. Jahrhunderts bekannt zu machen, um anhand dieser Bestände Belege für früher vorhandene Bibliotheken zu finden. Dazu ist es erforderlich, daß alle Blätter abgebildet werden, denn eine noch so genaue Beschreibung kann nicht auf alle Details eingehen. Z. B. gibt das bis heute als Handbuch grundlegende Werk von Friedrich Warnecke ausführliche Angaben zu 2566 Bucheignerzeichen, bildet jedoch nur 76 Blätter ab. Winzige – aber im Hinblick auf Bibliotheksgeschichte wichtige – Details, wie die handschriftlichen Nummernfolgen, die z. B. auf den Exlibris des Wolfgang Poellius oder Valentin Schnotz vorkommen, und offenbar Standortbezeichnungen in ihren Bibliotheken waren, fallen bei solchen Beschreibungen fort, sind aber auf Abbildungen sofort zu sehen. Auch lassen sich so verschiedene Zustände der Blätter oder Kopien nach anderen Werken auf den ersten Blick erkennen. Abhängigkeiten und Ähnlichkeiten unter den Exlibris einer Gruppe von Gleichgesinnten[32] oder Verwandten[33] sind ohne Abbildungen kaum festzustellen. Auch ist es interessant zu verfolgen, wie einzelne Blätter durch verschiedene Namensinschriften und Devisen für verschiedene Mitglieder einer Familie (oder auch andere

spätere Eigner) verändert werden (vgl. z. B. Hauer, Niedermayer, Pfinzing). Ebenfalls aufschlußreich sind die Nebeneinanderstellungen von Drucken nach veränderten Stöcken oder Platten, wie z. B. Kloster Andechs, bei dem das Abtswappen ausgewechselt werden konnte, oder Gugel von Brand mit den verschiedenen Wappen der Ehefrauen. Auch wurde im 16. Jahrhundert häufig nach Nobilitierung einer Familie der „bürgerliche" Stechhelm in einen „adeligen" Spangenhelm umgewandelt – wie Leiningen-Westerburg darlegt[34] ein widersinniger Brauch, der jedoch weit verbreitet gewesen zu sein scheint (vgl. z. B. Peutinger). Zuweilen sind die Hintergründe solcher Veränderungen schwer verständlich: Die Nebeneinanderstellung der beiden Zustände der Radierung mit dem Wappen der Familie Hermann von Guttenberg zeigt, daß der zweite Zustand mit dem Spangenhelm die Datierung 1530 trägt, während der erste Zustand mit dem Stechhelm 1569 datiert ist. Derartige Probleme, die sich anhand der Abbildungen stellen, werden sicher Anlaß zu weiteren Forschungen der Heraldiker sein.

Abnutzungserscheinungen der Stöcke, die oft über viele Jahrzehnte hinweg verwendet wurden, lassen sich anhand der Nebeneinanderstellung von frühen und späten Abdrucken in den Abbildungen verfolgen (vgl. z. B. Benediktbeuern, Klostermayr, Schürer). Durch die unterschiedliche Anordnung der begleitenden Typenschriften erhalten Abdrucke desselben Stockes oft ein anderes Aussehen (vgl. z. B. Eisengrein, Hohenbuch, Plotho). Vielleicht wird sich später feststellen lassen, ob diesen Unterschieden eine Absicht zugrunde lag, und welche. In vielen Fällen wurden die gleichen oder ähnliche Darstellungen in verschiedenen Größen gedruckt (wie z. B. Heumair, Knöringen, Werdenstein), so daß man passende Exlibris für die unterschiedlichen Formate der Bücher hatte. Derartige Überlegungen scheinen jedoch hauptsächlich solche Bücherliebhaber berücksichtigt zu haben, die ein besonders ästhetisches Verhältnis zum Buch hatten. Die Mehrzahl der Exlibriseigner suchte wohl durch die Anbringung eines Exlibris hauptsächlich ihren Besitz zu sichern und begnügte sich mit künstlerisch wenig anspruchsvollen Werken unbekannter Formschneider oder Handstempeln.

Bestimmung der Blätter

Um den Charakter der beiden großen Sammlungen Franks und Rosenheim zu dokumentieren, sind – wie schon erwähnt – alle Blätter des behandelten Zeitraumes und Gebietes aufgenommen, auch wenn es sich wahrscheinlich nicht um ein Exlibris handelt. Die am häufigsten vorkommenden Ausnahmen sind Signete, Wappen aus Widmungsvorreden, Autorenwappen, Titelblätter und Rahmenleisten.

Signete: Es liegt nahe, daß Buchdrucker- und Verlegersignete als „Herstellerzeichen" sich auch gut als „Eignerzeichen" verwenden ließen und es verwundert nicht, daß zahlreiche Signete unter den Exlibris eingeordnet sind (vgl. Behem, Birckmann, Forster, Grimm + Wirsung, Mylius, Schürer, Stoeckel + Bergen, Wittel, Zimmermann). Zuweilen scheinen sie tatsächlich (z. B. mit dem Vermerk „sibi et suis") als Eignerzeichen verwendet worden zu sein (vgl. Schürer). Auch ein mögliches Notariatssignet gehört zu dieser Gruppe (Berlogius).

Wappen aus Widmungsvorreden und Autorenwappen finden sich ebenfalls häufig unter den Exlibris eingeordnet (vgl. Bruno, Hessenburgk, Lazius, Marschalk von Ebnet, Melissus, Mennel, Mynsinger, Ofenbach, Seiler). Möglicherweise lassen sich einige dieser Blätter auch als eine Art „Placet" verstehen – durch Beigabe seines Wappens genehmigte der Wappeneigner die Druckschriften.[35] In den meisten Fällen konnte nachgewiesen werden, aus welchen Werken die Blätter stammen. Vielleicht sind sie zuweilen auch als Exlibris verwendet worden. Auch **Titelblätter** sind unter den Exlibris eingeordnet, und es ist versucht worden, ihre ursprüngliche Bestimmung zu belegen (vgl. Pfalz-Bayern, Reuchlin).

Mehrfach sind Titelrahmen mit einem Exlibris in der Mitte statt des Textes gedruckt (vgl. Held, Hessen) oder ältere **Holzschnittleisten** sind zu Rahmungen zusammengesetzt (vgl. Bruno, Helwich, Vogelmann). Es ist interessant zu verfolgen, aus welchem Zusammenhang sie ursprünglich stammen. Mehrere Exlibris sind aus Holzstöcken verschiedener Herkunft aufgebaut (vgl. z. B. Lauther, Mandl, Scherb, Vendius). In diesem Zusammenhang müssen auch die **Buchdruckerbordüren** erwähnt werden, die häufig als Rahmung dienen (vgl. Aschenbrenner, Schnotz, Schönborn) und damit stellt sich die Frage nach weiteren Ornamenten, die als Exlibris Verwendung fanden: ein reiner **Ornamentstich** (wohl Entwurf für einen Leuchterfuß) ist z. B. das unter Caudenborgh eingeordnete Exlibris. Ebenfalls für andere Bestimmungen angefertigte Entwürfe, die sich unter den Exlibris fanden, sind **Flugblätter** (vgl. „unbekannt", Nr. 441), **Vorlagen für Siegelschneider** (vgl. „unbekannt", Nr. 446–449) oder **Andachtsbilder** (vgl. Schlecher: Marienkrönung mit Namenseintrag) und **Holzschnittillustrationen aus Büchern**, wie z. B. aus Sebastian Münsters Cosmographia (Speyer), dem Wittenberger Heiltumsbuch (Öhringen, Sachsen) und anderen Werken.

Die in den Exlibrissammlungen häufig vorkommenden **Porträts** müssen jedoch in den meisten Fällen als Exlibris gewertet werden, denn durch Anbringung eines Porträts des Bucheigners hoffte man, den Entleiher an die Rückgabe des Buches zu erinnern. Oft wurde ein Besitzerzeichen vorn und das Porträt des Eigners hinten in die Buchdeckel geklebt, oder umgekehrt (vgl. Pirckheimer). Mehrfach ließen sich Exlibris durch die zugehörigen Porträts datieren (z. B. Knoll, Liskirchen, Melissus). Eine ähnliche Wirkung wie ein Porträt hatten auch die sogenannten „**redenden Exlibris**", die besonders häufig sind – rund ein Zehntel der besprochenen Blätter. Die simpleren Darstellungen bestehen aus der Verbildlichung des Namens, z. B. Faust, Hos, Laitter, Wolff. Weniger einfache Namen lassen sich oft durch die Kombination von Bildern darstellen und sind verhältnismäßig leicht zu erkennen, z. B. Hornburg, Rauchschnabel, Vogelmann. Schwieriger zu bestimmen sind die Darstellungen, denen intellektuelle Spekulationen oder komplizierte Namen zugrunde liegen: z. B. Crusius, Schürer, Schweigger, Schwingsherlein.

Ein weiterer großer Prozentsatz der vorhandenen Exlibris konnte als sogenannte „**Handstempeldrucke**" bestimmt werden. Erst in den letzten Jahren ist diese bisher als sehr selten geltende Art von Exlibris ausführlicher besprochen worden.[36] Es handelt sich um Eignerzeichen, die mittels eines geschnittenen Holzstockes (zuweilen wohl auch von einem Metallstempel zur Prägung von Supralibros) per Hand in das fertige Buch eingedruckt wurden. Die Mehrzahl dieser Drucke in den Sammlungen Franks und Rosenheim befinden sich auf unbeschnittenen Vorsatzblättern und sind im Vergleich zum Buchdruck von unterschiedlicher Druckqualität, die dem Druck von Hand gegenüber einer Presse entspricht (vgl. Cammermeister, Eisenhart, Landau). Oftmals wurden derartige Stempel wohl nach künstlerisch besseren Vorlagen angefertigt (vgl. Freymon).

Bestimmung der Künstler

Das Hauptgewicht dieser Arbeit liegt auf dem Versuch einer Bestimmung der Künstler der Exlibris. In der Literatur ist diese Frage bisher eher stiefmütterlich behandelt worden: die Kunsthistoriker haben sich wenig mit Exlibris beschäftigt und die Exlibrisforscher sind oft unsicher im Hinblick auf Zuschreibungen. So gelten in der kunsthistorischen Literatur meist nur zwei Exlibris Dürers als eigenhändig, während ihm in der Exlibrisliteratur sieben Blätter zugeschrieben werden.[37] Sicherlich hängt es von der sozialen Stellung der Bucheigner ab, ob sie einen Künstler wie Dürer für den Entwurf ihrer Exlibris engagieren konnten, oder sich mit Arbeiten mittelmäßiger Formschneider oder sogar Handstempeln begnügen mußten. Nicht wenige Eigner führten auch selbst ihre Entwürfe aus (vgl. z. B. Crusius, Lazius,

Schreivogel, Sedelius) oder verwendeten irgendwelche graphischen Blätter, die sie mit einem Besitzvermerk in ihre Bücher klebten.[38]

In der **ersten Hälfte des 16. Jahrhunderts** waren es hauptsächlich Albrecht Dürer, Hans Burgkmair und Lukas Cranach sowie ihre Schüler, die Exlibris schufen oder in ihren Werken Anregungen für Nachahmer boten. Von den zahlreichen Exlibris, die unter dem Namen von Dürer verzeichnet wurden, sind inzwischen viele Blätter Künstlern seines Umkreises zugewiesen worden, besonders Sebald Beham (vgl. Behaim von Schwarzbach, Poemer), Erhard Schön (vgl. Poemer, Scheurl, Spengler) und Wolf Traut (Scheurl, Stabius). Das Exlibris Dernschwam, das bisher ebenfalls Dürer zugeschrieben wurde, ist wohl eher eine Arbeit des Melchior Lorck, und weitere Blätter sind nur nach Vorlagen Dürers entstanden (vgl. Bannissis, Helfenstein, Scheurl). Am selbständigsten wirken die Exlibris seines Schülers Hans Springinklee (vgl. Eck, Tengler, Tetzel).

In Augsburg waren es besonders Hans Burgkmair und Heinrich Vogtherr, die viele Exlibris entwarfen. Neben den bekannten Blättern Burgkmairs (Peutinger, Rehm, Schenk) steht das Unikum eines unbekannten Wappens aus der Sammlung Franks, das von Dodgson unter Burgkmair eingeordnet wurde („unbekannt", Nr. 439). Weitere bisher nicht beschriebene Wappen aus der Sammlung Rosenheim wurden schon von Dörnhöffer Burgkmair zugeschrieben (vgl. „unbekannt", Serien, Nr. 450). Auch das hervorragende Exlibris des Ludwig Häußner, das bisher keinem Künstler zugeordnet werden konnte, läßt sich wohl dem Umkreis Burgkmair/Vogtherr zurechnen. Von Christoph Amberger oder seiner Werkstatt stammen wahrscheinlich die dreizehn Exlibris der Stadt Augsburg (s. d., Nr. 15–27) und Hieronymus Hopfer läßt sich in den unbekannten Wappen nachweisen, die Ausschnitte aus einem Blatt mit seiner Signatur sind (vgl. „unbekannt", Serien, Nr. 451).

Die Straßburger Baldung-Nachfolge hat zahlreiche Exlibris hervorgebracht (z. B. Schürer, Sturm), und der Donauschule, dem Hirschvogel/Lautensack-Umkreis, lassen sich mehrere Blätter zuordnen (vgl. Edlasberg, Herberstein, Hessen, Genger, Schürstab, Byrglius). Typisch für die Zusammensetzung von Exlibrissammlungen sind die drei Blätter, die unter Hirschvogels Namen laufen: 1. eigenhändige Arbeit (Edlasberg); 2. Kopie nach einer eigenhändigen Arbeit (Herberstein); 3. spätere Arbeit im Stile Hirschvogels (Hessen). Sie zeigen, daß die Sammler eher Vollständigkeit anstrebten als künstlerische Qualität. Das von Rosenheim in einer handschriftlichen Bemerkung dem Lautensack zugeschriebene Exlibris Schürstab ist ein gutes Beispiel für den Über-Enthusiasmus eines Sammlers, der seine Blätter möglichst bekannten Künstlern zuordnen möchte: im Vergleich mit Lautensacks signierter Porträtradierung von Hieronymus Schürstab von 1554 ist das Exlibris eine schwache und sicherlich nicht eigenhändige Arbeit.

Den Exlibris Lukas Cranachs (z. B. Hess, Scheurl) lassen sich eine Reihe von Blättern zuordnen, die nach seinen Vorlagen oder in Anlehnung an seine Entwürfe entstanden (vgl. Anhalt, Mecklenburg, Schöneich). Auch Rahmenleisten Cranachs aus Melchior Lotters Werkstatt wurden für später entstandene Exlibris verwendet (vgl. Helwich), und Entwürfe von ihm aus dem Wittenberger Heiltumsbuch sind als Exlibris eingeordnet (vgl. Sachsen). Virgil Solis, der 1562 starb, schuf den Hauptteil seiner Arbeiten in der ersten Hälfte des 16. Jahrhunderts, doch erschien sein Wappenbuch – das erste dieser Art in Nürnberg – erst 1555. Die hier erwähnten Exlibris (z. B. Imhoff, Kranichfeld, Mayenschein, Schnöd) entstanden wohl ungefähr gleichzeitig mit diesem.

Die deutsche Druckgraphik der **zweiten Hälfte des 16. Jahrhunderts** ist weitaus weniger gut bearbeitet als die der ersten Hälfte und Zuschreibungen schwanken beträchtlich. Häufig werden die gleichen Exlibris im Werk verschiedener Künstler aufgeführt: so verzeichnet Andresen mehrere Blätter sowohl unter Jost Amman wie unter Hans Sibmacher (z. B. Fernberger, Fürleger) oder stellt Zuschreibungen anderer Autoren richtig (vgl. Flechtner, Hüls von Ratzberg). Jost Amman, Hans Sibmacher, Hans Wechter und Matthias Zündt

sind die führenden Exlibrisentwerfer der zweiten Hälfte des 16. Jahrhunderts. Zahlreiche Wappenholzschnitte aus Jost Ammans Wappenbuch, das seit 1579 in Frankfurt/Main von Sigmund Feyerabend verlegt wurde, sind als Exlibris verwendet worden (vgl. Lochner, Rieter) oder bildeten die Vorlagen für spätere Blätter (z. B. Faust, Riedesel). Andere lassen sich ihm durch Vergleich mit seinen Wappenholzschnitten oder signierten Radierungen zuschreiben (z. B. Sachsen, Schwalb, Schreck, Wolff). Eine bisher in der Literatur nicht verzeichnete Radierung mit Ammans Signatur (Exlibris Thenn) ist offenbar ein Unikum in der Sammlung Franks und läßt sich durch sein Gegenstück, das gleich große Porträt des Georg Thenn von 1576 (Andr. I., Nr. 13) datieren.

Hans Sibmachers Wappenbuch, dessen Fortsetzungen bis heute als „der Sibmacher" das grundlegende heraldische Kompendium sind, erschien zuerst 1596 in Nürnberg und viele seiner Exlibrisentwürfe lassen sich mit Wappen aus diesem Werk vergleichen. Typisch für Arbeiten Sibmachers sind z. B. die signierten Blätter Pfaudt und Holzschuher und die unsignierten Exlibris Dillherr, Steinhaus, Volckamer. Weniger einheitlich im Stil als Sibmachers Arbeiten sind die Blätter mit der Signatur HW, die sich jedoch in den meisten Fällen wohl als Werke Hans Wechters einordnen lassen (vgl. Didelsheim, Feyerabend, „unbekannt", Nr. 434); die Exlibris Baur von Eyssenegg und Cratz von Scharffenstein sind sicher von der gleichen Hand. Zahlreiche Entwürfe stammen von Matthias Zündt, der seine Arbeiten häufig signierte und datierte (vgl. Hermann von Guttenberg, Imhoff, Pfinzing-Gründlach, Zeidler).

Durch die Bestimmung der künstlerischen Zuordnung lassen sich zuweilen auch Datierungen korrigieren: z. B. bezieht sich das Datum 1530 auf dem Exlibris der Hermann von Guttenberg sicher nicht auf die Entstehung des Blattes (erst seit 1551 lassen sich Arbeiten von Matthias Zündt nachweisen), sondern soll wohl auf alten Adel der Familie hinweisen. Das bisher als 1533 angegebene undeutliche Datum auf dem Exlibris des Karl Agricola ist sicher als 1588 zu lesen, und das 1575 datierte Exlibris Eulenbeck entstand nach einem Wappen von Michel Le Blon von ca. 1620. Datierungen sind also häufig unzuverlässig, daher wurde auf eine chronologische Zusammenstellung der Exlibris verzichtet. Eine Liste der datierten Blätter befindet sich jedoch im Anhang des Registers (S. 110).

Mehrere Künstler, die bisher unbekannt waren, oder deren Werk nur durch einige wenige Blätter dokumentiert ist, lassen sich durch signierte Arbeiten genauer erfassen: mit „Georg Hüpschmann" voll bezeichnet ist das Exlibris Schortz, ein künstlerisch anspruchsvolles Blatt, vielleicht von einem bisher nicht bekannten Nachfolger von Donat Hübschmann. Das erst kürzlich zusammengestellte Werk des Hieronymus Nützel führt nur 15 Blätter auf.[39] Es kann um drei signierte und datierte Arbeiten erweitert werden: die Exlibris Jörger (1581), Schwanberg (1587) und Hochreuter (1583).[40] Als „undescribed work of the Bavarian Engraver Peter Weinher" ordnete Dodgson 1932 das mit PW signierte Exlibris Millner von Zweiraden (Nr. 259) aus der Sammlung Rosenheim ein. Das mit D K signierte unbekannte Exlibris mit dem Motiv einer Regenwolke (Nr. 432) läßt sich wohl dem Werk des David Kandel zuordnen, unter dessen Namen es bisher nicht verzeichnet ist.[41] Weitere Künstler, die mit Werken vertreten sind, die bisher in der Literatur nicht erwähnt wurden, sind die Monogrammisten „A S mit der Boraxbüchse" (Exlibris Koch), C G (unbekanntes Exlibris, Nr. 442), L M (Exlibris Württemberg) und FVB (Exlibris Hersfeld).

Kopien, Neudrucke, Reproduktionen, Nachahmungen

Es ist häufig festzustellen, daß die Künstler sich bei Exlibrisentwürfen an schon vorhandene Vorlagen hielten. Dies ist besonders auffällig bei den Exlibris von Eignern, die zu bestimmten gelehrten Zirkeln gehörten, oder bei Verwandten.[42] Auch wurden thematisch oder künstlerisch besonders hervorragende Blätter schon im 16. Jahrhundert teilweise oder ganz

kopiert: so ist z. B. das Holbein zugeschriebene Exlibris des Georg Hauer wenig später für Leonhart Marstaller seitenverkehrt und mit dessen Wappen wiederholt. Willibald Pirckheimers Exlibris des Monogrammisten I B von 1529 wurde schon von Theodor de Bry kopiert, und der berühmte Holzschnitt mit dem Hl. Laurentius (Exlibris des Hektor Poemer, früher Dürer zugeschrieben) war Vorbild für das Exlibris des Lorenz Arregger von 1607.[43] Die meisten Kopien sind jedoch mehr oder weniger qualitätvolle Wiederholungen von bereits vorhandenen Exlibris der Eigner: vgl. z. B. Hebenstreit, Herberstein, Mair, Troilo, Wolkenstein, Wolphius, in der Mehrzahl der Fälle wohl angefertigt, weil man Exlibris in verschiedenen Größen brauchte, oder weil der ursprüngliche Vorrat an Blättern verbraucht war. Nur wenn sich Stöcke oder Platten erhalten hatten, konnte man – was ebenfalls häufig geschah – über Jahrzehnte hinweg die gleichen Exlibris verwenden (vgl. Peutinger, Schürer).

Ende des 18. und besonders im 19. Jahrhundert begann man, in großem Umfang Neudrucke herzustellen. Die reichen Sammlungen von alten Stöcken, z. B. in Nürnberg, GNM und Wien, k. und k. Hofbibliothek, wurden ausgewertet und die Neudrucke in vielen Sammlungen eingeordnet – oftmals ohne Hinweis darauf, daß es sich um einen modernen Druck handelte. Besonders in der Exlibris-Zeitschrift erschienen viele dieser Neudrucke und wurden von Sammlern enthusiastisch begrüßt.[44] Graf Leiningen-Westerburg z. B., der große Exlibriskenner und Sammler, schreibt um 1901, daß seine Sammlung von rund 30.000 Blatt 902 Nachbildungen enthalte.[45] Aus handschriftlichen Notizen zu Stücken seiner Sammlung, die sich heute im GNM Nürnberg befinden, geht hervor, daß er sogar Neudrucke auf altem Papier veranlaßte (vgl. Kremsmünster, Voit). Wie wenig Wert man damals auf die „Echtheit" von Exlibris als Sammlungsstücken legte, zeigt eine Bemerkung von Leiningen-Westerburg zur Reproduktion des Exlibris von Karl Apian: „Reproduktion, deren Cliché durch gewandte

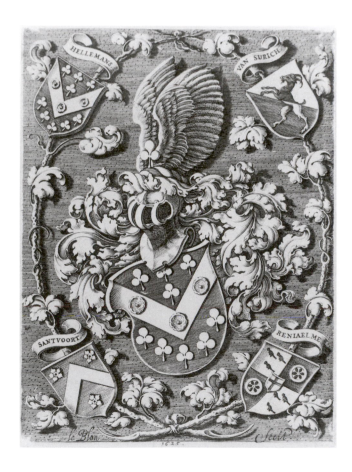

Abb. A
Michel Le Blons Wappen der
Familie Hellemans (1625)

Retouche der Firma Dr. C. Wolf + Sohn in München viel deutlicher ist als das Original".[46] Daß Sammler Clichéabdrucke ihrer Blätter an andere Sammler schickten (so wie man heute Photographien schicken würde), geht auch aus einem Brief von August Stoehr an Rosenheim hervor.[47] Häufig wurden diese Clichés als Originale eingeordnet, und wenn die Exlibris wie in der Sammlung Franks fest aufgeklebt sind, sind Täuschungen leicht möglich. Es ging den Exlibrissammlern vor allem um einen möglichst vollständigen Bestand an Stücken, denn die Blätter waren nicht mehr nur Kennzeichen der Buchbesitzer, sondern vor allem Tauschobjekte, und noch heute ist einer der wichtigsten Aspekte bei Treffen von Exlibrissammlern der Tausch.

Es war immer deutlich, daß die Blütezeit der Exlibris im 16. Jahrhundert lag, und die Sammler hielten sich für den Entwurf ihrer eigenen Zeichen häufig an Vorlagen aus dieser Zeit. Manche benutzten eine alte Platte, wie der Bibliothekar an der Bayerischen Staatsbibliothek Dr. Wilhelm Riedner (1877–1954), der offenbar die Exlibris, die er mit seinem handschriftlichen Namenseintrag versah, von der Platte des Exlibris des Johann Baptist Riedner druckte.[48]

Viele Künstler, die Exlibris für Sammler entwarfen, hielten sich – vielleicht auf Anregung des Bestellers – an Vorlagen des 16. Jahrhunderts. So verwendete Lorenz Max Rheude für das Exlibris des Apothekers Hermann Gelder von ca. 1900 eine Vorlage Jost Ammans aus dem Ständebuch von 1568;[49] und der Nestor der Exlibrisforschung, Friedrich Warnecke, ließ sich 1877 von Emil Doepler d. J. ein Exlibris anfertigen, dessen Schildhalterfiguren nach Ammans Wappenbuch von 1579 konzipiert sind.[50] Für Augustus Wollaston Franks, den Leiningen-Westerburg in seinem Nachruf den „König der Exlibris Sammler" nennt,[51] fertigte C.W. Sherborn 1891 ein Exlibris, das nach Michel Le Blons Wappen der Familie Hellemans von 1625 kopiert ist (Abb. A und B).[52]

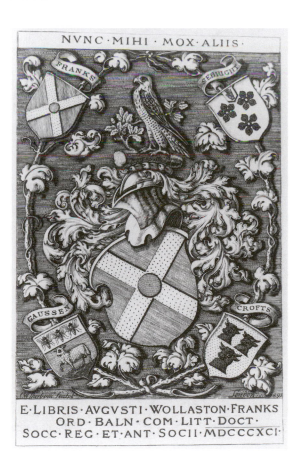

Abb. B
C.W. Sherborn, Exlibris
Augustus Wollaston Franks
(1891)

ANMERKUNGEN

1 Bibliothek der Universität Moskau; vgl. Kaschutina, S. 127 f

2 Nancy, Bibliothèque Municipale, und Paris, Bibliothèque Nationale, Département des Estampes; vgl. Meyer-Noriel, S. 5 ff

3 Österreichische Nationalbibliothek; vgl. Bericht von C. Karolyi in: Mitteilungen der deutschen Exlibris-Gesellschaft 1997 (3), S. 36 ff, mit weiterer Literatur

4 Yale University, Sammlung Oberst Hofberger; vgl. A. Kolb, in: Gutenberg-Jahrbuch 1961, S. 251

5 Ca. 60.000 Blatt; vgl. E. Schutt-Kehm: Exlibris-Katalog des Gutenberg-Museums, Mainz, 1.Teil, Wiesbaden 1985, S. 5 f

6 Ca. 40.000 Blatt; ausführliche Auflistung in Kudorfer, S. 72

7 Vgl. die ausführliche Übersicht bei Tauber/Exlibris-Verein, S. 17 ff

8 Ca. 45.000 Blatt; vgl. A. Schmitt, S. 5 ff

9 Weitgehend Kriegsverlust, aber 1897 mit guten Abbildungen publiziert: Burger/Lpz.

10 Ca. 15.000 Blatt; hauptsächlich Teile der Sammlung Leiningen-Westerburg, die die Grundlage für sein Handbuch bildete: Lein.-W.

11 Lein.-W., S. 6 ff

12 Vgl. dazu ausführlich Tauber/Exlibris-Verein, S. 9 ff

13 A. Griffiths and R. Williams: The Department of Prints and Drawings in the British Museum. User's Guide. London 1987, S. 86 f

14 M. Caygill and J. Cherry: A. W. Franks. Nineteenth-century Collecting and the British Museum. London 1997. Mit einem Beitrag von B. N. Lee: Franks as a Bookplate Collector

15 Sie basiert auf einer Zusammenstellung, die Paul Goldman im Sommer 1997 für das Department gemacht hat (maschinenschriftliche Liste)

16 Vgl. die Beiträge von Mitarbeitern des Museums über die verschiedenen Sammlungen in Caygill/Cherry (Anm. 14). Für einen kurzen Überblick über Franks' Sammelgebiete und Interessen siehe auch: D. Wilson: The forgotten Collector, Augustus Wollaston Franks of the British Museum. The Walter Neurath Memorial Lecture, 16. London 1984, S. 12 ff

17 Dieser Bestand wurde 1903/04 von E. R. J. Gambier Howe in drei Bänden katalogisiert: Catalogue of British and American Book Plates bequeathed to the British Museum by Sir Augustus Wollaston Franks, KCB, FRS, PSA, Litt.D. Dieses Standardwerk enthält nur sehr kurze Beschreibungen und kaum Abbildungen (19 Abbildungen in allen drei Bänden zusammen)

18 Ebenfalls im Department of Prints and Drawings, Inv. Nr. 1983.U.2439

19 Caygill/Cherry (Anm. 14), S. 54

20 Bei Sotheby, Wilkinson + Hodge, London, vom 30. April bis 11. Mai 1923
 1. Medals, Plaquettes, Coins (816 lots)
 2. Porcelain + Pottery (344 lots)
 3. Engraved Ornament (363 lots)
 4. Seal Matrices, Rings, Jewellery, Cameos, Ivories, Instruments, Bronzes etc. (497 lots)
 5. Library (571 lots) [vgl. Anm. 22]

21 Diese Aufzählung basiert ebenfalls auf der Zusammenstellung von Paul Goldman (vgl. Anm. 15)

22 "Catalogue of the Library of printed Books, illuminated and other Manuskripts, Engravings and Libri Amicorum collected by the late Max Rosenheim, Esq. F.S.A. and Maurice Rosenheim, Esq. F.S.A." versteigert am 9./10. 5. 1923 bei Sotheby's, Wilkinson + Hodge, London. Lot 499, enthält neben weiterer Exlibrisliteratur zwei Exemplare von Warneckes Buch ("both interleaved, many ms.additions")

23 Max Rosenheim: The Album Amicorum, in: Archaeologia 62 (London 1910) S. 251–308

24 Vgl. Anm. zu Exlibris Mayenschein

25 J. G. van Gelder and I. Jost: Jan de Bisschop and his Icones and Paradigmata. Doornspijk 1985, S. 202 ff (Hinweis von Martin Royalton-Kisch)

26 Vgl. The British Museum Quarterly VII, No.1, S. 8 (1932)

27 Vgl. Anm. 13, S. 87

28 Über 10.000 Blatt, teilweise katalogisiert von S. und B. Schofield, in: The Bookplate Journal 17 (1999), Nr. 2, S. 1–64

29 Z. B. wies Dodgson (I., S. 515 f) nach, daß das Wappen des Herzogs Johann von Bayern, das mit der Sammlung Franks als Exlibris an das Department kam, kein Exlibris ist, sondern in mehreren in Bamberg gedruckten Büchern verwendet wurde. Er schrieb die Arbeit Wolf Traut zu, und ordnete sie unter dessen Werk ein

30 Vgl. z. B. Paul Raabe in seinem Beitrag „Exlibris – Sammler – Bibliotheken" anläßlich der Jubiläumstagung der Deutschen Exlibris-Gesellschaft im Mai 1991, Gütersloh 1991, S. 8–18

31 Ausst.Kat.Graz 1980 und Schmitz-Veltin/Konstanz 1991

32 Vgl. dazu den Aufsatz von Ankwicz-Kleehoven über die Wiener Humanistenexlibris

33 Zu Kopien und Adaptionen bei den Exlibris des Nürnberger Patriziats vgl. O'Dell/Amman-Exlibris

34 L.-W., S. 30 ff

35 Vgl. dazu Haemmerle I.,S.23

36 Vgl. besonders Hartmann, S. 55 ff

37 Vgl. dazu Schreyl/Dürer, S.13

38 Vgl. dazu Nr. 365 (Schlecher)

39 Hollstein XXX (1991) S. 101 ff

40 Letzteres in München, BSB, Exlibris 3. Wahrscheinlich läßt sich auch das nicht signierte Exlibris Jörgers von 1571 (L.-W., Abb. S. 157) noch dem Werke Hieronymus Nützels zurechnen

41 Vgl. Hollstein XV B (1986) S. 217 ff

42 Vgl. Anm. 32 und 33. Sehr ähnlich sind sich auch die Exlibris von Christoph Gewold und seinem Schwager Philipp Menzel. Vgl. auch: Feucht/Glaser und Schnotz/Zinner

43 Gerster, Nr. 61, Taf. 239

44 Ein Druck von der alten Platte des Exlibris Baumgärtner wird in der Exl.Zt. 6 (1896) S. 101 f als „wertvolle Beilage" bezeichnet, da alte Drucke so teuer seien

45 L.-W., S. 553

46 In: Exl.Zt. 5 (1895) S. 112 f

47 Ros., Box 6: Brief vom 18. 3. 1906 „anbei mit Dank das sehr interessante exlibris zurück und ein Clichéabdruck meines Pronner"

48 Vgl. Warn. 1743, Taf. XII (aus Slg. Springer, jetzt in Berlin, KB, Inv. Nr. Sp. 94 a). Laut Warn., der Motto und Namensinschrift zitiert, war „Joannes Baptista Ridnerus" Rektor der Schule St. Lorenz in Nürnberg. Nach Auskunft des Landeskirchlichen Archivs Nürnberg vom 16. 8. 99 war dies jedoch ein Magister Johann Riedner (1603–56). Exemplare der Neudrucke um 1920 mit den handschriftlichen Einträgen „Ex libris Dr.Wilhelm Riedner" in der BSB, Exlibris 1

49 Vgl. Andr. I., S. 379 f, Nr. 231,14. Sechs Exemplare des Blattes von Rheude auf verschiedenfarbigen Papieren (120 × 70) in der BSB, Exlibris 11

50 Vgl. Warn. 2375 (Exemplar in der BSB, Exlibris 11), mit Amman, Andr. I., S. 375, Nr. 230

51 Exl.Zt. 7 (1897) S. 143 ff

52 Abb. A: BM, Print Room, 1972.U.1002 (Maße: 106 × 81); und Abb. B: BM, Print Room, Franks Coll. Box XVII, Nr. 11228 (Maße: 123 × 78)

Literaturabkürzungsverzeichnis

(aufgeführt sind alle Titel, die im Text mehr als zweimal erwähnt werden)

ADB Allgemeine Deutsche Biographie, Bd. 1–56, Leipzig 1875–1912

Andr. A. Andresen: Der Deutsche Peintre-Graveur, Bd. 1–5, Leipzig 1864–78

Ankwicz-Kleehoven E. Ankwicz-Kleehoven: Wiener Humanisten-Exlibris, in: XVII. Jahrbuch der Wiener Exlibris-Gesellschaft, Wien 1919, S. 11–35

Arellanes A. S. Arellanes: Bookplates. A selected annotated Bibliography of Periodical Literature, Detroit 1971

Ausst.Kat.Augsburg/Stuttgart 1973 Hans Burgkmair. Das Graphische Werk. Stuttgart 1973

Ausst.Kat.Augsburg 1980 Welt im Umbruch. Augsburg zwischen Renaissance und Barock, Bd. 1–2, Augsburg 1980

Ausst.Kat.Basel 1974 D. Koepplin und T. Falk: Lukas Cranach, Bd. 1–2, Basel 1974

Ausst.Kat.Basel 1984 Spätrenaissance am Oberrhein: Tobias Stimmer 1539–1584, Kunstmuseum Basel 1984

Ausst.Kat.Graz 1980 H. Zotter und W. Hohl: Exlibris. Besitzerzeichen aus fünf Jahrhunderten. Ausstellung Universitätsbibliothek Graz 1980

Ausst.Kat.Kansas 1988 The World in Miniature. Engravings by the German Little Masters 1500–1550, Spencer Museum of Art, University of Kansas 1988

Ausst.Kat.London 1995 G. Bartrum: German Renaissance Prints 1490–1550, London, British Museum 1995

Ausst.Kat.Salzburg 1987 Fürsterzbischof Wolf Dietrich von Raitenau, Salzburg 1987

B. A. Bartsch: Le Peintre-Graveur, Bd. 1–21, Wien 1802–21

Baudrier H.-L. Baudrier: Bibliographie Lyonnaise. Recherches sur les imprimeurs, libraries, reliures et fondeurs de lettres de Lyon au XVIe siècle. Sér. 1–12. Lyon 1895–1921

Bergmann J. Bergmann: Medaillen auf berühmte und ausgezeichnete Männer des Österreichischen Kaiserstaates vom 16. bis 19. Jahrhundert, Bd. 1–2, Wien 1844/1857

Berlepsch Exlibrissammlung des Carl Freiherr von Berlepsch (1786–1877). Wolfenbüttel, Herzog August Bibliothek

Biedermann J. G. Biedermann: Geschlechtsregister des hochadeligen Patriziats in Nürnberg. Bayreuth 1748

Burger/Lpz. C. Burger: Aus der Exlibris-Sammlung der Bibliothek des Börsenvereins des deutschen Buchhandels in Leipzig, Leipzig 1897

Butsch A. F. Butsch: Handbook of Renaissance Ornament. New York 1969

Deutscher Herold Deutscher Herold. Monatsschrift für Heraldik, Spragistik und Genealogie. Organ des Vereins „Herold" in Berlin, Jg. 1–65, Berlin 1870–1934

Dielitz J. Dielitz: Die Wahl- und Denksprüche, Feldgeschreie, Losungen, Schlacht- und Volksrufe, besonders des Mittelalters und der Neuzeit. Frankfurt/Main 1884

Dodgson C. Dodgson: Catalogue of Early German and Flemish Woodcuts preserved in the Department of Prints and Drawings in the British Museum, Bd. 1–2, London 1903/1911

Dodgson/Dürer C. Dodgson: The Masters of Engraving and Etching: Albrecht Dürer, London/Boston 1926

Essenwein A. v. Essenwein: Katalog der im germanischen Museum vorhandenen … Holzstöcke vom XV.–XVIII. Jahrhundert, Nürnberg 1892

Exl.Zt. Zeitschrift für Bücherzeichen, Bibliothekenkunde und Gelehrtengeschichte … Organ des Ex-libris-Vereins zu Berlin, Berlin Jg. 1 (1891), ab Jg. 17 (1907) neuer Titel: Exlibris, Buchkunst und angewandte Graphik, erschien bis 1941 (ab 1932 als Jahrbuch), seit 1950 in Frankfurt/Main u. a. als Organ der Deutschen Exlibris-Gesellschaft unter dem Titel: Exlibriskunst und Gebrauchsgraphik (hier alle drei Folgen zitiert als Exl.Zt.)

Franke/Solis-Zeichnungen I. Franke: Die Handzeichnungen Virgil Solis'. Dissertation (maschinenschriftlich) Göttingen 1967

Funke/RDK F. Funke und I. Haug: Exlibris, in: RDK, Bd. 6 (1973) Sp. 671–696

Funke/Jahn F. Funke: Die Wandlungen der Rahmenform in der alten Exlibriskunst, in: Festschrift Johannes Jahn, Leipzig 1958, S. 281–286

Geisberg/Strauss M. Geisberg: Der deutsche Einblatt-Holzschnitt in der ersten Hälfte des 16. Jahrhunderts, München 1923–1930. Revised and illustrated edition by Walter L. Strauss, Bd. 1–4, New York 1974

Gerster L. Gerster: Die Schweizerischen Bibliothekszeichen (Ex-libris), Kappelen 1898

Gilhofer + Ranschburg Exlibris des XV.–XIX. Jahrhunderts, Gilhofer + Ranschburg, Katalog 145, Wien (1922)

Grimm H. Grimm: Deutsche Buchdruckersignete des XVI. Jahrhunderts, Wiesbaden 1965

Haemmerle A. Haemmerle: Buchzeichen im alten Augsburg, in: Vierteljahreshefte zur Kunst und Geschichte Augsburgs, Bd. I (1935/36), S. 11 ff und Bd. II (1936/37), S. 20 ff

Hamilton W. Hamilton: Dated Bookplates, London 1895

Hartmann R. Hartmann: Eingedruckte Exlibris des 16. Jahrhunderts, in: Varia Antiquaria. Festschrift für Karl Hartung zum 80. Geburtstag, München 1994, S. 55–62

Hartung + Hartung Wertvolle Bücher … Manuskripte. Autographen. Graphik. Auktion 82. Hartung + Hartung, München 1995

Heinemann O. v. Heinemann: Die Ex-Libris-Sammlung der Herzoglichen Bibliothek zu Wolfenbüttel, Berlin 1895

Heitz P. Heitz: Frankfurter und Mainzer Drucker- und Verlegerzeichen bis in das 17. Jahrhundert, Straßburg 1896

Hieronymus F. Hieronymus: Oberrheinische Buchillustration 2. Basler Buchillustration 1500–1545. Universitätsbibliothek, Basel 1984

Hollstein F. W. H. Hollstein: German Engravings, Etchings and Woodcuts, ca. 1400–1700, Bd. I ff, Amsterdam 1954 ff

Hollstein/Dutch F. W. H. Hollstein: Dutch and Flemish Etchings, Engravings and Woodcuts, ca.1450–1700, Bd. I ff, Amsterdam 1949 ff

Johnson F. Johnson: A treasury of bookplates from the Renaissance to the present, New York 1977

Kaschutina E. S. Kaschutina und N. G. Saprykina: Exlibris in der Bibliothek der Moskauer Universität. Album-Katalog. Moskau 1985 (mit deutscher Zusammenfassung)

Kolb P. Kolb: Die Wappen der Würzburger Fürstbischöfe, Würzburg 1974

Kroneberger K. G. Kroneberger: Die Exlibris-Sammlung der Pfälzischen Landesbibliothek Speyer, Speyer 1982

Kudorfer D. Kudorfer: Das Exlibris als privates Sammelgut und die Exlibris-Sammlung der Bayerischen Staatsbibliothek, in: Bibliotheksforum Bayern, Jg.11 (1983) 1, S. 64–76

Lein.-W. (L.-W.) K. E. Graf zu Leiningen-Westerburg: Deutsche und Österreichische Bibliothekszeichen. Exlibris, Stuttgart 1901

Leist F. Leist: Die Notariatssignete. Leipzig/Berlin 1896

Lempertz H. Lempertz: Bilder=Hefte zur Geschichte des Bücherhandels und der mit demselben verwandten Künste und Gewerbe. Köln 1853 ff

Lifka B. Lifka: Exlibris und Supralibros in den Ländern der Böhmischen Krone in den Jahren 1000–1900. Prag 1980 (mit deutscher Zusammenfassung)

Luther J. Luther: Die Titeleinfassungen der Reformationszeit. Leipzig 1909

Mayer A. Mayer: Wiens Buchdruckergeschichte 1482–1882, Bd. I, Wien 1883

Meder J. Meder: Dürer-Katalog. Ein Handbuch über Albrecht Dürers Stiche, Radierungen, Holzschnitte, deren Zustände, Ausgaben und Wasserzeichen. Wien 1932

Mende/Baldung M. Mende: Hans Baldung Grien. Das Graphische Werk: Vollständiger Bildkatalog der Einzelholzschnitte, Buchillustrationen und Kupferstiche. Unterschneidheim 1978

Merlo J. J. Merlo: Kölnische Künstler in alter und neuer Zeit. Neu bearbeitet und erweitert von E. Firmenich-Richartz und H. Keussen. Düsseldorf 1895

Meyer-Noriel G. Meyer-Noriel: L'Exlibris: Histoire, Art, Techniques. Paris 1988

MVGN Mitteilungen des Vereins für Geschichte der Stadt Nürnberg

Moeder M. Moeder: Les Ex-libris alsaciens … Strasbourg 1931

Mosch H. v. Mosch: Schlesisches Wappenbuch von Crispin und Johann Scharffenberg (Wappenbücher des Mittelalters, 2), Neustadt/Aisch 1984

Muller/Vogtherr F. Muller: Heinrich Vogtherr L'Ancien. Un artiste entre Renaissance et Reforme. Wiesbaden 1997

Musper Th. Musper: Die Holzschnitte des Petrarcameisters. München 1927

Nag.KL G. K. Nagler: Neues allgemeines Künstlerlexikon, Bd. 1–22, München 1835–52

Nag.Mgr. G. K. Nagler: Die Monogrammisten, Bd. 1–5, München 1858–79

Neubecker O. Neubecker: Heraldik zwischen Waffenpraxis und Wappengraphik. Wappenkunst bei Dürer und zu Dürers Zeit, in: Albrecht Dürers Umwelt, Festschrift zum 500.Geburtstag, Nürnberger Forschungen, Bd. 15, Nürnberg 1971, S. 193–219

O'Dell/Amman-Exlibris I. O'Dell: Exlibris von Jost Amman und ihre Abwandlungen, in: ZAK Bd. 54, 1997, Heft 3, S. 301–310

O'Dell/Amman-Feyerabend I. O'Dell: Jost Ammans Buchschmuck-Holzschnitte für Sigmund Feyerabend. Wiesbaden 1993

O'Dell/Amman-Wappen I. O'Dell: Wappen-Holzschnitte Jost Ammans für Sigmund Feyerabend, Neustadt/Aisch (in Herstellung)

O'Dell/Solis I. O'Dell-Franke: Kupferstiche und Radierungen aus der Werkstatt des Virgil Solis, Wiesbaden 1977

Österr.Exl.Jb. Österreichisches Jahrbuch für Exlibris und Gebrauchsgraphik, Wien 1903 ff

Panzer G. W. Panzer: Verzeichnis von Nürnbergischen Portraiten aus allen Staenden. Nürnberg 1790

Pauli/B. Beham G. Pauli: Barthel Beham. Ein kritisches Verzeichnis seiner Kupferstiche (Studien zur deutschen Kunstgeschichte, Bd. 135) Straßburg 1911

Pauli/S. Beham G. Pauli: Hans Sebald Beham. Ein kritisches Verzeichnis seiner Kupferstiche, Radierungen und Holzschnitte (Studien zur deutschen Kunstgeschichte, Bd. 133 in 2 Bdn.), Straßburg 1901. Nachtrag: Studien zur deutschen Kunstgeschichte, Bd. 134, Straßburg 1911

RDK Reallexikon zur deutschen Kunstgeschichte, Stuttgart 1937 ff

Schmitt A. Schmitt: Deutsche Exlibris. Eine kleine Geschichte von den Ursprüngen bis zum Beginn des 20. Jahrhunderts. Leipzig 1986

Schmitz-Veltin/Konstanz G. Schmitz-Veltin: Exlibris in Büchern der Bibliothek der Universität Konstanz. Konstanz 1991

Schöler E. Schöler: Historische Familienwappen in Franken, Neustadt/Aisch 1975 (Siebmachers Wappenbücher, Sonderband F)

Schreiber W. L. Schreiber: Handbuch der Holz- und Metallschnitte des XV. Jahrhunderts, Bd. 1–4, Leipzig 1926–27

Schreyl/Dürer K. H. Schreyl: Einleitung zum Katalog „Dürer im Exlibris", Nürnberg/Frederikshavn 1986/87, S. 9–32

Schreyl/Schäufelein K. H. Schreyl: Hans Schäufelein, das druckgraphische Werk, Bd. 1–2, Nördlingen 1990

Schutt-Kehm/Dürer E. Schutt-Kehm: Albrecht Dürer und die Frühzeit der Exlibriskunst, Wiesbaden 1990

Schwarz/Cranach H. Schwarz: Die Bücherzeichen von Lukas Cranach d. Ä., in: Exl. Jb. 1984, S. 5–7, und 1985, S. 3–10

Schwarz/Hirschvogel K. Schwarz: Augustin Hirschvogel, Berlin 1917 (Neudruck: New York 1971)

Seyler G. A. Seyler: Illustriertes Handbuch der Exlibris-Kunde, Berlin 1895

Stechow F.-C. v. Stechow: Lexikon der Stammbuchsprüche, Neustadt/Aisch 1996

Steglich A. Steglich: Dürers Bücherzeichen für Willibald Pirckheimer, in: Marginalien, Heft 19, 1965, S. 50 ff

Stickelberger E. Stickelberger: Das Exlibris in der Schweiz und in Deutschland, Basel o. J. (1904 ?)

Stiebel Auktions-Katalog der Sammlungen des … Heinrich Eduard Stiebel … Versteigerung C. G. Boerner, Leipzig 1910

Strauss W. L. Strauss: The German Single-Leaf Woodcut 1550-1600, Bd. 1–3, New York 1975

Ströhl H. G. Ströhl: Heraldischer Atlas, Stuttgart 1899

Tauber H. Tauber: Schätze der Exlibriskunst aus dem 15. bis 18. Jahrhundert, Bd. 1, Frankfurt/Main 1996

Tauber/Exlibris-Verein H. Tauber: Der Deutsche Exlibris-Verein 1891–1943, Exl. Jb. 1995

Th.-B. U. Thieme und F. Becker: Allgemeines Lexikon der bildenden Künste. Bd. 1–37, Leipzig 1907–1950

TIB The Illustrated Bartsch, Bd. 1–164, New York 1978–1992

Treier A. Treier: Redende Exlibris. Geschichte und Kunstform des deutschen Bücherzeichens (Buchwissenschaftliche Beiträge aus dem deutschen Bucharchiv, Nr. 17), München 1986

Waehmer K. Waehmer: Bücherzeichen deutscher Ärzte. Bilder aus vier Jahrhunderten. Leipzig 1919

Warncke C.-P. Warncke: Die ornamentale Grotteske in Deutschland 1500–1650, Bd. 1–2, Berlin 1979

Warn. F. Warnecke: Die deutschen Bücherzeichen (Ex-Libris) von ihrem Ursprunge bis zur Gegenwart, Berlin 1890 (Neudruck Frederikshavn 1977)

Warn. 15./16. Jh. F. Warnecke: Bücherzeichen (Ex-Libris) des XV. und XVI. Jahrhunderts, Berlin 1894

Wegmann A. Wegmann: Schweizer Exlibris bis zum Jahre 1900, Bd. 1–2, Zürich 1933–37

Wendland H. Wendland: Signete. Deutsche Drucker- und Verlegerzeichen 1457–1600, Hannover 1984

Wiese H. Wiese: Exlibris aus der Universitätsbibliothek München, München 1972

ZAK Zeitschrift für Schweizerische Archäologie und Kunstgeschichte

Zaretzky/Heitz O. Zaretzky und P. Heitz: Die Kölner Büchermarken bis Anfang des XVII. Jahrhunderts, Straßburg 1898

Zimmermann E. Zimmermann: Bayerische Klosterheraldik, München 1930

Zimmermann/Burgkmair H. Zimmermann: Die Wappenholzschnitte des Hans Burgkmair, in: Das Schwäbische Museum, Jg.1931, S. 156–163

Zt.f.Bücherfr. Zeitschrift für Bücherfreunde. Monatshefte für Bibliophilie und verwandte Interessen. Jg. 1–12, Bielefeld/Leipzig 1897–1908/09; N. F. 1–23, Leipzig 1909/10–1931; 3. Folge 1–5, Leipzig 1932–36

Zur Westen W. von Zur Westen: Exlibris (Bucheignerzeichen), Bielefeld/Leipzig 1901 (Neudruck: Wiesbaden 1987)

Abkürzungsverzeichnis

(vgl. auch das Literaturabkürzungsverzeichnis)

Abb.	Abbildung		hl.	heilig
Anm.	Anmerkung		hrsg.	herausgegeben
anon.	anonymous		hs.	handschriftlich
Ausg.	Ausgabe		Inv. Nr.	Inventar Nummer
Bd., Bde.	Band, Bände		Jb.	Jahrbuch
Bem.	Bemerkung		Jg.	Jahrgang
bez.	bezeichnet		Jh., Jhs.	Jahrhundert, Jahrhunderts
Bibl.	Bibliothek		K.	Kupferstich
BL	British Library		KK	Kupferstichkabinett
BM	British Museum		k. u. k.	kaiserlich und königlich
BN	Bibliothèque Nationale		Lit.	Literatur
bpl.	bookplate		lt.	laut
BSB	Bayerische Staatsbibliothek		Mgr.	Monogrammist
c.	century		Ms.Dept.	Manuscript Departement
ca.	circa		N. F.	Neue Folge
Coll.	collection		ÖMAK	Österreichisches Museum für Angewandte Kunst
d. Ä.	der Ältere		R.	Radierung
dass., ders.	dasselbe, derselbe		Ros.	Rosenheim
d. h.	das heißt		S.	Seite
dies.	dieselbe		s. d.	siehe dies
Diss.	Dissertation		Slg., Slgn.	Sammlung, Sammlungen
d. J.	der Jüngere		s. o.	siehe oben
dt.	deutsch		Sp.	Spalte
dto.	dito		s. u.	siehe unten
Eg.	Egerton		s. v.	seitenverkehrt
Ex.	Exemplar		Taf.	Tafel
f, ff	folgende		u. a.	unter anderem
Fig.	Figure		UB	Universitätsbibliothek
Ffm	Frankfurt/Main		vgl.	vergleiche
GNM	Germanisches Nationalmuseum		z. B.	zum Beispiel
H.	Holzschnitt			
HAB	Herzog August Bibliothek			

Katalog

Vorbemerkungen zum Katalog

1 Die 566 hier aufgenommenen Blätter sind ausgesucht worden, weil sie (nach Meinung der Verfasserin) dem 16. Jahrhundert angehören. In Ausnahmefällen sind Stücke des 15. Jahrhunderts aufgenommen, wenn sie spätere Inschriften haben (z. B. Zell, Schenck von Sumawe) und Blätter des 17. Jahrhunderts, weil sie entweder von Franks oder Rosenheim als 16. Jahrhundert eingeordnet wurden, oder im Zusammenhang mit anderen Blättern des 16. Jahrhunderts stehen (vgl. Dornsperger, Schortz, Schweigger, Widderholt).

2 Die Anordnung des Kataloges erfolgte in alphabetischer Folge nach Eignernamen, wie die Exlibris in den Sammlungen aufgeführt sind, auch wenn sich in einzelnen Fällen erwies, daß die Identifizierung zumindest fraglich ist (z. B. Biechner/Reutlinger), dies wird jedoch in den Anmerkungen erwähnt. Auch die Abfolge in den Sammlungen ist beibehalten, obwohl sie nicht immer konsequent ist: so sind Klöster und Kirchenfürsten meist unter dem Ort verzeichnet, Julius Echter von Mespelbrunn aber ist z. B. unter Echter eingeordnet und nicht unter Würzburg. Fürsten sind nicht – wie üblich – unter ihrem Vornamen aufgeführt: Albrecht, Markgraf von Brandenburg, findet sich unter Brandenburg. Unter „unbekannt" sind die Blätter verzeichnet, für die weder bei Franks noch bei Rosenheim ein Eigner angegeben ist.

3 Die Schreibweisen der Namen sind so wiedergegeben, wie sie entweder auf den Stücken selbst oder in den Notizen der Sammler verzeichnet sind (so ist z. B. die Nürnberger Familie Cöler unter C., aber die Koler von Neunhoff unter K. eingeordnet). Die Umlaute ä, ö, ü und Doppelbuchstaben ae, oe, ue sind wie einfache Vokale behandelt.

4 Die Lebensdaten der Eigner wurden nach dem Biographischen Index ermittelt oder aus der Literatur über das betreffende Blatt. Anfragen in Archiven konnten nur in Einzelfällen gemacht werden.

5 Wappenbeschreibungen sind nicht heraldisch ausführlich, sondern nach „Motiv auf den ersten Blick": erwähnt werden nur die ins Auge springenden Details.

6 Standortbezeichnungen beziehen sich auf die Nummern innerhalb der Sammlungen, also: Franks 3,88 (= Franks, Band 3, Nr. 88) und Ros. 2,44 (= Rosenheim, Kasten 2, Nr. 44). Nummernfolgen sind die Inventarnummern der allgemeinen Sammlung. Die zitierten handschriftlichen Bemerkungen zu den Blättern befinden sich bei Franks in seinem Handexemplar des „Warnecke" und bei Rosenheim auf den Rückseiten oder Passepartouts des Exlibris.

7 Bei Maßangaben (in Millimetern) wird Höhe vor Breite aufgeführt. Gemessen wurden nur die vom Stock oder der Platte gedruckten Teile, also nur das Bild mit dazugehöriger Schrift. Beischriften in Typendruck sind nicht mitgemessen. Da der größte Teil der Blätter aufgezogen ist, konnten Wasserzeichen mit wenigen Ausnahmen nicht angegeben werden. Farbangaben sind nicht aufgeführt, da die gleichen Wappen häufig verschiedenfarbig koloriert sind und Farben sich außerdem mit der Zeit oft verändern. Verschiedene Zustände werden mit römischen Ziffern bezeichnet, Kopien oder Varianten mit kleinen Buchstaben. Für die Abbildungen ist das jeweils beste (nicht kolorierte) Exemplar ausgesucht (Kreuzchen hinter der Inv. Nr.).

8 Da die Exlibris-Literatur außerordentlich umfangreich ist (Arellanes verzeichnet über 5000 Titel), ist Literatur nur in Auswahl angegeben: außer den Standardwerken Warn. und Lein.-W. nur die wichtigste kunsthistorische Literatur (z. B. Dodgson) oder ausführlichere Besprechungen und Abbildungen. Aber es ist versucht worden, jeweils die Stelle anzugeben, an der eine Zusammenfassung der früheren Literatur gegeben ist (Reihenfolge nach Erscheinungsjahr). Für die Abkürzungen vergleiche man das Literaturabkürzungsverzeichnis und das Abkürzungsverzeichnis.

Katalog

1 Agricola, Karl (gest. 1597?) Dr. jur. in Straßburg

Geviertes Wappen mit Umschrift in Siegelform

Inschrift: CAROLVS AGRICOLA HAMMONIVS IVRIS VTRIVSQVE DOCTOR

Technik / Format: H. Durchmesser 50 (ausgeschnitten)

Standort: Franks 1,13

Literatur: Warn. 11 (fälschlich: Kupferstich); Exl.Zt. 14 (1904) S. 43 f; Wiese S. 100 f

Wiese weist darauf hin, daß das Blatt nach 1562, dem Jahre der Promotion Agricolas entstanden sein muß und kennt Exemplare in Drucken aus den Jahren 1575–1580. Wahrscheinlich von einem Handstempel gedruckt. Ein Künstler läßt sich nicht bestimmen.

2 ders.

Freistehendes Vollwappen (Schild: geteilt mit säendem Knaben; Helmzier: Ährengarbe zwischen Büffelhörnern)

Technik / Format: H. 138 × 93

Standort: Franks 1,14

Literatur: Warn. 13; Exl.Zt. 11 (1901) S. 104; Wiese S. 100 ff

Ein „redendes" Wappen: der Name Peurle (= Bäuerle, latinisiert Agricola, gräzisiert [H]ammonius) durch einen säenden Knaben dargestellt. Laut Wiese erscheint dies Blatt in Drucken von 1579–1586. Der qualitätvollste der Exlibris-Entwürfe für Agricola. Die souveräne Behandlung von Helmzier und Decken läßt an Vorlagen Burgkmairs denken. Ein größerer Holzschnitt (250 × 159) mit dem gleichen Motiv beschrieben von E.Stiebel in Exl.Zt. 12 (1902) S. 9 ff ist eine schwache Kopie.

3 ders.

Vollwappen in hochovalem Rollwerkrahmen. In den Ecken vier Putten mit den Attributen der Jahreszeiten

Inschrift: Wie Nr. 1 außerdem: IB 1588 (links und rechts oben auf den Standsockeln der Putten)

Künstler: Monogrammist IB

Technik / Format: H. 138 × 96

Standort: Franks 1,14⁺; Ros. 2,42

Literatur: Nag.Mgr. III, 1955; Warn. 12; Exl.Journ.1(1891) S. 1 ff; Hamilton, S. 2 (Anhang); Exl.Zt. 11 (1901) S. 104 ff; Lein.-W., S. 159 ff; Wiese, S. 100 f

Das undeutliche Datum wird von Nagler als 1533 gelesen, von Hamilton als 1553, es muß jedoch 1588 sein (Promotionsdatum: 1562). Damit scheiden die verschiedenen Mongrammisten IB, die im 1.Drittel des 16.Jhs. arbeiteten, als Künstler aus

4 Agricola, Philipp, Dr. theol. und Magister Artium, 1554 und dann 1557–67 Dekan und Rektor in Mainz

Wappenschild (Pflugschar mit Kreuz und drei Rosen) von Lorbeerkranz umgeben, in doppelter Buchdruckerbordüre

Inschrift: im Stock: 1566 PAD (= Philipp Agricola Doctor) Typendruck unten: Cernis … sui (sechs Zeilen.)

Technik / Format: H. 54 × 50 (Bild); 72 × 67 (innere Bordüre); 137 × 107 (äußere Bordüre)

Standort: Franks 1,18

Literatur: Exl.Zt. 26 (1916) S. 76 f (mit vier Zeilen Text); Exl.Jb. 1957, S. 7 und S. 43 (mit vier Zeilen Text)

Ein „redendes" Wappen: Pflugschar (= Agricola). Ein weiteres Exemplar (ohne Bordüren, mit nur vier Zeilen Text, wie in Exl.Zt. und Exl.Jb.): Franks 1,17. Ein Holzschnitt mit dem gleichen Wappenschild unter einem bekrönten Spangenhelm in Säulenportal, mit doppelter Buchdruckerbordüre (äußere: 210 × 143) und dem gleichen Text in Slg. Berlepsch, Inv. Nr. 16.36ᵉ/100. Zur Identität des Philipp Agricola (ein gleichnamiger Hofprediger ist 1571–95 in Berlin nachweisbar) vgl. Exl.Jb. 1957, S. 43

5 Andechs, Benediktinerabtei in Bayern

Drei Wappenschilde unter Mitra mit Krummstab und Sudarium
1. Bayern
2. Andechs
3. Abtswappen:
a. Zweig mit drei Eicheln auf Dreiberg in Spitze begleitet von zwei Harfen
b. Eichkatze auf Dreiberg in Spitze

Technik / Format: H. je 83 × 58

Standort: Franks I,49,50 (a+b)⁺; Ros. 2,43 (a), 1982.U.2116 (a)

Literatur: Warn. 41, 42; Lein.-W., S. 161; E.Zimmermann S. 35

Das Abtswappen ist offenbar von einem Extra-Stock gedruckt, um ausgewechselt werden zu können. Der Stock ist in (a) dichter an die beiden oberen Wappen gedruckt, wurde dann wahrscheinlich weggeschnitten und in (b) durch den lose angefügten Stock ersetzt (vgl. Einleitung). Laut Zimmermann handelt es sich um die Wappen der Äbte (a) David Aichler (1588–96) und (b) Joh. Chrysost. Huttler (1600–1610). Der (unbekannte) Künstler orientierte sich vielleicht an Vorlagen von Hans Burgkmair (vgl. z. B. seine Holzschnitte mit bischöflichen Wappen von 1509 und 1511, Abb. 46 und 47 in Ausst.Kat.Stuttgart 1973). Der Stock wohl früher als die Daten der Eigner.

6 Anhalt, Georg III. (1507–1553), Fürst von, Domherr in Merseburg, Magdeburg und Meißen; seit 1544 lutherisch, Herausgeber praktisch-theologischer Schriften

Vollwappen mit acht Feldern und Herzschild in Linienrahmung über achtzehn Zeilen Typenschrift mit Buchdruckerbordüre

Inschrift: PHILIP:MELANTH. ... ANNO 1556
Künstler: Cranachnachfolge
Technik/Format: H. 160 × 160 (nur Bild)
Standort: Franks 1,58 (b); 50-12-14-43 (a); 1908-2-8-8 (ohne Text, in Klebeband 214.b.1)
Literatur: Dodgson II., S. 340, Nr. 7; Strauss 1550–1600, Bd. 3, S. 1309 (als Wappen Melanchthons!)

Ursprünglich kein Exlibris, sondern ein Autorenwappen. Wahrscheinlich auf eine Cranachvorlage zurückgehender Entwurf, der in verschiedenen Ausführungen Schriften Georg von Anhalts mit Vorreden Melanchthons ziert (a). Der Stock wurde auch ohne den Text verwendet (b) – vielleicht als Exlibris?

7 Antius, Georg, Straßburg

Wappen in Siegelform mit Lorbeerkranz

Inschrift: SVM GEORGII ANTII ARGENTORATENSIS
Technik/Format: H. 72 × 70
Standort: Ros. 2,44

Eine Anfrage nach den Lebensdaten Antius' in Straßburg blieb ergebnislos. Ein Künstler läßt sich nicht bestimmen, doch ist dies das qualitätvollste Arbeit der Exlibris in Siegelform (vgl. z. B. Hochbart). Um die Mitte des 16.Jhs.

8 Apian, Philipp (1531–89), Mathematiker, Geograph, Arzt, Professor in Ingolstadt und Tübingen

Vollwappen in hochovalem Rahmen mit Rollwerk und Frucht-Laubbüscheln

Inschrift: INSIG.PHILIPPI.APIANI.MDLX
Künstler: Jost Amman?
Technik/Format: H. 88 × 54
Standort: Franks 1,65
Literatur: Burger/Lpz. Abb. 23 (I+II); Exl.Zt. 7 (1897) S. 22

Dies ist der zweite Zustand des Holzschnittes: der Wahlspruch „Medio tutissimus ibis" (sic) im Rahmen rechts ist weggeschnitten (vgl. Burger/Lpz., Abb. 23). Der Entwurf könnte eine frühe Arbeit von Jost Amman sein, der für die 1568 in Ingolstadt gedruckten Bayerischen Landtafeln ein größeres Wappen Apians in Rollwerkrahmen mit Figuren lieferte (vgl. Andr.I, S. 336, Maße: 244 × 173)

9 Appel, Cornelius (1546–1612), Nürnberger Rat

a. Porträt in Hochoval
b. Wappen (schräggestelltes Spatenblatt, bekrönt von Totenkopf und Stundenglas)

Inschrift:
a. CORNELIVS APPEL NORIMBERG. AETAT. 50 LETVS HONESTATIS MEMOR. 1596
b. MORS ULTIMA LINEA RERUM. Anno 1594
Technik/Format:
a. K. 72 × 51 (ausgeschnitten)
b. K. 60 × 58
Standort: Franks 1,68,69
Literatur: Panzer, S. 5

Hs. Bem. „these two pl. were found together in a book, portrait in front". Beide zusammen erwähnt von Panzer, der das Wappen als „mit verändertem Stich" beschreibt. Tatsächlich ist der Qualitätsunterschied deutlich: das Porträt ist eine künstlerisch sehr viel bessere Arbeit als das Wappen; beide von unbekannter Hand (vgl. Gvandschneider)

10 Arzt (Augsburg)

Vollwappen im Rund (Schild und Helmzier: Adler)

Technik/Format: K. Durchmesser 59
Standort: Ros. 2,45

Vorlage für den unbekannten Stecher könnte das Wappen Arzt im Wappenbuch der Scharffenbergs von 1578 gewesen sein (vgl. Mosch, Taf. 11)

11 Aschenbrenner, Michael (1549–1605), Hofapotheker und kurfürstlich brandenburgischer Münzmeister und seine Ehefrau Christiana *Aschenbrenner*, geborene Musculus, Tochter des Hofpredigers Paul Musculus

a. In Buchdruckerbordüre zwischen Schriftband und Namen freistehendes Vollwappen (Schild mit drei Rosen) Stechhelm
b. dasselbe (geteilter Schild mit drei Sternen und geflügeltem Einhorn) Spangenhelm

Inschrift:
a. 1588 D ZEIT BRINGD ROSEN. MICHAEL ASCHENBREÑER. ligiertes MBC
b. NACH DISER ZEIT DIE EWIGE FREIT. CHRISTIANA ASCHENBRENNERS
Technik/Format: H. je 137 × 98
Standort: Franks 1,78 + 79
Literatur: Lempertz, Bilderhefte, 1859, Taf. IV; Warn. 59,60; Heinemann 39 (beide auf einem Blatt); Exl. Zt. 6 (1896) S. 62; Exl.Zt. 21 (1911) S. 1 ff; Exl.Zt. Jb.1987, S. 19

W. von zur Westen, der in seinem Aufsatz über Berliner Exlibris (Exl. Zt. 21 [1911] S. 31) viele biographische Details zu den Aschenbrenners aufführt, geht auf die Tatsache, daß Michaels Wappenschild von einem Stechhelm, Christianas aber von einem Spangenhelm bekrönt wird, nicht ein. Aber er erwähnt ein Buch, in dem das Exlibris Michael Aschenbrenners vorn und das seiner Frau hinten eingeklebt waren. Das Monogramm MCB schreibt er dem Verfertiger der Blätter zu, den er unter den von Leonhard Thurneysser nach Berlin berufenen Formschneidern vermutet. Mir scheint das Monogramm aber für eine Künstlersignatur zu

groß. Ich halte es für wahrscheinlicher, daß es sich auf Aschenbrenners Beruf bezieht: *c*hurfürstlich *B*randenburgischer *M*ünzmeister

12 Aschperger, Bartholomäus

Vollwappen zwischen zwei Spruchbändern (Schild und Helmzier: steigender Löwe mit Ast auf Dreiberg)

Inschrift:
15 Bartholome Aschperger 75
NO … ERELINQVAS. ME DṄE. DEVS
M… NE DISCESSERIS. A. ME. (unvollständig, Löcher)

Technik/Format: H. 230 × 142

Standort: Franks 1,81

Der schematische und etwas flache Entwurf läßt sich keinem bestimmten Künstler zuschreiben

13 Augsburg, Augustinerchorherrenstift Heilig Kreuz, Propst Georg *Faiglin* (seit 1567 Propst, gestorben 1572)

Gevierter Wappenschild von zwei Engeln gehalten (oben: Schweißtuch der Veronika)

Inschrift:
IN MANV DṄI SORTES MEAE (oben)
GEORGIVS PRAEPOSITVS.S.CRVCIS AVGVST.
ELECTVS ANNO MDLXVII MENSE DECEMBS (unten)

Technik/Format: H. 120 × 95

Standort: Ros. 2,55

Literatur: Lein.-W., S. 328; Stiebel, Nr. 232; E. Zimmermann, S. 45; Haemmerle I., S. 35, Nr. 31; Hartung + Hartung, Nr. 3688

Vgl. Nr. 14

14 wie Nr. 13

Gevierter Wappenschild von zwei Engeln gehalten, auf quadrierten Bodenplatten

Inschrift:
IN MANV DṄI SORTES MEAE (oben)
GEORGIVS PRAEPOSITVS
AVGVSTN.ELECTVS ET CONFIRMATVS
ANNO M.D.LXVII MENSE DECEMB. (unten)

Technik/Format: H. 302 × 212

Standort: Franks 1,107

Literatur: Exl.Zt. 3 (1893) S. 16 f; Lein.-W., S. 328; E.Zimmermann, S. 45; Haemmerle I., S. 35, Nr. 32

Beide Blätter zeigen das Stiftswappen geviert mit dem persönlichen Wappen Faiglins und entstanden im Jahre seiner Wahl zum Propst. Ein Künstler läßt sich nicht ermitteln, wahrscheinlich Arbeiten eines Briefmalers: zwei Varianten in verschiedenen Größen für verschiedene Buchformate

15 Augsburg, Stadt

Glatter geteilter Wappenschild mit paralleler innerer Linie. Im Schild Pinienzapfen (Pyr) auf Kapitäl (mit Akanthuslaubwerk, Kopf und Türmchen)

Künstler: Christoph Amberger (Werkstatt)

Technik/Format: H. 207 × 158 (ausgeschnitten)

Standort: Ros. 2,48

Literatur: Haemmerle I, S. 16 ff, Nr. 1

Wie Haemmerle darlegt, bezeugen die Blätter mit dem Pyr nicht nur das Eigentum der Stadtbibliothek, sondern den Besitzstand der Stadt schlechthin. Seine Angaben zu den Buchzeichen der Stadt Augsburg sind so ausführlich und genau, daß auf weitere Literaturangaben verzichtet werden kann. Haemmerles Zuschreibung der Entwürfe an Amberger ist überzeugend (vgl. z. B. Hollstein II., S. 3). Zu den sechs Buchzeichen mit glattem Schild, die Haemmerle verzeichnet, finden sich hier noch zwei weitere (Nr. 21 und Nr. 22). Keines der Blätter ist datiert. Die viel bessere Qualität der Buchzeichen mit geschweiftem Schild (Nr. 23–26) läßt vermuten, daß die Blätter mit glattem Schild nur Werkstattarbeiten der ersten Hälfte des 16. Jahrhunderts sind.

16 Augsburg, Stadt

Wie Nr. 15

Künstler: Amberger (Werkstatt)

Technik/Format: H. 148 × 119 (ausgeschnitten)

Standort: Franks 1,96; Ros. 2,49⁺

Literatur: Haemmerle I., S. 16 ff, Nr. 2

Vgl. Nr. 15

17 Augsburg, Stadt

Wie Nr. 15

Künstler: Amberger (Werkstatt)

Technik/Format: H. 126 × 102 (ausgeschnitten)

Standort: Franks 1,97; Ros. 2,50⁺

Literatur: Haemmerle I., S. 16 ff, Nr. 3

Vgl. Nr. 15

18 Augsburg, Stadt

Wie Nr. 15

Künstler: Amberger (Werkstatt)

Technik/Format: H. 80 × 60

Standort: Ros. 2,46

Literatur: Haemmerle I., S. 16 ff, Nr. 4

Vgl. Nr. 15

19 Augsburg, Stadt

Wie Nr. 15

Künstler: Amberger (Werkstatt)

Technik / Format: H. 59 × 47 (ausgeschnitten)

Standort: Ros. 2,47

Literatur: Haemmerle I., S. 16 ff, Nr. 5

Vgl. Nr. 15

20 Augsburg, Stadt

Wie Nr. 15 (aber die Spitze des Pyrs greift über die innere Randlinie hinaus)

Künstler: Amberger (Werkstatt)

Technik / Format: H. 129 × 100

Standort: Ros. 2,51

Literatur: Haemmerle I., S. 16 ff, Nr. 6

Vgl. Nr. 15 und Nr. 21–22

21 Augsburg, Stadt

Wie Nr. 20

Künstler: Amberger (Werkstatt)

Technik / Format: H. 78 × 59

Standort: Franks 1,98

Vgl. Nr. 20. Haemmerle verzeichnet nur sechs Buchzeichen des Typs mit glattem Rand, es müssen aber mehr Varianten sein (vgl. auch Nr. 22)

22 Augsburg, Stadt

Wie Nr. 20

Künstler: Amberger (Werkstatt)

Technik / Format: H. 58 × 45 (ausgeschnitten)

Standort: Franks 1,99

Vgl. Nr. 20 und Nr. 21

23 Augsburg, Stadt

Geschweifter Wappenschild. Im Schilde Pinienzapfen (Pyr) auf Kapitäl (mit Akanthuslaubwerk, Kopf und Türmchen)

Inschrift: (hs.) 1543

Künstler: Christoph Amberger

Technik / Format: H. 147 × 114

Standort: Franks 1,101[+]; Ros. 2,52 (hs. dat.: 1546)

Literatur: Warn. 17 (hs. dat.: 1544); Exl.Zt. 5 (1895) S. 42 f; Haemmerle l., S. 16 ff, Nr. 9

Vgl. Nr. 15. Von den sechs Buchzeichen mit geschweiftem Schild, die Haemmerle verzeichnet, gehören nur vier ins 16.Jh. (Nr. 7–10). Die Maße stimmen nicht genau mit den hier vorhandenen Blättern überein. Drei Exemplare sind hs. datiert: 1543, 1544, 1546. Die Annahme, daß die Darstellungen mit geschweiftem Schild erst gegen Ende des 16.Jhs. verwendet wurden (Aukt. Kat. Hartung+Hartung 1995, S. 540) ist also nicht zutreffend. Wie Haemmerle richtig vermutet, sind die Blätter Entwürfe Christoph Ambergers. Sie sind von besserer Qualität als die Darstellungen mit glattem Schild (Nr. 15–22)

24 Augsburg, Stadt

Wie Nr. 23

Künstler: Christoph Amberger

Technik / Format: H. 155 × 124

Standort: Ros. 2,53

Literatur: Haemmerle I., S. 16 ff, Nr. 8

Vgl. Nr. 23

25 Augsburg, Stadt

Wie Nr. 23

Künstler: Christoph Amberger

Technik / Format: H. 154 × 122

Standort: Franks 1,100

Literatur: Vgl. Haemmerle I., S. 16 ff, Nr. 7–10

Vgl. Nr. 23

26 Augsburg, Stadt

Wie Nr. 23

Künstler: Christoph Amberger

Technik / Format: H. 118 × 100

Standort: Franks 1,102

Literatur: Haemmerle I., S. 16 ff, Nr. 10

Vgl. Nr. 23

27 Augsburg, Stadt

Wie Nr. 23, aber in Buchdruckerbordüre

Inschrift: (Typendruck)
EX DONO ET
LIBERALITATE CIVI=
VM AVGVSTANORVM:
AVGVSTANAM CONFESSI=
ONEM PROFITENTIVM.
1573

Technik / Format: H. 152 × 109 (mit Bordüre)

Standort: Ros. 2,54

Literatur: Haemmerle I, S. 18

Donatorenblatt. Der kleine Holzschnitt mit dem Augsburger Stadtwappen befindet sich auch auf Titelblättern des Verlages von Valentin Schönigk, z. B. einer Medizinalordnung für Augsburg von 1582 (vgl. Ausst.Kat.Augsburg 1980, I., S. 343). Der Wappenschild wohl nach Vorlagen von Christoph Amberger (vgl. Nr. 23–26).

28 Ayrer, Melchior (1520–1579), Arzt, Chemiker und Mathematiker in Nürnberg

Vollwappen über Landschaft in hochovalem Rollwerkrahmen, vier Putten mit Buch und Meßinstrumenten in den Zwickeln

Inschrift:
T.V.C.T. (= ?)
M.A.D. (= Melchior Ayrer, Doctor)
Technik / Format: H. 143 × 104
Standort: Ros. 2,56
Literatur: Heinemann, Nr. 36 (mit Wahlspruch T.B. T. oben); Exl.Zt. 23 (1913) S. 59

Der Künstler orientierte sich vielleicht an Vorlagen von Virgil Solis, dessen Ornamentrahmen zu den „Biblischen Figuren" von 1560/62 (Frankfurt/M. bei Zoepfel, Rasch, Feyerabend) ähnliche Kombinationen von Rollwerk und Figuren aufweisen

29 Baden-Durlach, Ernst Friedrich, Markgraf von (1560–1604), erhielt 1590 die Markgrafschaft Hochberg

Vollwappen, geviert mit Herzschild unter fünf Helmen vor schraffiertem Grund in hochovalem Zierrahmen

Inschrift: E.F.M.Z.B.V.H. (= Ernst Friedrich Markgraf zu Baden und Hochberg)
Technik / Format: K. 201 × 165
Standort: Ros. 2,57

Handschriftliche Notiz von Rosenheim: 1. Durlach ?; 2. Usenberg; 3. Neuenburg; 4. Rötteln; Herzschild: Baden

Der Künstler ist vielleicht im Umkreis des Augsburger Goldschmiedes Corbinian Saur (tätig seit 1590) zu suchen, der Ornamentstiche mit ähnlichen – allerdings viel kleineren – Rahmenformen schuf. Exemplare in Coburg, Veste, Inv. Nr. Cat. I. fol. 450

30 Bannissis, Jacob de (1466–1532), Vorstand der Kanzlei Maximilians I.

Vollwappen (Schild mit drei Löwenköpfen) in Säulenrahmung. Links oben im Wolkenkranz Blumenvase von zwei Händen gehalten

Inschrift: Tabula ab Alberto Durer ligno incisa, quae in Aug. Bibliotheca Caesares Vindobenonsi asservatur M.DCC.LXXXI
Künstler: Dürerschule
Technik / Format: H. 258 × 181 (Neudruck)
Standort: Franks 1,162
Literatur: Bergmann I, S. 1 ff (ausführliche biographische Details); Leitner, Quirin von: Über das Wappen mit den drei Löwenköpfen von Albrecht Dürer, in: Jahrbuch der kunsthistorischen Sammlungen des allerhöchsten Kaiserhauses 5, 1887, S. 339 ff; Ankwicz-Kleehoven, S. 22 (mit ausführlichen Literaturangaben); Schreyl, S. 11 ff (mit Auflistung der umfangreichen Literatur zu Dürers Exlibris und Angaben zur Diskussion der Eigenhändigkeit)

Abzug von 1781 nach dem in der Wiener Hofbibliothek erhaltenen Holzstock (vgl. dazu ausführlich Ankwicz-Kleehoven, S. 22, Anm.46)

31 Barth von Hermating, München

Vollwappen in Hochoval, umgeben von Rollwerk (Schild: bärtiger Kopf)

Technik / Format: K. 123 × 96
Standort: Franks 1,171
Literatur: Warn. 105

Ein „redendes" Wappen (= Mann mit Bart). Von Warn. ins 16.Jh. datiert, was wohl zutrifft. Vgl. nächstes Blatt. Zu Details über Büchersammler der Familie in 17.Jh. vgl. Genge in Exl.Jb.1998, S. 13 f. Dort auch der Hinweis, daß die Exlibris der Familie über Generationen hinweg von mehreren Barths benutzt wurden

32 dies. Familie

Vollwappen (Schild: bärtiger Kopf) in einer Rundbogennische, auf den Pfeilern acht Nebenwappen

Inschrift: Ridler – Rehlin – Ilsing – Welser – Pitrich – Gumpenberg – Fridlehäuser (?) – Bart v. H.
Technik / Format: K. 77 × 56
Standort: Ros. 2,58
Literatur: Warn. 108

Hs. Bem. von Ros.: „Barth, München". Vgl. voriges Blatt, aber wohl später: schon 17.Jh. ?

33 Baumburg (Augustiner Chorherrenstift in Bayern)
Propst Lorenz Maier (1579–1587)

Zwei Wappenschilde unter Mitra mit Krummstab und Sudarium

Inschrift: L.P.M. (= Laurentius Praepositus Mayr)
Technik / Format: K. 84 × 57
Standort: Franks 1,203[+]; Ros. 2,75
Literatur: Warn. 131; Exl.Zt. 4 (1894) S. 51; Lein.-W., S. 77, 156, 299; E. Zimmermann, S. 48

Neben dem „redenden" Stiftswappen (Baum und Burg) das persönliche Wappen Lorenz Maiers. Laut Leiningen-Westerburg gibt es zwischen 1580 und 1763 acht verschiedene Baumburger Exlibris mit jeweils neuem Abtswappen (vgl. Nr. 34). Unbekannter Künstler um 1580

34 dass. *Propst Urban Stammler (1587–1622)*

Zwei Wappenschilde unter Mitra mit Krummstab und Sudarium

Inschrift: V.P.P. (= Urbanus Praepositus Paumburgensis)
Technik / Format:
K. 84 × 56 (a)
R. 87 × 56 (b)
Standort: Franks 1,204 (a)[+]; Ros. 2,74 (a); Franks 1,205 (b)[+]
Literatur: Warn. 132; Exl.Zt. 4 (1894) S. 51; Lein.-W., S. 77, 156, 299; E. Zimmermann, S. 48

Neben dem „redenden" Stiftswappen (Baum und Burg) ein ebenfalls „redendes" Abtswappen (Stamm). Urban Stammler ließ sein Exlibris in gering voneinander abweichenden Varianten

herstellen: entweder in verschiedenen Techniken (wie hier Kupferstich und Radierung) oder mit Unterschieden in Torschatten und Bäumen (vgl. hs. Bem. von Leiningen-Westerburg zu den drei Blättern seiner Sammlung, die sich jetzt im Germanischen Nationalmuseum Nürnberg, Kasten 954, befinden). Der Künstler läßt sich nicht bestimmen. Vgl. Nr. 33

35 Baumgärtner, Hieronymus (1498–1565), Rechtsgelehrter und Senator zu Nürnberg

Freistehendes Vollwappen auf dunklem Grund (Schild und Helmzier: Papagei auf Lilie) begleitet von Stundenglas, Uhr, Wappen Derrer (Schrägbalken mit drei Sternen belegt) und Totenkopf

Künstler: Barthel Beham

Technik / Format: K. 70 × 52

Standort: Franks 1,209; Ros. 2,67[+]; 1870-10-8-2396

Literatur: Warn. 137; Exl.Zt. 6 (1896) S. 101, und 7 (1897) S. 29; Lein.-W., S. 123 f; Pauli/B. Beham, Nr. 89 (mit weiterer Literatur); Hollstein II., S. 227; Schmitt, Abb. 7; Ausst.Kat.London 1995, Nr. 127

Es gibt zwei Zustände des Blattes: I. mit Umschriften (Hollstein II., Abb. S. 227); II. ohne Umschriften (wie hier)

Die Umschriften zitieren Baumgärtners Motto in griechisch, latein und hebräisch und seinen Namen mit dem Zusatz SSQ (= sibi suisque). Die Platte (bei der die Umschriften abgeschliffen waren) befand sich im Besitz von Fr.Warnecke und wurde für eine Beilage der Exl.Zt. 6 (1896), S. 101 f, nachgedruckt. Ähnlich in Aufbau und Anordnung sind die Exlibris Schlüsselberger und Schürstab (s. d.).

36 Baumgärtner

Freistehendes Vollwappen (Schild und Helmzier: Papagei auf Lilie). Links unten: Wappenschild der Oertel

Künstler: Beham-Umkreis

Technik / Format: H. 88 × 70

Standort: Franks 1,210[+] und 210 a; Ros. 2,68 und 69

Literatur: Warn. 139

Eine farbige Zeichnung des Wappens in Berlin, KK, Inv. Nr. 2035 (dort Amman zugeschrieben), ist eine Kopie nach B. Beham. Auch dies Blatt ist sicher nicht, wie Warnecke annimmt, von Jost Amman, sondern eher aus dem Beham-Umkreis (vgl. Hollstein III., S. 286 ff)

37 Baumgärtner

Vollwappen in Architekturrahmen mit Caritas und Frau mit Bogen (erhebt pfeildurchbohrtes brennendes Herz). Oben: Lorbeerkranz mit Christuskopf von zwei Putten gehalten

Künstler: Matthias Zündt

Technik / Format: R. 138 × 104

Standort: Franks 1,211

Literatur: Exl.Zt.17 (1907) S. 49 ff

Das von Andr. I., Nr. 48 überzeugend dem Matthias Zündt zugeschriebene radierte Wappen Paumgärtner/Oertel ist diesem Blatt so ähnlich, daß man es wohl ebenfalls Zündt zuschreiben kann.

38 Baur von Eyssenegg

Freistehendes Vollwappen (Schild: Schrägbalken mit drei Lilien, Helmzier: wachsender gekrönter Löwe mit zwei Lilien zwischen Büffelhörnern)

Künstler: Hans Wechter

Technik / Format: K. 79 × 61

Standort: Franks 1,197[+]; Ros. 2,70+71 (2 Exemplare)

Handschriftliche Notiz von Rosenheim: „Baur von Eyssenegg, Franken um 1595. Die Familie Fischart zu Ffm. nahm später den Namen, jedoch nicht das Wappen der B. v. E.". Franks und Rosenheim halten beide überzeugend Hans Wechter um 1590/95 für den Künstler (vgl. z. B. das mit HW signierte Wappen der Feyerabend)

39 Baus

Freistehendes Vollwappen (schräggeteilter Schild mit steigendem Greif) in breiter Linienrahmung

Technik / Format: H. 199 × 135

Standort: Franks 1,217

Die hs. Bem. in Franks „Baus, Geminden" führte nicht zu einer Identifizierung des Exlibris-Eigners. Die Art der Schraffierung in hellen und dunklen Flecken verrät einen mittelmäßigen Künstler; wohl noch erste Hälfte des 16. Jahrhunderts

40 Bebel, Heinrich (um 1472 – 1518), Jurist, Philologe, Dichter, Rhetoriker in Tübingen

Vollwappen in querrechteckiger Einfassung mit ausufernden Helmdecken und Spruchband (Schild: Laubkranz; Helmzier: wachsender lorbeerbekrönter Poet ?)

Inschrift:
(in Typenschrift oben)
M.D.I.
SIBI, ET SVIS
(hs. im Schriftband) unleserlich
(in Typenschrift unten)
H. BEBELIVS IVSTINGENSIS POETA
Laureatus, + hūanarū literarū doctor Tubinge.

Technik / Format: H. 70 × 85

Standort: Franks 1,225

Hs. Bem. in Franks: „although last page of a book, Strassburg 1515, has been used as a bookplate". Es handelt sich um Heinrich Bebels Triumphus Veneris, Straßburg 1515. Drucker unbekannt (BL 11408.c.70). Der Holzschnitt erscheint auf dem Titel unter der Titelschrift und am Ende wie hier mit den beiden Zeilen oben und unten. Künstler könnte der gleiche Unbekannte sein, der das Wappen entwarf, das Johann Schott als Druckermarke verwendete (vgl. Barack-Heitz, Taf. II, Nr. 1, Mitte)

41 Behaim von Schwarzbach, Michael VII. (1459–1511), Ratsherr zu Nürnberg

Freistehendes Vollwappen in Rahmen über leerer Schrifttafel (Schild: Schrägfluß)

Künstler: Albrecht Dürer

Technik/Format: H. 277 × 193

Standort: Franks 1,235[+] und 236 (beschnitten); 1895-1-22-744

Literatur: Warn. 155; Exl.Zt. 4 (1894) S. 47; Lein.-W., S. 112f; Dodgson I., S. 299, Nr. 101; Meder 287; Neubecker, S. 196 f, Abb. 6; Geisberg/Strauss II., S. 691; Schreyl, Abb. 8; TIB 10 (Commentary) 1001.359

Über die Zuschreibung an Dürer infolge seiner eigenhändigen Bemerkungen auf der Rückseite des Holzstockes vgl. ausführlich Dodgson. In der Exlibris-Literatur meist „um 1509" datiert; jedenfalls vor 1511, dem Todesjahr Michael Behaims. Nur Meder datiert „um 1520" und hält einen späteren Michael Behaim für den Eigner

42 Behaim von Schwarzbach (ratsfähiges Geschlecht der Reichsstadt Nürnberg)

Zwei Wappenschilde über Spruchband von knieendem Wappenhalter gehalten (Schild rechts: leer; Schild links: Schrägfluß), in breiter Linienrahmung

Künstler: Sebald Beham

Technik/Format: H. 125 × 105

Standort: Franks 1,237[+]; Ros. 2,72 und 73; 1927-2-12-71; E.2–388

Literatur: Warn. 156; Meder 287 (weitere Lit.: s. u.)

Es gibt zwei Zustände des Blattes: I. mit Stechhelm; II. mit Spangenhelm (wie hier: man erkennt deutlich die Nahtlinie des eingesetzten Mittelstückes). Der sehr seltene erste Zustand (1895-1-22-768) ist übermalt (vgl. dazu ausführlich Dodgson I., S. 363, Nr. 37 f). Die Literatur zu dem Blatt ist sehr umfangreich. Über das Hin und Her der Zuschreibung an Dürer oder Beham am besten Dodgson (s. o.) und Schreyl (S. 11 ff, dort auch weitere Literatur). Jetzt allgemein Sebald Beham zugeschrieben. Der rechte Schild wahrscheinlich leer gelassen, um das Wappen der jeweiligen Ehefrau aufzunehmen

43 dies. Familie

Freistehendes Vollwappen in Lorbeerkranz mit vier Eckquasten

Künstler: Behamnachfolge (?)

Technik/Format: H. 140 × 136

Standort: Ros. 2,77

Literatur: Hartung+Hartung, München 1995, Nr. 3693 (Abb.)

Wohl von einem der Nürnberger Holzschneider in der Nachfolge der Behams, um 1550

44 Beham, Andreas d. Ä. (1538–1611), Pädagoge und Dichter in Nürnberg

Vollwappen in Hochoval mit Rollwerkrahmen (l. o. Christus, r. o. Andreas ?)

Inschrift:
CVM BONIS AMBVLA
OMNIA A DEO. ORA ET LABORA.
ANDREAS BEHAM DER ELTER
ANNO DOMINI 1595

Künstler: Hans Sibmacher

Technik/Format: K. 117 × 81

Standort: Franks 1,240; Ros. 2,79 und 80[+]

Literatur: Andr. II., Nr. 106; Warn. 158; Warn. 15./16.Jh., Taf. 97; Hamilton S. 8; Lein.-W., S. 170; Ausst.Kat.Graz 1980, Nr. 29, Taf. 7; Schmitz-Veltin, Nr. 30, Abb. 7

Obwohl nicht signiert, allgemein Hans Sibmacher zugeschrieben, dessen signierte Blätter (vgl. z. B. Holzschuher und Pfaudt) ähnlich sind

45 Beham, Sebald (1500–1550), Kupferstecher und Holzschneider in Nürnberg und Frankfurt/Main

Vollwappen im Rund auf sechseckigem dunklen Grund (Schild: dreigeteilt, in jedem Feld ein leerer Schild)

Inschrift: SEBOLDT BEHAM VON NVRMBERG MALER IECZ WONHAFTER BVRGER ZV FRANCKFVRT 1544 HSB (ligiert)

Künstler: Sebald Beham

Technik/Format: K. 67 × 58

Standort: Franks 1,241

Literatur: Warn. 15./16.Jh., Taf. 9; Lein.-W., S. 124 f; Pauli/S.Beham, Nr. 265; Hollstein III., S. 160; Johnson, Abb. 10

Ein persönliches Wappen hatte Sebald Beham nicht: er verwendet das Wappen der St. Lukasgilde der Maler. Offenbar hielt er auch nicht viel von der Sitte des Wappenführens, denn das Gegenstück zu diesem Blatt (Pauli 266) zeigt ein Phantasiewappen mit der ironischen Inschrift: VON GOTTES GENADEN HER VON WEISS NIT WEER … Eine Verwendung als Exlibris ist nicht bekannt

46 Behem, Franz (1500–1582), Drucker in Mainz von 1540–82

In Portalrahmen mit Medaillons das Vollwappen (Schild: Löwe mit Druckerballen und Handelsgemerk Behems. Helmzier: Frau mit Blumen, Stundenglas und Totenkopf)

Inschrift:
C V (= Karl V.)
F R (= Ferdinand Rex)
1551
H A (ligiert)

Künstler: Hans Abel II.

Technik / Format:
a: H. 139 × 109
b: K. 139 × 109
Standort: Franks 1,243⁺ (a), 1,244⁺ (b); Ros. 2,81 (b), 1982.U.2207 (a)
Literatur: Warn. 15./16.Jh. (1894) Taf. XI, „unbekannter Meister für Wolf Haller"; Grimm, S. 107 f

a: Druckersignet des Franz Behem, Verwendung als Exlibris nicht bekannt.
b: Genaue aber ungeschickte Kupferstichkopie mit den gleichen Maßen und Inschriften.
Ausführliche Beschreibung mit Abbildung und Literaturangaben (auch die Zuschreibung an Hans Abel II.) bei Grimm. Die Kopie dort nicht erwähnt

47 Benediktbeuern, Benediktinerabtei in Bayern, Abt Ludwig Perczl (1548–1570)

Freistehender Wappenschild unter Mitra, mit Stab und Palmzweig in fünffacher Einfassungslinie

Inschrift:
I. LVDOVICVS. PERCZL. ABBAS
IN. BENEDICTN. PEYRN.
II. HIC LIBER SPECTAT AD MONAS
TERIUM BENEDICTOBVRANVM
Künstler: Burgkmairnachfolge
Technik / Format: H. 167 × 112
Standort: Franks 1,255⁺ (I.) und 254⁺ (II.); Ros. 2,84 (I.) und 82, 83 (II.); 1945-5-12-30 (I.); 1945-5-12-31 (II.); 1982.U.2115 (I.)
Literatur: Warn. 165 (II.); Exl.Zt. 4 (1894) S. 12, 101; Exl.Zt. 5 (1895) S. 38; Lein.-W., S. 138 f (Abb. von I.); E. Zimmermann, S. 51 (Abb. auf Titel)

Es gibt zwei Zustände des Blattes: das Exlibris Ludwig Perczls (I.), aus dem in einem späteren Zustand die Schrift oben weggeschnitten und durch zwei unorganisch eingesetzte Zeilen ersetzt ist; der Stock zeigt Ausbrüche der Einfassungslinien (II.) Der Entwurf ist in der älteren Literatur oft Hans Burgkmair zugeschrieben, der aber schon 1531 starb; sicherlich in Anlehnung an seine Wappenholzschnitte entstanden (vgl. Andechs, aber schwächer)

48 Berchner, Mattheus (erw. seit 1557; gest. 1575), Apotheker in Nürnberg

Auf Grundlinien stehendes Vollwappen (Schild und Helmzier: wachsender Bergknappe über Dreiberg)

Künstler: nach Jost Amman (?)
Technik / Format: H. 134 × 105
Standort: Ros. 1,33

Ein „redendes" Wappen: Berchner (= Bergknappe). Der Holzschnitt ist eine Reproduktion des 19.Jhs. Vorlage könnte ein Entwurf von Jost Amman gewesen sein, dessen Darstellungen im Wappenbuch von 1579 ähnlich sind. Eine hs. Notiz in Ros. weist auf das Stammbuch des Hieronymus Cöler hin (BL, Bibl. Egerton

1184). Dort befindet sich (auf fol.72r und 73) eine farbige Zeichnung des gleichen Wappens mit einem Eintrag von Mattheus Berchner vom 18.Januar 1571 (Maße: 152 × 106)

49 Berlogius, Jacob

Bär mit Spruchband in Hochoval mit Umschrift

Inschrift:
IACOBVS BERLOGIVS CROSSENSIS SILESIVS
NOTARIVS PVBLICVS 1590
(im Spruchband): … INVOCANTI BEATI I.C. …
SALVATOR
Technik / Format: H. 62 × 48 (ausgeschnitten)
Standort: Franks 1,283

Ein sehr flauer Abdruck, dessen Künstler sich nicht bestimmen läßt. Die Bezeichnung „Notarius publicus" könnte an ein Notariatssignet denken lassen, doch sind erst aus dem 18.Jh. gedruckte Notariatssignete bekannt (vgl. Leist, S. XIII). Wahrscheinlich Exlibris eines Notars

50 Beutherus

Vollwappen in hochovalem Blatt- und Früchtekranz mit zwei Putten über Rollwerkkartusche (Schild: Lilie; Helmzier: wachsender Greif, Lilien auf Flug)

Inschrift:
über den Putten (links): LEX; (rechts): EVANGELIVM
oben (Mitte): FIDE. FIDEM Sophistis
links: PATIENTIA. Oppono rebus asperis PATIENTT
rechts: CONSTANTIA. Damoni CONSTANTIAM
unten: BEVTHERVS
im Band um den Kranz: Adspiciat Christum relligiosa.
FIDES. Mens CONSTANS SatanaM munda PATIENTIA
Vincat
Technik / Format: R. 104 × 78
Standort: Franks 1,320

Die beiden Putten links und rechts oben mit Schrifttafel, Augenbinde, Buch und Palmzweig verdeutlichen die Gegenüberstellung von Gesetz und Evangelium. Ein Künstler läßt sich nicht bestimmen, aber Ornamentik und Figuren lassen eine Entstehung gegen Ende des 16.Jhs. vermuten

51 Biechner, Matthias, Dr.

Vollwappen auf Grasboden in rechteckigem Rahmen mit zwei stilisierten Bäumen (Schild und Helmzier: wachsender Widder)

Inschrift:
(Typendruck, rot): Infortiatum
(hs.): F.F.Z.Zwifaltensium
(Schrift im Stock) DOCTOR MATHIAS BIECHNE' PHISIC'
(hs.): Hunc Monasterio Zwifaltens
dono dedit. qui et frater
fuit Nicolai Abbatis
1543
Technik / Format: H. 82 × 51

Standort: Franks 1,335
Literatur: Lein.-W., Abb. S. 151; Exl.Zt. 23 (1913) S. 59; Waehmer, Abb. 10

Wie aus dem Schenkungseintrag hervorgeht, war Matthias Biechner der Bruder des Abtes Nicolaus von Zwiefalten. Der Künstler des Holzschnittes läßt sich nicht bestimmen.

52 ders. (?)

Vollwappen zwischen zwei leeren Schriftbändern (Schild und Helmzier: wachsender Widder)

Technik/Format: H. 102 × 64
Standort: Franks 7,3291; Ros. 3,87[+]

Das Exemplar bei Franks unter „Reutlinger" eingeordnet (s. d.). Ros. führt es unter Biechner und datiert das Blatt „ca. 1550", was wohl zutreffend ist

53 Biermost, Johann, Dr. jur. und herzoglicher Kanzler

Freistehendes Vollwappen in Linienrahmung (Schild und Helmzier: steigender Bock mit Vogelklauen)

Inschrift:
oben (Buchdruck):
Deo duce
Joannes Biermost Arcium et Juris Utriusq. Doctor Ducalis Cancellari'
Mitte (im Stock): I B (= Johann Biermost)
unten (Buchdruck): A Omnia donat domatq. tempus 1508
Technik/Format: H. 82 × 58
Standort: Ros. 3,88

Sehr ähnlich in Aufbau und Anordnung ist das Exlibris des Nicolas de l'Escut, (Meyer-Noriel, S. 47 und Fig. 42). Dieses Blatt ebenfalls von einem unbekannten Künstler

54 Birckmann, Arnold (gest. 1541), Buchhändler und Verleger in Köln (und Nachfolger)

Wappenschild mit Henne vor Birke in Renaissanceportal. Wappenhalter: Greif und Löwe. Oben: Wappen der Stadt Köln

Inschrift: ARNOLD BIRCKMAN
Künstler: Anton Woensam von Worms
Technik/Format: H. 118 × 82
Standort: Ros. 3,89
Literatur: Merlo, Nr. 488; Zaretzky/Heitz, Nr. 43

Die „Henne vor der Birke" ist das „redende" Signet Arnold Birckmanns, dessen Offizin sich im „Haus zur fetten Henne" in Köln befand. Zaretzky/Heitz verzeichnen 32 verschiedene Zeichen der Birckmanns, die meist auf Entwürfe Anton Woensams zurückgehen (vgl. Merlo, Sp. 1066 f, und Grimm, S. 172 ff). Vorkommen von 1539–1562 bekannt. Eine Verwendung als Exlibris nicht gesichert

55 ders.

Wappenschild mit Henne vor Birke in hochovalem Rollwerkrahmen. Unten: Satyrpaar
Inschrift:
ARNOLD BIRCKMAN
W.K. (links im Rollwerk)
Künstler: Monogrammist W.K.
Technik/Format: H. 118 × 87
Standort: Franks 1,342
Literatur: Merlo, Sp. 1140; Zaretzky/Heitz, Nr. 57

Signet der Nachfolger von Arnold Birckmann (vgl. voriges Blatt). Der Formschneider W.K. ist von Merlo unter den unbekannten Kölner Monogrammisten aus dem Umkreis Anton Woensams verzeichnet (Exemplare von 1561 und 1565 erwähnt). Eine Verwendung als Exlibris nicht bekannt

56 Boineburg, Konrad von (1494–1567), Heerführer Karls V.

Adler mit ausgebreiteten Flügeln und geviertem Herzschild in Lorbeerkranz

Technik/Format: H. 28 × 30
Standort: Franks 1,397

Sehr kleines Wappen in Siegelform von einem unbekannten Künstler ca. 1540/50

57 Bollstatt, Christoph von (um 1544 – 1607), Dr. jur. und seine Ehefrau Anna von *Rottenstain*

Zwei freistehende Vollwappen in Säulenarchitektur über Sockel mit Inschrift (Schild rechts: mit Lilien bestecktes Horn; Schild links: Schrägband mit drei Kreuzen)

Inschrift:
(im Stock) 15 T 61
(Typenschrift)
Christoff von Bollstatt/der Rechten Doctor/Pfleger zu Helmshofen/Straßvogt und vogt zu Buchlo.
Anna von Rottenstain/sein Eegemahel.
Technik/Format: H. 116 × 128
Standort: Franks 1,399
Literatur: Exl.Zt. 18 (1908) S. 38 f; Haemmerle I, S. 117; Tauber, S. 28 f

Beide Wappen sind so dick mit roter Farbe übermalt, daß sich Details der Binnenzeichnung nicht erkennen lassen; ein Künstler läßt sich also nicht bestimmen. Haemmerle kennt dies Exlibris nicht, aber verzeichnet ein Rundblatt von 1573 und Details zur Biographie Bollstatts

58 Boner, Jacobus

Vollwappen über Inschrifttafel (Schild mit Lilie)

Inschrift:
1532
ES.GESCHE.GOT
TES WIL
I.B.

Technik/Format: K. (Reproduktion?) 120 × 88

Standort: Franks 1,160 a

Literatur: Nag. Mgr. III, 1951

Reproduktion (?) eines sehr flauen Druckes (= Abklatsch ?). Nagler erwähnt ein Exemplar in einem Stammbuch mit der Einzeichnung „Jacobus Boner aus Schlesien", auf den sich die Initialen I.B. wahrscheinlich beziehen. Zu schlecht erhalten, um den Künstler zu identifizieren

59 Bosch, Hans Christoph, Nürnberg

Freistehendes Vollwappen in Rundbogennische mit Medaillons (Schild: wachsender Bär)

Künstler: Nachfolge von Hans Springinklee (?)

Technik/Format: H. 123 × 97

Standort: Franks 1,417⁺; Ros. 3,93; 1982.U.2140

Literatur: Warn. 240; Seyler, S. 62; Burger/Lpz., Abb. 7; Gilhofer + Ranschburg, Nr. 39

Bisher keinem bestimmten Künstler zugeschrieben, doch läßt sich in der Ornamentik der Einfluß von Hans Springinklee erkennen (vgl. z. B. die Illustrationen zum Hortulus animae, F. Peypus für A. Koberger, Nürnberg 1518, Exemplar: BL 1219.b.4). Burgers Datierung um 1520/30 ist überzeugend

60 Braitenberg

Hochoval mit Vollwappen in Rollwerkrahmen mit Früchten, Blumen und Putten (Schild: steigender Steinbock)

Inschrift: (Typenschrift)
oben: Mein Leben, in Gott ergeben.
unten: 1586
(hs.) unten: Braitenberg

Technik/Format: K. 112 × 76

Standort: Franks 1,431

Literatur: Warn. 243 (ohne die hs. Namenszeichnung); Stiebel 46; Gilh.+Ranschbg. 42; Schmitz-Veltin, Nr. 72, Abb. 18

Ein sehr flauer Druck (vielleicht Nachdruck ?) eines beschnittenen Exemplars. Das Exemplar der Konstanzer UB zeigt unten eine Leiste mit dem Namen „von Braitenberg" in Typenschrift statt des hs. Namenszuges hier (vgl. Schmitz-Veltin). Die Typenschrift oben 19. Jahrhundert ?

61 Brandenburg-Ansbach, Albrecht, Markgraf von (1490–1568), letzter Hochmeister des Deutschen Ordens und erster Herzog in Preußen

Freistehendes Vollwappen unter drei Helmen in doppelter Linieneinfassung

Inschrift: (Typenschrift)
oben: ALBERTVS SENIOR DEI GRATIA MARCHIO BRANDENBVRGENSIS … (vier Zeilen)
unten: LIBER AD LECTOREM (und vier latein. Zeilen)

Technik/Format: H. 229 × 177

Standort: Franks 1,432

Literatur: Exl.Zt. 17 (1907) S. 3 ff (Abb.)

Das von K. Mandl in der Exl.Zt. ausführlich besprochene Wappen hier in einer größeren Variante mit geringen Abweichungen, aber der gleichen originellen Eigentumsbezeichnung, in der der Eigner das Buch zum Leser sprechen läßt: „Liber ad Lectorem". Da Albrecht sich als „Senior" bezeichnet, muß das Blatt nach 1553, dem Geburtsjahr seines Sohnes, entstanden sein. Ein Künstler läßt sich nicht bestimmen

62 Brassicanus, Johann Alexander (1500–1539), Jurist und Philologe in Tübingen und Wien

Unter Rundbogen stehendes Vollwappen in Linienrahmung (Schild und Helmzier: januskopfiger wachsender Mann)

Inschrift: (Typenschrift)
oben: IOANNIS ALEXANDRI BRAS-
SICANI, IVRECONSVLTI,
IOANnis filij, Insignia.
Ianus loquitur. (und vier latein. Zeilen)
unten: zwei griechische Zeilen

Technik/Format: H. 71 × 51

Standort: Franks 1,442⁺ und 443

Literatur: Exl.Zt. 7 (1897) S. 82 ff; Lein.-W., S. 150; Österr.Exl.Jb. 4 (1906) S. 8; Ankwicz-Kleehoven S. 30 f (Abb. 14)

Ankwicz-Kleehoven bildet zwei geringfügig verschiedene Blätter ab und datiert sie um 1524 (Abb. 13) und um 1529 (Abb. 14) = wie hier; dieses jüngere Blatt hat etwas abweichende Typenschrift und andere Maße. Wohl ein Nachschnitt des älteren, qualitätvolleren Entwurfs von einem unbekannten Künstler

63 Braunschweig-Lüneburg, Herzogtum

Freistehendes Vollwappen mit geviertem Schild

Künstler: Hans Burgkmair

Technik/Format: H. 208 × 149

Standort: Ros. 11,427

Literatur: Geisberg/Strauß II., Nr. 524; Hollstein V., Nr. 805; Ausst.Kat.Augsburg/Stuttgart 1973, Nr. 94 (mit weiterer Lit.)

Hs. Bem. in Ros.: „ex Wappenbuch 1637, Rembrandt Coll., given to BM" (vgl. Einleitung). Um 1515/20. Es gibt Exemplare mit Burgkmairs Signatur (vgl. T. Falk in Ausst.Kat. Augsburg/Stuttgart 1973). Verwendung als Exlibris nicht bekannt

64 Bruno, Christophorus (erw. 1542–1566), Lizentiat beider Rechte, Lehrer der Dichtkunst in München

Freistehendes Vollwappen (Schild und Helmzier: Phönix) in Leistenrahmung mit Putten, Pflanzen und Musikinstrumenten

Inschrift:
oben: 1542
unten: CHRISTOPHORVS.BRVNO
darunter: drei latein. Zeilen in Typendruck
Technik/Format: H. 219 × 150
Standort: Franks 1,516⁺; 1972.U.1121
Literatur: Warn. 277; L.-W., S. 138; Exl.Zt.16 (1906) S. 49; Dodgson II., S. 180, Nr. 134 a; Gilh.+Ranschbg. Nr. 47 (Abb. auf Titel)

Wie schon L.-W. in Exl.Zt. ausführlich nachweist, ist dies Blatt kein Exlibris, sondern ein Autorenwappen aus: „Johannis Boccatii, Die gantz Römisch histori … verteutscht durch Christophorum Brunonem … Augspurg, Heinrich Stayner 1542". Der Band enthält außerdem das gleich große Wappen des Antony Sänftl, dem das Werk gewidmet ist. Beide Wappen wurden von Dodgson unter Weiditz eingeordnet (1972.U.1120 und 1972.U.1121), dem er allerdings nur die Rahmenleisten zuschreibt. Das Innenbild von einem separaten Stock eines unbekannten Künstlers gedruckt

65 Brus, Anton (1518–1580), Feldprediger, Generalgroßmeister des Kreuzherrenordens, Bischof von Wien und Erzbischof von Prag

Freistehender Wappenschild mit Mitra, Krummstab und Kreuzstab zwischen zwei auf Sockeln stehenden Figuren unter Rundbogen mit Rollwerk und Früchten

Inschrift: A.A.P. (= Antonius Archiepiscopus Pragensis?)
Technik/Format: H. 73 × 64
Standort: Ros. 3,99

Eine hs. Bem. in Ros. identifiziert die beiden Figuren links und rechts als Kaiser Heraklius und St. Helena. Diese sind zwar Patrone des Kreuzherrenordens, aber hier sind zwei Frauen dargestellt: links mit Palmzweig, rechts mit Kreuz und Kelch (= Fides oder Ecclesia). Nach 1561, dem Jahr der Ernennung zum Erzbischof, von einem unbekannten Künstler

66 Byrglius, David (1528–1590), Dr. jur., päpstlicher und kaiserlicher Pfalzgraf

a. Freistehendes Vollwappen in Architekturrahmen mit stehenden Hirschen über Inschrifttafel (Schild; gespalten: links: Kleeblattkreuz, rechts: steigender Löwe mit geschulterter Säule)
b. Porträt in Architekturrahmen mit Fides und Justitia über Inschrifttafel

Inschrift:
a. DAVID BYRGILIVS I.V.D. PA=
 LATII LATERANENSIS AV=
 LAEQVE CAESAREAE, COMES.

b. ANNO DÑĪ 1577. ANO AETAT. 50
 DAVID BYRGLIN I.V.D. LA=
 TERANENSIS PALATII AV=
 LAE + CAESAREAE ET IMPERIA=
 LIS CONSISTORII COMES

Technik/Format:
a. H. 116 × 69 (rechts beschnitten)
b. H. 126 × 97
Standort: Ros. 3,90 + 91
Literatur: Exl.Zt. 8 (1898) nach S. 105 (a); Lein.-W., S. 155; Haemmerle I, S. 122, Nr. 84

Die Blätter sind künstlerisch weitaus besser als die beiden folgenden Exlibris des Byrglius; Porträt und Wappen wohl beide von der gleichen Hand. In seiner Besprechung der Blätter in der Exl.Zt. schlägt Eisenhart Jost Amman vor, was wohl nicht zutrifft. In der flächigen Art der Bildanordnung scheint der Künstler eher von Vorlagen Hanns Lautensacks beeinflußt (vgl. z. B. Bildnis des Frantz Straub von 1561; Hollstein XXI., Nr. 72)

67 ders. (vor seiner Ernennung zum Pfalzgraf)

Freistehendes Vollwappen in rundbogigem Rollwerkrahmen mit zwei Karyatiden über Inschrifttafel (Schild und Helmzier: steigender Löwe mit geschulterter Säule)

Inschrift: Wie voriges Blatt
Technik/Format: H. 192 × 145
Standort: Franks 1,550⁺; Ros. 3,92; 1982.U.2123
Literatur: Exl.Zt. 2 (1892) S. 6; Lein.-W., S. 155; Haemmerle I, Nr. 83

Das größte und künstlerisch schwächste der drei Exlibris des Byrglius. Die Architekturrahmung wirkt merkwürdig flach und instabil; unbekannter Künstler um die Mitte des 16.Jhs.

68 ders. (vor seiner Ernennung zum Pfalzgraf)

Freistehendes Vollwappen in portalähnlichem Rahmen über Inschriftsockel (Schild und Helmzier: steigender Löwe mit geschulterter Säule)

Inschrift:
INSIGNIA. DAVIDIS, BYRGLII VTRIVSQVE, IVRIS, DOCTORIS
Technik/Format: H. 107 × 61
Standort: Franks 1,551⁺; 1982.U.2113
Literatur: Exl.Zt. 8 (1898) nach S. 106; Lein.-W., S. 155; Haemmerle I, Nr. 82; Ausst.Kat.Graz 1980, Nr. 48, Taf. 24

Das kleinste der drei Exlibris des Byrglius, in einem häufig vorkommenden portalähnlichen Architekturaufbau; unbekannter Künstler um die Mitte des 16.Jhs.

69 Cammermeister (auch Camerarius), Ratsfähiges Geschlecht der Reichsstadt Nürnberg

Freistehendes Vollwappen (Schild: drei Raben)

Technik/Format: H. 62 × 49

Standort: Ros. 3, 101

Handstempeldruck (vgl. Einleitung) auf einem Vorsatzblatt (155×109), die Umrisse auf der Rückseite durchgedrückt. Wegen der bescheidenen künstlerischen Qualität nicht zu datieren

70 Caudenborgh oder Caudenborch, Brüssel

Ovaler Wappenschild in ornamentaler Rahmung mit den vier Evangelistensymbolen

Inschrift: S.MARCVS – S.MATHIAS – S.LVCAS – S.IOHAN

Künstler: Matthias Zündt (?)

Technik/Format: R. 61 × 61

Standort: Ros. 1,17

Hs. bez. in Ros.: „Caudenborgh or Caudenborch, Bruxelles". Wohl kein Exlibris, sondern eher ein Entwurf für Goldschmiededekor in der Art des Matthias Zündt (vgl. Warncke II Nr. 423–433), die Bestimmung des Eigners wäre also zu überprüfen. Für Matthias Zündt als Künstler spricht auch die Beschriftung „S.Mathias" statt „Matthäus".

71 Christoph (Ulmer Familie)

Freistehendes Vollwappen in hochovalem Lorbeerkranz unter Schrifttafel (Schild: St. Christophorus)

Inschrift: (hs.) Große Christophel

Technik/Format: H. 105 × 73

Standort: Franks 2,615

Ein „redendes" Wappen. Die hs. Eintragung bezieht sich auf die Darstellung. Franks' Vermerk „16 c." wohl zutreffend. Ein Künstler läßt sich jedoch nicht bestimmen. Haemmerle (I., S. 126) verzeichnet zwei Exlibris der Ulmer Familie Christoph aus dem 18.Jh.

72 Cleve-Jülich-Berg

Freistehendes Vollwappen unter drei Helmen

Inschrift: (hs., rot, im Rand) Wappen fürst Wylhelm Herzog zu Cleve, Julich und Berg. Graven zu Ramspurg

Technik/Format: H. 135 × 111

Standort: Franks 2,620

Die Handschrift im Rand ist wohl eine Hinzufügung des 18.Jhs.; der Holzschnitt wahrscheinlich eine Arbeit des 16.Jhs.

73 Clostermayr, Martin, geb. in Ingolstadt, seit 1530 Arzt (?)

Freistehendes Vollwappen in Laubkranz-Rund, Rollwerk in den Zwickeln

Inschrift: ANNO M.D.LXXIX

Künstler: Umkreis des Georg Wechter d. Ä. (?)

Technik/Format: H. 220 × 191

Standort: Franks 2,624

Literatur: Warn. 332; Ströhl, Taf. 40,1; Exl.Zt. 23 (1913) S. 53; Waehmer, S. 119

In der Literatur herrscht Unklarheit über die Identität Clostermayrs (vgl. dazu K.Waehmer in Exl.Zt.1913). Die Ornamentik erinnert an Blätter einer Serie von Goldschmiedeentwürfen des Nürnbergers Georg Wechter d. Ä., die ebenfalls 1579 datiert sind (Andr.V., Nr. 10). Vgl. Klostermayr

74 Cöler, Nürnberg

Freistehendes Vollwappen auf Fliesenboden in Rundbogen-architektur mit Rollwerk

Technik/Format: H. 208 × 162

Standort: Franks 2,633; Ros. 3,102⁺

Literatur: Vgl. MVGN 33 (1931) Taf. II., Abb. 2

Vielleicht von der Hand des bisher nicht identifizierten Monogrammisten AF (sicher nicht Adam Fuchs !), der ein Allianzsignet Cöler/Welser entwarf (Warn. 15./16.Jh., Taf. XVI)

75 Cratz von Scharffenstein

Freistehendes Vollwappen, Helmdecken mit vier Quasten

Künstler: Hans Wechter (?)

Technik/Format: K. 73 × 56

Standort: Ros. 3,106

Hs. Bem. in Ros.: „Hans Wechter". Das Blatt ist anderen Exlibris, die mit HW signiert sind (vgl. Didelsheim und Feyerabend), sehr ähnlich

76 dies. Familie

Freistehendes Vollwappen unter zwei Helmen; einer mit Mitra

Künstler: Hans Wechter (?)

Technik/Format: K. 82 × 72

Standort: Ros. 3,107

Hs. Bem. in Ros.: „Hans Wechter, um 1600; vielleicht Philipp, 1604 Bischof von Worms". Vgl. voriges Blatt

77 Crusius, Paul (1557–1609) aus Mühlfeld in Unterfranken, Diakon an St.Wilhelm, Straßburg

Freistehendes Vollwappen unter Schrifttafel

Inschrift:
(im Stock)
MEVS PROPVGNATOR
CHRISTVS MEDIATOR
(in Typendruck) M.Paulus Crusius Molendin'

Technik/Format: H. 113 × 78

Standort: Franks 2,676 a⁺; Ros. 3,108

Literatur: Exl.Zt. 4 (1894) S. 69 u.87; Exl.Zt. 10 (1900) S. 39 ff; Exl.Zt 28/29 (1918/19) S. 53 ff

Wie Ad. Schmidt in Exl.Zt. 10 (1900) S. 39 f darlegt, handelt es sich um ein „redendes" Wappen: die beiden Gefäße im oberen Teil des Wappenschildes sind sog. Krausen, eine Anspielung auf den ursprünglich deutschen Namen (Krause). Der über dem Wappen stehende Wahlspruch wiederholt die Anfangsbuchstaben des Namens. Paul Crusius war auch künstlerisch tätig und entwarf vielleicht selbst sein Wappen

78 Curio, Jacob, aus Hof (1497–1572), Arzt und seit 1553 Professor der Mathematik in Heidelberg

Freistehendes Vollwappen (Schild: wachsamer Kranich)

Inschrift: DE HIEROGLYPHIA GRVIS AD POSTEROS suos, Iac.Curio Hofemanus, DOCT. und 8 latein. Zeilen oben; je 2 an den Seiten und unten

Technik/Format: H. 114 × 83

Standort: Franks 2,680

Literatur: Exl.Zt. 23 (1913) S. 59

Zu den Varianten des Blattes mit anderer Schrift vgl. K.Waehmer in Exl.Zt. 1913. Vgl. auch Burger/Lpz. Taf. 32. Wahrscheinlich Autorenwappen

79 Dernschwam von Hradiczin, Johannes (1494–1569), Fuggerscher Faktor in Ungarn und Kleinasienforscher

Freistehendes Vollwappen über Rollwerkkartusche (Schild: Löwenpranke) in Linienrahmung

Inschrift: IOANNES DERNSCHWAM DE HRADICZIN

Künstler: Umkreis des Melchior Lorck (?)

Technik/Format: H. 220 × 145

Standort: Franks 2,720⁺; Ros. 3,109

Literatur: Warn. 379; Lein.-W., S. 74; Ankwicz-Kleehoven, S. 32; Tauber, Nr. 38 (Titelbild)

Vier verschiedene Exlibris Dernschwams sind bekannt; Lein.-W. schreibt drei davon der Dürerschule zu. Mir scheint jedoch, daß dieses Blatt eher aus dem Umkreis des Melchior Lorck stammen könnte: vgl. die Holzschnitte, die nach seiner Reise in die Türkei (1555–1559) entstanden (E.Fischer, Melchior Lorck i Tyrkiet, Statens Museum for Kunst, København 1990, z. B. S. 33)

80 Didelsheim, Philipp

Freistehendes Vollwappen über Rollwerkkartusche (Schild: Querbalken mit Stern und drei Granatäpfel)

Inschrift:
I. HW
II. HW. Ista Didelshemii referunt tibi Stemma Philippi Symbola, quem Canones antetulere Sacri

Künstler: HW (= Hans Wechter ?)

Technik/Format: K. 80 × 64

Standort: Ros. 3,110 und 111

Hs. Bem. in Ros.: „Hans Wechter, ca.1595". Es gibt ähnliche Blätter mit der Signatur HW (vgl. Feyerabend). Der erste Zustand ist ohne Inschrift (I.); der zweite mit Inschrift und Schattenschraffuren hinter der Signatur, sowie einer Kette um den Hals des Helmes (II.)

81 Dienheim (Rheinländ. Adel)

Freistehendes Vollwappen in Linienrahmung (Schild: gekrönter steigender Löwe)

Technik/Format: H. 94 × 78

Standort: Franks 2,729

Vorlage für den Künstler könnten Blätter von Sebald Beham gewesen sein (vgl. z. B. die Wappen des Lorenz Staiber, Hollstein III., S. 287), doch läßt sich das Blatt wegen der geringen künstlerischen Qualität nicht genauer datieren

82 Dillherr von Thumenberg, Leonhart (1536–1597), kaiserlicher Rat, Nürnberg

Freistehendes Vollwappen über Inschriftkartusche (Schild: drei Sterne)

Inschrift: Wappen Des Erbern Herrn Leonh. Dillēr
LF (rechts unten)

Künstler: Ludwig Fryg?

Technik/Format: H. 138 × 87

Standort: Franks 2,741⁺; Ros. 3,112

Hs. Bem. in Ros.: „Dillherr von Thumenberg, Leonhart, Nürnberg. Vor 1592, in welchem Jahr sie ein verbessertes Wappen erhielten". Das Monogramm L.F. rechts unten im Rollwerk der Kartusche ist vielleicht das des Formschneiders Ludwig Fryg, der für Jost Amman arbeitete: z. B. das Signet für Christoph Froschauer d. J., das seit mindestens 1581 nachweisbar ist (vgl. O'Dell/Amman-Feyerabend, f 59)

83 dies. Familie

Freistehendes Vollwappen über Rollwerkkartusche in Linien-einfassung mit Ornamentecken (Schild: geviert)

Künstler: Hans Sibmacher

Technik/Format: R. 115 × 77

Standort: Franks 2,742⁺; Ros. 3,113

Literatur: Andr. II. Nr. 109; Hamilton, Anhang S. 5; Lein.-W., S. 170

Seit 1592 haben die Dillherr von Thumenberg ein geviertes Wappen. Andresen beschreibt drei verschiedene Ausführungen von Hans Sibmacher (Andr. II. Nr. 109–111), von denen nur eine seine Signatur trägt. Der Wahlspruch MODERATA DVRANT in der Kartusche unten ist bei diesem Exemplar gelöscht (der Aufstrich des M ist links noch zu erkennen)

84 Dornsperger, Johannes Casparus (erw. 1619), Doktor beider Rechte, Regimentsrat Erzherzog Ferdinands von Österreich

Freistehendes Vollwappen in hochovalem Laubkranz mit Bändern (Schild: Dornbusch auf Dreiberg)

Inschrift: (Typenschrift)
oben: DVRATE.
unten: IOANNES CASPARVS DORNSPERGER. V.I.D.

Technik / Format: H. 88 × 58

Standort: Franks 2,761

Literatur: Lein.-W., S. 200; Exl.Zt.16 (1906) S. 10ff; Aust.Kat.Graz 1980, Nr. 76, Taf. 6

Ein „redendes" Wappen (= Dornbusch über Berg). Das früheste der vier verschiedenen Exlibris Dornspergers: wohl vom Ende des 16.Jhs. Vgl. nächstes Blatt

85 ders.

Freistehendes Vollwappen in hochovalem Laubwerkrahmen mit Früchten, Vögeln und Engelköpfen

Inschrift: (Typenschrift)
oben: INTER SPINAS CALCEATVS
unten: IOANNES CASPARVS A DORNSPERG

Technik / Format: K. 105 × 75

Standort: Franks 2,762

Literatur: Lein.-W., S. 200; Exl.Zt.16 (1906) S. 10ff; Ausst.Kat.Graz 1980, Nr. 77, Taf. 7

Vgl. voriges Blatt, aber später, nach Verleihung des Adels „à Dornsperg" (ca.1628). Wie Lein.-W. in Exl.Zt. ausführt, überklebte Dornsperg sein bürgerliches Exlibris (s. voriges Blatt) stets mit diesem adeligen und später nochmals verbesserten Wappen. Hier zum Vergleich aufgenommen, obwohl sicher schon 17.Jh. Die Ornamentik ist ähnlich in Blättern Georg Wechters d. J. (vgl. Warnecke II. Nr. 1148ff)

86 Dryander, Johann (vor 1500 – 1560), seit 1536 Professor der Mathematik und Medizin in Marburg

Freistehendes Vollwappen (Schild: Schwert in Schrägbalken)

Inschrift:
(hs.): Jam (?) portans armitori (?) portas sunt arma rychardi: Jam portans ensem regia dextra dedit

Technik / Format: H. 88 × 61

Standort: Franks 2,775

Literatur: vgl. Exl.Zt.11 (1901) S. 94ff

Die Zuschreibung des Wappens an Johann Dryander erfolgte wohl in Anlehnung an Stiebels Veröffentlichung des Porträts und Wappenexlibris Dryanders in Exl.Zt. (s. o.). Laut Inschrift des Blattes hier handelt es sich aber um das Wappen eines Richard. Hs.Vermerk in Franks: „not a bpl." (= bookplate)

87 Dulcius, Johannes, 1567–80, Abt des Stiftes Michaelbeuren

Freistehendes Vollwappen zwischen Schriftbändern in Linieneinfassung (Schild: steigender Greif)

Inschrift:
oben: 1573 OMNIS HONOR SOLI LAVSQVE DECVSQVE DEO
unten: IOANNIS DVLCIVS

Technik / Format: R. 106 × 74

Standort: Franks 2,779

Ein größeres Blatt (160 × 111) mit dem gleichen Wappen und den gleichen Inschriften in Warn. 15./16.Jh., Taf. 88, von einem unbekannten Meister. Auch der Künstler dieses Blattes läßt sich nicht bestimmen. Zur Biographie des Johannes Süss (= Dulcius) und über seine Bibliothek vgl. Österr.Exl.Jb. 15 (1917) S. 9 f

88 Ebner von Eschenbach, Hieronymus (1477–1532), Ratsherr und Bürgermeister zu Nürnberg und seine Ehefrau Helena *Fürer von Haimendorf* (1483–1538)

Allianzwappen (Schild links: Ebner; Schild rechts: Fürer) von zwei Putten gehalten, zwischen Füllhörnern, in Linienrahmung

Inschrift:
oben: DEVS REFVGIVM MEVM 1516
unten: LIBER HIERONIMI EBNER

Künstler: Albrecht Dürer

Technik / Format: H. 128 × 97

Standort: Franks 2,805+; 1901-10-1-4 (Neudruck)

Literatur: Warn. 421; Lein.-W., S. 114; Dodgson I., S. 333, Nr. 137; Meder 282; Schreyl S. 13 ff

Gilt als das früheste datierte deutsche Exlibris, und eines der wenigen unbestrittenen Blätter von Dürer (vgl. dazu ausführlich Dodgson). Überblick über die umfangreiche Literatur bei Schreyl

89 Ebner

Freistehendes Vollwappen in Rund mit Inschrift (Helmzier: wachsender Stier)

Inschrift:
ET SVA FERT TAVRVM CONIVNX INSIGNE PATERNVM. SIC LEO CONIVGY CVM BOVE PLAVSTRA TRAHIT (im Rund)
1530 (oben)

Künstler: Mgr. AS (ligiert) mit Boraxbüchse

Technik / Format: K. Durchmesser 124

Standort: Ros. 11,430

Hs. Bem. in Ros.: „nicht in Rietst. od. Sibm., Umschrift deutet auf Wappenverbess., vgl. beilieg. Stammbuchblatt d. Sebald Ebner v.1603". Diese farbige und goldgehöhte Stammbuchzeichnung (Ros. 11,448; Maße: 183 × 148) zeigt das gleiche geteilte Wappen mit dem Stier. Künstler des Stiches war, wie Ros. ebenfalls schon erkannte und Dodgson im Bartsch-Handexemplar des Printroom (B. IX, S. 50) vermerkte, der Mgr. AS mit der Boraxbüchse, der auch das Blatt mit dem Wappen des Hans Koch (s. d.) schuf

90 Echter von Mespelbrunn, Julius (1544–1617), Fürstbischof von Würzburg

Vollwappen in verziertem Hochoval mit Inschrift, in den Zwickeln vier Nebenwappen, Linienrahmung

Inschrift:
IVLIVS DEI GRATIA. EPISCOPVS
VVIRCEBVRGENSIS. ET FRANCIAE ORIENTALIS.
DVX
1574
Technik/Format: H. 115 × 81 (flau)
Standort: Franks 2,812
Literatur: Kolb, S. 113 ff

Entstanden vielleicht im Umkreis des Jakob Kai, der 1566–90 in Würzburg tätig war (vgl. Hollstein XV B, S. 180). Zur Bibliothek und Supraexlibris des Julius Echter vgl. auch H.Endres, in: Nordisk tidskrift för bok- och biblioteksväsen 20 (1933) S. 42 ff

91 Eck, Johannes (1486–1543), Professor der Theologie in Ingolstadt

Über Inschrifttafel stehendes Vollwappen unter Ornamentbogen (links oben in Wolken: Gottvater)

Inschrift
im Stock, ligiert: IMET (= Johannes Maioris [=Maier] Eckius, Theologus)
Typenschrift: ECKIVS
Künstler: Umkreis des Hans Springinklee (?)
Technik/Format: H. 168 × 108
Standort: Franks 2,813; Ros. 3,117⁺; 1972.U.1118
Literatur: Nag.Mgr. III., 889; Warn. 423; Exl.Zt. 5 (1895) S. 86 f; Lein.-W., S. 130ff, S. 343; Dodgson II., S. 182, Nr. 139; Ankwicz-Kleehoven, S. 20; Wiese, S. 89 f

Ein „redendes" Wappen: Johannes Maier nannte sich nach seinem Geburtsort (Egg an der Günz) Eck oder Eckius. Dieses Blatt ist wahrscheinlich das früheste der drei bekannten Exlibris Ecks und vor 1518 entstanden (vgl.Wiese). Früher Baldung Grien oder auch Hans Weiditz zugeschrieben (vgl. Dodgson und Wiese) läßt es sich wohl (wie schon Lein.-W. vorschlägt) am ehesten dem Umkreis Hans Springinklees zuordnen: ähnlich ist z. B. die Ornamentik im Hortulus animae, J.Klein für J.Koberger, Lyon 1517. (Exemplar: BL, Printroom 158⁺. b. 8)

92 ders.

Über Inschrifttafel stehender Wappenschild unter Prälatenhut und Girlande (links oben in Wolken: Gottvater)

Inschrift:
im Stock, ligiert: IMET (= vgl. voriges Blatt)
Typenschrift: ECKIVS
Technik/Format: H. 135 × 85
Standort: Franks 2,815⁺; Ros. 3,118
Literatur: Nag.Mgr. III., 889; Warn. 425; Exl.Zt. 5 (1895) S. 86 f; Burger/Lpz., Abb. 9; Lein.-W., S. 343; Ankwicz-Kleehoven, S. 21; Wiese, S. 89 f

Vgl. voriges Blatt, aber künstlerisch schwächer: sicher nur von einem mäßigen Nachahmer. Nach 1520 entstanden: Verleihung der Würde eines päpstlichen Pronotars und Nuntius (vgl.Wiese)

93 ders.

Freistehendes Vollwappen in reich verzierter Architekturrahmung

Inschrift:
im Stock: 1522
Typenschrift: SOLI DEO GLORIA ECKIVS
Technik/Format: H. 152 × 108
Standort: Franks 2,814
Literatur: Warn. 424; Lein.-W., S. 343 f; Ankwicz-Kleehoven, S. 21; Österr.Exl.Jb. 37 (1947/48) S. 8 f; Wiese, S. 89 f

Vgl. vorige Blätter. Wie Ankwicz-Kleehoven ausführt, eher einem reich verzierten Buchtitel als einem Exlibris ähnlich, aber durch den in Typenschrift zugesetzten Namen und Wahlspruch Ecks als Exlibris ausgewiesen

94 Ecker, Johannes III., 1544–56 Propst zu Schäftlarn

Wappenschild mit eingezogenen Laubwerkrändern und Egge unter verzierter Inschrifttafel

Inschrift: IOANNES ECKER Prepositus in Scheftlarn
Technik/Format: H. 84 × 64
Standort: Franks 2,816
Literatur: Warn. 426; Exl.Zt. 7 (1897) S. 22; Burger/Lpz., Abb. 21b; Lein.-W., S. 151

Ein „redendes" Wappen (= Egge im Schild). Zwei Exemplare in der BSB (Exlibris 1) sind hs. 1554 bzw. 1545 datiert. Ein Künstler läßt sich nicht bestimmen: die Binnenzeichnung des Schildes ist dick mit blauer Farbe übermalt, so daß das Laubwerkornament nur teilweise sichtbar ist. Die Datierung 1545/54 der beiden Exemplare der BSB gilt auch für dieses Blatt

95 Edlasberg, Ladislaus von, Rat König Ferdinands I., Stadtrichter zu Wien, Hansgraf in Österreich um 1543

Auf Inschriftsockel stehendes Vollwappen unter zwei Helmen (Schild: geviert, 1. + 4. Feld: Berg mit fünf Flammen, 2. + 3. Feld: Greif)

Inschrift:
1545 AHF (ligiert)
LASSLA V. EDLASPERG R. RŌ. KHĀY. VND KŇ MĀI.
EC' RATE

Künstler: Augustin Hirschvogel

Technik/Format: R. 280 × 185 (unten beschnitten)

Standort: Franks 2,823 (II)⁺; 1867-7-13-167 (II)

Literatur: Bergmann I., S. 46 ff, S. 287; Nag.Mgr. III., 616,8;
Warn. 15./16.Jh., Taf. 13; Schwarz, S. 197 f; Ankwicz-Kleehoven,
S. 33, Abb. 17; Hollstein XIII A, S. 221; Österr.Exl.Jb. 44 (1961)
S. 33 f

Es gibt zwei Zustände des Blattes : I. vor den Löchern oben; II.
oben rechts und links ein Loch in der Platte. Nach Ansicht von
Hans von Bourcy hat Bergmann um 1843/4 den Neudruck der
Platte veranlaßt, und alle bekannten Exemplare sind Neudrucke
(vgl. Österr.Exl.Jb.)

96 Ehrenreiter

Freistehendes Vollwappen (Schild: steigendes Pferd mit Pfeil
durch Hals)

Technik/Format: H. 86 × 66

Standort: Franks 2,911; Ros. 3,119⁺

Hs. Bem. in Ros.: „Ehrenreiter, Ostfriesland". Wahrscheinlich ein
Handstempeldruck: auf der Rückseite lassen sich die
durchgedrückten Konturen erkennen

97 Eichstätt, Martin von *Schaumberg*, 1560–90 Bischof von Eichstätt

Vollwappen unter zwei Helmen in Einfassungslinie (Schild:
geviert)

Technik/Format: H. 117 × 74

Standort: Ros. 3,120

Literatur: Warn. 435; Lein.-W., S. 155; Österr.Exl.Jb. 1905,
S. 51 f; Haemmerle II., S. 45 f; Tauber, S. 26 f

Es gibt Exemplare mit Namensbezeichnung (vgl. Warn. und
GNM, Kasten 973). Vorlage für den Künstler könnten Blätter von
Heinrich Vogtherr gewesen sein (vgl. z. B. Vogtherrs eigenes
Exlibris von ca.1537; Abb. in Lein.-W., S. 144)

98 Eisengrein, Martin (1535–1578), Professor der Theologie in Ingolstadt

Typ I. Freistehendes Vollwappen vor schraffiertem Grund

Inschrift: Zu den Inschriften und Daten der 7 Varianten des Typ I.
vgl. ausführlich Wiese, S. 91; wie dort, hier nach Warn.-Nr.
geordnet (Abb. a–g)

Technik/Format: H. 98 × 68

Standort:
a. Warn. 441: Ros. 3,121
b. Warn. 442: Franks 2,846
c. Warn. 444: Franks 2,847
d. Warn. 445: Franks 2,848⁺; Ros. 3,122

e. Warn. 453: Franks 2,855; Ros. 3,125⁺
f. nicht in Warn., Wiese Abb. 16: Franks 2,856⁺; Ros. 3,126
g. nicht in Warn. oder Wiese; Franks 2,867: eine seitenverkehrte,
veränderte und größere (104 × 64) Kopie des Typs I. ohne Text
mit leerem Spruchband und hs.Vermerk über der Darstellung
„der from uund hochgelehrt Herr Doctor Baltas Eisengrein
fürstlicher unnd Kürchen Raths Director mein großgünstiger
gar lieber Herr Junckher"

Typ II. Auf Erdhügel stehender Wappenschild unter Prälatenhut
mit drei Quastenreihen

Inschrift: Zu den Inschriften und Daten der vier Varianten des
Typs II. vgl. Wiese, S. 92. Hier nur zwei Nummern (Abb. h–i)

Technik/Format: H. 88 × 68

Standort:
h. Warn. 446: Franks 2,849⁺; Ros. 3,123
i. Warn. 448: Franks 2,850

Typ III. Vollwappen unter Spruchband (VOR ANFANG – END
BETRACHT) in reichem Rollwerkrahmen

Inschrift: Zu den Inschriften und Daten der fünf Varianten des
Typs III. vgl. Wiese, S. 93. Hier nur vier Nummern (Abb. k–n)

Technik/Format: H. 182 × 141

Standort:
k. Warn. 450: Franks 2,852
l. Warn. 451: Franks 2,853
m. Warn. 452: Franks 2,851
n. nicht in Warn., Wiese Abb. 18: Franks 2,854

Literatur: Warn., Nr. 441–453; L.-W., S. 77, S. 156; Wiese, S. 91 ff

Die Erläuterungen von Wiese sind so ausführlich, daß sich weitere
Literaturangaben erübrigen. Künstlerisch stehen die Blätter in der
Nachfolge von Arbeiten des Virgil Solis: besonders der
Rollwerkrahmen von Typ III. scheint auf Vorlagen von Solis
zurückzugehen (vgl. die Rahmen zur Bilderbibel ab 1560/62; Abb.
in TIB 19, Part I., S. 283 ff)

99 Eisenhart (Reichsstadt Rothenburg)

Freistehendes Vollwappen (Schild: drei Vierecke, diagonal)

Inschrift: (hs.): Das Eisenhartische Wappen

Technik/Format: H. 106 × 82

Standort: Franks 2,858⁺; 1927-2-12-72; 1927-2-12-73

Wahrscheinlich Handstempeldrucke; die beiden letzteren
Exemplare befinden sich in den Büchern: Chronica … Augsburg,
Jörg Nadler 1519 (158.d.11*) und Werbung … Augsburg, Grimm
und Wirsung 1519 (158.d.11**). Sie sind auf den Rückseiten der
Titel eingedrückt, auf denen die Konturen des Stockes deutlich
durchscheinen. Um 1530 (?)

100 Enzestorf, Wolf Christoph von

Vollwappen unter zwei Helmen in Hochoval, umgeben von
breitem Ornamentrahmen

Inschrift:
um Oval: DIRIGE ME IN SEMITA RECTA WOLFIVS
CRISTOFERVS AB ENZESTORF 1575

in den vier Ecken:
IN RELIGIONE (mit Kelch und Buch)
IN POLITHIA (mit Krone, Szepter und Schreibfeder)
IN PROSPERIS (mit Musikinstrumenten)
IN ADVERSIS (mit Beil und Fesseln)
ganz unten: Martinus Rota

Künstler: Martin Rota

Technik / Format: K. 157 × 121 (unten beschnitten)

Standort: Franks 2,899

Literatur: Warn. 469; Lein.-W., S. 142, S. 145

Gegenstück: Porträt Enzestorfs mit dem gleichen Rahmen, Datum und Namensinschrift (vgl. TIB 33, S. 73, Nr. 65). Martin Rota, ein Raimondischüler, der für Tizian in Venedig arbeitete, war von 1568 bis zu seinem Tode 1583 in Wien, wo dies Blatt wahrscheinlich entstand

101 Eulenbeck

Vollwappen über Inschriftkartusche (Schild: Eule über drei Rhomben = Gebäckstücken ?)

Inschrift: Alt Eulenbeckisch Wappen Ai 1575

Technik / Format: K. 80 × 58

Standort: Ros. 3,114

Ein „redendes" Wappen (= Eule über Gebäck). Hs. Bem. in Ros. : „Ex-Libris? Später als 1575? Vielleicht von M. Le Blond ?". Dieser Vermerk ist zutreffend: Vorlage war Michel Le Blons Wappen der Ehefrau des Jan Rulant von ca. 1620 (Hollstein/Dutch II., S. 143, Nr. 104).
Das Datum 1575 kann also nicht stimmen; auch die Schrift ist später

102 Falconius, Johannes, aus Hameln (erw. 2.Hälfte 16.Jh.), Arzt

Freistehendes Vollwappen (Schild: Falke, Helmzier: nackter Knabe) über 3 hs. Zeilen

Inschrift: M.Ioannes Falconius Physicus et Medicus Hamelensis (?) ut sit perpetuum suis (griech. mit anderer Tinte: in Memoriam +)

Technik / Format: H. 77 × 58

Standort: 1996-1-13-2

Literatur: Hartung + Hartung 3703

Ein „redendes" Wappen (= Falke). Handstempeldruck, ca.1580. Die mit anderer Tinte hinzugefügten griech. Buchstaben mit Kreuz sowie die Gegenstände in der Hand des Knaben und der Kralle des Falken eine spätere Zutat

103 Faust (Frankfurter adelige Patrizier)

Freistehendes Vollwappen (Schild: Faust)

Künstler: Jost Amman (?)

Technik / Format: K. 86 × 61

Standort: Ros. 4,130

Ein „redendes" Wappen (= Schild mit Faust). Vielleicht von Jost Amman, dessen Wappenholzschnitt des Johann Faust im Wappenbuch von 1579 (Andr.I. Nr. 230, Blatt 128) ganz ähnlich ist

104 Fernberger, Augustinus, Nürnberg (getauft 1554)

Vollwappen in Ornamentrahmen (Schild: Föhrenstamm zwischen Pfählen)

Inschrift:
oben: A.W.S.S.W.F. (= Augustinus Fernberger und die Anfangsbuchstaben eines Wahlspruchs ?)
unten: VIRTVTE DVCE COMITE FORTVNA

Künstler: Hans Sibmacher (?)

Technik / Format: R. 97 × 64

Standort: Franks 2,1017 (I) und 2,1018 (II)

Litaratur Andr. I., Nr. 219, und II, Nr. 112 und 113; Burger/Lpz. Nr. 22

Es gibt zwei Zustände des Blattes: I. mit dem Ornamentrahmen; II. der Rahmen gelöscht; ein Teil der Volute des Rollwerks links unter dem Wappenschild ist noch sichtbar. Von Andresen sowohl unter Jost Amman als auch unter Hans Sibmacher verzeichnet; dort auch ein Probedruck *vor* Hinzufügung des Rahmens beschrieben, doch handelt es sich wohl um den gelöschten Rahmen. Eher von Sibmacher als Amman (vgl. z. B. Pfaudt, Volckamer)

105 Fernberger und Fürleger, Allianzwappen

Zwei Wappenschilde (rechts: Föhrenstamm zwischen Pfählen; links: Lilie zwischen zwei Fischen)

Technik / Format: H. 27 × 50

Standort: Franks 2,1110 (unter Fürleger)

Wohl ein Handstempeldruck. Eine Radierung mit dem Allianzwappen Fernberger/Fürleger (Maße: 45 × 71) wird von Andresen sowohl Jost Amman (Bd. I., Nr. 220) als auch Hans Sibmacher (Bd. II., Nr. 114) zugeschrieben. Beide Blätter entstanden wohl um 1578, dem Jahr der Heirat von Augustin Fernberger mit Susanna Fürleger. Der Künstler dieses Blattes läßt sich nicht bestimmen

106 Fettich, Theobald, Stadtarzt von Worms

Vollwappen in Nische über Sockel mit Inschrift (Schild: Flügel)

Inschrift: (im Stock):
Theobaldus Fettich.D.
1525 (?) rechts unten auf der Sockelplatte

Technik / Format: H. 125 × 101

Standort: Franks 2,959

Literatur: Exl. Zt. 25 (1915) S. 95ff

Ein „redendes" Wappen: Fettich (= Fittich=Flügel). Fettichs „Ordnung … sich vor der … Pestilentz zuenthalten", die 1531 bei Christian Egenolph in Frankfurt/Main erschien (Exemplar BL 7560.de.25[3]) enthält nur einen rohen Titelholzschnitt. Dies – viel qualitätvollere – Exlibris (1525 ?) von einem der für Egenolph arbeitenden unbekannten Künstler (?)

107 Feucht, Jacob, Geistlicher, erwähnt 1567–72

Vollwappen unter Schriftband, begleitet von elf lateinischen Zeilen in Typendruck (Schild: Pelikan mit Jungen auf Dreiberg)

Inschrift:
im Stock:
IN ME.MORS.ET.VITA
1568
I F (= Jacob Feucht)
in Typenschrift,
oben: IN SYMBOLVM,ET IN-signia M.Jacobi Feuchtij epigramma Philippi Menzelij
unten: Vt solet … indecruor
Technik/Format: H. 97 × 65
Standort: Franks 2,962

Auf Vorsatzblatt (213 × 158) gedruckt. Das Epigramm stammt von Philipp Menzel, der 1568 Professor der Poetik in Ingolstadt wurde. Ein Künstler läßt sich nicht bestimmen

108 Feyerabend von Bruck, Carl Sigmund (1574–1609), Sohn des Frankfurter Verlegers Sigmund Feyerabend und Hofjunker des Kurfürsten von Trier

Freistehendes Vollwappen (Helmzier: gekrönter sitzender Löwe mit zwei Flammenkugeln, zwischen Büffelhörnern)

Inschrift: H W
Künstler: Hans Wechter (?)
Technik/Format: K. 78 × 61
Standort: Ros. 1,28

Zu dem in drei Plätze geteilten Schild (Wappen Johann Feyerabend, Wappen Monis und Wappen Sigmund Feyerabend) vgl. ausführlich: Konrad F.Bauer, Carl Sigmund Feyerabends Wappenscheibe; in: Frankfurter Beiträge, Arthur Richel gewidmet. Frankfurt/Main 1933, S. 37 ff. Für die dort abgebildete 1603 datierte Wappenscheibe war dieser Stich wohl das Vorbild

109 Firnhaber, Ludowicus

Vollwappen über Inschriftband (Helmzier: steigender Löwe mit Haferhalmen in den Pfoten)

Inschrift: (hs) Ludowicus Firnhaber
Künstler Umkreis des Sebald Beham (?)
Technik/Format: H. 194 × 162
Standort: Ros. 4,132

Helmdecken und Schriftband, das in schnörkelartigen Zipfeln ausläuft, erinnern an Wappenentwürfe von Sebald Beham (vgl. Hollstein III., S. 278ff). Erste Hälfte des 16. Jahrhunderts

110 Fischer, Oswald (gest. 1568), Theologe

Freistehendes Vollwappen unter Spruchband (Schild: Vogel auf Dreiberg)

Inschrift: (im Stock)
oben: OSWALD.FISCHER. S.FIS.
unten: MDLXI

Technik/Format: H. 66 × 51
Standort: Franks 2,996[+]; Ros. 4,133
Literatur: Warn. 528

Handstempeldruck. Beide Exemplare auf Vorsatzblättern in Oktav; ebenso drei weitere Exemplare in der BSB (Exlibris 3)

111 Flechtner, Windsheim, Bayern

Vollwappen (Schild: schräggeteilt mit Sirene zwischen zwei Sternen) in Säulenrahmung mit Rollwerk und Girlanden über Inschriftkartusche

Künstler: Jost Amman
Technik/Format: R. 99 × 64
Standort: 1862-2-8-238
Literatur: Andr. I., 221; Warn. 535; Heinemann, Taf. 46; L.-W., S. 170

Von Warn. und L.-W. dem Hans Sibmacher zugeschrieben, aber – wie schon Andr. erkannte – sicherlich von Jost Amman (vgl. z. B. die von Amman radierten Titelrahmen zu Jamnitzers Perspektivbuch von 1568 [Andr. I., Nr. 217])

112 Forster, Michael (tätig 1592–1622), Drucker in Amberg

Hochoval mit Fortitudo in Rollwerkrahmen

Inschrift: MICHAEL FORSTER . FORTITVDINE ET LABORE
Technik/Format: H. 41 × 36
Standort: Franks 2,1023

Signet des Amberger Druckers Michael Forster. Eine Verwendung als Exlibris nicht bekannt

113 Frank, Caspar (1543–1584) aus Ortrand, Pfarrer zu Ingolstadt

Freistehender Wappenschild unter Prälatenhut mit zwölf Quasten

Inschrift: (Typenschrift):
CASPAR FRANCVS … (sechs latein. Zeilen) … M.D.LXXV.
Technik/Format: H. 83 × 84
Standort: Franks 2,1031 (I)[+], 1032 (II)[+]; Ros. 4,134 (I), 135 (II); 1982.U.2133
Literatur: Warn. 546 (I), 547 (II)

Es gibt zwei Zustände des Blattes: I. mit römischer Schrift; II. mit Kursivschrift

Eine farbige Zeichnung mit anderem Motiv (198 × 162) in Franks 2,1026 ist „CASPARVS FRANCK 1596" beschriftet und mit einer falschen Signatur Sebald Behams gezeichnet. Unbekannter Künstler

114 Freher (Augsburg)

Freistehendes Vollwappen (Schild: Horn mit drei Lilien besteckt)

Technik/Format: H. 93 × 64

Standort: Ros. 4,136

Handstempeldruck (verschmiert gedruckt, Farbe auf der Rückseite durchgeschlagen); vgl. nächstes Blatt. Bei beiden Blättern ist eine Datierung wegen der geringen künstlerischen Qualität nicht möglich

115 dies. Familie

Freistehendes Vollwappen (Schild: geviert)

Technik/Format: H. 61 × 45

Standort: Franks 2,1053

Handstempeldruck auf Vorsatzblatt; die Begrenzungen des Stockes im unteren Teil leicht mitgedruckt (vgl. voriges Blatt)

116 Freymon, Johann Wolfgang (1547–1610), Jurist

Freistehendes Vollwappen über leerem Schriftband (Helmzier: Adler)

Technik/Format: H. 108 × 64

Standort: Ros. 1,32

Handstempeldruck (Papier verzogen, Farbe auf der Rückseite durchgeschlagen). Eine hs. Bem. in Ros. weist auf den Zusammenhang mit Jost Ammans Holzschnittporträt des Johann Wolfgang Freymon in Obernhausen von 1574 (Andr. I., 8) hin, der das gleiche Wappen zeigt. Mit der Beschriftung „Aquila D.Freymonii" erscheint das Wappen (mit Wappenhalterin) auch in Ammans Wappenbuch von 1579 (Andr. I., 230,54) und war wohl Vorlage für diesen dilettantischen Nachschnitt

117 Fröschl

Freistehendes Vollwappen (Helmzier: Frosch zwischen Hörnern)

Inschrift: (hs.): Freschlin/Augsburg (spätere Schrift)

Technik/Format: H. 73 × 40

Standort: Franks 2,1064

Literatur: Haemmerle I., S. 133 ff

Ein „redendes" Wappen (= Frosch als Helmzier). Haemmerle vermutet, daß der Eigner der Augsburger Advokat Hieronymus Fröschl (1527–1602) war, dessen Allianzwappen mit seiner ersten Ehefrau Ursula Ehem (1533–1567) eine künstlerisch sehr viel bessere Radierung (130 × 85) in der Art des Jost Amman oder Matthias Zündt ist (Exemplar in Nürnberg, GNM, Kasten 981). Dies Blatt hier bezeichnet Haemmerle als „schlechte Dilettantenarbeit"

118 Fugger, Johann Jakob, Graf zu Boos (1516–1575), Kammerpräsident Herzog Albrechts von Bayern

Vollwappen (Schild geviert) in hochovalem Rahmen aus Schriftband

Inschrift: IOHANN IACOB FUGGER GRAFF ZU BOOS

Technik/Format: Schwarzdruck 78 × 63

Standort: Franks 2,1124

Wahrscheinlich Abdruck eines Stempels für Supralibros: Metallschnitt mit sehr feinen Linien eines unbekannten Künstlers um die Jahrhundertmitte

119 Fürer von Haimendorff (Nürnberg)

Freistehendes Vollwappen in Hochoval mit Rollwerkrahmen, in dem die Figuren von Justitia, Caritas, Patientia, Spes, Fides, Temperantia, Fortitudo erscheinen

Inschrift: M G (mit Schneidemesser, in der Mitte unten auf dem Rollwerk)

Künstler: Jost Amman (und Formschneider Michael Georg?)

Technik/Format: H. 148 × 115

Standort: Franks 2,1098 (I); Ros. 4,137 (I)⁺

Literatur: Warn. 586; Lein.-W., S. 126 f

Es gibt zwei Zustände des Blattes: I. vor der Inschrift unten; II. mit der Inschrift

Zum Formschneider MG (= Michael Georg?) vgl. ausführlich Nag.Mgr. IV,1841. Der Stock ist abgedruckt in: Jacob Fürers von Haimendorff: Constantinopolitanische Reise 1587 (gedruckt im Anhang zu: Christoph Fürers: Reis=Beschreibung in das Gelobte Land. Nürnberg 1646) S. 362 (unten in der Kartusche: VIRTVTE PARTA) neben einem Text von Philip Harßdörffer über das Wappen der Fürer (verso: Kupferstichporträt des Jacob Fürer von P.Troschel 1587). Der Entwurf des Holzschnittes stammt wahrscheinlich von Jost Amman (vgl. dessen signierten Titelrahmen von 1577, der ebenfalls das Monogramm M G zeigt (O'Dell/Amman-Feyerabend, a 34)

120 dies. Familie

Freistehendes Vollwappen in hochovalem Lorbeerkranz zwischen zwei leeren Schriftbändern

Technik/Format: H. 118 × 80

Standort: Franks 2,1099

Ungeschickte Kopie nach dem Mittelfeld des Entwurfs von Jost Amman (vgl. voriges Blatt)

121 dies. Familie

In doppelter Linieneinfassung Vollwappen auf Schildkröte in Landschaft, darüber Schriftband

Inschrift:
INSIGNIA FÜRERORUM (oben)
HV (ligiert, rechts unten)

Künstler: Heinrich Ulrich

Technik/Format: K. 112 × 80

Standort: Ros. 4,138 (II)⁺,139 (II)

Literatur: Nag.KL, Bd. 19, S. 232, Nr. 64; Warn. 587

Es gibt zwei Zustände des Blattes: I. vor der Inschrift; II. mit der Inschrift

Es wurde gedruckt in Christoph Fürers: Itinerarium, Nürnberg 1620 (BL:10077.bb.21). Heinrich Ulrich, dessen Signatur das Blatt trägt, arbeitete seit 1595 in Nürnberg; doch gehört das Blatt wohl bereits ins 17. Jh.

122 Furtenbach (Schwaben)

Freistehendes Vollwappen unter zwei Helmen (Schild: geviert)

Inschrift: H.H.D.

Technik/Format: K. 84 × 58

Standort: Franks 2,1136[+]; Ros. 4,140

Geraffte, glatt herabhängende Helmdecken erscheinen häufig in Arbeiten Hans Sibmachers (vgl. z. B. Steinhaus, Volckamer); dies Blatt wohl von einem Künstler in seiner Nachfolge vom Ende des Jahrhunderts

123 dies. Familie (?)

Freistehendes Vollwappen in Torbogen aus Mauerwerk und zwei Bäumchen, in Linienrahmung

Technik/Format: H. 112 × 100

Standort: Franks 2,1118

Bei Franks unter Furtenbach eingeordnet, doch recht abweichend von vorigem Blatt. Der unbekannte Künstler orientierte sich wohl an Vorlagen von Lukas Cranach (vgl. z. B. Schwarz/Cranach, Abb. 2 und 3); schwache Arbeit um die Mitte des Jahrhunderts

124 dies. Familie

Freistehendes Vollwappen unter Rundbogennische in Linienrahmung (Schild: gewässerter Fluß)

Inschrift: im Stock: 1551

Technik/Format: H. 114 × 78

Standort: Franks 2,1119

Die Binnenzeichnung des Helmes durch Überklebung z.T. ausgefallen. Schwache Arbeit eines unbekannten Künstlers

125 Gebviler, Hieronymus (ca. 1480–1545), Humanist, Rektor in Straßburg

Vollwappen in Linienrahmung (Schild: drei Eicheln)

Technik/Format: H. 99 × 66

Standort: Ros. 1,29

Schwache Arbeit eines unbekannten Künstlers, erste Hälfte des 16. Jhs.

126 Geiger, Tobias (1575–1658), Stadtarzt in München

Vollwappen zwischen Schriftbändern (Schild: geviert)

Inschrift:
oben: Alterius non sit qui suus esse potest
unten: Tobias Geiger, Sereniſſimi principis Maximiliani Ducis Bavariae Utriusq. nec non reipublicae Monacensis, constitutus medicus Chirurgus
(drei Zeilen Inschrift zitiert nach dem Exemplar in BSB 1)

Technik/Format: K. 106 × 68

Standort: Franks 3,1175 (Löcher im unteren Schriftband)

Literatur: Warn. 621 (die Variante mit zwei Zeilen Inschrift unten); Exl.Zt. 23 (1913) S. 155 ff

Es gibt mindestens vier Varianten des Blattes (vgl. BSB, Exlibris 1–3). Dies ist wahrscheinlich die früheste Version (mit Stechhelm, später Spangenhelm) von Warn. noch dem 16. Jh. zugeordnet, aber nach 1601 entstanden, dem Jahr von Geigers Ernennung zum Stadtarzt von München; unbekannter Künstler

127 Geizkofler zu Haunsheim, Lazarus (?)

Freistehendes Vollwappen (Schild geteilt: vorn Geiß, hinten Löwe)

Technik/Format: H. 130 × 106

Standort: Franks 3,1181

Literatur: Warn. 622; Heinemann, Nr. 51; Haemmerle I., Nr. 106

Ein „redendes" Wappen (= Geiß). Haemmerle hält Lukas Geizkofler von Reiffenegg, der aber erst 1550 geboren wurde, für den Eigner. Dies Blatt (eines unbekannten Künstlers) muß aber früher (ca. 1520/30) entstanden sein. Es ist also wahrscheinlicher, daß ein älterer Geizkofler (lt. hs. Bem. in Franks „Lazarus"?) der Eigner war. Das Exemplar der BSB (Exlibris 1) zeigt ebenfalls links unten den horizontalen Sprung im Holzstock

128 Genger (Gienger) von Grünbühel, Johann Jacob (gest. 1609), Dekan und Propst am Kollegiatstift Spital am Pyhrn

Doppelwappen über Inschrifttafel unter Spruchband (Helmzier: wachsender Eber)

Inschrift:
oben: 1570 NON VOLENTIS EST NEQ. CVRRENTIS SED MISERENTIS DEI Rom.9
unten: IOANNES JACOBVS GENGER DECANVS ECCLESI' COLLEGIATAE HOSPITALENSIS

Technik/Format: R. 117 × 81

Standort: Franks 3,1195

Literatur: Exl.Zt. (DEG Jb.) 1982, S. 3, Nr. 1

Wohl in Anlehnung an das Exlibris des Anton Gienger von Augustin Hirschvogel entstanden (Schwarz/Hirschvogel, S. 197 f)

129 Gerum, Balthasar

Wappenschild in achteckiger Einfassung mit Schrift (Schild: über Dreiberg ein eingebogener Sparren, begleitet von drei Sternen)

Inschrift: 1588. BALTHASAR GERUM

Technik/Format: H. 44 × 46

Standort: Franks 3,1217⁺; Ros. 4,146

Literatur: Stiebel, Nr. 73; Wegmann I., Nr. 2846

Handstempeldruck. Hier aufgenommen, weil bei Franks und Ros. unter den deutschen Exlibris eingeordnet. Aber laut Wegmann war Balthasar Gerum „in Rorschach an der Schule"

130 Gerum, Martin aus Waldsee

Freistehendes Vollwappen in hochovalem Rollwerkrahmen vor rechteckigem gestricheltem Hintergrund über Schrifttafel

Inschrift:
im Oval: NEC STEMMA NEC STELLAE SED VIRTUS AD STELLATAS SEDES PERDUCIT
unten: Ex BIBLIOTHECA M.MARTINI GERVM WALDSEENSIS

Technik/Format: K. 95 × 59

Standort: Franks 3,1216; Ros. 4,145⁺

Literatur: Warn. 634; Exl.Zt. 4 (1894) S. 10 ff

Warn. glaubte zunächst an eine Entstehung des Blattes im 16.Jh., doch berichtigte er das in seinem Artikel in der Exl.Zt., dem ein Abdruck von der Originalplatte beigefügt ist, und wies auf die Tatsache hin, daß Farbschraffierungen erst seit 1630 üblich sind. Doch handelt es sich um keine echten Farbschraffierungen; das Blatt entstand wohl noch im 16.Jh. Unbekannter Künstler

131 Geuder zum Heroltzberg, Julius (1531–1594), geheimer Rat in Nürnberg (1561 Heirat mit Maria Haller von Hallerstein)

Vollwappen in Hochoval, von reichem Rollwerkrahmen mit zwei Karyatiden und vier musizierenden Putten umgeben (Nebenwappen: Haller von Hallerstein)

Inschrift:
oben: S.S.A.A.(= sola spes alit afflictus)
unten: IVLIVS GEVDER ZVM HEROLTZBERG

Künstler: Jost Amman

Technik/Format: R. 112 × 72

Standort: Franks 3, 1220 (I)⁺, 1221 (II); Ros. 4,147 (I), 148 (II)

Literatur: Andr. I., Nr. 222; Warn. 638; Lein.-W., S. 84,129; O'Dell/Amman-Exlibris, S. 302 ff

Es gibt zwei Zustände des Blattes: I. mit der Inschrift unten; II. die Inschrift unten ist gelöscht, so daß auch der Schnörkel unter dem Kopf in der Mitte weggefallen ist. Andr. hält dies für den ersten Zustand. Es ist aber wahrscheinlicher, daß die Inschrift gelöscht wurde, um den Eintrag späterer Besitzer aufzunehmen (das Exemplar in der HAB, Berlepsch, Kasten IX, zeigt handschriftlich eingetragene Anfangsbuchstaben). Nach 1561, dem Jahr der Heirat

132 Gewold, Christoph, Dr. jur., Ingolstadt (1556–1621), fürstlicher Rat, Archivar, Historiker

Freistehendes Vollwappen in Hochoval mit verzierten Ecken (Schild: gezinnter Richtbalken von je drei Sternen begleitet)

Technik/Format: K. 80 × 65

Standort: Franks 3,1224; Ros. 4,149⁺,150

Literatur: Wiese, S. 102, Nr. 36

Laut hs. Bem. in Ros. ähnlich dem Exlibris Menzel (s. d.), der Gewolds Schwager war. Durch seine Frau Anna, eine Enkelin Wolfgang Peyssers, kam dessen Bibliothek teilweise in Gewolds Besitz und später in die UB München. Von demselben unbekannten Künstler wie das Wappen Menzel; gegen Ende des 16. oder schon Anfang des 17.Jhs.

133 Glaser, Sebastian (gest. 1578), Schriftsteller, Kanzler des letzten Fürsten von Henneberg

Freistehendes Vollwappen mit 16 Zeilen lateinischem Typendruck (Schild: geteilt Lilie und Wasser)

Inschrift:
oben: SYMBOLVM ... potest (im Stock: S. G.)
unten: IN INSIGNIA ... moror

Technik/Format: H. 70 × 56

Standort: Franks 3,1235

Literatur: Burger/Lpz. Nr. 33

Auf Vorsatzblatt (164 × 101) gedruckt, vielleicht als Autorenwappen? Exemplare mit verschieden angeordneten Texten bekannt (vgl. Burger). Unbekannter Künstler der 2.Hälfte des 16.Jhs.

134 Glauburg, Hieronymus von (1541–1600), Senator und Bürgermeister in Frankfurt/Main

Vollwappen in Rollwerkrahmen (Schild mit drei Burgen)

Inschrift: INSIGNIA. HIERONYMI. A. GLAVBVRGO

Technik/Format: H. 108 × 93

Standort: Franks 3,1240

Literatur: Exl.Zt. 5 (1895) S. 106 f

Ein "redendes" Wappen (= drei Burgen). Der Künstler orientierte sich vielleicht an Vorlagen Jost Ammans, in dessen Wappenbuch von 1579 ebenfalls das Glauburger Wappen (mit zwei Wappenhaltern) erscheint; doch ist diese Arbeit schwächer, um 1580/90

135 Grimm, Sigmund, Dr. (1517–1526 Drucker in Augsburg)

Auf verzierter Tafel mit Datum stehendes Vollwappen (Schild: wilder Mann)

Inschrift: M D XXIII

Künstler: Hans Weiditz

Technik/Format: H. 104 × 64

Standort: Ros. 1,38

Literatur: Dodgson II., S. 154, Nr. 41; Musper Nr. 636 (?); Grimm S. 103 ff (mit weiterer Literatur)

Signet des Augsburger Druckers Sigmund Grimm mit dem „redenden" Wappen (grim = mittelhochdeutsch: wild). Verwendet in: Psalter des küniglichen propheten davids ...(deutsch von Johann Böschenstain) S.Grimm, Augsburg 1523 (Exemplar BL 1221.a.2)

136 ders. und Wirsung, Max (gest. nach 1522)

Allianzwappen: links Grimm (Schild: wilder Mann); rechts Wirsung (Schild: dreifaches Kleeblatt über Dreiberg)

Künstler: Hans Weiditz

Technik / Format: H. 125 × 125

Standort: Ros. 11,429[+]; E.2–374

Literatur: Dodgson II.,180,135; Musper, Nr. 634; Grimm, S. 105

Auf der Rückseite 17 lateinische Zeilen und der Druckvermerk mit Datum: 22.5.1519. Es handelt sich um das Schlußblatt aus: Divi Gregorii Nazanzeni ... mirae frugis sermones (Musper L.37; Exemplar im BL T.742[4]) mit dem großen Allianzsignet Grimm und Wirsung (Musper Nr. 634). Grimms „redendes" Wappen (vgl. voriges Blatt) ist kombiniert mit dem Wappen seines Teilhabers Max Wirsung

137 Grosschedel, Juliana

Vollwappen zwischen zwei Spruchbändern

Inschrift:
hs. oben: lieb Gott vor allen dingen
hs. unten: Juliana Pauerin, geborene Grosschedlerin

Technik / Format: H. 115 × 68

Standort: Franks 3,1304

Ungleichmäßiger Druck auf sehr saugfähigem Papier. Schablone für handschriftliche Einträge? Vielleicht schon 17.Jh.

138 Gugel, Nürnberg

Vollwappen in Säulenarchitektur mit zwei Putten, Nebenwappen und Globus

Inschrift:
auf dem Globus: C F I (= Consilium Fortunam Inhibeat)
links und rechts unten: I A

Künstler: Jost Amman

Technik / Format: R. 98 × 75

Standort: Franks 3,1330 (I)[+], 1331 (II)[+]; Ros. 4,152 (II); 1871-12-9-424 (II)

Literatur: Andr. I, Nr. 223; Warn. 15./16.Jh., Taf. 91; Exl.Zt. 7 (1897) S. 22 ff; Lein.-W., S. 54 ff; Johnson, Abb. 7

Es gibt zwei Zustände des Blattes:

I. mit dem Nebenwappen Imhoff (1557 Heirat von Christoph Fabius Gugel mit Martha Imhoff) und den Buchstaben C F I

II. mit dem Nebenwappen Muffel (1583 Heirat von Christoph

Andreas Gugel mit Maria Muffel von Eschenau) und den korrigierten Buchstaben C E I

Wohl Ende der 6oer Jahre entstanden (vgl. Ammans radierte Titelblätter zu Jamnitzers Perspektivbuch von 1568, Andr. I., Nr. 217)

139 Gundersheimer, Jodocus, Bern, Chorherr am Münster in Delsberg, resignierte 1606

Vollwappen über Konsole in Rahmenarchitektur mit zwei Putten

Inschrift:
oben: Omnia Suffert Charitas. 1596
links unter dem Wappen: F M
unten: Jodocus Gundersheimer M. C. D. (= Monasterii Canonicus Delemonti)

Künstler: Monogrammist F M

Technik / Format: H. 93 × 69

Standort: Franks 3,1344[+]; Ros. 4,153

Literatur: Exl. Zt. 25 (1915) S. 6; Wegmann I., Nr. 3238 (dort weitere Literatur)

Von Franks und Ros. unter den deutschen Exlibris eingeordnet, aber siehe ausführlich Wegmann (s. o.). Der Monogrammist F M läßt sich nicht bestimmen

140 Gurk, Urban Sagstetter, Bischof zu Gurk von 1556–1572

Geviertes Wappen unter Prälatenhut in Rollwerkrahmen

Inschrift:
oben: VRBAN.VON.GOTTS.GNADEN.BISCHOVE.ZV. GVRGKH
auf der Quaste Mitte rechts: IS
unten: M.D.LXXII
PROTONOTARIVS.APL̄ICVS

Künstler: Monogrammist I.S.

Technik / Format: H. 108 × 93

Standort: Franks 3,1345

Literatur: Exl. Zt. 5 (1895) S. 123 f; Österr.Exl.Jb. 1924/25, S. 9 ff; Hartung+Hartung 1995, Nr. 3735

Von den zahlreichen Monogrammisten I.S., die Nag.Mgr. IV. erwähnt, läßt sich keiner eindeutig als Künstler dieses Blattes bestimmen. Leiningen-Westerburgs ausführliche Angaben zur Biographie Urban Sagstetters (Exl.Zt.) erläutern die Wahl des Adlers für sein persönliches Wappen: Bezug auf seinen Beinamen „der Österreicher" (hier geviert mit dem Wappen des Bistums). Zu weiteren Exlibris Sagstetters vgl. Österr.Exl.Jb. 1924/25, S. 9 ff

141 Gvandschneider, Johannes Joachim (1571–1644), Jurist, Advokat in Nürnberg

a. Porträt und b. Wappen in Hochovalen auf einem Blatt gedruckt

Inschrift:
a. IOANNES IOACHIM' GVANDSCHNEIDER NORIBE. AET. 25 NVMINIS ARBITRIO 1596

Technik / Format: K. je 70 × 52 (Blatt: 78 × 129)

Standort: Franks 3,1357
Literatur: Panzer, S. 86

Wohl von demselben unbekannten Nürnberger Künstler wie das
ebenfalls 1596 datierte Exlibris des Cornelius Appel (s. d.). Ein
Exemplar des schon von Panzer als zugehörig erwähnten Wappens
ist bei Ros. (10,369) unter „Thenn" eingeordnet

142 Haine, Leonhardus, Magister

Vollwappen zwischen Spruchband und Inschriftsockel in
Rollwerkrahmen (Schild: drei Lilien)

Inschrift:
oben: M.LEONHARDVS HAINE
unten: SI DEVS PRO NOBIS QVIS CONTRA NOS ROM:8.
1578
unter dem Rahmen: C S
Künstler: Conrad Saldörfer
Technik/Format: R. 84 × 58
Standort: Franks 3,1409⁺; Ros. 4,154 und 155
Literatur: Exl.Zt. 3 (1893) S. 74

Trotz seiner Signatur im Werk des Conrad Saldörfer bisher nicht
verzeichnet. Eine schwache Arbeit, aber typisch sind die aus
Rollwerk hervorwachsenden Pflanzen. Alle mir bekannten
Exemplare sind von der sehr ausgedruckten Platte (z.T.
nachgestochen, wie Ros. 4,155) gedruckt. Vgl. auch Held, Pregel,
Stromer

143 Haller von Hallerstein, Nürnberg

Vollwappen mit zwei Helmen in Hochoval in reichem Rollwerk-
rahmen (links: Prudentia mit Spiegel und Schlange über Musik-
instrumenten; rechts: Justitia mit Schwert und Waage über
Waffen; unten: leere Schrifttafel)
Künstler: Jost Amman
Technik/Format: R. 107 × 72
Standort: Franks 3,1421
Literatur: Andr. I., Nr. 224; Warn. 742; Exl.Zt. 7 (1897) S. 22 ff
(Abb.); L.-W., S. 84, S. 128; Schutt-Kehm/Dürer, Abb. 20

Obwohl nicht signiert, sicherlich von Jost Amman (vgl. z. B. die
signierten Wappen Gugel, Holzschuher, Welser). Zwei hs. Zeilen
von Amman unter einem Exemplar dieses Stiches
(Privatsammlung) vermerken, daß es für Hans Jacob Haller
angefertigt wurde (vgl. A. C. F. Koch, in: Uit Bibliotheektuin en
Informatieveld … aan D. Grosheide, ed. H. F. Hofman, Utrecht
1978, S. 164–71, Abb. 2). Es wurde jedoch von verschiedenen
Mitgliedern der Familie benutzt. Ein Holzschnittwappen der
Haller von Hallerstein in Ammans Wappenbuch von 1579 (Andr.,
I, 230,60) ungefähr gleichzeitig

144 dies. Familie

Freistehendes Vollwappen unter zwei Helmen
Technik/Format: H. 98 × 74
Standort: Ros. 4,156

Handstempeldruck. Eine rohe und ungenaue Kopie (wohl nach
Sebald Behams Holzschnittwappen des Bartholomäus Haller, vgl.
Hollstein III., S. 279)

145 Harprecht, Johannes (1560–1639), Jurist, Professor in Tübingen

Freistehendes Vollwappen unter Inschriftband
Inschrift: IOANNES HARPRECHTVS V.I.D
Technik/Format: H. 93 × 81
Standort: Franks 3,1452
Literatur: Aukt. Kat. Stiebel, Lpz.1910, Nr. 82; Exl.Zt. 29 (1919)
S. 15f (Abb.)

Vielleicht in Anlehnung an Arbeiten des Virgil Solis entstanden
(vgl. z. B. dessen unbeschriebenen, signierten Holzschnitt mit dem
Wappen des Franziscus Renner, Wien, ÖMAK, Inv. Nr. 3378)
Ende des 16.Jhs.

146 Hauer, Georg (um 1484–1536), Theologe, Grammatiker, Rektor der Universität Ingolstadt

In Rahmung aus verzierten Säulen und Balken Putto mit Schild
(zwei Hacken auf damaziertem Grund)
Inschrift: D.G.HAVVER (= Dr.Georg Hauer)
Künstler: nach Holbein (?)
Technik/Format: H. 135 × 85
Standort: Franks 3,1476
Literatur: Warn. 773; Warn. 15./16.Jh., Nr. 65; Seyler, S. 63;
Lein.-W., S. 138; Österr.Exl.Jb. 1936, S. 11, Abb. 7

Blatt (a) ist ein „redendes" Wappen mit zwei Hacken (= Hauen).
Blatt (b), wie schon Lein.-W. feststellte, ist das Exlibris des
Theologen Leonhart *Marstaller* (gest. 1546), eine seitenverkehrte,
leicht veränderte Kopie des Blattes (hier reproduziert nach
Heinemann, Taf. 20). In der Exlibris-Literatur sind beide Blätter
meist Hans Holbein zugeschrieben. Im jüngsten Verzeichnis seiner
Druckgraphik von 1988 (Hollstein XIV ff) jedoch nicht erwähnt.
Doch ist die Anlehnung an Vorlagen Holbeins deutlich (vgl. z. B.
Titelrahmen von 1516, Hollstein XIV., S. 160). Die Ornamentik
ist aber ähnlicher in Titeleinfassungen, die Friedrich Peypus
zwischen 1515–1530 in Nürnberg druckte (vgl. Luther, Taf.
111–117)

147 Häußner, Ludwig

Freistehendes Vollwappen unter Spruchband (Schild: gewässerter
Schrägfluß mit Fisch, drei Lilien)
Inschrift:
hs. oben: Christus ist mein Leben,
Sterben ist mein Gewin
hs. unten: Ludwig Häußner
Technik/Format: kol. H. 240 × 157
Standort: Franks 3,1487

Ein hervorragendes Blatt, den Arbeiten Burgkmairs oder
Vogtherrs ähnlich (vgl. z. B. Vogtherrs Wappen des Johannes

Saganta, Geisberg/Strauss, Bd. 4, Nr. 1480). Bei Warn. 15./16.Jh., Heft 2, Taf. 32, ist der Holzschnitt eines unbekannten Meisters mit den gleichen (gedruckten) Inschriften und dem gleichen Wappenschild unter einem Spangenhelm abgebildet (Maße: 310 × 190); wohl eine schwache Adaption dieser Vorlage. Erste Hälfte des 16.Jhs.

148 Hebenstreit

a. Freistehendes Vollwappen (Schild mit eingezogenem Rand unter glattem Stechhelm)
b. Freistehendes Vollwappen (Schild mit Rollwerkrand unter verziertem Stechhelm)

Technik / Format:
a. H. 125 × 85
b. H. 194 × 148

Standort:
a. Franks 3,1488 a
b. Ros. 4,157

Literatur: Haemmerle I., S. 219, Nr. 126 und 127

Laut Haemmerle war der Eigner beider Blätter der Augsburger Theologe Johann Baptist Hebenstreit (1548–1593). Der hs. Eintrag von 1581, den er erwähnt, bezieht sich aber nur auf Blatt (b). Blatt (a) ist nach Stil der Helmdecken und Schildform wohl älter und könnte das Exlibris von Hebenstreits Vater Wolfgang (geb. 1510) gewesen sein

149 Hecht, A. von (geb. 1558)

Vollwappen und Porträt jeweils in Linienrahmung auf einem Blatt

Inschrift:
a. Wappen:
 (4 Zeilen Typenschrift): Iste … pium
 (im Stock): A V H
b. Porträt:
 (4 Zeilen Typenschrift): Haec … precor
 (im Stock):
 AETATIS SVAE XXXVIII
 ANNO M.D.LXXXXVI

Technik / Format: H. je 126 × 74 (Linieneinfassung)

Standort: Franks 3,1495[+]; Ros. 4,160

Literatur: Exl.Journal, vol.4, pt.9, p.146 (August 1894)

Ein „redendes" Wappen (= Hecht). Die Zuordnung an den Eigner A.V.Hecht stammt von Franks; der Artikel im Exl.Journal illustriert das Exemplar der Slg. Hamilton, das jeweils nur zwei latein. Zeilen in Typendruck aufweist. Schwache Arbeit eines unbekannten Künstlers

150 Held, Sigmund, genannt Hagelsheimer (1525–1587), Losungsschreiber in Nürnberg

Vollwappen mit zwei Wappenhaltern in Rollwerkrahmung. Nebenwappen: Römer (links) und Ebner (rechts)

Inschrift:
oben: C S
unten: SIGMVND.HELD

Künstler: Conrad Saldörfer

Technik / Format: R. 112 × 86

Standort: Franks 3,1518

Literatur: Nag.Mgr. II., 670,15; Andr. II., S. 14, Nr. 11; Warn. 798; Exl.Zt. 8 (1898) S. 71 f; Hollstein XXXVII., Nr. 22 (mit falschen Maßen)

Sigmund Held, genannt Hagelsheimer nach dem Schloß Hagelsheim a. d. Tauber, war in erster Ehe mit Julia Römer und seit 1565 mit Maria Ebner von Eschenbach verheiratet. Im Gegensatz zu dem ungefähr gleichzeitig entstandenen Holzschnittwappen von Jost Amman, das Sigmund Feyerabend in seinem Wappenbuch (dt. Ausg. vgl. Andr. I., S. 378) mit Widmung an Hagelsheimer vom 1.Sept.1579 abdruckte, wirkt das Blatt Saldörfers überladen und unruhig

151 ders.

Vollwappen in Hochoval mit Laubwerk und Nebenwappen Römer und Ebner, umgeben von Rahmenarchitektur, in der links und rechts Sol und Neptun und in den Ecken Fides, Caritas, Fortitudo und Patientia erscheinen

Inschrift: unten: Gott allein die Ehr

Künstler: Conrad Saldörfer

Technik / Format: R. 273 × 169

Standort: Franks 3,1519[+]; 1972.U.1173 (aus Slg. Ros.)

Literatur: Andr. II., S. 14, Nr. 12; Warn. 15./16.Jh., Taf. 31; Exl.Zt. 8 (1898) S. 71 f; Hollstein XXXVII., Nr. 23 (mit falschen Maßen)

Von zwei Platten gedruckt. Der mittlere, ovale Teil (131 × 103) häufig auch ohne Rahmen (z. B. HAB, Slg. Berlepsch, Kasten XI, 16.36 b/95). Der Rahmen auch für Titel benutzt (vgl. Andr. II., S. 17 f, und Hollstein, XXXVII., Nr. 26). Um 1570/80

152 Helfenstein

Vollwappen in Lorbeerkranz (Schild: Elefant)

Künstler: Dürernachfolge

Technik / Format: H. 104 × 104

Standort: Franks 3,1520

Literatur: Burger/Lpz., Abb. 10; L.-W., S. 150; Stiebel, Nr. 83

Ein „redendes" Wappen (Helfant=Elefant). Bei Franks unter „Helfenstein" eingeordnet. Bei Burger und Stiebel als Wappen der in Nürnberg und Leipzig nachweisbaren Familie „Helfrich" erwähnt und der Dürernachfolge zugeschrieben; um 1530 datiert, was wohl richtig ist

153 Helwich, Georg (gest. 1632), Domvikar, Mainz

Freistehendes Vollwappen über Zierleiste und drei Zeilen Typenschrift in Rahmen mit Laubwerkornament

Inschrift: Sum ex libris GEORGII Helwich Moguntini Vicarij MAIORIS Mogunt. comparatus.

Technik / Format: H. 171 × 119

Standort: Franks 3,1525[+]; Ros. 4,163

Literatur: Warn. 805; L.-W., S. 163 f (Abb.); Gilhofer + Ranschburg, Nr. 140

Bei den von Warn. und im Auktionskat. Gilhofer + Ranschburg beschriebenen Blättern lautet die Inschrift „… *Vicarii S.Albani Mogunt.*…". In den Exemplaren von Franks und Ros. ist das „*S.Albani*" überklebt mit einem Stückchen Papier mit dem Wort „MAIORIS" (so auch abgebildet bei L.-W.). Während das Wappen eine dilettantische Arbeit vom Ende des Jhs. ist, stammt der Rahmenentwurf wahrscheinlich von Lukas Cranach d. Ä. und wurde 1520–23 von Melchior Lotter in Leipzig verwendet (vgl. Luther I., Taf. 20)

154 Helwig, Schlesien

Vollwappen vor Architekturnische mit Rundbogen; in den Zwickeln zwei Engelsköpfe

Inschrift: LEGES.ARMA.TVENTVR

Technik / Format: H. 100 × 70

Standort: Franks 3,1526

Zu Wappen vor nischenartigen Architekturen vgl. auch Exlibris Behem, Bosch, Fettich. Der Künstler könnte von Arbeiten Sebald Behams angeregt worden sein (vgl. z. B. Geisberg/Strauss, Bd. 1, Nr. 308, 311). Als Eigner käme in Frage Martin Helwig (1516–1574), Geograph und Rektor in Breslau. Um die Mitte des 16.Jhs.

155 Henckel

Freistehendes Vollwappen (Schild: geteilt, wachsender Löwe über drei Rosen)

Technik / Format: H. 49 × 43

Standort: Ros. 4,164

Handstempeldruck. Eng beschnitten, Knickfalte

156 Herberstein, Sigismund von (1486–1566), Staatsmann, Historiker

Freistehendes Vollwappen unter drei Helmen mit wachsenden Männern (Mitte: Kaiser, seitlich: Gerüsteter und König)

Künstler: Hirschvogelkopist

Technik / Format: H. 100 × 78

Standort: Franks 3,1535

Eine seitenverkehrte und verkleinerte Holzschnittkopie nach Hirschvogels Radierung (Schwarz/Hirschvogel Nr. 113). Dick mit Rot übermalt, so daß die Damaszierung des Schildes kaum sichtbar ist

157 Hermann von Guttenberg (Augsburg)

Vollwappen in Hochoval zwischen zwei Inschrifttafeln; reicher Rollwerkrahmen mit vier weiblichen Figuren mit den Symbolen der vier Elemente: Feuer (Sonne und Flammenbündel), Luft (Vogel), Wasser (Schilfbündel und Wasserurne), Erde (Blumen und Früchte)

Inschrift:
I. MZ 1569 (ganz unten)
II. MZ 1530 (ganz unten)
Künstler: Matthias Zündt
Technik / Format: R. 167 × 111
Standort: Franks 3,1625 (II)[+], 1626 (I)[+]; Ros. 4,165 (II), 166 (II); 1874-7-11-2025 (I) Löcher
Literatur: Andr. I., Nr. 54 („Wappen mit dem Halbmond") [I]; Warn. 815 (II); L.-W., S. 126 (II); Zur Westen, Abb. 9 (II); Gil. + Ranschbg. Nr. 144 (II)

Es gibt zwei Zustände des Blattes: I. mit Stechhelm und Datierung 1569; II. mit Spangenhelm und Datierung 1530

Die frühesten Radierungen von Matthias Zündt sind von 1551. Das Blatt mit dem Datum 1569 ist also der erste Zustand. Das Datum wurde später gelöscht und in 1530 geändert; ebenso wurde statt des Stechhelmes ein Spangenhelm eingesetzt. Beides wohl Hinweise auf Alter und Adel der Familie

158 Hersfeld, Benediktinerabtei

Kniender Engel mit Wappenschild

Inschrift:
Spruchband im Schild von Taube gehalten: Dum spiro spero FZH um Doppelkreuz im Schild: F Z Z H (= die Initialen des amtierenden Abtes zu Hersfeld ?)
hs. links Mitte: FVB (ligiert) 1570
Künstler: Monogrammist FVB
Technik / Format: Eisenstich 71 × 69 (Platte oben abgerundet)
Standort: Franks 3,1549

Lt. Mag.Mgr. II., Nr. 2551, war der Monogrammist FVB ein unbekannter Kupferstecher, welcher um 1569 tätig war und wahrscheinlich einem geistlichen Orden angehörte. Dies Blatt jedoch nicht verzeichnet; es scheint auch für das Datum sehr altertümlich. Ein Eisenstich mit einer ähnlichen Darstellung und Beschriftung bei Stiebel, Nr. 15, mit Abb. als „anonym, höchst interessant und gänzlich unbekannt" (wahrscheinlich das Exemplar, das sich jetzt im Deutschen Buch- und Schriftmuseum in Leipzig befindet, Inv. Nr. 1910/1)

159 dass. (Joachim Ruhl, Fürstabt 1591–1606)

Vollwappen unter zwei Helmen in Hochoval; in den Zwickeln vier Putten mit leeren Spruchbändern

Inschrift:
um Oval: IOACHIMVS D.G. IMPERIALIS ATQVE EXEMPTAE ECCL'AE HIRSFELDENSIS ABBAS ELECTVS ET CONFIRMATVS
im Oval: S.IMPERII ROMANI PRINCEPS
Technik / Format: K. 119 × 100
Standort: Ros. 4,168
Literatur: Aukt. Kat. Stiebel, Nr. 280

Die knorpelähnlichen Ausläufer der Helmdecken lassen an eine Entstehung gegen Ende des 16.Jhs. denken

160 Hess, Johannes (1490–1547), Theologe und Reformator

Freistehendes Vollwappen unter zwei Zeilen Inschrift in Linienrahmung (Schild: steigender Löwe)

Inschrift:

im Stock, oben: HESSICA MAGNANIMO PRAEFVLGET ARMA LEONE
QVAE DATA SVNT CLARIS PRAEMIA DIGNA VIRIS
hs., unten: M I.Hessus Norimbergensis olim praeceptor mens M I Hessus … (?)

Künstler: Lukas Cranach d. Ä.

Technik/Format: H. 159 × 130 (unten beschnitten)

Standort: Franks 3,1573

Literatur: Schwarz/Cranach, Nr. 2 (dort weitere Literatur)

Allgemein für ein Exlibris des in Nürnberg geborenen und in Breslau gestorbenen Theologen Johannes Hess (1490–1547) gehalten; hier bestätigt durch den hs. Eintrag unten. Laut Schwarz um 1505/12

161 Hessen, Landgrafen von

Freistehendes Vollwappen in Hochoval, umgeben von reichem Rollwerkrahmen mit leerer Schrifttafel

Technik/Format: K. 229 × 152 (Wappen: 108 × 89)

Standort: Franks 3,1565[+]; Ros. 4,169

Hs. Bem. in Ros.: „ca. 1570 by Le Blond, the father of Michael Le Blond ?“ Das Datum könnte zutreffend sein, doch gibt es keine gesicherten Werke von Le Blon Vater, die Bestimmung des Künstlers muß daher offenbleiben. Eine Verwendung als Exlibris nicht bekannt

162 dies. Familie

Freistehendes Vollwappen in reichem Rollwerkrahmen, in dem oben zwei weibliche Figuren mit Trompeten sitzen

Technik/Format: K. 212 × 128 (Wappen: 96 × 76)

Standort: Franks 3,1567

Der Rahmen ist kopiert nach dem Signet des venezianischen Druckers Andrea Muschio von 1580 (von Jost Amman 1590 für Sigmund Feyerabend ebenfalls kopiert; vgl. O'Dell/Amman-Feyerabend, S. 40 ff, Abb. 21,22). Ende des 16.Jhs.

163 dies. Familie

Freistehendes Vollwappen mit drei Helmen in Linienrahmung

Technik/Format: H. 81 × 75

Standort: Franks 3,1566

Hs. Bem. in Franks: „Hessen-Cassel-library". Wohl eine vereinfachte und verkleinerte Kopie nach dem Wappen des Landgrafen Philipp von Hessen von Lukas Cranach d. J. (vgl. Ausst.Kat.Basel 1974, Nr. 132). Wohl noch 16.Jh.

164 dies. Familie

Freistehendes Vollwappen mit drei Helmen (Schild: oval, fast eiförmig)

Inschrift: FR (ligiert) links unten

Technik/Format: K. 102 × 102

Standort: Ros. 4,170 (II)[+], 171 (I)

Laut hs. Bem. in Ros. gibt es zwei Zustände des Blattes: I.vor dem Mgr. FR (ligiert) unten; II. mit dem Mgr.

Hs. auf der Rückseite von Ros. 4,171: „Durch franciscum Rosslern … Mahlern von Wetzlar." Ein Künstler dieses Namens ließ sich nicht nachweisen, er scheint als Vorlage Blätter von Hirschvogel verwendet zu haben (vgl. z. B. Schwarz/Hirschvogel, Abb. 114). In Ros. hs. dem 16.Jh. zugeordnet, aber wohl schon 17.Jh.

165 Hessenburgk, Friedrich Albrecht von, Fürstlich Sächsischer Hofrichter zu Coburg

Auf Boden stehendes Vollwappen, begleitet von zwei Wappenhaltern

Inschrift: vier Zeilen: Friderich Albrecht von Hessenburgk … daselbsten.

Künstler: Jost Amman

Technik/Format: H. 123 × 105

Standort: Franks, *German anon.* 5319

Aus Jost Ammans Wappenbuch von 1579 (Andr. I., Nr. 230,50). Dies Blatt jedoch offenbar für eine Widmungsvorrede gedruckt. Eine Verwendung als Exlibris nicht bekannt

166 Heumair, Michael, Dr. jur., Rechtsgelehrter in München

Vollwappen auf Grasboden in Architekturrahmen mit Rollwerk. Rechts und links je ein Putto hinter Säule

Inschrift: MICHAEL HEVMAIR I.V.DOCTOR (im Rollwerk unten)

Technik/Format: R. 253 × 164

Standort: Franks 3,1577

Literatur: Warn. 838; L.-W., S. 156

Wohl von demselben (unbekannten) Künstler wie die beiden folgenden Blätter; dies als Exlibris für Foliobände, die beiden folgenden für Quart oder Oktav. Von Warn. mit Recht in die 80er Jahre des 16.Jhs. datiert

167 ders.

Vollwappen in rundbogigem Rollwerkrahmen

Inschrift: MICHAEL HEVMAIR I.V.DOCTOR (im Rollwerk unten)

Technik/Format: R. 79 × 58

Standort: Franks 3,1578[+]; Ros. 4,172

Literatur: Warn. 839; L.-W., S. 156; Stiebel, Nr. 84

Vgl. Anm. zu vorigem Blatt

168 ders.

Vollwappen in rundem Kranz mit Laubwerk und vier Quasten; rechteckiger Leistenrahmen

Inschrift: MICHAEL HEVMAIR I.V.DOCTOR (auf dem Kranz)

Technik/Format: R. 107 × 87

Standort: Franks 3,1579; Ros. 4,173⁺

Literatur: Warn. 840, Taf. IX; L.-W., S. 156; Gilhofer + Ranschburg, Nr. 145

Vgl. Anm. zu vorigem Blatt

169 Hiltprandt

Freistehendes Vollwappen (Schild: steigender Löwe)

Technik/Format: H. 108 × 69 (Löcher)

Standort: Franks 3,1596; Ros. 4,174⁺

Literatur: Warn. 852; Gilh. + Ranschbg. Nr. 148

Laut hs. Bem. in Ros.: „Schlesien, Riet. I. 954". Die Datierung 1550, die Gilh.u.Ranschbg. vorschlägt, könnte zutreffen

170 Hochbart, Laurentius, Dr. jur. (1493–1570), seit 1536 Domherr in Regensburg

Vollwappen in kreisrunder Inschriftleiste, umgeben von Blattkranz

Inschrift: INSIGNIA LAVRENTII HOCHBARTI IV. DOCTORIS

Technik/Format: H. Durchmesser 88

Standort: Franks 3,1607; Ros. 4,175 und 176⁺

Literatur: Warn. 857 (fälschlich: Kupferstich), Taf. IX; Gilh. + Ranschbg. Nr. 150

Das gleiche Wappen abgebildet im Wappenbuch des Domkapitels (München, Bayerisches Hauptstaatsarchiv, Hochstift Regensburg, Lit. 815, fol. 50v). Laurentius Hochwart (b und w werden häufig verwechselt) promovierte 1534 in Ingolstadt; das Exlibris entstand also nach diesem Datum. Alle drei Exemplare sind dilettantisch koloriert; ein Künstler läßt sich nicht bestimmen

171 Höflinger, Sebastian, Dr. jur., Hofkanzler in Salzburg

Vollwappen in doppelter Linienrahmung (Schild: geviert)

Inschrift: SEBASTIAN. HÖFLINGER. D.

Technik/Format: H. 112 × 94

Standort: 1978-1-21-1 (German bookplates, general collection)

Das bei Warn. 15./16.Jh.(Heft 4, Nr. 74) abgebildete, sehr große (494 × 353) Exlibris mit dem gleichen Wappen (sowie Devise und drei Zeilen Inschrift) ist wohl ein Blatt des 19.Jhs.

172 Höfflinnger, Cristoff

Vollwappen in doppelter Linienrahmung (Schild: geviert)

Inschrift:
Cristoff Höfflinnger
G.G.G. (= Gott gibt Gnade?)

Technik/Format: K. 118 × 109

Standort: Franks 3,1613

Schwache, seitenverkehrte Kopie nach dem Exlibris Sebastian Höflingers (vgl. voriges Blatt)

173 Hohenbuch, Alexander (erw. 1533), Stadtschreiber zu Öhringen

Vollwappen in Säulenrahmung (Helmzier: Occasio)

Inschrift: im Stock
oben: BESCHAFFEN GL.IST ONVERSEVMPT
auf Flug: W.W.D.W. (= was wird das werden?)
unten: ALEXANDER HOHENBVCH

Technik/Format: H. 122 × 65

Standort: Franks 3,1655⁺ (a); Ros. 4,179⁺ (b)

Literatur: Burger/Lpz., Taf. 15; Exl.Zt. 8 (1898) S. 122

Ein „redendes" Wappen (= fünf hohe Buchen). Beide Abdrucke des Holzstockes sind von latein. Zeilen in Typendruck und hs. Texten begleitet:
a. sechs latein. Zeilen unten (wie in Burger/Lpz., Taf. 15) und vier Zeilen hs. rechts und links
b. fünf latein. Zeilen rings um den Holzschnitt und zwei Zeilen hs. unten
Hs. Bem. in Ros.: „um 1560"; sicher zutreffend. Unbekannter Künstler

174 Hohenzollern, Joachim, Graf von, Erbkämmerer, Domherr zu Mainz und Würzburg

Vollwappen in Rollwerkrahmung unter Schrifttafel; Linienrahmung

Inschrift: IOACHIM GRAFF ZV HOHEN ZOLLERN DES HEY̅.RŌIS.REICHS ERBCAMMEꞆERS TVMH̅.Z.MENTZ.V.WIRTZBVRG 1572

Technik/Format: H. 114 × 72

Standort: Franks 3,1665

Von späterer Hand sehr schwach „I.M. und MDCVII" hinter der Helmzier eingetragen. Dick mit Farben übermalt, so daß die Schraffuren des Schnittes kaum sichtbar sind; ein Künstler läßt sich daher nicht bestimmen

175 Hölzel, Blasius (gest. vor 1526), Sekretär Kaiser Maximilians I., Rat und Pfleger zu Wellenburg in Tirol

Vollwappen in doppelter Linienrahmung über Schrifttafel, die von Hahn und Storch (?) gehalten

Inschrift: in Typenschrift: Blasius Hölzel. Caes. a consilijs. Praefectus Arcis Vellenberg

Technik/Format: H. 189 × 144

Standort: Franks 3,1623⁺; Ros. 4,178

Literatur: Österr.Exl.Jb. 1905, S. 35 ff

Hs. Bem. in Ros.: „15...siehe das Wappen Rosina Holzzli, Frau des Florian Griespeck 1542" (Ed. Fiala, Beschreibung der

Sammlung böhmischer Münzen und Medaillen des Max Donebauer, Prag 1889/90, Bd. II, 3366, Taf. L). Vielleicht in Anlehnung an Arbeiten Sebald Behams entstanden: vgl. z. B. Wappen Albrechts von Preußen (Geisberg/Strauss, Bd. 1, Nr. 304)

176 Holzschuher, Nürnberg

Vollwappen über Schrifttafel in Rollwerk. Oben: zwei Putten; Schildhalter: Greif und Löwe

Inschrift:
hs. unten: Veit Augustus Holzschuher
im Rollwerk rechts und links unten: I A

Künstler: Jost Amman

Technik/Format: R. 193 × 161

Standort: Franks 3,1676 und 1677+; Ros. 5,180 und 181; 1972.U.1159; 1894-6-11-56

Literatur: Andr. I., 226; Warn. 892; L.-W., S. 84, 127 f; Stiebel 87; Gilh. + Ranschbg. 159; Hartung + Hartung 3707

Die Schrifttafel unten meist leer für hs. Einträge. Ein „redendes" Wappen: im 1. und 4. Feld des Schildes ein Holzschuh (sog. Trippe). Es gibt zwei Zustände des Blattes: I. vor der Richtigstellung des Wappens (Schuhspitzen nach links) und II. Schuhspitzen nach rechts. Neuere Abdrücke von der alten Platte sind häufig. Um 1580

177 dies. Familie

Vollwappen in Hochoval zwischen zwei Schrifttafeln, umgeben von reichem Rollwerk mit vier Putten in Leistenrahmen

Inschrift: rechts und links neben den Voluten Mitte unten: H S

Künstler: Hans Sibmacher

Technik/Format: R. 117 × 83

Standort: Franks 3,1680; Ros. 5,185+

Literatur: Warn., Nachtrag S. 240, Taf. XIII

Das Rollwerk ist kopiert nach Jost Ammans Exlibris mit dem Wappen der Welser (s. d.). Vgl. auch O'Dell/Amman-Exlibris, Abb. 1. Zweite Hälfte des 16. Jhs.

178 dies. Familie

Vollwappen in hochovalem Kranz mit Fruchtbündeln und Rollwerk über Inschrifttafel; oben zwei Putten mit Büchern, in Linienrahmung

Inschrift: ganz unten: H S

Künstler: Hans Sibmacher

Technik/Format: R. 109 × 77

Standort: Franks 3,1678+ und 1679 (hs.: J.S.G.H.); Ros. 5,182 (auf Pergament) und 183 (Rotdruck) und 184; 172.U.1022

Literatur: Andr. II., Nr. 118; Warn. 893; Burger/Lpz. Taf. 40; L.-W., S. 171; Johnson Nr. 14

Vgl. voriges Blatt. Typische Arbeit von Sibmacher (vgl. z. B. Beham, Dilherr, Fernberger). Ende des 16. Jhs.

179 dies. Familie

Vollwappen in Linienrahmung, von Rollwerk mit zwei Vögeln, Laubzweigen und halben Säulen umgeben

Technik/Format: H. 100 × 90

Standort: Franks 3,1681+; Ros. 5,187 und 188

Literatur: Warn. 895; Stickelberger, Abb. 45; Exl.Zt. 28 (1918) S. 58 ff, Abb. 7; Schmitt, Abb. 17; Hartung+ Hartung 3706

In der Literatur sowohl Jost Amman wie auch Hans Sibmacher zugeschrieben, jedoch von Andr. bei beiden nicht verzeichnet. Schwache Arbeit nach einer Amman-Vorlage (vgl. Nr. 176 von 1580). Ende des 16. Jhs.

180 dies. Familie

Freistehendes Vollwappen (Schild: geviert; Helmzier: Mohrenrumpf)

Inschrift: hs. unterhalb der Darstellung: Sigismundt Paulus Holzschuher

Technik/Format: H. 84 × 60

Standort: Franks 3,1682+; Ros. 5,186 (ausgeschnitten)

Literatur: Hartung + Hartung 3705

Der Holzschnitt wurde mit hs. Zusätzen von verschiedenen Mitgliedern der Familie benutzt. Gleicher Meister wie voriges Blatt

181 Hornburg, Johann (erw. 1565–1617), Organist in Berlin

Freistehendes Vollwappen in Linienrahmung (Schild: Horn über Burgturm)

Technik/Format: H. 92 × 73

Standort: Franks 3,1716

Literatur: Heinemann, Nr. 14

Ein „redendes" Wappen (= Horn über Burg). Das Exemplar in Wolfenbüttel (Slg. Berlepsch, Kasten XII, 16.4/8) ist mit hs. latein. Zeilen bedeckt, die in der Abbildung bei Heinemann wegretuschiert sind. Der Künstler könte sich an Vorlagen Sebald Behams orientiert haben: vgl. z. B. das Wappen der Haller von Hallerstein (Geisberg/Strauss, Bd. 1, Nr. 308). Zweite Hälfte des 16. Jhs.

182 Hos, Christoph (ca. 1493 – 1558/59), Dr. jur., Prokurator in Speyer und Worms

Vollwappen in reichem Architekturaufbau, Treppenabsatz als Schrifttafel (oben: leeres Wappen)

Inschrift: Christophorus Hos, I.V.D.

Technik/Format: H. 152 × 101 (beschnitten)

Standort: Franks 3,1724

Literatur: Seyler, S. 33; Exl.Zt. 4 (1894) S. 8 f; Exl.Zt. 6 (1896) S. 102–108; L.-W., S. 77, S. 146; Heinemann, Abb. S. 34

Ein „redendes" Wappen (= Hosenbein). L.-W. erwähnt fünf verschiedene Bücherzeichen des Christoph Hos. Dies und das folgende Blatt von dem gleichen unbekannten Künstler um 1520/30

183 ders.

Wie voriges Blatt, aber in den Details etwas abgewandelt (oben: Wappen mit Monogramm)

Inschrift:
oben: MF (ligiert)
unten: Christophorus Hos, I.V.D.
Technik/Format: H. 113 × 78
Standort: Franks 3,1725
Literatur: Exl.Zt. 5 (1895) S. 36; Exl.Zt. 6 (1896) S. 102–108; L.-W., S. 77, S. 146

Vgl. Anm. zu vorigem Blatt. Das Monogramm MF (ligiert) wurde von einem unbekannten Formschneider, der um 1533 in Straßburg tätig war, verwendet (Nag.Mgr. IV,1776), doch ist es fraglich, ob ein Monogramm an so auffälliger Stelle ein Künstlermonogramm ist (vielleicht Devise?)

184 Hüls von Ratzberg (Tiroler Adel)

Vollwappen in reichem Rollwerkrahmen mit Putten, Karyatiden und Sphingen. Oben und unten leere Schrifttafeln

Künstler: Jost Amman
Technik/Format: R. 121 × 83
Standort: Franks 3,1732; Ros. 5,189⁺
Literatur: Andr. I., Nr. 227; Dt. Herold 11 (1882) S. 120; Warn. 909; L.-W., S. 170; Gil.+R. Nr. 163

Warn. und L.-W. schreiben das Blatt dem Hans Sibmacher zu. Aber schon Andr. verzeichnete es unter Jost Amman. Sehr ähnlich sind Ammans signierte Wappen der Kress von Kressenstein (Andr. I., Nr. 228) und der Pömer von Diepoldsdorf (Andr. I., Nr. 230)

185 Hundt von Lauterbach, Wiguleus (1514–1588), Hofratspräsident und Geschichtsschreiber in München

Vollwappen mit zwei Helmen in Architekturrahmen. Rechts und links zwei Karyatiden

Inschrift:
oben: M.D.LVI
unten: WIGVLEVS HVNDT DE LAVTERPACH IVRE CŌ.
Technik/Format: H. 153 × 100
Standort: Franks 3,1745; Ros. 5,190⁺
Literatur: Warn. 914; Exl.Zt. 2 (1892), Nr. 3, S. 8 u. S. 18; L.-W., S. 153; Hartung + Hartung, Nr. 3708

Vorlagen für den Künstler könnten Holzschnittitel von Hans Holbein d. J. gewesen sein: vgl. z. B. den häufig kopierten Titel für Froben von 1523 (Hieronymus, Nr. 418 ff)

186 Hund von Wenkheim, Georg, von 1566–1572 Hochmeister des Deutschen Ordens

Vollwappen in Säulenaufbau zwischen ovaler Kartusche mit dem hl. Georg und Inschriftenkartusche

Inschrift:
oben: hs. Besitzvermerk von 1622
Typenschrift unten: GEORG VON GOTTES GNADEN ADMINISTRATOR DES HOCHMEISTERTHVMBS IN PREVSEN MEISTER DEVTSH ORDENS IN TEVTSHEN V̄ WELSCHĒ LANDĒ
rechts unten in Trophae: 1567
Technik/Format: H. 276 × 203 (links beschädigt)
Standort: 1983.U.2441 (in: 215.a.8)

Eingeklebt im Deckel eines reich dekorierten und 1569 datierten Lederbandes von: R.P.Fichard, Receptarum sententiarum … Tomus Secundus. Per M.Lechler, impensis Hieronymi Feyrabend, Francofurti 1569. Von einem ausgezeichneten Künstler in der Nachfolge von Heinrich Vogtherr (?). Aus Slg. Franks; in Franks 8,1744 ein blauer Zettel eingeklebt mit Hinweis auf das Buch

187 Hüngerlin, Johann Georg (erw. 1583), Geistlicher Rat des Herzogs von Württemberg

Vollwappen zwischen zwei Spruchbändern (Schild: gekreuzte Heugabeln)

Inschrift:
hs. oben: NON EST MORTALE QVOD OPTO.
hs. unten: Johann Georg Hüngerlin E. curfl.pfaltz Kirchenrath 1583
Technik/Format: H. 106 × 74
Standort: Franks 3,1734⁺ und 1735 (ohne Schrift); Ros. 5,192 (ohne Schrift)

Handstempeldruck. Ein Donatorenblatt mit einer Zeichnung des gleichen Wappens in Wolfenbüttel (Slg. Berlepsch, Inv. Nr. 16.33/83) mit der Inschrift: „Johann Georg Hüngerlin, Consiliarius Würtenbergensis dono dabat Filio Johanni Georgio XXI Aprilis Anno 1618"

188 Ieger, Isaak

Lorbeerkranz, schräg unterteilt; in jedem Feld ein Jagdhorn und eine Rose

Inschrift:
oben: ISAAC IEGER
unten: 1553.
im Kranz: HAB DIN GVT ACHT DAS END BETR ACHT
Technik/Format: H. 53 × 48
Standort: Franks 4,1783
Literatur: L.-W., S. 153; Treier, S. 20

Ein „redendes" Exlibris: Jäger(= Jagdhorn). Die einfache Darstellung läßt sich keinem bestimmten Künstler zuordnen

189 Imhoff, Andreas d. Ä. (1491–1579), Losungsherr im Nürnberger Rat

Vollwappen vor Landschaft unter Spruchband in verziertem Rahmen, rechts und links unten zwei Nebenwappen

Inschrift:
oben: 1555 ANDREAS IM HOFF
unten: VS (ligiert)
Künstler: Virgil Solis
Technik / Format: K. 82 × 55
Standort: Franks 4,1789 und 1790[+]; Ros. 5,194
Literatur: Burger/Lpz., Nr. 20; L.-W., S. 126; Exl.Zt. 12 (1902) S. 35; Österr.Exl.Jb.1936, S. 1 und S. 9; O'Dell/Solis, n 9

a. Wie beschrieben
b. Kopie (R. 80 × 54; Franks 4,1791) ohne Signatur; von Andr. (I. Nr. 39) Matthias Zündt zugeschrieben, was wenig überzeugend ist, wenn man das Blatt mit Zündts signiertem und 1571 datiertem Exlibris des Hans Imhoff vergleicht (Andr. I. Nr. 38)
c. Exlibris für Andreas Imhoff mit 3 Nebenwappen (Ros. 5,195), illuminiert und mit Gold gehöht; signiert GM (Georg Mack) und datiert 1594 (K. 97 ×72). Wohl nach dem Solis-Stich (a), der häufig als Vorlage diente, z. B. auch für eine Zeichnung mit dem Wappen des Wilhelm Imhoff d. Ä. (Ros. 5,196)

190 Ingolstadt, Akademische Bruderschaft Mariae Verkündigung

Hochovaler Schwarzdruck: Verkündigung, in verziertem Rahmen mit Inschrift

Inschrift: ACADEMICAE VIRGINIS ANNVNCIATAE INGOLSTADII SODALITA
Technik / Format: H. 63 × 49 (Schwarzdruck)
Standort: Ros. 5,198

Ungleichmäßig gedruckt; Abdruck eines Supralibrosstempels?

191 Jamnitzer, Christoph (1563–1618), Silberarbeiter, Bildner, Zeichner und Stecher in Nürnberg

Vollwappen auf Sockel mit Inschrifttafel in Ornamentrahmung. Unten zwei Putten, rechts und links zwei überschnittene Karyatiden

Inschrift: hs.: CRISTOF IAMNIZER
Künstler: Umkreis des Jost Amman
Technik / Format: R. 129 × 85
Standort: Franks 4,1776
Literatur: Stickelberger, S. 43; Exl.Zt. 15 (1905) S. 47 f

Vorlage war wohl Jost Ammans Holzschnitt mit dem Wappen der Jamnitzer aus dem Wappenbuch von 1579 (vgl. Andr. I., 230,88). Der Versuch, den Stechhelm des Holzschnittes in eine Art mißglückten Spangenhelm zu verwandeln, sowie die Ornamente in den Ecken oben lassen vermuten, daß das Blatt einige Jahre später als der Holzschnitt entstand. Sicher nicht von Wenzel Jamnitzer „selbst gestochen", wie L.-W. (in Exl.Zt. s. o.) vermutet. Jamnitzer ließ seine Entwürfe von Jost Amman radieren wie die „Perspectiva" von 1568 (Andr. I., S. 173, Nr. 217)

192 (Jamnitzer)

Putto mit dem Löwenschild der Jamnitzer

Technik / Format: R. 50 × 43
Standort: Franks 4,1777

Kein Exlibris; ähnliche Putten kommen in Nürnberger Stichnachzeichnungen häufig vor (vgl. Franke/Solis-Zeichnungen, B31, B50, B84). Zweite Hälfte des 16.Jhs.

193 Jörger zu Tollet und Köppach, Helmhart I. (1530–1594), Hofkammerpräsident Kaiser Rudolphs II.

Vollwappen in Hochoval, flankiert von Justitia und Fortitudo; darunter zwei kleinere Wappen in Hochovalen

Inschrift:
oben: G.M.S.V.Z. (= Gott meine Stärke und Zuversicht)
Mitte: HELMHART … CAMER (11 Zeilen)
unter Justitia: ELISABET FRAV IÖRGERIN GEBORNE GRABNERIN
unter Fortitudo: IVDIT FRAV IÖRGERIN GEBORNE VON LIECHTENSTAIN
unten: 1581 HIERONYMVS NVTZEL FECIT
Künstler: Hieronymus Nützel
Technik / Format: K. 174 × 136
Standort: Franks 4,1822
Literatur: Österr.Exl.Jb. 1905, S. 39 f

In einem 1571 datierten Exlibris Jörgers (Abb. in Lein.-W., S. 157) ist der Wahlspruch ausgeschrieben. Dies Blatt bisher nicht unter den Werken Nützels verzeichnet. Über das Schicksal von Jörgers Bibliothek vgl. E. Trenkler, in: Biblos. Hrsg. von der Österreichischen Nationalbibliothek, Wien 1969, Jg.18, Heft 2, S. 114 (siehe auch Frontispiz)

194 Jung, Ambrosius d. Ä. (gest. 1548), Arzt in Augsburg

Vollwappen in eingetieftem Rahmen (Schild: halber nackter Jüngling über Dreiberg)

Inschrift: in Typenschrift
oben: Iustitia nostra Christus est
unten: Ambrosius Iung Arcium + medicinae Doctor
Künstler: Hans Burgkmair
Technik / Format: H. 86 × 64
Standort: 1988-7-23-9
Literatur: Heinemann, Nr. 3; Zimmermann, S. 160, Nr. 5; Exl.Zt. 44 (1934) S. 29 f; Haemmerle I., S. 1 und S. 232; Ausst.Kat. Augsburg/Stuttgart 1973, Nr. 105

Ein „redendes" Wappen: Jung (= Jüngling). Wie K.Hofberger in der Exl.Zt. erwähnt, und Haemmerle ausführt, erbte Dr. Timotheus Jung, ein Enkel des Ambrosius, einen Teil der Auflage und benutzte sie ohne die Typenschriften mit seinem handschriftlichen Namen und Motto (vgl. Abb. in Heinemann). Lt. Ausst.Kat.Augsburg/Stuttgart: vor 1529

195 Jungen, Johann Maximilian zum (1596–1649), Bürgermeister in Frankfurt

Vollwappen in Hochoval mit vier Nebenwappen zwischen zwei verzierten Inschrifttafeln in Linienrahmung

Inschrift:
oben: Aeternitatem cogita
unten: Johannes Maximilianus Zum Jungen

Technik/Format: K. 168 × 105

Standort: Franks 4,1834; Ros. 5,199[+]

Literatur: Warn. 956; Exl.Zt. 4 (1894) S. 115; Exl.Zt. 5 (1895) S. 39; L.-W., S. 72

Wahrscheinlich in Anlehnung an das Wappen des Johann Hektor zum Jungen von ca.1590 (Abb. in L.-W., S. 161) entstanden, deshalb hier aufgenommen, obwohl schon 17.Jh.

196 Kapsser, Sixtus, Leibarzt Herzog Albrechts in Bayern

a. Porträt in Rundbogenrahmung mit zwei Wappenschilden in Medaillons
b. Vollwappen zwischen zwei Spruchbändern

Inschrift:
a. S.K.D. (= Sixtus Kapsser Doktor)
 H.A.I.B. PHYSICVS (= Herzog Albrechts in Bayern Physicus)
b. D.S.K. 1560 A
 WIE GOT WIL

Technik/Format:
a. H. 121 × 88
b. H. 115 × 84

Standort: Franks 4,1849 und 1850

Literatur: Warn. 980 und 981 (als „Karcher"); Seyler, S. 42 f; L.-W., S. 52 ff und S. 154; Waehmer, S. 119 f; Hartung + Hartung, Nr. 3710

Die dilettantische Arbeit hält sich an das beliebte Schema der Darstellung in Rundbogenarchitektur (vgl. z. B. Behem)

197 Karl, Egidius

Vollwappen von zwei Putten gehalten unter Verzierung mit Inschrift in Linienrahmung

Inschrift: Typenschrift
oben: Egidij Karl totiusq. familiae Insignia
Mitte: DEVS GVBERNET

Technik/Format: H. 130 × 99

Standort: Franks 4,1853[+]; Ros. 5,200

Literatur: Heinemann, Nr. 42; Stiebel, Nr. 104

Die Typenschrift in den verschiedenen Exemplaren (vgl. Heinemann) etwas unterschiedlich. Schwache Arbeit, Mitte des 16.Jhs. (?)

198 Khun von Belasy

Vollwappen unter drei Helmen in hochovalem Lorbeerkranz, in Rollwerk mit vier Putten und zwei Schrifttafeln

Inschrift:
oben: F.K.F.A.N.L.
unten: 1599

Künstler: Hans Sibmacher ?

Technik/Format: R. 120 × 91

Standort: Franks 4,1887

Wahrscheinlich von Hans Sibmacher (vgl. z. B. Holzschuher)

199 Klostermayr (Martin ?), Dr. jur.

Freistehendes Vollwappen in Architekturnische mit Rundbogen (Schild: halbes Pferd)

Inschrift:
I. Sciferox soīpes, alijs vult nil fore, iuris
 Klostermayr doctor, noscit hic dn̄s
II. Seminiger saliens equus, instat planitiei
 Fulue, Klost'mairs, frcūla fulua gerit
 MKD (= Martin Klostermayr, Doctor ?)

Technik/Format: H. 88 × 67

Standort:
I. Ros. 5,201
II. Franks 4,1931

Über die Identität des Eigners herrscht Unklarheit (vgl. dazu K.Waehmer in Exl.Zt. 23 (1913) S. 53). Ein anderes Wappen (vgl. Clostermayr) wird ihm ebenfalls zugeschrieben (Warn. 332). Ein größeres Blatt mit dem Pferdewappen (Warn. 1009) bezeichnet ihn in der Inschrift als „phisicus", während er hier als „doctor iuris" bezeichnet wird. Es gibt zwei Zustände des Holzschnittes: I. von dem intakten Stock mit Einfassungslinie; II. von dem abgenutzten Stock: vertikaler Sprung links; Einfassungslinien und Schraffuren in der Nische hinter dem Wappen im oberen Teil sind weggeschnitten. Die in Typenschrift zugesetzten Zeilen sind ebenfalls unterschiedlich

200 Knoll, Jeremias (geb. 1537), Jurist in Salzburg

Vollwappen in Säulenarchitektur (Schild: dreigeteilt, im Mittelfeld Lilie)

Inschrift: Hieremias Knoll. V.I.D.

Technik/Format: R. 142 × 98

Standort: Franks 4,1947[+]; Ros. 5,207 und 208 (doppelseitig bedruckt) und 210 (verso: Porträt)

Literatur: Exl.Zt. 2 (1892), 4, S. 10; Lein.-W., S. 162; Ausst.Kat. Salzburg 1987, Abb. S. 282

Das schlecht erhaltene Fragment eines Porträts Knolls (Ros. 5,210 verso) ist 1579 datiert und gibt sein Alter mit 42 Jahren an. Laut hs. Bem. in Ros. befindet sich ein Eintrag Knolls mit dem gleichen Wappen vom 27.Mai 1595 im Stammbuch des Johann Jacob Welser (BL, Ms.Dept. 15734, fol.46). Über die Bibliothek der Salzburger Juristen Jeremias und Heinrich Knoll vgl. Ausst.Kat. Salzburg 1987, S. 278 ff. Wohl gleichzeitig mit dem Porträt: 1579; unbekannter Künstler

201 ders.

Vollwappen zwischen zwei leeren Schriftbändern (Schild: s. o.)

Technik / Format: H. 145 × 101

Standort: Ros. 5,209

Literatur: Exl.Zt. 2 (1892), 4, S. 10; L.-W., S. 162; Ausst.Kat.Salzburg 1987, Abb. S. 282 (mit Devise und Namensinschrift)

Vgl. Anmerkung zu vorigem Blatt, aber vielleicht etwas früher entstanden. Ros. vermerkt hs.: „1570", was wohl richtig ist

202 Knöringen, Johann Egolph von (1537–1575), Kanonikus zu Würzburg, später Bischof von Augsburg, Numismatiker und Kunstsammler

Vollwappen mit Devise, Jahreszahl, Namen und Titulatur

Inschrift: Typendruck
oben: IN SPE, CONTRA SPEM
Mitte: M.D.LXV.
unten: Ioan.Eg.à Knöringen Scholast: + Canon: VVyrzeburgen etc.

Technik / Format: H. 29 × 34

Standort: Franks 4,1939⁺; Ros. 5,202

Literatur: Warn. 1014; Burger/Lpz., Abb. 27 oben; Haemmerle I., S. 24, Nr. 13; Wiese, S. 95 ff, Abb. 19–20

Laut Wiese, der die Exlibris Knöringens genau beschreibt, gibt es neun verschiedene Blätter, die er in Typ 1–4 aufteilt. Dies ist Typ 1, der kleinste Holzschnitt, der auch ohne Text im Buchdruck erscheint. Von einem unbekannten Formschneider

203 ders.

Vollwappen über Inschrifttafel mit vier freistehenden Agnatenwappen

Inschrift:
Typenschrift, oben:
(vier Zeilen) Maiorum … ope
M.D.LXVI
IN SPE, CONTRA SPEM
im Stock, unten: Io:EG KNÖRINGEN

Technik / Format: H. 129 × 88

Standort: Franks 4,1940⁺; Ros. 5,203 und 204

Literatur: Warn. 1015–1018; Burger/Lpz., Abb. 26; Haemmerle I., S. 25 f, Nr. 15–18; Wiese, S. 95 ff, Abb. 21 a–d

Wiese beschreibt das Blatt als Typ 2 und verzeichnet (wie Warn. und Haemmerle) genau die verschiedenen Varianten. Das Blatt Ros. 204 ist die Variante ohne Typenschrift mit dem Adelsprädikat; unbekannter Künstler

204 ders.

Vollwappen in reichem Rollwerkrahmen mit Agnatenwappen und Szenen aus AT / NT: Sündenfall/Auferstehung
Zacharias/Johannes der Täufer
Aufrichtung der ehernen Schlange/Kreuzigung

Inschrift:
Typenschrift oben: 6 latein. Zeilen
in Kartusche: 3 latein. Zeilen
unten: 14 latein. Doppelzeilen
im Stock, auf Voluten unten: IA

Künstler: Jost Amman

Technik / Format: H. 226 × 158

Standort: Franks 4,1941⁺; 1982.U.2651 und 2652

Literatur: Andr. I., Nr. 94; Warn. 1019; Exl.Zt.15 (1905) S. 135; Haemmerle I., S. 26, Nr. 19; Wiese, S. 98, Abb. 22

Von Wiese als Typ 3 beschrieben, der Text von Hartmann Schopper. Die größte und figurenreichste Arbeit Ammans für Knöringen. Ungefähr gleichzeitig dem verwandten, von Wiese erwähnten Holzschnitt Ammans aus der Widmungsvorrede von Sigmund Feyerabend an Knöringen in der deutschen Cäsarausgabe von 1565 (Andr. I., 197)

205 ders.

Vollwappen in Hochoval, umgeben von Rollwerk (Schild: geviert)

Inschrift: Typenschrift: IOANNES EGOLPHVS EX FAMILIA NOBILIVM A KNOERINGEN, ELECTVS + confirmatus Episcopus Augustanus

Technik / Format: H. 80 × 62

Standort: Franks 4,1942⁺; Ros. 5,205; 1982.U.2135

Literatur: Warn. 1020; Burger/Lpz., Abb. 27 unten; L.-W., S. 336 f; Haemmerle I., S. 24 f, Nr. 14; Wiese, S. 98, Abb. 23

(a) von Wiese als Typ 4 beschrieben. Der Holzschnitt ist eine Variante des gleich großen Holzschnittes (b) wohl der Amman-Werkstatt, der als Titelbild für Michael Dornvogels „Disputatio" verwendet wurde, die 1574 bei Sebaldus Mayer in Dillingen erschien, und auf der Rückseite eine Widmung an Knöringen vom Nov.1574 trägt (Ros. 5,205 a), statt der Laubwerkköpfe in den Ecken des Rahmens sind im Exlibris die Agnatenwappen einge-setzt. Beide Blätter zeigen den gevierten Wappenschild mit dem Wappen der Diözese Augsburg, den Knöringen nach seiner Wahl zum Bischof (1573) verwendete

206 ders.

Freistehendes Vollwappen, umgeben von vier Agnatenwappen (Schild: geviert)

Künstler: Jost Amman

Technik / Format: H. 183 × 168

Standort: Franks 4,1943

Literatur: Warn. 15./16.Jh., Heft 3, Taf. 59 (seitenverkehrt); Butsch, Taf. 165

Wappen aus der Widmungsvorrede an Knöringen in: Andreas Tiraquellus, Opera Omnia, Frankfurt/Main 1574, bei Sigmund Feyerabend, von Jost Amman. Eine Verwendung als Exlibris nicht bekannt

207 Knöringen, Heinrich (1570–1646), Bischof von Augsburg

Vollwappen in Hochoval, umgeben von Rollwerkrahmen mit vier Agnatenwappen (Schild: geviert)

Inschrift: Typendruck
oben: HENRICVS D.G. Ēps. August.
Unten: 1600

Technik / Format: H. 80 × 62

Standort: Franks 4,1944; Ros. 5,206[+]

Literatur: Warn. 1021; Haemmerle I., S. 26, Nr. 20 (mit weiterer Literatur); Schmitt, Abb. 19

Haemmerle hält den Solothurner Formschneider Georg Sikkinger für den Künstler. Offensichtlich entstand das Blatt in Anlehnung an das Exlibris Johann Egolphs nach seiner Wahl zum Bischof von Augsburg 1573 (vgl. Nr. 205)

208 Koch, Hans

Freistehendes Vollwappen in Rund mit Inschrift (Schild: geteilt mit zwei gekreuzten Kochlöffeln)

Inschrift:
um Rund: HANNS KOCH VIRTVTIS INSIGNIA NOBILEM EFFICIVNT
oben: 1534 AS (ligiert) mit Boraxbüchse
unten: doppeltes R

Künstler: Mgr. AS mit Boraxbüchse

Technik / Format: K. Durchmesser 123

Standort: Ros. 11,431

Ein „redendes" Wappen (= Kochlöffel). Wie Ros. vermerkt, im unteren Teil des Schildes das Zeichen der Langmantel (Augsburger Ratsfamilie, vgl. Schöler, Taf. 155). Offenbar ein Unikum; von demselben Künstler wie das Exlibris Ebner (s. d.) und eine ebenfalls 1534 datierte und mit Boraxbüchse signierte Zeichnung von drei Doppelporträtmedaillons in rundem Laubwerkrahmen (Ros. 11,461, Maße: Durchmesser 96; a. d. Slg. Lanna)

209 Koler, Nürnberg

Vollwappen in Hochoval zwischen Schriftkartuschen in Rollwerkrahmen mit vier Putten und zwei Hermen (Nebenwappen: Kress)

Künstler: Hans Sibmacher

Technik / Format: R. 116 × 78

Standort: Franks 4,1999; Ros. 5,211[+]

Literatur: Andr. II., Nr. 120; Exl.Zt. 3 (1893) S. 77 ff; L.-W., S. 170; O'Dell/Amman-Exlibris, S. 303 f

Es gibt zwei Zustände des Blattes: I. mit dem Nebenwappen Harsdörfer; II. mit dem Nebenwappen Kress. Sibmacher kopierte Jost Ammans Wappen des Julius Geuder zum Heroltzberg (Nr. 131). Zur Datierung: 1582 Heirat von Paulus Koler mit Maria Harsdörfer; 1616 Heirat von Georg Seyfried Koler mit Maria Kress

210 Krabler, Sebastian (gest. 1590), aus Aichach in Bayern, seit 1572 Dechant und Pfarrer zu Steinerkirchen an der Traun (Oberösterr.)

Vollwappen unter Spruchband (Schild: Krebs; Helmzier: halber nackter Mann mit zwei Krebsscheren in Händen)

Inschrift: Hs.: M.Sebast. Krabler Aichaw. Bavaro.

Technik / Format: H. 156 × 104

Standort: Franks 4,2016

Literatur: Exl.Zt.15 (1905), S. 172 („Krebs"); Österr.Exl.Jb. 45 (1962/63) S. 15–21 (mit weiterer Literatur)

Ein „redendes" Wappen: Krebs (= Krabler). Handstempeldruck; Bart und Laubwerk rechts mit der gleichen Feder wie die Inschrift nachgezeichnet. Das von L.-W. in der Exl.Zt. besprochene Exlibris von 1569 aus einem „Geiler von Kaisersberg" von 1508 trägt die Inschrift „M.Seb.Krebs Aich.Bavar." und das Künstlermonogramm C.P. Da keine Maße angegeben sind, läßt sich nicht sagen, ob es sich um das gleiche Blatt handelt. Ein Exemplar mit zwei Zeilen hs. Text unten ist ausführlich besprochen von W.Pongratz in Österr.Exl.Jb.

211 ders.

Hochovale Kartusche mit Krebs

Inschrift: im Stock: 1567 S.K.

Technik / Format: H. 68 × 52

Standort: Franks 4,2017[+]; Ros. 5,212

Vgl. Anm. zu vorigem Blatt; ebenfalls ein Handstempeldruck

212 Kranichfeld, Michael

Vollwappen unter Spruchband in Landschaft mit Gebäuden

Inschrift:
in der Platte: VS
hs. im Spruchband: Michael Kranichfeldij MHZCH (= meine Hoffnung zu Christo?)
hs. um die Darstellung: 9 latein. Zeilen

Künstler: Virgil Solis

Technik / Format: K. 73 × 52

Standort: Franks 4,2028

Literatur: O'Dell/Solis, n 22

Ein „redendes" Wappen: in die Wappenschablone von Virgil Solis sind die beiden Kraniche mit der Feder eingezeichnet; wohl von der gleichen Hand wie die Inschriften – vielleicht als Stammbuchblatt geplant. Der Kupferstich um 1555

213 Kranichfeld (?)

Stehender Kranich in Schild mit vielen Einrollungen vor dunklem Grund

Inschrift:
links unten: ML (ligiert) I.C.H. 1549
rechts unten: Grues lapidem deglutientes

Künstler: Melchior Lorck

Technik/Format: K. 59 × 42

Standort: Franks, *German anon.* 4841

Literatur: Hollstein XXII., Nr. 61 (mit weiterer Literatur)

Ein „redendes" Wappen (vgl. Anm. zu vorigem Blatt).
Lt. Hollstein als Exlibris verwendet (ohne Beleg)

214 Kratzl (oder Pötinger)

Vollwappen in Hochoval, umgeben von Rollwerkrahmen mit vier Putten und zwei leeren Schrifttafeln, in Linienrahmung

Künstler: Jost Amman

Technik/Format: R. 118 × 72

Standort: Franks 4,2031

Literatur: Andr. I., Nr. 236

Bei Franks unter „Kratzl" eingeordnet. Andresen, der das Blatt mit Recht Jost Amman zuschreibt, läßt es unentschieden, ob es das Wappen der Kratzl oder der Pötinger sei, die einen ähnlichen Hund führen; 60er Jahre

215 Kremsmünster (Benediktinerstift in Oberösterreich), Abt *Erhard Voit* (gest. 1588)

Hochoval mit vier Wappen um Mitra und Krummstab, umgeben von zwei Putten und zwei Füllhörnern, in breiter Linienrahmung

Inschrift: Typendruck
oben: ERHARDVS VOIT, DEI GRATIA HVIVS MONASTERII ABBAS, AC BIBLIOTHECAE HVIVS AVCTOR ET FVNDATOR AMPLISSIMVS
unten: M.C.LXXXVII
im Stock (um die Wappen): M.D. 87 E.V.A.Z.K. (= Erhard Voit, Abt zu Kremsmünster)

Technik/Format: Schwarzdruck von Metallstempel für Supralibros 84 × 63

Standort: Franks 4,2038[+]; Ros. 5,213 und 10,386 (unter „Voit")

Literatur: Exl.Zt. 2,2 (1892) S. 2; Exl.Zt. 3,1 (1893) S. 3 f; L.-W., S. 16; Gilhofer + Ranschbg. 571

Laut hs. Bem. (wohl von L.-W.) auf den Exemplaren des GNM (Kasten 954 und 955): „Neudrucke auf meine Anregung hin entstanden. G.Otto, Berlin fecit"; „Neudrucke auf altes Papier 1897" und „Abdruck des Originalstempels, angefertigt ca.1897"

216 Kress von Kressenstein, Christoph (1484–1535), Ratsherr und Kriegshauptmann in Nürnberg

Freistehendes Vollwappen ohne Rahmung (Helmzier: Mannesrumpf mit Schwert im Munde und pfauenfedern-geschmückter Pelzmütze)

Künstler: Sebald Beham

Technik/Format: H. 326 × 270

Standort: Franks 4,2041 (etwas verkleinerte Reproduktion) und 2042 (beschnitten); 1895-1-22-746[+]

Literatur: Warn. 15./16.Jh., Taf. XXV; L.-W., S. 67 f, S. 122; Dodgson I., S. 364, Nr. 38; Hollstein III., S. 280; Geisberg/Strauss I., S. 290

Die Mehrzahl der zahlreichen Exlibris der Kress stammen aus dem 17.Jh. (vgl. Franks 4,2043–2067). Dies scheint das früheste zu sein, ehemals dem Dürerumkreis zugeschrieben. Aber schon Retberg (A.v.Retberg: Dürers Kupferstiche und Holzschnitte, München 1871, S. 115, Nr. A 19) vermerkte, daß es erst nach Dürers Tod entstanden sein kann, weil die Pfauenfedern nicht vor 1530 im Wappen der Kress verwendet wurden. Jetzt allgemein Sebald Beham zugeschrieben. Abdrücke des Wappens wurden noch im 17.Jh. von Mitgliedern der Familie benutzt (Franks 4,2042 trägt den hs. Vermerk: „H.W.K.V.K. 1623")

217 Kröll, Hans Jacob (gest. 1628), Augsburg

Vollwappen in Hochoval zwischen Säulen und Inschrifttafeln, in verziertem Leistenrahmen

Inschrift:
hs. oben: Non omnibus omnia placent
hs. unten: Hannß Jacob Kröll

Technik/Format: K. 100 × 68

Standort: Franks 4,2076; Ros. 5,214[+]

Literatur: Haemmerle I., S. 242, Nr. 156

Hs. Bem. in Ros.: „ca.1590". Haemmerle erwähnt ein Exemplar in der Augsburger Stadtbibliothek mit der hs. Datierung 1602. Unbekannter Künstler

218 Kuenburg, Michael von (1554–1560 Erzbischof von Salzburg)

Wappenschild mit Prälatenhut, Kreuz- und Krummstab unter drei Zeilen Inschrift, in breiter Einfassungslinie

Inschrift: MICHAEL ARCHIEP̄VS. SALTZBVRGEN. APOS. SED. LEGATVS.

Technik/Format: H. 98 × 57

Standort: Ros. 5,216

Literatur: Warn. 1076; Exl.Zt. 18 (1908), S. 37

Handstempeldruck: die Linien des Stockes auf der Rückseite durchgedrückt

219 Kurcz, Heinrich aus Regensburg (gest. 1557), Titularbischof von Chrysopolis (Mazedonien) und Weihbischof von Passau

Wappenschild unter Mitra und Krummstab in verzierter Rundbogennische über Inschrifttafel, in Einfassungslinie

Inschrift: im Stock
oben: AVXILIVM MEV̄ A DÑO
unten: HENRICI KURCZ NATI RATISPONEÑ.EP̄I CHRISOPOLITANI, AC SVFFRAGANEI PATAVIEÑ.

Technik/Format: H. 103 × 65

Standort: Franks 4,2098 und 2099[+]; Ros. 5,217; 1982.U.2137

Literatur: Warn. 1084; Heinemann, Nr. 11; L.-W., S. 150; Stiebel, Nr. 295; Wiese, S. 90, Abb. 14

Von L.-W. auf 1530 und von Warn. auf 1532 datiert. Zur Biographie und Bibliothek des Heinrich Kurcz ausführlich bei Wiese

220 Laitter, Wilhelm von der

Freistehendes Vollwappen zwischen Spruchband und Schrifttafel, in verziertem Rahmen

Inschrift:
oben: PNPHOE (ligiert)
unten: WILHELM VON DER LAITTER HERR ZV BERNN VND VINCENZ

Technik/Format: K. 152 × 97

Standort: Franks 4,2117[+]; Ros. 5,223 und 224

Literatur: Warn. 1128 (fälschlich: Holzschnitt)

Ein „redendes" Wappen (= Leiter im Schild). Es ist das Wappen der Tessiner Familie „della Scala". Lt. Warn. war Wilhelm von der Laitter bayerischer Rat und Pfleger zu Wasserburg. Unbekannter Künstler um 1570/80

221 Landau, Lorenz (Ingolstadt)

Freistehendes Vollwappen mit gespaltenem Schild (vorn zwei Dolche, hinten Vase mit drei Blumen)

Technik/Format: H. 98 × 64

Standort: Franks 4,2127[+]; Ros. 5,218

Literatur: Warn. 1091; Hartmann, S. 60

Von Roland Hartmann zuerst als „eingedrucktes" Exlibris (= Handstempeldruck) erkannt und veröffentlicht. Sein Exemplar befindet sich im Innendeckel des Kräuterbuches von Hieron. Bock, Straßburg, W.Rihel 1552. Über dem Exlibris in alter Schrift „Landau" und auf dem Titelblatt „Sum Laurentij Landauj"

222 Landtmann, Johann aus Eichstätt, Kanonikus zu Herrieden

Vollwappen auf Grasboden in rundbogiger Säuleneinfassung über Schrifttafel; doppelte Linieneinfassung

Inschrift:
hs. oben: 1576
im Stock unten: IOAN: LANDTMAN EYSTETTEN: CANONICVS HERRIEDE:

Technik/Format: H. 117 × 85

Standort: Franks 4,2132

Literatur: Warn. 1094; Stiebel, Nr. 111

Die Exemplare bei Warn. und Stiebel ebenfalls mit der hs. Datierung 1576. Das von Warn. beschriebene aus der Slg. Springer befindet sich jetzt in Berlin, Kunstbibliothek (Inv. Nr.: Sp.29)

223 Lang, Joseph aus Kaisersberg im Oberelsaß (um 1570–1615), Philologe und Professor in Freiburg

Vollwappen in hochovalem Lorbeerkranz mit Rollwerkecken

Inschrift: Typenschrift oben: Iosephi Langij Caesaremontani.

Technik/Format: H. 114 × 86

Standort: Franks 4,2135

Ende des 16. oder schon Anfang des 17.Jhs. von einem unbekannten Künstler

224 Langen

Freistehendes Vollwappen (Schild: Schere) unter Spruchband (teilweise abgeschnitten)

Inschrift: hs. oben (beschnitten): …HVM… …GEL…

Technik/Format: H. 121 × 84 (nur Stock)

Standort: Franks 4,2138

Das zum Teil abgeschnittene Spruchband und die Schrift sind mit roter Feder eingezeichnet; der Holzschnitt mit gleicher Feder teilweise koloriert. Das Blatt ist Arbeiten Jost Ammans aus dem Wappenbuch von 1579 (Andr. I., 230) ähnlich

225 Lauther, Georg (gest. 1610), Dr. theol., Propst zu München

Vollwappen in hochovalem Rahmen mit Inschrift, umgeben von Rollwerk mit vier Putten in Linienrahmung

Inschrift:
um Oval: GEORGIVS LAVTHERIVS
unten: V.V.E.O. (= videte, vigilate et orate ?)

Künstler Hans Sibmacher ?

Technik/Format: K. 114 × 88

Standort: Franks 4,2164[+]; Ros. 5,221 und 222

Literatur: Nag.Mgr. III., S. 606, Nr. 51; Andr. II., 122; Warn. 1113; Heinemann, Nr. 33; Stiebel, Nr. 113; Gil.+ Ran., Nr. 239; Österr.Exl.Jb. 1936, S. 12, Abb. 8

Von zwei Platten gedruckt; der Mittelteil mit dem Wappen nebst Umschrift (75 × 58) auch allein als Exlibris verwendet (Warn. 1112; Exemplare: Franks 4,2163; Ros. 5,219 und 220). Die Attribute der Putten weisen auf folgende Allegorien: Kelch mit Patene (Ecclesia), Kreuz (Fides), Waage (Justitia), Schlange (Prudentia). Von Nag. und Andr. dem Hans Sibmacher zugeschrieben, jedoch schwache Arbeit (unzusammenhängendes Rollwerk !)

226 Lazius, Wolfgang (1514–1565), Arzt und Hofhistoriograph in Wien

Freistehendes Vollwappen über 13 latein. Zeilen (Schild: gespalten, rechts: sechsstrahliger Stern, links: 3 Adler übereinander)

Inschrift:
im Stock oben: W L D (= Wolfgang Lazius Doktor)
in Typendruck unten: IN INSIGNIA WOLFGANGI LAZII…signa sua

Technik/Format: H. 203 × 174

Standort: Franks, *German anon.* 5323 (mit Text)[+] und 5322 (ohne Text)

Die beiden (wahrscheinlich eigenhändigen) Radierungen, die Lazius als Exlibris benutzte (vgl. Ancwicz-Kleehoven, Abb. 18 und 19) sind von 1559 und 1561. Dieser Holzschnitt ist jedoch 10 Jahre früher (gedrucktes Datum auf 5322 verso: Cal.Augusti, Anno MDLI). Vorsatzblatt zu Widmungsvorrede; eine Verwendung als Exlibris nicht bekannt

227 Leonis, Nikolaus (oder Halle, Ratsbibliothek ?)

Auf Grasboden stehendes Vollwappen in Linienrahmung zwischen zwei Zierleisten

Inschrift: 1529
Technik / Format: H. 108 × 87
Standort: Franks 4,2200

Bei Franks unter „Leonis" eingeordnet: Hs. Bem. unter der Darstellung: „entweder Nicolaus Leonis in Halle, oder Kil. Novemanus (?) oder Val. Schumann Lpz. 1529". Wahrscheinlich handelt es sich um ein Exlibris der Ratsbibliothek Halle (vgl. die 1542 datierte Zeichnung von Lucas Furtenagel [Funke/RDK, Abb. 7]). Der Künstler wohl von Arbeiten Lukas Cranachs beeinflußt (vgl. z. B. Wappen Hess)

228 Lerchenfeld, Andreas

Freistehendes Vollwappen zwischen zwei Spruchbändern (Schild: geviert)

Inschrift:
hs. oben: Schlecht und Grecht behiete mich
hs. unten: Andreas Lerchenfel…
Technik / Format: H. 127 × 78
Standort: Franks 4,2208
Literatur: Stiebel, Nr. 115

Ein „redendes" Wappen (= Lerche ?). Das im Katalog Stiebel beschriebene Exemplar mit gleichem Namen, aber anderer Devise ist hs. 1603 datiert

229 Liczlkircher, Erasmus

Vollwappen in Laubwerkkranz mit Engelskopf und Schriftband unter Girlande mit zwei Schrifttafeln

Inschrift:
oben: VIRTVS NOBILITAT
im Kranz unten: ERASMVS LICZLKIRCHER
unter dem Kranz: 1.5.4.5.
Technik / Format: H. 132 × 122
Standort: Franks 4,2240+; Ros. 5,226

Vorlage für den Künstler könnte das Wappen des Wolfgang Tanberg gewesen sein, das Musper dem Petrarcameister zuschreibt (Musper, Abb. 2)

230 Linckh, Hans Jacob

Vollwappen über Inschriftkartusche mit Engelsköpfen. Rechts und links Säulen mit Putten, die Inschrifttafel halten, in doppelter Linienrahmung

Inschrift:
hs. oben: 1581
hs. unten: Hans Jacob Linckh
Technik / Format: K. 118 × 80
Standort: Franks 4,2254
Literatur: Heinemann, Nr. 77

Ein „redendes" Wappen (= linke Hand); unbekannter Künstler

231 Lipsius, Justus (1547–1606), klassischer Philologe und Altertumswissenschaftler, Professor in Jena, Köln, Leiden, Löwen

Vollwappen auf Erdhügel in doppelter Linienrahmung unter zwei kurzen Schriftbändern

Inschrift:
oben: IVSTVS LIPSIVS
unten: Moribus antiquis r.s.r.u.
darunter: I.+
Technik / Format: H. 92 × 74
Standort: Franks 4,2273

Hs. Bem. unter der Darstellung: „not a bookplate". Das Monogramm links unten ließ sich nicht identifizieren

232 Liskirchen, Johann von, Bürgermeister in Köln

Freistehendes Vollwappen (Helmzier: sitzender Hund)

Inschrift:
hs. oben: Lis Ecclesiae
hs. unten: Beatiss. Sit Illi Tr. …
Künstler: Crispin de Passe d. Ä.
Technik / Format: K. 110 × 94 (Löcher)
Standort: Franks 4,2355 (mit Typendruck); Ros. 5,225+
Literatur: L.-W., S. 174 f (Abb.)

Exemplare mit der in Typendruck beigefügten Schrift werden von L.-W. auf ca. 1602 datiert. Dies Exemplar ist jedoch vor der Druckschrift und war vielleicht Gegenstück zu Passes Gürtelbild des Johann von Liskirchen, das 1595 datiert ist (vgl. Hollstein/Dutch XV, Nr. 768)

233 Lochner, Joachim (1524–1598), Verleger in Nürnberg

Freistehendes Vollwappen (Schild: schreitender Löwe in doppeltem Querbalken)

Künstler: Jost Amman
Technik / Format: H. 118 × 96
Standort: Franks 4,2282
Literatur: Warn. 1174 („Lochner von Hummelstein")

Ein Blatt aus Jost Ammans Wappenbuch von 1579 (Andr. I., 230). In der lateinischen Ausgabe überschrieben: „Insignia Ioachimi Lochneri, Bibliopolae Norib." Eine Verwendung als Exlibris nicht nachweisbar

234 Lodron, Anton von

Vollwappen zwischen zwei Schriftbändern in Linienrahmung

Inschrift:
hs. oben: 1565 N.D.C.D. (= Nil desperandum Christo duce ?)
hs. unten: Antonius Comes (?) Lodroni
Technik / Format: H. 95 × 58
Standort: Franks 4,2287

Das gleiche Blatt ohne Inschriften im GNM (Kasten 1001) mit dem hs.Vermerk: „Anton Graf v. Lodron, Kanonikus in Salzburg + Passau"

235 Löffelholz, Nürnberg

Freistehendes Vollwappen (Schild: 1.+4.Feld: Lamm)

Inschrift: hs. mit Blei unten: HN.2134
Künstler: Sebald Beham
Technik/Format: H. 174 × 128
Standort: 1895-1-22-770
Literatur: Pauli/S.Beham 1350; Dodgson I., S. 483, 157; Hollstein III., S. 282; Geisberg/Strauss I., S. 293

Dodgson, der die Wiedergabe der Tiere als besonders charakteristisch für Beham bezeichnet, vermerkt, daß das Blatt ein moderner Druck von dem Holzstock aus der Slg. Cornill d'Orville sei, und von diesem 1873 W.Mitchell geschenkt wurde, mit dessen Sammlung es ins BM kam

236 Lüttich (Georg von Österreich, 1544–57 Bischof von Lüttich)

Wappenschild unter Bischofshut in Hochoval mit Inschrift, umgeben von dreifacher Linienrahmung

Inschrift:
um Oval: GEORGIVS AB AVSTRIA EPISCOPVS LEODIENSIS, DVX BVLLON COMES LOSSIN. 1556
unter Wappen: AS (ligiert)
Künstler: Antonius Sylvius (?)
Technik/Format: H. 68 × 51
Standort: Ros. 5,227
Literatur: Exl.Zt. 24 (1914) S. 10 f

Julius Nathansohn berichtet in Exl.Zt. ausführlich über den Lebenslauf dieses Halbbruders Karls V., und beschreibt sein Exlibris, aber erwähnt die Signatur unter dem Wappenschild nicht. Nag.Mgr. I., Nr. 80 führt sie als das Monogramm des Formschneiders Antonius Sylvius, der besonders für Christoph Plantin arbeitete

237 Magdeburg, Bibliothek der Metropolitankirche St. Moritz

Geteilter Schild mit St. Moritz über drei Zeilen Inschrift in Linienrahmung
a. weiß auf schwarzem Grund
b. schwarz auf weißem Grund

Inschrift: SIGNETVM BIBLIOTHECAE ECCLESIAE METROPOLITANAE MAGDEBVRGENSIS
Technik/Format: Metallschnitte, je 81 × 47
Standort: Franks 5,2374⁺ und 2375⁺; Ros. 6,230 und 231
Literatur: Warn. 1225 (b); Schmitt, Nr. 15 und 16; Schutt-Kehm, S. 38; Hartung + Hartung, Nr. 3717

Beide Metallschnitte sind häufig auf einem Blatt zusammen

gedruckt. Der Text in (b) ist ungeschickt abgekürzt. Warn. gibt als Datum 1597, doch entstand der Schnitt wohl schon um 1570; unbekannter Künstler

238 Mainz, Daniel *Brendel* von Hohnburg, 1555–1582 Kurfürst und Erzbischof von

Vollwappen unter drei Helmen vor Schwert, Krummstab, Kreuzstab und Mitra mit vier Nebenwappen in Linienrahmung

Inschrift:
Fünf Zeilen Typenschrift oben: Daniel … zu Meyntz Ertzbischoff. Ertzcantzler und Churfürst
im Stock: 1558
Künstler: Virgil Solis
Technik/Format: H. 158 × 126
Standort: Ros. 1,34⁺; 1900-10-19-59
Literatur: Exl.Zt. 7 (1897) S. 80, S. 111; L.-W., S. 319 f; Exl.Zt. 17 (1907) S. 5 ff

Der Entwurf, der von L.-W. Jost Amman zugeschrieben wurde, stammt wohl eher von Virgil Solis (vgl. seinen Wappenentwurf Pfalz-Bayern). Verwendet als Dedikationsblatt und Donatorenexlibris (L.-W., S. 320)

239 ders.

Vollwappen in Hochoval mit Umschrift, umgeben von vier Nebenwappen in Leistenrahmung. Darüber Rechteck mit Jesuitenwappen und den vier Evangelistensymbolen

Inschrift:
um Oval: DANIEL DEI GRATIA ARCHIEPISCOPVS MOGVNTIN: S: ROMANI IMPERII PER GERMANIAM ARCHICANCELL: PRINCEPS ELECTOR
über Helmzier: 1570
Künstler: Johann von Essen?
Technik/Format: H. 54 × 54 (oben); H. 112 × 78 (unten) auf einem Blatt
Standort: Franks 5,2382
Literatur: Exl.Zt. 7 (1897) S. 81

Donatorenexlibris Brendels und Exlibris des Jesuitenklosters Mainz. Vor der Typenschrift oben und unten (vgl. das Exemplar im GNM, Kasten 1001). Vgl. Anm. zu den folgenden Blättern

240 ders.

Vollwappen in Hochoval mit Umschrift, umgeben von vier Nebenwappen in Leistenrahmung. Darüber Rund mit Jesuitenwappen

Inschrift:
Typendruck oben: Societas IESV
im Stock, um Oval: DANIEL … 36 (vgl. voriges Blatt)
Typendruck unten (3 Zeilen) EX Liberalitate … Moguntini
Künstler: Johann von Essen?
Technik/Format: H. 40 × 40 (oben); H. 73 × 50 (unten) auf einem Blatt

Standort: Ros. 6,232

Literatur: Exl.Zt. 17 (1907) S. 6 f

Donatorenexlibris Brendels und Exlibris des Jesuitenklosters Mainz. Das in der Exl.Zt. abgebildete Exemplar hat einen breiten Rollwerkrahmen. Stiebel (in Exl.Zt.) glaubt, daß die Zahl 36 am Ende der Inschrift sich auf das Lebensalter Brendels bezieht. Vgl. Anm. zu folgendem Blatt

241 ders.

Wie voriges; darüber Kreuz aus dem Jesuitenwappen

Inschrift:
Typendruck oben: Societas IESV
im Stock (um Oval): DANIEL ... ELECTOR
unten: HVE (ligiert)
Typendruck unten: Ex liberalitate ... retribuat (sechs Zeilen)

Künstler: Johann von Essen

Technik/Format: H. 75 × 56

Standort: Franks 5,2383

Literatur: Exl.Zt. 7 (1897) S. 112

Donatorenexlibris Brendels für das Jesuitenkloster Mainz. Die Signatur HVE (ligiert) ist die des Johann von Essen (vgl. Nagl.Mgr. III. 853), der wahrscheinlich auch die beiden vorigen Blätter entwarf

242 Mair, Paulus Hektor (1517–1579), Ratsdiener und Stadtschreiber von Augsburg, Kunstsammler und Historiker

Freistehendes Vollwappen (Schild: Löwe mit Streitkolben)

Technik/Format: H. 89 × 67

Standort: Franks 5,2389

Literatur: Burger/Lpz.Taf. 18 (bildet ebenfalls diese Kopie ab); Exl.Zt. 1982, S. 4 f (mit ausführlichen Literaturangaben und Abb. des großen Wappens)

Verkleinerte und vereinfachte Kopie eines unbekannten Künstlers nach dem Wappenholzschnitt (203 × 148) des Paulus Hektor Mair aus dem von ihm herausgegebenen Augsburger Geschlechterbuch von 1550 (Exemplar: BL 1328.i.11)

243 ders.

Vollwappen in Säulenrahmung mit Rundbogen über Spruchband in doppelter Linienrahmung

Inschrift: hs.(verblaßt): ...iag Mair (?)

Technik/Format: H. 94 × 70

Standort: Franks 5,2390

Vgl. Anm. zu vorigem Blatt. Ebenfalls ein veränderter Nachschnitt: Rahmen und Spruchband hinzugefügt

244 Mandl von Deutenhofen

Vollwappen über Inschrifttafel in breitem Rahmen mit Musik-instrumenten

Technik/Format: H. 134 × 95

Standort: Franks 5,2370⁺; Ros. 6,229

Literatur: Warn. 1220; Exl.Zt. 4 (1894) S. 116 f; Exl.Zt. 5 (1895) S. 40; Seyler, S. 53 f; Exl.Zt. 10 (1900) S. 8 f; Exl.Zt. 23 (1913) S. 1 f; Hartung + Hartung, Nr. 3718

Von zwei Stöcken gedruckt. Der Behauptung von L.-W. (in Exl.Zt. 1900), daß die Bordüren der Exlibris von Mandl sowie von Vendius (s. d.) vom gleichen Stock gedruckt seien, widerspricht bereits Waehmer (in Exl.Zt. 1913). Tatsächlich haben beide Rahmen zwar die gleichen Motive, aber andere Maße und sind auch in den Details unterschiedlich. Vorlage für den unbekannten Künstler könnten Arbeiten von Lorenz Stör gewesen sein (vgl. z. B. die 1557 datierte Zeichnung mit Musikinstrumenten; siehe H.Robels: Handzeichnungen des 15. und 16.Jhs. aus den Sammlungen des Wallraf-Richartz-Museums Köln, 1965, Nr. 22)

245 Marschalck von Ebnet, Veit Ulrich

Freistehendes Vollwappen in rollwerkverziertem Laubkranz (Helmzier: wachsendes Einhorn)

Inschrift:
(Typenschrift):
Dem Gestrengen/Edlen vnd Vesten Veit
Vlrich Marschalck von Ebnet/zu Frenßdorff/etc.
Meinem großgünstigen Junckhern
(im Stock): V.V.M.V.E.Z.F. (= Veit Ulrich Marschalck von Ebnet zu Frenßdorf)
(hs.): S.Eligij Parigi Barnabiti (?)

Künstler: Hans Sibmacher (?)

Technik/Format: K. 94 × 94

Standort: Franks, anon. 5320

Literatur: Andr. II., Nr. 108 und Nr. 137c

Kein Exlibris, sondern Wappen aus einer Widmungsvorrede von L.Hulsius vom 10.8.1598 für Veit Ulrich Marschalck in: Gerrit de Veer, Wahrhaftige Relation der dreyen newen Schiffart ... Nürnberg, L.Hulsius, 1598. Von Andr. (II., Nr. 137c) dem Hans Sibmacher zugeschrieben, aber deutlich beeinflußt von Arbeiten Jost Ammans (vgl. dessen signierte Kupferstichwappen Andr. I., Nr. 223, 226, 228, 230, 231)

246 Matsperger, Johannes

Vollwappen in Hochoval mit Umschrift, umgeben von Rollwerkrahmen mit Fides und Spes (oben)

Inschrift:
im Spruchband: M.IOHANNES MATSPERGER P.S.T.
um Oval: SPES MEA CHRISTVS

Technik/Format: H. 99 × 74

Standort: Franks 5,2421

Eine etwas überladene Anordnung der Motive: die Figuren von

Fides und Spes verschwinden fast im Rollwerk; vielleicht schon 17.Jh.; unbekannter Künstler

247 Mayenschein, Hans d. J. (gest. 1569), Bürger von Nürnberg

Vollwappen unter Spruchband mit wildem Paar als Wappenhaltern, in dreifacher Linienrahmung

Inschrift:
oben: H M (= Hans Mayenschein) SOLA FIDES IVSTIFICAT (= Parole der Protestanten)
unten: V S (ligiert)
Künstler: Virgil Solis
Technik/Format: K. 90 × 60
Standort: Franks 5,2423 (I)⁺ und 2424 (II)⁺; Ros. 6,235 (II)
Literatur: Exl.Zt. 15 (1905) S. 66 f; O'Dell/Solis, n 12

Ein „redendes" Wappen (= scheinender Maibaum). Es gibt drei Zustände des Blattes: I. vor der Beschriftung und dem kleinen Wappen unten; II. mit der Beschriftung und dem kleinen Wappen unten; III. von der ausgedruckten Platte, die z.T. mit groben Schraffuren aufgestochen wurde; Schild und Helmzier gelöscht. Um 1555

248 Mecklenburg, Ulrich, Herzog von (1528–1603)

Vollwappen mit drei Helmen, in verschiedenen Buchdruckerbordüren

Inschrift:
a. 15 E 73
H.G.V.V.G. (= Herr Gott Verleih Uns Gnade)
VLRICH H.Z. MECKELNBVRG
b. 15 E 75
H.G.V.V.G. (= Herr Gott Verleih Uns Gnade)
VLRICH H.Z. MECKELNBVRG
Künstler: nach Lukas Cranach d. J.
Technik/Format: H. 92 × 80 (nur Wappen)
Standort: Franks 5,2436 (a)⁺ und 2437 (b)⁺, 1983.U.2448 (ohne Rahmen, datiert 1586)
Literatur: Warn. 1264; C.Teske, Das Mecklenburgische Wappen von Lukas Cranach d. Ä., die Bücherzeichen des Herzogs Ulrich zu Mecklenburg und Anderes, Berlin 1894, Nr. 4 (a) und Nr. 5 (b); L.-W., S. 136; Stiebel, Nr. 199; Dodgson II., S. 339, Nr. 5

Das älteste Bücherzeichen Herzog Ulrichs wurde lt.Teske (Abb. 1) 1559 von einem Stock Lukas Cranachs d. J. gedruckt und für Folianten verwendet. Die verkleinerten Nachschnitte hier (ohne die Krone auf dem E[=für Elisabeth, seine Gemahlin]) wurden in der Offizin des Jacob Lucius in Rostock verwendet. Ein weiteres Exemplar (ohne Rahmen, mit dem Datum 1586) ist im Vorderdeckel von „Praedium rusticum", Paris 1554, aus dem Besitz von Herzog Ulrich eingeklebt: Pergamenteinband mit VHZM und Datum 1577 (Inv. Nr. 214.a.4)

249 Meichsnerus, Esaias

Bekrönter Helm mit Helmdecken vor schraffiertem Grund in Blattkranz (Helmzier: halber Mann mit Pfeil und Winkelhaken)

Inschrift:
gedruckt im Kranz: S.M.P.V.I.D. 1554
hs. oben: Esaias Meichsnerus 1555
hs. unten: Stutgard (?) med.cand.
Künstler: Virgil Solis (?)
Technik/Format: H. 84 × 88
Standort: Franks 5,2446

Die häufig verwendete Anordnung eines Wappens vor schraffiertem Hintergrund in Lorbeerkranz (vgl. z. B. Teilnkes) hier vielleicht von Virgil Solis (vgl. dessen Wappen Bos, Schnöd [s. d.] und Straub: O'Dell/Solis, n 13–n 15)

250 Melissus, Paul (pseud.für Paul *Schede*), Dichter und Hofbibliothekar in Heidelberg (1539–1602)

a. Porträt in Hochoval mit vier Putten (obere Lorbeerkranz haltend)
b. geviertes Wappen unter zwei Helmen in Laubwerk mit Spruchband

Inschrift:
a. EFFIGIES PAVLI MELISSI
FRANCI.P.L.AN.AETA.XXX. P.L.(= Poeta laureatus)
b. INSIGNIA MELISSI
Künstler: Tobias Stimmer
Technik/Format: H. je 90 × 60
Standort: 1910-4-9-25,26
Literatur: Andr. III,15; Ausst.Kat.Basel 1984, Nr. 143

Nach dem in der Inschrift genannten Alter des Dargestellten müßte das Blatt um 1569 entstanden sein. Als Autorenbildnis verwendet in: Schediasmatum reliquiae, apud G.Corvinum, Francofurti (für) M.Harnisch (Heidelberg) 1575 (im Exemplar der BL: 1070.c.17 zwischen S. 270 und 271; verso das einfache Wappen). Vielleicht als Exlibris verwendet

251 Mennel, Jacob (gest. 1532), kaiserlicher Rat und Hofhistoriograph, Wien

Freistehendes Vollwappen in einer Nische (Schild: Flug)

Künstler: Leonhard Beck
Technik/Format: H. 115 × 92
Standort: Franks, *German anon.* 5315⁺; Ros. I,19; 1849-6-9-68
Literatur: Warn. 2257 ("unbekannt"); Dodgson II., S. 138, Nr. 144

Von Dodgson unter Leonhard Beck verzeichnet; Autorenwappen aus Mennels „De inclito actu ecclesiastico" [Grimm und Wirsung, Augsburg] 1518. Verso hs.: „probably a bpl. although used in different books of Mennel as last leaf"

252 Menzel, Leo (1588–1633), Professor der Theologie, Prokanzler der Universität Ingolstadt und Pfarrer bei St. Moritz

Freistehendes Vollwappen in Hochoval mit verzierten Ecken (Schild: Querbalken mit zwei Lilien)

Inschrift:
Hs.: Leo Menzelius Ingolstadien SS.Th.Doct.
Profess. Procancell. Parochq. Mauritanq.
Obyt 27 Aprilis Anno 1633 aet. 45
Vivat Deo

Technik / Format: K. 82 × 64

Standort: Ros. 6,237

Literatur: Warn. 1280; Gilhofer + Ranschburg 273; Wiese, S. 102, Nr. 37

Lt. hs. Bem. in Ros. ähnlich dem Exlibris des Christoph Gewold (s. d.) und wohl von demselben unbekannten Künstler. Wahrscheinlich schon Anfang des 17.Jhs., da Menzel – wie aus dem hs. Eintrag hervorgeht – erst 1588 geboren wurde

253 Merenda, Johann Peter, Dr. med., Arzt in Wien

Vollwappen unter Schriftband (Helmzier: steigender Luchs)

Inschrift:
oben: INS.IO.PETRI MEREN'ART ET M.D.
unten: M.D.XL.

Technik / Format: H. 75 × 70

Standort: Franks 5,2469

Literatur: L.-W., S. 150; Exl.Zt. 23 (1913) S. 58; Waehmer, S. 124

Wie Waehmer (Exl.Zt.1913) darlegt, gibt es zwei verschiedene Blätter, datiert 1540 und 1548 (Slg. Behr; ebenfalls vorhanden im GNM, Kasten 982). Das Blatt hier ist eine vereinfachte Nachbildung als Stempeldruck

254 Miller, Johann, von 1514–28 (?) Drucker und Verleger in Augsburg

Vollwappen in Linienrahmung unter zwei Füllhörnern mit Puttenköpfen

Künstler: Daniel Hopfer

Technik / Format: H. 100 × 73

Standort: Franks 5,2512; Ros. 6,238⁺

Literatur: Nag.Mgr. II., S. 437, Nr. 4; Warn. 1299; Dodgson II., S. 191, Nr. 3; Gilh.+Ranschbg. Nr. 280; Exl.Zt. 35 (1925) S. 9 f; Haemmerle I., Nr. 179a; Grimm, S. 102; Hollstein XV., Nr. 154

"Redendes" Signet des Johann Miller (Wappenfigur mit halbem Mühlstein), verwendet seit 1515 (vgl. Dodgson und Grimm). Früher Hans Burgkmair zugeschrieben. Eine Verwendung als Exlibris nicht belegt

255 Millner von Zweiraden, Sebald (ca.1535–1584), Fürstlich-bayerischer Rat und Küchenmeister in München

Schräglinks geteilter Schild mit zwei Mühlrädern in wechselnden Farben

Technik / Format: H. 48 × 54

Standort: Ros. 6,239

Literatur: Warn. 1303; L.-W., S. 77; Wiese, S. 98

Ein „redendes" Wappen (= zwei Mühlräder). Von Warn. und Wiese „um 1560" datiert. Handstempeldruck. Zur Biographie und Bibliothek Sebald Millners ausführlich bei Wiese, der neun Exlibris in sieben Größen beschreibt (vgl. Anm. zu den folgenden Blättern)

256 ders.

Vollwappen unter leerem Schriftband

Technik / Format: H. 100 × 83

Standort: Franks 5,2516

Literatur: Warn. 1305; L.-W., S. 77; Wiese, Nr. 25

Vgl. Anm. zu Nr. 255. Ungleichmäßiger Druck: der untere Teil des Wappens nicht mitgedruckt

257 ders.

Vollwappen über Landschaft in breitem Rahmen mit Rollwerk

Inschrift: unter der Darstellung hs.: Sebald Millner von Zway Raden

Technik / Format: R. 139 × 92

Standort: Franks 5,2517 (I)⁺ und 2518 (II)⁺; Ros. 6,240 (I) und 241 (II)

Literatur: Warn. 1306 (I) und 1307 (II); Burger/Lpz., Taf. 29 (II); L.-W., S. 77; Wiese, Abb. 26 (I)

Vgl. Anm. zu Nr. 255. Es gibt zwei Zustände des Blattes: I. mit den Gebäuden in der Landschaft, II. die Gebäude gelöscht. Die Mehrzahl der erhaltenen Exemplare trägt unter der Darstellung den hs. Namenszug; Warn. 1306 außerdem hs. das Datum 1569

258 ders.

Vollwappen in Hochoval mit Umschrift, in Rollwerk mit Früchten und Laubwerk

Inschrift:
in der Platte um Oval: SEBALT MILLNER VON ZWAI RADEN. 1579.
hs. oben: 1584
hs. unten: Sebalt Müllner von Zway Raden fürst.Baīres Rats vnnd Küchenmaister

Künstler: Peter Weinher (?)

Technik / Format: R. 248 × 176

Standort: 1983.U.2437

Literatur: Warn. 1308; L.-W., S. 156 ff; Wiese, Abb. 28; Hartung + Hartung 3721

Vgl. Anm. zu Nr. 255. Dies Exemplar befindet sich in einem Folioband aus der Slg. Franks: Io.Guil.Stuckio Tigurino: Antiquitatum convivialium Libri III. Tiguri, Christophorus Froschoverus 1582 (Inv. Nr. 215.a.10). Es gibt auch Abdrucke von 1578 (vgl. Wiese, Abb. 27). Vielleicht ebenfalls von Peter Weinher, wie das folgende Blatt

259 ders.

Vollwappen in hochovalem Blätterkranz mit Rollwerkvoluten und Laubzweigen, in doppelter Linienrahmung

Inschrift:
hs. oben und unten: Sebald Müllner Von Zway Raden
unter der Volute Mitte unten in Punzenmanier: P.W.

Künstler: Peter Weinher I.

Technik/Format: K. 374 × 262

Standort: 1972.U.1174

Literatur: Warn. 1309; Exl.Zt. 4 (1894) S. 54 f; L.-W., S. 67; Wiese, Abb. 29

Vgl. Anm. zu Nr. 255. Dies Blatt aus der Slg. Ros. wurde von Dodgson 1932 in der Ausstellung „Recent Aquisitions" gezeigt und als unbeschriebenes Werk von Peter Weinher I. eingeordnet (vgl. The British Museum Quarterly VII, 1932, No.1, S. 8); um 1580

260 Münster

Vollwappen in dicker Linienrahmung (Schild: Flug)

Technik/Format: H. 49 × 35

Standort: Franks 5,2657

Vorlage war wohl Jost Ammans Wappen des Georg von Münster von 1576 aus der Moskovitischen Chronik (Andr. I., 213). Schwache, sehr verkleinerte Nachahmung

261 Mylius, Crato, von 1536–47 Drucker in Straßburg

Freistehendes Vollwappen (Schild: Dreiviertelsfigur des Simson mit Eselskinnbacken als Waffe)

Künstler: Heinrich Vogtherr d. Ä.

Technik/Format: H. 153 × 109

Standort: Ros. 6,243

Literatur: Barack-Heitz, Taf. 28, Nr. 10; Grimm, S. 159 ff; Muller/Vogtherr, S. 284 ff (mit weiterer Literatur)

Ein „redendes" Wappen: Signet das Straßburger Druckers Krafft Müller, für den Heinrich Vogtherr d. Ä. zwischen 1537–42 mindestens 10 Entwürfe mit dem Simson-Motiv in verschiedenen Größen und Abwandlungen schuf. Die Helmzier symbolisiert ebenfalls Stärke (= Löwe mit Säule, wie sonst bei Fortitudo)

262 Mynsinger von Frundeck, Joachim (1514–1588), lateinischer Dichter, Kanzler in Braunschweig, Gründer der Helmstedter Universität

Freistehendes Vollwappen (Schild und Helmzier: Falken)

Technik/Format: H. 161 × 105

Standort: Franks 5,2653⁺; Ros. 1,37 (Titelblatt)

Literatur: Warn. 1421

Autorenwappen mit Überschrift: Insignia Gentilitia Mynsingerorum à Frundeck (und sechs lateinischen Zeilen darunter). Verso von Titelblatt: DN. IOACHIMI MYNSINGERI A FRVNDECK, IVRECONSVLTI…sive corpus perfectum scholarium ad quatuor libros institutionum Iuris Civilis … Additis IIII. (mit Druckersignet von Episcopus) Basileae, per Nicelaum + Eusebium Episcopus 1566. Verwendung als Exlibris nicht belegt; unbekannter Künstler

263 Nadler, Hieronymus, Dr. jur., Bayerischer Rat und Kanzler in Landsberg

Vollwappen in breitem Rollwerkrahmen mit vier Köpfen und Fruchtbündeln

Inschrift: hs. unten: Hiero: Nadler D.

Technik/Format: H. 108 × 67

Standort: Franks 5,2681⁺; Ros. 6,244

Literatur: Warn. 1424

Vorlage für den Rollwerkrahmen könnten Entwürfe von Virgil Solis gewesen sein (z. B. die Rahmen zur Bilderbibel von 1562; Exemplar in HAB: B.74.4° Helmst.). Unbekannter Künstler, 60er Jahre. Exemplare in der BSB (Exlibris 3) und im GNM (Kasten 982) mit den gleichen hs. Besitzvermerken

264 Nagel, Abraham, aus Schwäbisch-Gmünd, von 1584–89 in Würzburg Pfarrer des Juliusspitals und Kanoniker in Neumünster

Vollwappen von zwei Engeln gehalten in rundem Blattkranz über Inschriftband

Inschrift: M.ABRAHAMVS.NAGELIVS.GAMVNDIANVS.

Künstler: Jost Amman (?)

Technik/Format: H. 184 × 175

Standort: Franks 5,2682

Literatur: Warn. 1425; Warn. 15./16.Jh., Taf. 94; Gilh.+Ranschbg. Nr. 299; O'Dell/Amman-Exlibris, S. 306 f, Abb. 12

Ein „redendes" Wappen (= drei Nägel im Schild). Helmzier: Einhorn (Gmündner Stadtwappen). Probedruck vor den in Typenschrift zugesetzten Zeilen (vollständiges Exemplar in der Slg. Berlepsch, Inv. Nr. 16.22/36, mit dem gleichen Text wie das folgende Blatt). Wahrscheinlich von Jost Amman (vgl. dessen signiertes Exlibris für Nagel, Andr. I. Nr. 96) 80er Jahre

265 ders.

Wappenschild zwischen einer (oben) und zwölf (unten) lateinischen Zeilen in verziertem Rahmen

Inschrift: Typendruck
oben: NON EST MORTALE QVOD OPTO
unten: Forma ... Deum (zwölf Zeilen Erklärung des Wappens in Gedichtform)

Technik/Format: H. 102 × 67

Standort: Franks 5,2683

Vgl. Anmerkung zu vorigem Blatt. Dilettantische Arbeit, die mit verschiedenen Rahmungen vorkommt (z. B. in BSB, Exlibris 11); vielleicht Autorenwappen?

266 Neubeck (Nubeggius), Johann Caspar, Doktor der Theologie, von 1574–94 Bischof von Wien

Vollwappen über Inschrifttafel in hochovalem Rahmen mit Rollwerk, in Linienrahmung

Inschrift:
oben (griech.): Mit Gott wollen wir selig werden
unten: IO:CASP:NVBEGGIVS:D:

Technik/Format: K. 105 × 75

Standort: Franks 5,2762

Literatur: Ankwicz-Kleehoven, S. 35; Tauber, S. 38 f, Abb. 13 (mit ausführlichen Literaturangaben)

Sehr flauer Druck eines ziemlich beschädigten Exemplars. Von den drei bekannten Exlibris des Caspar Neubeck (vgl. Ankwicz-Kleehoven, S. 35, Anm. 95) das früheste, vor seiner Wahl zum Bischof 1574 entstanden

267 Neupruner, Daniel, Ulm (erw. 1576)

Reichsadler mit zwei Wappen und Herzschild zwischen Inschrifttafel und Rollwerkbekrönung in Linienrahmung

Inschrift: Daniel.Neupruner

Technik/Format: H. 95 × 74

Standort: Franks 5,2711; Ros. 6,246 und 247[+]

Literatur: Exl.Zt. 16 (1906) S. 73 ff und S. 113 f

Links unten ein „redendes" Wappen (= Brunnen). August Stoehr (in Exl.Zt.) gibt ausführliche Details zur Familiengeschichte. In einem Brief von Stoehr an Ros. vom 18.3.1906 heißt es: „Was hatte der Mann mit dem Reichsadler zu tun? Die Sache ist sehr interessant und schwer zu lösen"

268 Neupruner

Vollwappen unter Spruchband in Hochoval mit Rollwerkzwickeln, in Linienrahmung

Inschrift: DVG .S. VVG

Technik/Format: H. 97 × 74

Standort: Franks 5,2712[+]; Ros. 6,245

Literatur: Exl.Zt. 16 (1906) S. 73 ff und S. 113 f

Vgl. voriges Blatt. Stoehr (in Exl.Zt.) beschreibt ausführlich das kolorierte Exemplar seiner Sammlung, findet aber auch keine Lösung der Buchstaben im Spruchband. Zweite Hälfte des 16.Jhs.

269 Niedermayer, Johannes aus Landshut

Freistehendes Vollwappen (Schild: eine mit einem Stern belegte und von zwei solchen begleitete Spitze)

Inschrift:
hs. oben: I.N. (= Johannes Niedermayer)
hs. unten: Ser ... (Serenissimo ?) Ioanni Nidermario Landeshutano ab anno Iubileo 1575

Technik/Format: H. 62 × 45

Standort: Franks 5,2743

Literatur: Warn. 1462 (mit Datum 1564)

Das Blatt ist aus drei Stücken zusammengesetzt (die Inschrift unten extra). Das Wappen ist ein dilettantischer Handstempeldruck. Der Stempel wurde offenbar von anderen Besitzern weiterverwendet: Exemplare befinden sich in der BSB (Exlibris 1 und 3), das letztere trägt den hs. Besitzvermerk: „Ioannes harlander 1595". Bei Franks unter Niedermayer eingeordnet, aber da der Name hier im Dativ erscheint (Dedikation), könnte es sich auch um einen anderen Eigner handeln

270 Nürnberg, Stadt

Gespaltener Schild (vorn: halber Reichsadler, hinten: fünfmal schräggeteiltes Feld)

Inschrift: im Stock unten: 15 N 25

Technik/Format: H. 198 × 143

Standort: Franks 5,2757

Offenbar von dem gleichen Stock gedruckt wie das folgende Blatt. Dort ist das N unten weggeschnitten und nach oben gesetzt. Mittelalterliche Schildform (Kopie nach früheren Vorbildern ?)

271 dies.

Wie voriges Blatt

Inschrift:
im Stock oben: N
unten: 1525

Technik/Format: H. 234 × 143

Standort: Ros. 6,248 und 251[+]; 1899-5-16-5

Vgl. Anm. zu vorigem Blatt

272 dies.

Wie vorige Blätter, aber Schild mit bewegtem Umriß

Technik/Format: H. 195 × 164

Standort: Ros. 6,252

Schwache Arbeit, die nicht die Qualität der beiden vorigen Blätter erreicht. Schildform „modernisiert": Mitte des Jhs.

273 Nürnberg

In hochovalem Laubkranz mit vier Quasten der „Wappendreiverein" (vgl. nächstes Blatt) unter Kaiserkrone mit zwei Engeln als Wappenhaltern vor schraffiertem Hintergrund

Künstler: Jost Amman (?)

Technik/Format: H. 70 × 57

Standort: Ros. 6,250

Vielleicht eine Arbeit von Jost Amman oder aus seinem Umkreis: vgl. z. B. das Exlibris für Abraham Nagel (s. d.) und das Nürnberger Wappen (Andr. I., Nr. 92) 80er Jahre

274 das.

Hochoval mit „Wappendreiverein" (= 1.gekrönter doppelköpfiger Reichsadler, 2.Königskopfadler, 3.gespaltener Schild mit halbem Reichsadler und fünfmal schräggeteiltem Feld)

Technik/Format: H. 36 × 31

Standort: Ros. 6,249

Vereinfachter und verkleinerter Schnitt nach einer größeren Vorlage?

275 Nürnberg, Stadtbibliothek

Rund mit vier Wappenschilden (drei der Stadt und einem der Behaim von Schwarzbach) in doppelter Linienrahmung

Inschrift: BIB: NOR:

Technik/Format: H. Durchmesser 40

Standort: Franks 5,2758

Literatur: Warn. 1473

Nach Auskunft der Stadtbibliothek Nürnberg vom 11.12.98 weist ein „kleinerer" Teil der Drucke des 16.Jhs. diese kleinen, eingeklebten Exlibris auf; in der charakteristischen Anordnung mit dem Nürnberger Wappendreipaß und dem Familienwappen (vgl. folgende Blätter)

276 dies.

Wie voriges Blatt, kleiner, in dreifacher Linienrahmung

Inschrift: BIB: NOR:

Technik/Format: H. Durchmesser 25

Standort: Franks 5,2759

Literatur: Warn. 1474

Vgl. Anm. zu vorigem Blatt

277 dies.

Wie die vorigen Blätter, aber statt des Wappens Behaim das der Poemer, in dreifacher Linienrahmung

Inschrift: BIB: NOR:

Technik/Format: K. Durchmesser 38

Standort: Franks 5,2760

Vgl. Anm. zu vorigem Blatt. Das gleiche Exlibris im Stammbuch des Jakob Praun aus den Jahren 1577–1607 (vgl. Ausst.Kat.GNM, Nürnberg 1994: Das Praunsche Kabinett, Nr. 139, Abb. S. 308)

278 Ofenbach, Conrad von (erw. 1583), Jurist in Frankfurt und Worms

Freistehendes Vollwappen (Schild: Hund) zwischen 21 lateinischen Zeilen

Inschrift: Typenschrift
oben: D INSIGNIA GENTILITIA D.CONRADI AB OFENBACH. I.C.DOCTISS.
unten: 18 lateinische Zeilen

Künstler: Jost Amman (?)

Technik/Format: H. 102 × 81

Standort: Franks 6,2929

Kein Exlibris, sondern eine Widmungsvorrede. Der Holzschnitt vielleicht von Jost Amman. Ein Porträtexlibris des Conrad von Ofenbach von 1583 mit dem gleichen Wappen (Abb. in Exl.Zt. 6 (1896) S. 12 f und S. 64; Stiebel Nr. 54, H.170 × 127) wird ebenfalls Jost Amman zugeschrieben

279 Öhringen, Prädikatur und Stadt (Orngau,Orngaw)

a. Halbfigur des Apostels Paulus (unten: Wappenschild mit den sächsischen Kurschwertern) in Linienrahmung
b. Halbfigur des Apostels Petrus (ebenso)

Inschrift:
a. Typenschrift oben: Predicatur zu Oringen.
b. Typenschrift oben: Stadt Orngaw.

Künstler: Lukas Cranach d. Ä.

Technik/Format:
a. H. 133 × 112
b. H. 129 × 89

Standort: Franks 6,2803 (a)⁺und 2804 (b)⁺; Ros. 6,253 (a)

Literatur: Warn. 1502 (a) und 1518 (b); Exl.Zt. 8 (1898) S. 4 ff; L.-W., S. 134 f; Dodgson II., S. 291, Nr. 24 und 27; Exl.Jb. 1985, S. 9 f

Wie schon Warn. erwähnt, sind beide Stöcke nicht als Exlibris angefertigt, sondern stammen aus dem Wittenberger Heiltumsbuch von 1509 (Der sechst gang, XIII und XVI) und wurden erst nach Hinzufügung der Typenschriften als Exlibris verwendet

280 Ölhafen von Schöllenbach, Johann Christoph (1574–1631), Rechtsgelehrter zu Altdorf

Freistehendes Vollwappen (Schild und Helmzier: steigender Löwe mit Topf)

Inschrift:
Handschriftlich (oben): Uti vulneris asperitas oleo: sic juris rigor aequo lenitur.
(Unten): 1610 Ex Bibliotheca Io: Christoph Ölhafen, Io.F.Sixti N.Jurium D.et Reip. (ublicae) Noricae, utpote patriae, consiliarij. mpria (manu propria ?)

Künstler: Nachfolge von Jost Amman (?)

Technik / Format: H. 214 × 153

Standort: Franks 6,2909

Literatur: Warn. 1508; Lein.-W., S. 167; Burger/Lpz., Taf. 42

Ein „redendes" Wappen: der Löwe hält einen Topf (= Hafen). Leiningen-Westerburg und Warnecke halten beide Heinrich Ulrich (tätig 1595–1621) für den Künstler. Aber das handschriftliche Datum 1610, das auf allen bekannten Exemplaren erscheint, ist später als der Holzschnitt. Wohl nach Jost Amman, dessen Wappenholzschnitte (z. B. Lochner, Mengershausen, Sabon) im Wappenbuch von 1579 (Andr. 230) sehr ähnlich sind

281 Ortenburg, Grafen von

Vollwappen mit geviertem Schild unter drei Helmen in Hochoval; Rollwerkrahmen mit vier allegorischen Frauenfiguren in den Zwickeln

Künstler: Tobias Stimmer

Technik / Format: H. 181 × 132

Standort: Franks 6,2942⁺; Ros. 6,259 und 260

Literatur: Burger/Lpz. Nr. 31; Ausst.Kat.Basel 1984, Nr. 180

Vielleicht als Dedikationswappen entworfen, jedoch auch als Exlibris verwendet: das ausgemalte und schlecht erhaltene Exemplar Ros. 6,260 trägt auf zwei Streifen hs. unten die Inschrift „Joachim … Grave zu Ortenburg …" und oben das Motto „Eil mitt weil" sowie das Datum 1595. Der Holzschnitt wird jedoch spätestens um 1580 entstanden sein

282 dies. Familie

Freistehendes Vollwappen mit geviertem Schild unter drei Helmen; darüber Inschriftkartusche

Inschrift:
a. hs. oben: A C I O
 hs. Mitte: 1572
 hs. unten: Lente Festino
b. hs. oben: Friedrich Loherstorfer
 hs. unten: 1565

Technik / Format: H. 153 × 107

Standort: Franks 6,2943 (a) und 2944 (a)⁺; Ros. 6,262 (a) und 263 (b)⁺; 1982.U.2131 (a)

Von einem ausgezeichneten Künstler – vielleicht nach Sebald Beham (vgl. Hollstein III., S. 283). Der Holzstock wurde offenbar auch später noch verwendet: der mit Tinte geschriebene Eintrag in (b) ist in einer Handschrift des 19. Jahrhunderts, und das Datum 1565 (groß und ungeschickt eingesetzt) wohl ebenfalls von späterer Hand (auf Pergament gedruckt)

283 dies. Familie

Freistehendes Vollwappen mit geviertem Schild unter drei Helmen

Technik / Format: R. 108 × 90

Standort: Franks 6,2946; Ros. 6,261⁺

Künstlerisch mittelmäßiger als die vorigen Blätter – eine schwache Neuschöpfung in anderer Technik. In Ros. „ca.1600" datiert, aber wohl etwas früher

284 Palm (vielleicht der Nürnberger Arzt Georg Palma, 1543–91?)

Wappenschild mit Dreiviertelfigur eines Mohren mit Palmzweig und Stirnbinde über Dreiberg

Technik / Format: H. 54 × 52

Standort: Ros. 7,264

In der Slg. Berlepsch befindet sich das gleiche Blatt (Inv. Nr. 17.47/93) unter „unbekannt". Im Stammbuch des Hieronymus Cöler (BM, Ms. Dept., Eg.1184) ist auf fol.154 f eine farbige Zeichnung mit dem gleichen Wappen und der Inschrift. „Georgius Palma Noriberg", Tübingen 3.Jan.1565. Unbekannter Künstler um 1560/70

285 Peurrer, Andreas (erw. 1587), Archidiakon der Steiermark, Hofkaplan des Erzherzogs Karl und Pfarrer in Graz

Vollwappen in Hochoval mit Rollwerkrahmen in Buchdruckerbordüre

Inschrift: Typenschrift
oben: DVRANT VIRTVTE PARTA
Mitte: 1587
unten: ANDREAS PEVRRERVS, …Graecensis (5 Zeilen)

Technik / Format: H. 84 × 63

Standort: Franks 6,3015

Defektes Exemplar (die Buchdruckerbordüre nur an einer Seite erhalten)

286 Peutinger, Konrad (1465–1547), Augsburger Stadtschreiber, kaiserlicher Rat und Humanist

Freistehendes Vollwappen (Schild: Schrägbalken mit drei Muscheln)

Inschrift:
MODERANTVR. IPSA. ET. FATA. LEGES. AC. REGVNT
M.D.XVI.
CHVONRADVS. PEVTINGER. AVGVS=TANVS. IVRIS. VTRIVSQVE. DOCTOR Z͞C

Künstler: Hans Burgkmair

Technik / Format: H. je 163 × 121

Standort: 1988-7-23-11 (a) 1988-7-23-10 (b)

Literatur: Warn. 1554 (a); Exl.Zt. 4 (1894), S. 80, Abb. 3 (a); Lein.-W., Abb. S. 506; Zimmermann/Burgkmair, S. 161, Abb. 7 (a); Haemmerle II., S. 21f, Nr. 193; Ausst.Kat.Stuttgart 1973, Nr. 97, Abb. 58 (a); Ausst.Kat.London 1995, Nr. 138 (a) und Nr. 139 (b)

Konrad Peutinger wurde am 1.12.1547 (kurz vor seinem Tode am 28.12.1547) in den Adelsstand erhoben und war damit berechtigt,

den Spangenhelm zu führen. Der Stock des Wappens mit dem Stechhelm (a) wurde daher geändert und ein Pflock mit dem Spangenhelm (b) eingesetzt. Dieses Blatt ist ein Unikum in London und zeigt deutlich haarfeine weiße Linien an den Nahtstellen.

287 Peutinger – Welser (Allianzwappen)

Freistehendes Doppelwappen (unter Helmzier Peutinger)
Links: Schrägbalken mit drei Muscheln (Peutinger)
Rechts: Lilie (Welser)

Inschrift:
LOCI TEMPOR[VM]Q[VE] ORDO
M.D.XVI
Künstler: Hans Burgkmair
Technik/Format: H. je 108 × 84
Standort: 1988-7-23-13 (a) 1988-7-23-14 (b)
Literatur: Ausst.Kat.Stuttgart 1973, Nr. 98 (a); Ausst.Kat.London 1995, Nr. 140 (a) und Nr. 141 (b)

Konrad Peutinger heiratete am 27.12.1499 Margaretha Welser (1481–1552). Der Stock des Allianzwappens mit dem Stechhelm (a) wurde wie in dem vorigen Blatt wahrscheinlich nach seiner Nobilitierung durch Einsetzen eines Extrateiles mit dem Spangenhelm geändert (b). Die Nahtlinie im Rumpf der Helmzier über den Zacken der Krone ist deutlich sichtbar. Auch dieses Blatt scheint ein Unikum in London zu sein

288 Peutinger – Lauginger (Allianzwappen)

Freistehendes Doppelwappen (unter Helmzier Peutinger)
Links: Schrägbalken mit drei Muscheln (Peutinger)
Rechts: Klauflügel in Schwarz (Lauginger)

Künstler: Burgkmairnachfolge
Technik/Format: H. 105 × 88
Standort: Franks 6,3016
Literatur: Haemmerle II, S. 20 f, Nr. 192

Wie Haemmerle erläutert, kommen als Eigner drei Söhne von Konrad Peutinger in Frage, die alle Frauen aus der Familie Lauginger heirateten: Claudius Pius Peutinger (1534 Heirat mit Lucia Lauginger), Christoph Peutinger (1538 Heirat mit Catharina Lauginger) und Chrysostomus Peutinger (1537 Heirat mit Barbara Lauginger). Vorlage für den Künstler war offenbar Burgkmairs Allianzwappen des Dr. Konrad Peutinger und seiner Frau Margarete Welser von 1516 (vgl. Nr. 287). Die kurz vor seinem Tode erfolgte Nobilitierung Peutingers erstreckte sich wie üblich auch auf seine männlichen Nachkommen und berechtigte sie zur Führung des bekrönten Spangenhelmes (vgl. Anm. zu Nr. 286)

289 Pfalz-Bayern

Vollwappen auf Grasboden unter Girlande; Wappenhalter: zwei behelmte Löwen, in Linienrahmung

Inschrift: VS (ligiert)
Künstler: Virgil Solis
Technik/Format: H. 220 × 144

Standort: Franks 6,3025
Literatur: Warn. 15./16.Jh. Heft 3, Taf. 56; Zt.f.Bücherfr. II (1897/98) S. 367 ff und 477 ff (mit Zusammenfassung der früheren Literatur); Ströhl, Taf. 14; L.-W., S. 125; Zur Westen, Abb. nach S. 32; Exl.Zt. 44 (1934) S. 29 f; Schutt-Kehm, Abb. 1

Hs. Bem. in Franks: Titelwappen aus dem Pfälzischen Kirchenrecht. K.Hofberger in Exl.Zt. beschreibt eine Variante des Blattes mit der Jahreszahl 1559 und den Buchstaben H.W.P. (= Herzog Wolfgang, Pfalzgraf), geb. 1526, regierte 1532–69 in Zweibrücken-Veldenz. Es gibt Exemplare, die von Georg Mack illuminiert sind (Abb. in Zt.f.Bücherfr. und Zur Westen). Auch als Exlibris verwendet

290 Pfaudt

Vollwappen in Hochoval, umgeben von Rollwerkrahmen vor schwarzem Grund, mit Karyatiden rechts und links, zwei Inschriftkartuschen oben und unten sowie vier Putten in den Ecken

Inschrift: im Rollwerk unten: H S
Künstler: Hans Sibmacher
Technik/Format: R. 118 × 75
Standort: Franks 6,3033
Literatur: Andr. II., Nr. 127; Warn. 1561; L.-W., S. 84, S. 171; Stiebel, Nr. 135; Kaschutina, Nr. 118

Von Andr. als Wappen der Familie Pesler bezeichnet. Das bei Kaschutina abgebildete Exemplar trägt jedoch die hs. Inschrift „Lucas Pfaut". Schon L.-W. stellte die Zuordnung richtig und erkannte auch, daß die Darstellung nach dem Geuder-Wappen von Jost Amman kopiert wurde (s. d.). Um 1580/90

291 dies. Familie (?)

Vollwappen zwischen zwei Inschriftbändern in hochovalem Blattkranz mit acht Quasten

Technik/Format: H. 153 × 98
Standort: Franks 6,3034

Ebenfalls unter „Pfaudt" eingeordnet; wohl vom Ende des 16. oder schon Anfang des 17.Jhs.

292 Pfeil, Franz (gest. Ende 1590 ?), Dr. jur, seit 1545 Stadtsyndikus in Hamburg und seit 1553 in Magdeburg

a. Porträt in Rollwerkrahmen
b. Freistehendes Vollwappen zwischen zwei Spruchbändern

Inschrift:
a. FRANCZ: PFEIL D
 1564 THVE RECHT LAS GOT WALTEN C.G.
b. THVE RECHT LASS GOT WALTEN
 FRANC: 1564 PFEIL.D.
Künstler: Monogrammist C.G.
Technik/Format:
a. H. 95 × 58
b. H. 94 × 54

Standort: Ros. 7,265 und 266

Literatur: Seyler, S. 30; Burger/Lpz. Taf. 25–27

Von den zahlreichen Monogrammisten C.G., die Nag.Mgr. II., S. 23–30 verzeichnet, läßt sich keiner eindeutig als Künstler dieses Blattes bestimmen. Wohl die Arbeit eines mittelmäßigen Formschneiders, der sich für den Porträtrahmen an Vorlagen von Virgil Solis orientierte

293 Pfinzing, Melchior (1481–1535), Nürnberg, Propst zu St. Alban, Dechant zu St. Victor in Mainz

Vollwappen (Schild geviert, unter zwei Helmen) im Kreis mit doppelter Linienrahmung

Inschrift: MELCHER PFINCZING BROBST ZV S.ALBANI DECHENT S.VICDOR

Künstler: Barthel Beham

Technik/Format: K. Durchmesser 52

Standort: Franks 6,3039; Ros. 7,267[+]

Literatur: Warn. 1565; Heinemann, Taf. 10; Exl.Zt. 8 (1898) S. 74; L.-W., S. 124; Stiebel 136; Pauli/B.Beham Nr. 130 (als S.Beham); Gil.+Ranschbg. 340; Hollstein II., S. 240

Obwohl nicht signiert, wird das Blatt allgemein Barthel Beham zugeschrieben und um 1530 datiert

294 Pfinzing-Henfenfeld

Vollwappen in Hochoval, von reichem Rollwerk umgeben, in dem links Minerva und rechts Mars sitzen. Oben und unten Schrifttafeln von Putten und Faunen gehalten

Inschrift:
in der Platte oben: PATRIAE ET AMICIS (I+II)
hs. unten: Pfinzigisches Wappen…15 Nürnberg 69 (I)
von Extraplatte unten: Saluti Patriae Vixisse Honestat (II)
in der Platte ganz unten: MZ (I+II)

Künstler: Matthias Zündt

Technik/Format: R. 120 × 83

Standort: Franks 6,3044 (I)[+], 3045 (II)[+], 3046 (II, untere Inschrift auf dem Kopf stehend), 3047 (Kopie)[+]; Ros. 7,271 (I); 1877-4-14-16

Literatur: Andr. I, Nr. 42; Warn. 1567, Taf. XI; Exl.Zt. 9 (1899) S. 22 f; Stiebel 138–139

Warn. verzeichnet als Eigner Carl von Pfinzing-Gründlach. L.-W. gibt jedoch in der Exl.Zt. eine ausführliche Auflistung der bisherigen Literatur und weist auf die Unterscheidung der Wappen der verschiedenen Linien hin. Es gibt zwei Zustände des Blattes: I. vor der Schrift unten, II. mit der Schrift unten. Außerdem eine sehr genaue Kupferstichkopie ohne die Signatur und mit abgewandeltem Wappenschild (Löwe und Rechtsbalken im 4.Feld: Pfinzing-Gründlach). Es scheint, daß Zündt das Blatt für die Pfinzing-Henfenfeld entwarf und daß es von einem unbekannten Künstler unter Änderung des Wappens kopiert wurde (vgl. nächste Blätter)

295 Pfinzing-Henfenfeld

Vollwappen in Hochoval, umgeben von Rollwerk mit zwei Schriftkartuschen. Unten zwei Putten: der links mit Helm und Speer, der rechts mit Schild und Schwert

Inschrift: in der Platte
oben: PATRIAE ET AMICIS
unten: M Z 1569

Künstler: Matthias Zündt

Technik/Format: R. 85 × 62

Standort: Franks 6,3049 (a)[+], 3050 (b)[+], 3048 (Kopie)[+]; Ros. 7,272 (a), 268, 269, 270 (Kopien)

Literatur: Andr. I. Nr. 43; Warn. 1568; Stiebel 140 (Kopie); Hartung + Hartung 3728 (Kopie)

Lt. Andr. und Warn. gibt es verschiedene Zustände. Die Blätter hier sind jedoch alle von der gleichen Platte gedruckt: (a) in gutem Zustand und (b) von der ausgedruckten Platte mit dem hs. Zusatz S.P.V.H. (Anfangsbuchstaben der Devise und/oder: Seyfried Pfinzing von Henfenfeld). Außerdem gibt es eine Kupferstichkopie ohne Signatur und mit verändertem Wappenschild (vgl. voriges Blatt), die mit und ohne die von einer Extraplatte gedruckte Inschrift „Bibliotheca Pfinzingiana" vorkommt (vgl. Warn. 1567a, Taf. XI)

296 Pfinzing-Henfenfeld

Vollwappen vor ausgespanntem Wappenmantel in gewölbter Säulenhalle. Links: Minerva mit Eule und Putto mit Musikinstrumenten, rechts: Mars mit Widder und Putto mit Waffen. Oben: Medaillon mit Marcus Curtius, von zwei Genien gehalten. Unten: Rollwerkkartusche mit zwei Löwen

Inschrift:
in der Platte oben: PATRIAE ET AMICIS
von Extraplatte unten: Saluti Patriae Vixisse Honestat (nur in II.)
in der Platte ganz unten: M 1569 Z

Künstler: Matthias Zündt

Technik/Format: R. 157 × 109

Standort: Franks 6,3041 (II)[+], 3042 (I), 3043 (I)[+]; Ros. 7,273 (II); 1877-1-13-367 (I); 1877-4-14-15 (II)

Literatur: Andr. I., 41; Warn. 1569; Burger/Lpz., Taf. 28; Exl.Zt. 9 (1899) S. 22 f; L.-W., S. 55, S. 59; Stiebel 141–142; Hartung + Hartung 3729–3730

Es gibt zwei Zustände des Blattes: I. vor der eingedruckten Devise unten, II. mit der Devise. Außerdem eine sehr genaue Kupferstichkopie ohne Signatur (Exemplar in Slg. Berlepsch 16.23/42). Der erste Zustand wurde offenbar auch im 17.Jh. noch verwendet: Das Exemplar Franks 6,3042 trägt unten den hs. Vermerk: „Martin Pfintzing von Henffenfeldt 1678"

297 Pfinzing von Henfenfeld, Martin II. (1521–1572), Ratsherr in Nürnberg

Vollwappen (von zwei auf Blumenkörben stehenden Putten gehalten) in Hochoval mit Rollwerkrahmen, in dem oben und unten Schriftkartuschen und in den Ecken vier Putten sind

Inschrift: in der Platte
oben: DEVS VIDET
unten: Martin Pfintzing zu Nürmberg vnd Henffenfeldt

Künstler: Jost Amman

Technik / Format: R. 139 × 95

Standort: Franks 6,3051⁺; Ros. 7,274

Literatur: Andr. I., 229; Warn. 1570; Stiebel 143;
Österr.Exl.Jb.1936, S. 12, Abb. 9

Lt. Andr. handelt es sich um das alte, nicht vermehrte Wappen der Familie. Im Werk des Amman sind vergleichbar die Titelradierungen zu Jamnitzers Perspectiva von 1568 (Andr. I., 217)

298 Pfinzing und Scherl (Allianzwappen)

Allianzwappen unter bekröntem Spangenhelm in Rollwerkrahmung mit zwei Karyatiden, die einen Kranz über dem Helm halten

Künstler: Matthias Zündt

Technik / Format: R. 89 × 64

Standort: Franks 6,3040

Literatur: Andr. I. Nr. 55; Warn. 1566, Taf. XI; Stiebel 137

Die Zuordnung der Wappen nach Warn. Von Andr. als "die Wappen mit Lilie und Arabeske" unter dem Werk des Matthias Zündt verzeichnet, was sicher richtig ist. Stiebels Datierung „um 1565" überzeugend, obwohl die Heirat von Martin II. Pfinzing und Katharina Scherl schon 1544 stattfand

299 Pirckheimer, Willibald (1470–1530) Nürnberg, Rat Kaiser Karls V., und seine Ehefrau Crescentia *Rieter* (gest. 1504). Allianzwappen.

Vollwappen mit den Schilden Pirckheimer (Birke) und Rieter (Meerjungfrau) von zwei Putten gehalten, die zwischen zwei Füllhörnern stehen. Oben und unten fünf weitere Putten; in doppelter Linienrahmung mit Inschriften

Inschrift: von Extrastock (18 × 119)
oben: drei Zeilen in hebräisch, griechisch und latein:
INICIVM SAPIENTIAE TIMOR DOMINI
im Stock Mitte: SIBI ET AMICIS.P.
im Stock unten: LIBER BILIBALDI PIRCKHEIMER

Künstler: Albrecht Dürer

Technik / Format: H. 170 × 119 (von zwei Stöcken gedruckt)

Standort: Franks 6,3066 (I); Ros. 7,277 (I)⁺, 290 (I), 286 (II); 1972.U.1091 (I)

Literatur: Warn. 1583 (II),1584 (I) Taf. IV; L.-W., S. 111 f; Dodgson I., S. 283, Nr. 25; Meder 280; Hollstein VII., Nr. 280; Steglich, S. 50 ff; TIB 10, S. 319; Schreyl/Dürer, S. 17 ff (mit ausführlicher Interpretation der Darstellung unter Verwendung früherer Literatur)

Dodgson, der die Exlibris der Slg. Franks sah, bevor sie eingeklebt wurden, und das Wasserzeichen vermerkt, beschreibt ausführlich die beiden Zustände des Blattes:
I. mit der von einem Extrastock gedruckten Inschrift oben

II. spätere Abdrucke ohne die Inschrift
In der umfangreichen Literatur zu dem Blatt wird es meist um 1502/03 datiert

300 ders.

Rundbild mit vier allegorischen Frauengestalten (= Herzensschmiede), in eine epitaphähnliche Tafel eingelassen, die vor einer Säule aufgehängt ist; zwei Putten am Säulenfuß sitzend

Inschrift:
a. in den Ecken der Tafel: SPES. TRIBVLATIO. INVIDIA. TOLERANTIA.
 am Säulenfuß: 15 IB 29
b. dto (ohne Signatur und Datum)

Künstler
a. Monogrammist IB
b. Theodor de Bry (?)

Technik / Format:
a. K. 151 × 85
b. K. 159 × 108

Standort: Franks 6,3067 (a)⁺; Ros. 7,276 (a), 278 (b)⁺; 1904-2-6-153 (a)

Literatur: Heinemann, Taf. 9; Exl.Zt. 5 (1895) S. 43 f; L.-W., S. 138 ff; Exl.Zt. 15 (1905) S. 65 f und S. 104; Steglich, S. 55 ff; Funke/RDK Sp.675, Abb. 4; Ausst.Kat.Kansas 1988, S. 75 ff

a. Original
b. s. v. Kopie mit Rahmen, ohne Datum (wahrscheinlich von Theodor de Bry um 1605). Über die Verwendung einer Dürerzeichnung als Vorlage vgl. Steglich und Ausst.Kat. Kansas; ebendort ausführliche Erläuterungen zur Darstellung und zum Problem der Identifizierung des Mgr. IB mit Jörg Pencz. Von Pirckheimer zusammen mit seinem Porträt (vgl. nächstes Blatt) als Exlibris benutzt in einem Exemplar von Cicero: de Natura Deorum. Florent. Ph.Junta 1517 (aus Slg. Mitchell 1904-2-6-153) 214.a.11

301 ders.

Porträt über epitaphähnlicher Schrifttafel

Inschrift: in der Platte (5 Zeilen): BILIBALDI. PIRKEYMHERI EFFIGIES.AETATIS.SVAE.ANNO.L.III.VIVITVR. INGENIO.CAETERA.MORTIS.ERVNT.M.D.XX.IV. AD (ligiert)

Künstler: Albrecht Dürer

Technik / Format: K. 180 × 113

Standort: Franks 6,3068⁺; 1910-2-12-310

Literatur: Dodgson/Dürer 101; Meder 103 b (?); Ausst.Kat.London 1995, Nr. 46 (mit Zusammenfassung der früheren Lit.)

Von Pirckheimer zusammen mit seinem Exlibris von 1529 benutzt (vgl. Anm. zu vorigem Blatt)

302 Plotho, Balthasar, Edler von

a. Porträt: Brustbild nach rechts gewendet, in Linienrahmung, umgeben von Bibelversen
b. dass. (Bibelverse anders angeordnet)
c. Vollwappen vor schraffiertem Hintergrund, in Linienrahmung, umgeben von Bibelversen

Inschrift:
a. Typenschrift: 13 Zeilen und Name
b. Typenschrift: 10 Zeilen und Name
c. Typenschrift: 10 Zeilen und Name

Künstler: Cranachschule (?)

Technik / Format:
a. und
b. H. 108 × 83
c. H. 108 × 79

Standort: Franks 6,3081 (c)⁺, 3082 (b)⁺; Ros. 7,279 (a)⁺

Lt. hs. Bem. in Ros.: „ca.1530 Lucas Cranach". Wahrscheinlich eine Arbeit aus dem Cranach-Umkreis. Die in Typenschrift zugesetzten Bibelverse sind bei den beiden Exemplaren des Porträts verschieden angeordnet

303 Poellius, Wolfgang, aus Hohenward im bayerischen Wald (datierte Exlibris von 1563 bis 1584)

a. Vollwappen (Schild: über Dreiberg schreitender Bock) zwischen Schriftband und Inschrifttafel, in Linienrahmung
b. dasselbe, ohne Rahmung, Schriftband und Tafel

Inschrift:
a. hs. oben: 15 AAA 72 (siehe Anfang der Inschrift unten)
hs. Mitte: No. 41 WP (ligiert)
hs. unten: Artibus … Hohenwardanus (5 Zeilen)
b. hs. oben: 1572 M.Wolf.poellius Hohenwa…

Technik / Format:
a. H. 262 × 163
b. H. 195 × 135

Standort: Franks 6,3084 (a)⁺; Ros. 7,280 (b)⁺

Literatur: Warn. 1591 (a)

Von einem kleineren, dilettantischen Exlibris des Wolfgang Poellius (H. 102 × 74) gibt es fünf Exemplare mit Daten von 1563–1584 in der BSB (Exlibris 1,3 und 13). Dies größere Blatt ist von einem geschickteren Künstler und in beiden Fällen vom selben Stock gedruckt: (a) mit Rahmung und (b) Rahmung und Inschriftbänder weggeschnitten, Abdruck unscharf. In den meisten Blättern ist links in der Mitte neben den hs. Initialen eine Nummer vermerkt (vielleicht Inv. Nr. in der Bibliothek des Poellius?)

304 Poemer, Hektor (1495–1541), Propst von St.Lorenz in Nürnberg

Vollwappen mit Wappenhalter (Hl. Laurentius) unter Rundbogen aus Astwerk, mit vier Ahnenwappen, über Inschriftleiste in Linienrahmung

Inschrift:
im Stock unten: R.A. 1525

darunter in hebräisch, griechisch und latein: OMNIA MVNDA MVNDIS D.HECTOR POMER PRAEPOS.S.LAVR.

Künstler: Sebald Beham

Technik / Format: H. 296 × 197

Standort: Franks 6,3087⁺; 1895-1-22-748; E. 2-389

Literatur: Warn. 1593, Taf. III; Exl.Zt. 6 (1896) S. 61; L.-W., S. 117 f; Dodgson I., S. 365, Nr. 41 und S. 484, Nr. 159; Pauli/S.Beham 1352; Funke/RDK, Abb. 6; Schreyl/Dürer, Abb. 6

Das große Exlibris des Hektor Poemer galt früher als eine Arbeit Dürers (vom Formschneider R.A. [?] 1525 datiert), jetzt allgemein Sebald Beham zugeschrieben. Ein Exemplar des Blattes ist als Exlibris eingeklebt in: Ex Recognitione Des.Erasmi Roterodami, Coloniae 1527 (215.a.6)

305 dies. Familie

Vollwappen in Rundbogenportal mit vier Ahnenwappen, über Schrifttafel von Engelsköpfen eingefaßt, in Linienrahmung

Künstler: Erhard Schön

Technik / Format: H. 163 × 115

Standort: Franks 6,3088⁺; Ros. 7,281 und 282; E. 2–395

Literatur: Warn. 1594, Taf. V; Exl.Zt. 6 (1896) S. 78 f; L.-W., S. 120; Dodgson I., S. 365, Nr. 40 und S. 484, Nr. 158; Pauli/S.Beham 1351; TIB 13 (1984) S. 526; Schreyl/Dürer, Abb. 5

Das mittelgroße Exlibris Poemer, früher Dürer, dann Sebald Beham und jetzt Erhard Schön zugeschrieben

306 dies. Familie

Vollwappen zwischen aus Blättern gebildeten Säulen mit vier Ahnenwappen über eingerolltem Schriftband, in Linienrahmung

Technik / Format: H. 140 × 86

Standort: Franks 6,3089⁺; Ros. 7,283; 1982.U.2125

Literatur: Warn. 1595; Burger/Lpz. Taf. 8; L.-W., S. 119 f; Stiebel 150; Gilh.+Ranschbg. 345

Das kleine Exlibris Poemer; künstlerisch das schwächste Blatt. In der Exlibrisliteratur allgemein der Dürerschule zugeschrieben und um 1521 datiert

307 Praun, Nürnberg

Vollwappen in Hochoval in doppelter Linienrahmung (Schild: Baumstamm mit drei Blättern)

Künstler: Umkreis des Erhard Schön (?)

Technik / Format: H. 88 × 67

Standort: Franks 6,3114⁺; Ros. 7,284

Literatur: Tauber, S. 51, Nr. 12

Zuweilen Virgil Solis zugeschrieben; aber die knappen, nüchternen Umrisse und eintönigen Schraffuren lassen eher an Arbeiten Erhard Schöns denken, um 1540/50

308 Pregel, Thomas (gest. 1607), Dr. jur., Nürnberg

Auf Grasboden stehendes Vollwappen mit geviertem Schild unter leerem Spruchband mit vier Quasten

Inschrift: rechts unten unter der Volute des Schildes im Gras: CS
Künstler: Conrad Saldörfer
Technik/Format: R. 205 × 165
Standort: Franks 6,3116
Literatur: Andr. II., 13; Nag.Mgr. II., 670,16; Hollstein XXXVII., Nr. 24

Für die Auflösung des Monogramms CS gibt es viele Möglichkeiten, doch wird dieses Blatt mit Recht allgemein Saldörfer zugeschrieben, letztes Drittel des 16.Jhs.

309 dies. Familie

Vollwappen (Schild: geviert) in hochovalem Blattkranz mit Früchten und vier Bändern mit Quasten

Künstler: Conrad Saldörfer (?)
Technik/Format: R. 120 × 94
Standort: Ros. 7,285
Literatur: Andr. II.,15; Warn. 1608; Hollstein XXXVII., Nr. 133 (mit falschen Maßen)

Nicht signiert, aber wie das vorige Blatt wohl von Conrad Saldörfer. Andr. verzeichnet ein drittes, kleineres (96 × 57) Wappen Pregel von Saldörfer (Andr. II., 14), das Hollstein (Nr. 132) ebenso wie dieses Blatt ohne Angabe von Gründen dem Saldörfer abschreibt. Letztes Drittel des 16.Jhs.

310 Pronner von Thalhausen

Vollwappen (Schild: Brunnen) zwischen zwei leeren Spruchbändern in breitem Rahmen mit Inschrift

Inschrift: in der Platte: 1555 EX PRIVILEGIO FERDINANDI.I.IMP.GLORIOSISS:MEMORIAE. INSIGNIA PRONNERORVM von Thalhaußen
Technik/Format: K. 84 × 54
Standort: Franks 6,3142

Ein „redendes" Wappen (= Brunnen). Schwache Arbeit eines unbekannten Künstlers

311 Puhelmair, Michael, Dr. jur.

Vollwappen unter Schriftband in doppelter Linienrahmung (Schild: halber Mann mit Morgenstern zwischen Büffelhörnern)

Inschrift:
Insignia Michaelis Puhelmair v.J.Doct.
1567
Technik/Format: H. 230 × 169
Standort: Franks 6,3150⁺; Ros. 7,289; 1982.U.2119
Literatur: Warn. 1632; Heinemann, Taf. 31; Gilhof.+Ranschbg. Nr. 367

Sicherlich keine Arbeit des Monogrammisten H.G. (= Heinrich Göding d. Ä.?), der (wohl fast gleichzeitig) eine Exlibrisradierung für Puhelmair entwarf (Warn. 1633, Burger/Lpz.,Taf. 34)

312 Raceberg (Ratzenberger), Johannes (erw. 1576), Dr. med., Sachsen-Weimarischer Hof- und Leibmedikus

Freistehendes Vollwappen (Schild und Helmzier: Herz mit Kreuz und Krone) zwischen Typenschrift oben und unten

Inschrift:
hs. oben: N.681 Joach.Gottwalt Abel ex Bibl.Paterna 1703
Typenschrift oben: EX BIBLIOTHECA IOANNIS RACEBERGII MEDICI
unten: Ex ornat … ante Deum (zwei Zeilen)
Technik/Format: H. 80 × 60
Standort: Franks 6,3164
Literatur: Lempertz, Bilderhefte 1856, Taf. VI; Heinemann, Nr. 24; Waehmer, S. 125; Hartung + Hartung, 3732

Arbeit eines unbekannten Formschneiders. Es gibt Exemplare mit 4 Zeilen deutschem Text unten (z. B. in Slg. Berlepsch, Inv. Nr. 16.25/51). Der hs. Vermerk oben ein Hinweis auf spätere Besitzer

313 Radziwill

Freistehendes Vollwappen (Schild mit bekröntem Adler mit Herzschild) unter drei Helmen

Technik/Format: K. 132 × 132
Standort: Ros. 8,292

Wohl von einem Künstler, der sich an Vorlagen von Augustin Hirschvogel (vgl. Edlasberg) oder Hanns Lautensack orientierte; zweite Hälfte des 16.Jhs.

314 Rampf, Ingolstadt

Vollwappen in hochovaler Rahmung mit rollwerkähnlichen Verzierungen

Technik/Format: H. 93 × 64
Standort: Ros. 1,11

Grobe Arbeit eines unbekannten Künstlers um die Mitte des 16.Jhs. (vgl. Furtenbach)

315 Rantzow, Heinrich (1526–1598), Statthalter in Schleswig-Holstein

Vollwappen auf Volute stehend, zwischen zwei rollwerkverzierten Inschrifttafeln, in Linienrahmung

Inschrift:
oben: HENRICI RANTZOVY INSIGNIA
darunter: ANNO DŌINI 1575
unten: PARTE … DECET (vier Zeilen)
Technik/Format: K. 157 × 95
Standort: Franks 6,3188

Ungeschickte Arbeit (die Inschrift z. T. über die Tafel hinaus geschrieben). Zu einem Holzschnittporträt von Rantzow von 1583 vgl. ausführlich Exl.Zt. 20 (1910), S. 148 f. Der Hinweis auf die Farbschraffierung im Text zeigt, daß schon vor 1630 Farbschraffierungen möglich sind

316 Rauchschnabel, Erasmus (gestorben 1567), Ratsherr in Ulm

Vollwappen mit „wildem Paar" als Wappenhaltern (Schild und Helmzier: aus Krone wachsender behaarter männlicher Rumpf mit Keule, Schnabel und Krone)

Inschrift: ERASMUS RAUCHSCHNABEL 1562 VS (ligiert, links unten)

Künstler: Virgil Solis

Technik/Format: K. 96 × 72

Standort: Franks 6,3200

Literatur: Warn. 1650; Warn. 15./16.Jh. (1894) Taf. 92; Lein.-W., S. 126; O'Dell/Solis, n 11 (mit weiterer Literatur)

Ein „redendes" Wappen: der behaarte (= Rauch) Rumpf hat einen Schnabel. Erasmus Rauchschnabels Bruder Heinrich erscheint 1560–1562 als „Junker" in den Nürnberger Kirchenbüchern; vermutlich erhielt Solis den Auftrag für das Wappen durch ihn. Vorlage war wohl Sebald Behams Holzschnitt mit dem Wappen Rauchschnabel (Unikum in Dresden, von Dodgson in Exl.Zt. XIV, 1904, S. 10 ff und S. 178, ca.1535 datiert). Vielleicht die letzte eigenhändige Arbeit von Virgil Solis

317 Rehlinger von Rehlingen, Wolfgang (nach 1503 – 1557), Bürgermeister von Augsburg, seit 1544 in Straßburg

Freistehendes Vollwappen (Schild geviert) mit zwei Helmen: Helmzier links: Pfauenbusch zwischen Hörnern, Helmzier rechts: Flug, gespalten mit Zickzackbalken

Inschrift: W.R.V.R. (= Wolfgang Rehlinger von Rehlingen)

Künstler: Heinrich Vogtherr d. J.

Technik/Format: H. 194 × 139

Standort: Franks 6,3223a⁺; Ros. 8,293

Literatur: Warn. 1674 (irrtümlich als Kupferstich); Exl.Zt. 4 (1894) S. 20 ff, S. 35 f; Lein.-W., S. 54; Geisberg/Strauss IV, S. 1430; Haemmerle II, S. 31, Nr. 207; Ausst.Kat.Graz 1980, Nr. 287, Taf. 17

Die Zuschreibung an den jüngeren Vogtherr ist in der Literatur allgemein akzeptiert; 40er Jahre des 16.Jhs.

318 ders.

Freistehender gevierter Wappenschild

Inschrift: W.R. (= Wolfgang Rehlinger)

Künstler: Heinrich Vogtherr d. J.

Technik/Format: H. 58 × 44

Standort: Franks 6,3224a⁺; 1982.U.2142

Literatur: Warn. 1675 (irrtümlich als Kupferstich); Exl.Zt. 4 (1894) S. 20 ff, S. 35 f; Seyler, S. 60; Haemmerle II. S. 32, Nr. 208

Ebenfalls allgemein Vogtherr d. J. zugeschrieben (vgl. voriges Blatt)

319 Rehm, Augsburg

Vollwappen (Schild und Helmzier: Ochse) in Säulenarchitektur (Decke mit rundem, vergittertem Oberlicht), Linienrahmung

Inschrift: M D XXVI

Künstler: Hans Burgkmair

Technik/Format: H. 200 × 178

Standort: 1895-1-22-766

Literatur: Warn. 15./16.Jh., Taf. 27; Dodgson II., S. 106, Nr. 186; Haemmerle II., Nr. 209; Hollstein V., Nr. 822; Geisberg/Strauss IV, S. 1499; TIB 10, S. 321

Das Blatt ist seit Dodgson unter Burgkmair eingeordnet, obwohl die Zuschreibung in der Literatur umstritten ist (z. B. Warn. : Dürerschule, Geisberg: Weiditz, Pauli: S. Beham, Röttinger: Leonhard Beck). Lt. Haemmerle kommt als Eigner am ehesten der Richter Dr.Wolfgang Rehm von Kötz aus Worms in Frage, der 1526 in Augsburg war

320 Rehm von Kötz, Wolfgang Andreas (1511–1588), Dr. jur., Dompropst in Augsburg

Verzierter Wappenschild (geviert mit Herzschild: Ochse) vor dunklem Grund unter latein. Text in Buchdruckerbordüre

Inschrift: in Typenschrift: REVERENDVS … Anno Christi M.D.LXXXVIII. Testamento legauit (12 Zeilen, vollständig zitiert bei Warn.)

Technik/Format: H. 30 × 30 (Wappen) 144 × 88 (Bordüre)

Standort: Franks 7,3266⁺; Ros. 8,294

Literatur: Warn. 1677; L.-W., S. 160; Haemmerle II., S. 35, Nr. 212

Donatorenexlibris des W.A.Rehm v. Kötz, der seine Bibliothek dem Augustinerchorherrenstift Hl. Kreuz in Augsburg vermachte (vgl. ausführliche Literatur in Haemmerle)

321 dies. Familie

Wappenschild (geviert mit Herzschild: Ochse) in hochovalem Blattkranz

Technik/Format: H.(?) 53 × 50

Standort: Ros. 8,295

Literatur: Exl.Zt. 37 (1927) S. 11; Haemmerle II., S. 36, Nr. 214

Handstempeldruck (vielleicht Metallschnitt?)

322 Rehm, Georg (1561–1625), Jurist in Augsburg, Ratsherr in Nürnberg, Vizekanzler der Akademie zu Altdorf

Freistehendes Vollwappen in hochovalem Blattkranz (Schild und Helmzier: Ochse)

Inschrift: A LABORE HONORA QVIES. GEORG. REMUS DER RECHĒ DOC.

Technik/Format: K. 93 × 71

Standort: Ros. 8,309

Literatur: Ausst.Kat.Graz 1980, Nr. 291, Taf. 24

Ähnlich dem Exlibris, das Heinrich Ulrich für Georg Rehm entwarf (Burger/Lpz., Taf. 39), aber wohl noch vom Ende des 16.Jhs.

323 Reihing, Barbara (gest. 1556), Augsburg, Erzieherin der Töchter des Raimund Fugger

Vollwappen (Schild: drei gekreuzte Haken) in Doppelkreis, von drei und vier Linien eingefaßt

Künstler: Burgkmairnachahmer

Technik/Format: H. Durchmesser 145

Standort: Ros. 12,469

Variante eines Holzschnittes von Hans Burgkmair (Zimmermann/Burgkmair, S. 161, Abb. 8; Haemmerle II., S. 37, Nr. 216; Hollstein V., Nr. 823), der 1526 datiert ist. Hier jedoch ohne Inschrift, Helm frontal wiedergegeben, Helmdecke gezaddelt, und statt des Helmwulstes eine Krone. Eine schwache Adaption des Burgkmair-Blattes, um 1540/50

324 (Reuchlin, Johann)

Freistehendes Vollwappen unter Titelschrift (Helmzier: Zahnrad)

Inschrift: Typendruck
oben: IOHANNIS REVCHLIN…DE ARTE CABALISTICA… (8 Zeilen)
im Stock (Wappenschild) unten: ARACAP NIONIS (= ARA CADMIONIS?)

Künstler: Straßburger Schule (?)

Technik/Format: H. 148 × 115

Standort: Ros. 1,39

Kein Exlibris, sondern Titelblatt für Reuchlins De Arte Cabalistica …apud I.Secerium, Haganoae 1530 (Exemplar in BL: 31.c.1). Das Wappen kommt auch schon in der Ausgabe von 1517 bei Thomas Anshelm vor (Exemplar in BL: 719.d.4), dort jedoch in Linienrahmung. Wahrscheinlich von einem Straßburger Künstler in der Nachfolge Baldungs

325 Reutlinger, Jacob Überlingen

Vollwappen in verziertem Hochoval mit Umschrift (Schild und Helmzier: halber Widder)

Inschrift: INSIGNIA.IACOBI.REVTLINGERI. VBERLINGEN:ANNO.DOMINI.1581

Technik/Format: H. (Schwarzdruck) 62 × 50

Standort: Franks 7,3290+; Ros. 8,299

Handstempel (Metalldruck?).
Das schwächer gedruckte Exemplar der Slg. Ros. ist von hs. Linien eingefaßt; hs. darüber zwei Zeilen latein.Verse: Est ancilla … salutis iter

326 ders.

Vollwappen in hochovalem Blattkranz (Schild und Helmzier: halber Widder) umgeben von Rollwerkrahmen mit dunklem Hintergrund, in doppelter Linienrahmung

Inschrift: hs. unten: Jacobus Reutlinger Vberlingen: Anno Domini 1581

Technik/Format: H. 78 × 58

Standort: Ros. 8,298

Dies und das vorige Blatt von zwei verschiedenen unbekannten Künstlern. Der hs. Eintrag wohl von der gleichen Hand wie die beiden latein. Zeilen über der Darstellung in Ros. 8,299

327 Reyter, Hieronimus, Nürnberg (?)

In Rundbogenrahmung unter den drei Wappenschilden der Stadt Nürnberg Wappenschild mit Reiter, von zwei Putten gehalten, in Linienrahmung

Inschrift: HIERONIMVS REYTER

Technik/Format: H. 122 × 93

Standort: Franks 7,3294

Ein „redendes" Wappen (Reiter). Der Abdruck ist sehr verschmiert, vielleicht ein Handstempeldruck oder Druck von einem Supralibrosstempel?

328 Richard, Sebastian, Dr. jur., Regensburg

Freistehendes Vollwappen zwischen Spruchband und Inschriftleiste, in dicker Linienrahmung

Inschrift: im Stock
oben: IN.TE.DOMINE.SPERO
unten: SEBASTIANVS.RICHARDVS.REGINOBVRGVS. IVRIVM DOCTOR

Technik/Format: H. 120 × 90

Standort: Ros. 8,301

Literatur: Warn. 1735; Gilh.+Ranschbg. 408

Warn. gibt als Datum 1548 an. Von einem unbekannten Formschneider

329 Riedesel, Adolf Hermann

Freistehendes Vollwappen (Schild: Eselskopf mit drei Blättern im Maul) unter Inschriftkartusche mit Fruchtbündeln, in doppelter Linienrahmung

Inschrift: ADOLPH HERMANN RIEDESEL ZV EISENBACH, ERBMARSCHALK ZV HESSEN. (Typenschrift)

Künstler: Nachahmer des Jost Amman

Technik/Format: H. 117 × 85

Standort: Franks 7,3317

Ein „redendes" Wappen (Ried fressender Esel). Als Vorlage benutzte der Künstler wohl Jost Ammans Holzschnitt aus dem Wappenbuch von 1579 (Andr. I., 230, 40). Wahrscheinlich ein Nachschnitt des 19.Jhs. (auf altem Papier?)

330 Riegel

Freistehendes Vollwappen (Helmzier: Lilie über Kreuz zwischen Büffelhörnern), Hintergrund z.T. schraffiert

Inschrift: hs. mit Tinte oben: 12

Technik/Format: H. 104 × 78

Standort: Franks 7,3321

Ungleichmäßig gedruckt und schlecht erhalten; wahrscheinlich ein Handstempeldruck. Der hs. Vermerk „12" oben bezieht sich vielleicht auf den Standort in der Bibliothek des Eigners. Datierung wegen der geringen Qualität unbestimmt

331 Rieter von Kornburg, Hans (erw. 1578–1593), Ratsherr und oberster Kriegsherr in Nürnberg

Vollwappen (Schild und Helmzier: gekrönte Sirene) zwischen Spruchband und Rollwerkkartusche, in dreifacher Linienrahmung

Inschrift:
hs. oben: La Volonté de Dieu, mon plaisir
hs. unten: Hannß Georg(?) Rieter von Kornburg (später?)

Künstler: Jost Amman

Technik/Format: R. 128 × 82

Standort: Franks 7,3327[+]; 1862-2-8-239 (mit anderer Inschrift)

Literatur: Andr. I., 234; Warn. 1747, Taf. XIII (mit anderer Inschrift); L.-W., S. 129

Die hs. Inschriften und Daten auf verschiedenen Abzügen unterschiedlich. Dem Exemplar in der BSB (Exlibris 1) ist eine hs. Notiz von Hans Rieter über eine Bücherschenkung des Bischofs Otto von Eichstätt vom Oktober 1593 beigeklebt

332 dies. Familie

Freistehendes Vollwappen (Schild geviert mit Herzschild; Helmzier links: gekrönte Sirene)

Künstler: Jost Amman

Technik/Format: H. 122 × 101

Standort: Franks 7,3328

Literatur: Andr. I., 230, Nr. 62

Ein Blatt aus Ammans Wappenbuch von 1579, das bereits ein Jahr früher in einer Widmungsvorrede von Sigmund Feyerabend für Hans Rieter verwendet wurde (vgl. Andr. I., 227)

333 Roggenbach, Georg von (1517–1581), Dr. jur., Kurfürstlich-mainzischer Rat und Konsulent der Stadt Nürnberg

Freistehendes Vollwappen vor dunklem Grund über Schrifttafel (Schild: rechtsschräger Balken mit zwei Kronen und Stern)

Inschrift:
rechts oben: GB (ligiert) 1543
unten: CICE(RO)
darunter: MAGNVM ... BONORVM (4 Zeilen)
ganz unten: GEORGII ROGGENBACHII V.I.D. (nur in I)

Künstler: Monogrammist GB

Technik/Format:
I. K. 148 × 104
II. K. 141 × 104

Standort: Franks 7,3351 (I)[+] und 3352 (II)[+]; Ros. 8,306 (II); 1852-6-12-92 (II)

Literatur: Nag.Mgr. I., 2296; Warn. 15./16.Jh., Taf. 85; L.-W., S. 142; Stiebel, Nr. 163; Exl.Jb.1993, S. 5, Nr. 5

Nag.Mgr. verzeichnet dies Blatt als einziges Werk des Monogrammisten GB. Es gibt zwei Zustände des Blattes:
I. von der unbeschnittenen Platte mit der Namensinschrift unten. Stechhelm und Helmfigur mit Krone
II. die Platte unten beschnitten, so daß der Name wegfällt. Helm (Spangenhelm) und Helmfigur (ohne Krone) sind neu gestochen. Obwohl das Datum 1543 in beiden Blättern erscheint, muß der II. Zustand später sein (nach Wappenverbesserung)

334 Romanus, Ludovicus, Dr. beider Rechte

Freistehendes Vollwappen über Inschrifttafel (Helmzier: halbes Einhorn zwischen Büffelhörnern) unter Spruchband; Linienrahmung

Inschrift: im Stock
oben: 1575 SVB VMBRA ALARVM TVARVM
unten: LVDOVICVS ROMANVS I.V.D.

Technik/Format: H. 93 × 61

Standort: Ros. 8,308

Literatur: Ausst.Kat.Graz 1980, Nr. 298, Taf. 4

Ein weiteres Exemplar in der Slg. Berlepsch (Inv. Nr. 16.20/30) ist ebenso unscharf gedruckt wie dies Blatt und das Grazer Exemplar

335 Roorda, Friesland (?)

Freistehendes Vollwappen vor dunkel schraffiertem Hintergrund unter Laubwerkbogen (Helmzier: Mohrenrumpf) in Linienrahmung

Technik/Format: H. 97 × 72

Standort: Franks 7,3364[+]; Ros. 8,310 und 311; 1982.U.2201

Literatur: Warn. 1778; Geisberg/Strauss II., S. 766 (mit weiterer Literatur)

Die Zuordnung an den Eigner „Roorda, Friesland" steht bei Warn. in Klammern, ist also erschlossen. Zeitlich könnte es sich um den friesischen Staatsmann Karl Roorda (gest. 1606) handeln. Alle vier Exemplare sind von dem stark abgenutzten Stock gedruckt und sehr verschmiert. Von Geisberg/Strauss unter „Dürerschule" aufgeführt

336 Rosegger, Johannes

Freistehendes Vollwappen in Rundbogenrahmung mit zwei Säulen (Schild mit Schrägrechtsbalken), Linienrahmung

Inschrift:
im Stock oben: IOHANNSS ROSEGGER
rechts neben dem Schild: SNH (ligiert)
im Stock unten: MENSCHEN RVE. ROSEN. PLVE

Technik/Format: H. 75 × 54
Standort: Franks 7,3368

Eine dilettantische und roh kolorierte Arbeit, ebenso naiv wie das Motto. Das Monogramm *so* nicht in Nag.Mgr.

337 Rötenbeck, Michael (1568–1623), Mediziner, Nürnberg

Vollwappen in hochovalem Blattkranz (Schild: Pfahl mit drei Rauten belegt) zwischen Schriftband und Kartusche

Inschrift: hs. unten: Mich.Roetenbeck.D.Norimb.
Künstler: Umkreis von Hans Sibmacher (?)
Technik/Format: K. 105 × 70
Standort: Franks 7,3346⁺; Ros. 8,304 (ohne Inschrift)
Literatur: Warn. 1765 ("1597"); Gilh.+Ranschbg. 423

Ähnlich den Sibmacher zugeschriebenen Wappen Imhoff (Andr. II., 119) und Volckamer (s. d.). Warn. verzeichnet das (erschlossene) Datum 1597.

338 Rötenbeck und Ammon (Allianzwappen) Nürnberg

Zwei Wappenschilde unter einem Helm zwischen Schriftband und Kartusche (Schild links: Rötenbeck; rechts: Ammon: geteilt, oben halber Mann mit Sichel, unten Löwe)

Inschrift: oben: COR VNVM ET ANIMA VNA
Künstler: Nachfolge von Hans Sibmacher (?)
Technik/Format: K. 114 × 81
Standort: Franks 7,3348⁺; Ros. 8,305
Literatur: Warn. 1766

Anlaß für die Entstehung des Allianzwappens war wohl die Heirat von Michael Rötenbeck (vgl. voriges Blatt) mit Anna Ammon am 3.5.1596. Vielleicht in Anlehnung an Blätter von Sibmacher entstanden, doch zu schematisch für eine eigenhändige Arbeit (siehe das Rollwerk der Kartusche unten)

339 Rotenhan, Sebastian von (1478–1534), Dr. jur., Kurmainzer Geheimrat, fürstlich-würzburgischer und kaiserlicher Rat, würzburgischer Oberhofmeister

Freistehendes Vollwappen (Helmzier: Hahn) unter latein. Inschrift

Inschrift: Typenschrift: Nunquam Stygias fertur ad undas Inclyta virtus NOSCE.TE.IPSVM
Künstler: Umkreis des Sebald Beham (?)
Technik/Format: H. 220 × 155
Standort: Ros. 1,35

Ein „redendes" Wappen (= Hahn). Kein Exlibris, sondern Wappen einer Widmungsvorrede (verso: latein. Text … „Moguntiae … Schoeffer A.1521"). Zum Exlibris Rotenhans vgl. L.-W., S. 120 ff

340 Roth, Georgius, Nürnberg

Vollwappen (Schild und Helmzier: steigender Luchs (?) in reichem Rollwerkrahmen mit Musikinstrumenten, Waffen und vier Putten, Linienrahmung

Technik/Format: K. 113 × 80
Standort: Franks 7,3387

Die Motive – nach Ornamentvorlagen der zweiten Hälfte des 16.Jhs. – sind ungeschickt angeordnet und dilettantisch ausgeführt

341 Röting, Michael (1494–1588), Philologe, Lehrer, Rektor in Nürnberg, Freund Luthers und Melanchthons

a. Vollwappen (Schild gespalten: unten Stern, oben Krähe) zwischen zwei Spruchbändern
b. Medaillonporträt

Künstler: Beham-Umkreis (?)
Technik/Format:
a. K. 85 × 58
b. K. Durchmesser 64
Standort: Franks 7,3349
Literatur: Panzer, S. 204; Stiebel, 167

Beide Stiche sind zusammen auf einem Blatt gedruckt. Das ausgezeichnete Porträt würde nach Tracht und Stil um 1530 zu datieren sein und stammt vielleicht aus dem Beham-Umkreis. Stiebel beschreibt ein Exemplar, das 1594 datiert ist und vermerkt: „gänzlich unbekannte und unbeschriebene Blätter"; doch handelt es sich bei dem datierten Porträt wohl um ein anderes Blatt, denn Röting starb schon 1588

342 Rumpf, Johann und Friderichs, Johann, Hamburg

Hausmarke (?) in hochovalem Rahmen mit Inschrift, umgeben von Rollwerk mit zwei Löwen, die Medaillon mit Torbau (= Hamburger Stadtwappen) halten, über Inschriftband

Inschrift: im Stock,
Mitte: HHFR und seitenverkehrte 4 (ligiert)
um Oval: IOHAN RVMPF VND IOHAN FRIDERICHES VON HAMBVRGK 1600
unten: No
Technik/Format: H. 142 × 107
Standort: Franks 7,3410

Wahrscheinlich von einem norddeutschen Künstler (vgl. Exlibris Solms-Laubach). Wohl als Handelszeichen oder Hausmarke entworfen mit dem ligierten Monogramm von Rumpf und Friderichs. Aber vielleicht auch als Exlibris verwendet: das Schriftband unten mit eingedrucktem „No." zur Aufnahme der Standortbezeichnung in der Bibliothek? Nach älterer Vorlage? Ornamentik für 1600 altmodisch

343 Rutger, Jacob, Dr.

Vollwappen (Schild und Helmzier: zwei gekreuzte Heugabeln) in hochovalem Rollwerkrahmen mit zwei Putten

Inschrift:
um das Oval: D.IACOBVS RVTGER.AQVISGSANENSIS. DECRET.
in der Mitte: I.R.D. (Jacob Rutger, Doktor)

Technik / Format: H. 118 × 84

Standort: Franks 7,3420

Literatur: Heinemann, Taf. 55

Vielleicht von französischen Vorlagen beeinflußt (vgl. z. B. Baudrier, V., S. 22). Die Inschrift wohl „decretorum doctor" zu ergänzen

344 Sachsen (Kursachsen)

Vollwappen in Astwerkumrahmung mit Putten, Linieneinfassung

Künstler: Lukas Cranach d. Ä.

Technik / Format: H. 127 × 105

Standort: Ros. 11,412

Literatur: Ausst. Kat.Basel 1974, Nr. 101, Abb. 89

Wie schon hs. in Ros. vermerkt, ein Blatt aus dem Wittenberger Heiligtumsbuch von 1509. Über weitere Verwendungen und frühere Literatur vgl. Ausst.Kat.Basel 1974, S. 220

345 Sachsen, August (1553–1586), Herzog zu Sachsen und Kurfürst

Vollwappen in hochovalem Rahmen mit Inschrift, umgeben von reichem Rollwerk mit Justitia, Fides, Caritas und Spes

Inschrift: V.G.G.AVGUSTVS HERTZOG ZV SACHSEN VND CHVRFVERST. ETc.

Künstler: Jost Amman (?)

Technik / Format: H. 123 × 99

Standort: Franks 7,3446

Schlecht erhalten und nicht signiert, aber wohl von Jost Amman, dessen Signete für Sigmund Feyerabend ganz ähnlich sind (vgl. z. B. O'Dell/Amman-Feyerabend, f 16, f 18, f 37). Um 1565/70

346 Saltzberger, Johann, München

Vollwappen in Hochoval mit Umschrift und Rollwerkrahmung mit vier Nebenwappen und zwei Putten

Inschrift:
um Oval: IOHAN SALTZBERGER PATRI MONACEN
unten: P W

Künstler: Peter Weinher d. Ä.

Technik / Format: K. 117 × 84

Standort: Ros. 9,317

Literatur: Andr. IV, Nr. 24

Wahrscheinlich um 1570/75. Es gibt ein weiteres, in der Literatur nicht beschriebenes Exlibris Johann Saltzbergers mit der Signatur

von Peter Weinher (Exemplar in BSB, Exlibris 1, Maße: 84 × 58). Die beiden Nebenwappen unten: links: Tönnchen (= Salz), rechts: zwei Rauten (bayerisches Wappen)

347 Sandtreiber

Vollwappen vor schraffiertem Hintergrund (Schild: Reiter mit Morgenstern) unter rundbogiger Säulenrahmung mit zwei Putten; doppelte Linienrahmung

Inschrift: unten: (1)591

Technik / Format: K. 124 × 112

Standort: Franks 7,3484⁺; Ros. 9,318

Literatur: Warn. 1846

Die Datierung 1591 bezieht sich sicher nicht auf die Entstehung des Blattes, das nach Tracht und Ornamentstil eine Arbeit des 17.Jhs. ist

348 Sartorius, Christophorus

Vollwappen (Helmzier: halbes Pferd) in Laubkranz zwischen Spruchband und Rollwerkkartusche

Inschrift:
oben: VIRTVTE PARTA DVRANT
unten: M.CHRISTOPHOR' SARTORI' N:S:

Technik / Format: R. 108 × 76

Standort: Franks 7,3490

Die flatternden Enden des Spruchbandes oben und die schnörkelartigen Bänder mit Quasten unten erscheinen gegenüber dem massiven Wappen dürftig. Unbekannter Künstler, letztes Viertel des 16.Jhs.

349 Schad, Ulm

Vollwappen in hochovaler Rollwerkrahmung mit leerer Schrifttafel (Schild und Helmzier: halber Adler mit Halsband und Fisch im Schnabel), Linienrahmung

Technik / Format: R. 82 × 64

Standort: Franks 7,3502⁺; Ros. 9,320 und 321

Literatur: Warn. 1856

Von einem unbekannten, mittelmäßigen Künstler, der sich vielleicht von Ornamentformen Theodor de Brys beeinflussen ließ. Zweite Hälfte des 16.Jhs.

350 Schad

Freistehendes Vollwappen (Schild und Helmzier: halber Adler mit Halsband und Fisch im Schnabel)

Technik / Format: H. 53 × 41

Standort: Franks 7,3503

Ungeschickte Arbeit; wohl ein Handstempeldruck

351 Schaller, Ulrich (erw. 1579), Dr. theol., Augsburg

Vollwappen vor rundbogiger Portalnische (Schild: Schwan) über Inschrift, in Linienrahmung

Inschrift: VDALRICVS SCHALLER.T.D

Technik / Format: H. 97 × 74

Standort: Franks 7,3514[+]; Ros. 9,322

Literatur: Haemmerle II., S. 45, Nr. 228

Schwache Arbeit der zweiten Hälfte des 16.Jhs. Eine Kopie nach diesem Blatt mit der Inschrift „Adamus Paulus Schaller" (K.102 × 82; Franks 7,3515) wohl schon 17.Jh. Das Exemplar der Slg. Ros. trägt auf dem unteren Rand den teilweise durchgestrichenen Eintrag eines späteren Besitzers (?)

352 Schedel, Hartmann (1440–1514), Humanist, Geschichtsschreiber und Stadtarzt in Nürnberg

Vollwappen auf Grasboden in rundbogiger Portalnische mit Medaillons und Girlande (Schild und Helmzier: Mohrenrumpf), Linienrahmung

Inschrift: links unten: H S (ligiert)

Künstler: Hans Schäufelein

Technik / Format: H. 214 × 162 (Derschaudruck)

Standort: Franks 7,3527

Literatur: Warn. 15./16.Jh., Heft 4, Nr. 68; Dodgson II., S. 30, Nr. 75; Schreyl/Schäufelein II., Nr. 715 und I., S. 126; Hollstein XLII., Nr. 139 (mit weiterer Literatur)

In der umfangreichen Literatur zu dem Blatt wird es meist um 1513 datiert

353 Scheiring, Johannes (1505–1555), Dr. jur., kaiserlicher Pfalzgraf zu Magdeburg

Freistehendes Vollwappen in doppelter Linienrahmung über Inschrifttafel; links oben: bekröntes, von Pfeil durchbohrtes Herz

Inschrift: im Stock
oben: 1534.BESCHERT VNERWERT.
unten: Joannes scheiring, Magdeburgensis Patricius, eques Auratus, Vicecomes palatinus, Artium et v.j.Doctor

Künstler: Lukas Cranach d. Ä.

Technik / Format: H. 189 × 141

Standort: Franks 7,3537

Literatur: Warn. 1881; Exl.Zt. 14 (1904) S. 167; Schwarz/Cranach Nr. 14 (mit weiterer Literatur)

Schwarz zitiert einen lateinischen Vierzeiler in Typenschrift unter der Darstellung, der bei diesem Exemplar fehlt, und aus dem die Autorschaft von Lukas Cranach hervorgeht. Allerdings heißt es nur, daß er selbst letzte Hand daran gelegt habe – also handelt es sich wohl weitgehend um eine Werkstattarbeit

354 Schenck von Sumawe, Hieronymus (gest. Anfang des 16.Jhs.)

Vollwappen (Schild: Schrägfluß mit drei Fischen) in breiter Linienrahmung mit drei latein. Zeilen

Inschrift: Typenschrift
oben: Hieronymus Schenck de Sumawe Barbatus etc.
unten: Hec … meruit (2 Zeilen)

Technik / Format: H. 135 × 97

Standort: Franks 7,3544

Literatur: Exl.Zt. 8 (1898) S. 73

Der Holzschnitt ist noch ganz in der Art des 15.Jhs. und wird wohl um ca. 1500 entstanden sein

355 Schenk

Freistehendes Vollwappen (Schild: Kanne vor gekreuzten Pfeilen)

Künstler: Hans Burgkmair d. Ä.

Technik / Format: (II) H. 121 × 92

Standort: Franks 7,3545 und 3546; 1988-7-23-12[+]

Literatur: Exl.Zt. 16 (1906) S. 112 f; Zimmermann/Burgkmair, S. 160 f; Dodgson, in: Mitt. d. Ges. f. vervielf. Kst. 56 (1933) S. 60 f; Haemmerle II., S. 47, Nr. 230a; Ausst.Kat.Augsburg/ Stuttgart 1973, Nr. 104; Exl.Jb. 1990, S. 68, Nr. 2 (Klischee nach Holzschnitt)

Der II. Zustand ist ein „redendes" Wappen (= Weinkanne eines Schenken), dessen Eigner nicht bekannt ist. Wie Dodgson nachwies, ist der I. Zustand das Wappen Maen (hier nach Geisberg/Strauss), das durch herausschneiden von Wappenbild und Helmfigur und einsetzen neuer Teilstücke verändert wurde (der Schnitt als eine weiße Schräglinie zwischen Helm und Figur deutlich sichtbar). Zum Wappen Maen vgl. ausführlich Haemmerle I., S. 245 f

356 Scherb, Heinrich

Vollwappen in Säulennische unter Girlande (Schild: Schwan mit Fisch im Schnabel) darüber Inschriftkartusche; umgeben von Rundbogenrahmenarchitektur

Inschrift:
hs. oben: Hainrich Scherb
hs. unten: 1561

Technik / Format: H. 144 × 108 (Rahmen); 86 × 63 (Innenbild)

Standort: Franks 7,3549[+]; Ros. 9,323 (hs.: Haintz Scherb 1561)

Literatur: Warn. 1887 (nur Innenbild); Exl.Zt. 7 (1897) S. 110 f; Exl.Zt. 8 (1898) S. 25; Exl.Zt. 10 (1900) S. 9; Stiebel, Nr. 170; Funke/Jahn, S. 283; Hartung + Hartung, Nr. 3736

Die Inschriften in beiden Exemplaren von der gleichen Hand, die Kolorierung jedoch verschieden; beide mit dem Sprung im Torbogen links oben. Von zwei Stöcken gedruckt: die Rahmung, von der es auch Nachschnitte gibt, wurde für wechselnde Innenbilder verwendet, z. B. Exlibris der Stadtbibliothek Nördlingen (Warn. 1469) und Exlibris Vogelmann (s. d.). Von mehreren Mitgliedern der Familie benutzt: die in der Literatur beschriebenen Exemplare sind meist von Johann Christoph Scherb 1598 beschriftet und mit einem weiteren Rahmen versehen. Zur Familiengeschichte vgl. ausführlich Exl.Zt. 7 (1897) S. 110 ff

357 Scherer, Hans (?)

Vollwappen über Inschriftkartusche zwischen fünf Zeilen Text

Inschrift:
oben: IOANNES NIRI
HANS SCHERER (und zwei Zeilen kyrillische Buchstaben ?)
in Kartusche: REVELA … FACIET (zwei Zeilen)
unten: eine Zeile kyrillische Buchstaben (?)

Technik/Format: H. 115 × 80

Standort: Ros. 9,324

In Ros. unter „Scherer" eingeordnet. Die sonderbare Mischung von griechischen und kyrillischen Buchstaben ließ sich nicht enträtseln – vielleicht eine Geheimschrift? Geheimschriften auf Exlibris erscheinen schon im 15.Jh. (vgl. Gerster, Nr. 550, Taf. 241)

358 Scheurl von Defersdorf, Christoph II. (1481–1542), Dr. jur., Nürnberger Patrizier

Wappenhalterin mit Federhut und den Wappen Scheurl (aufspringender Panther) und Tucher (Mohrenkopf unter Schrägbalken), in Linienrahmung, unter zwei latein. Zeilen

Inschrift: im Stock: HIC … HABES (vollständig zitiert und kommentiert in Dodgson)

Künstler: Lukas Cranach

Technik/Format: H. 162 × 124

Standort: Franks 7,3556[+]; Ros. 9,327 und 328; 1972.U.1124

Literatur: Warn. 1896; Exl.Zt. 3 (1893) Nr. 1, S. 6 f und S. 55; L.-W., S. 136; Dodgson II., S. 276, Nr. 1, und S. 305, Nr. 80; Gilhofer + Ranschbg. 449; Hollstein VI., Nr. 144; Ausst.Kat.Basel 1974, I. Nr. 135; Schwarz/Cranach, Nr. 5; Hartung + Hartung 3737; Tauber, S. 20 f

Zuerst 1511 in einer von W.Stöckel in Leipzig gedruckten Schrift Scheurls verwendet (vgl. Dodgson II., S. 276). Wie die Inschrift besagt, sind die Wappen die der Eltern des Christoph Scheurl: Christoph Scheurl d. Ä. (1457–1519) und Helena Tucher (1462–1516). Der Holzstock befindet sich im GNM (vgl. Essenwein, S. 25 f) und es gibt spätere Abzüge

359 ders.

Wappenhalterin in „antikem" Gewand mit den Wappen Scheurl und Tucher zwischen zwei Weinstöcken, unter doppelköpfigem Adler und zwei latein. Zeilen. Unten: liegender Hund, in Linienrahmung

Inschrift: Wie voriges Blatt

Künstler: Wolf Traut

Technik/Format: H. 298 × 204

Standort: Franks 7,3555[+]; 1900-6-13-17 (mit Umschriften); 1895-1-22-744; 1972.U.1092

Literatur: Warn. 15./16.Jh., Heft 4, Nr. 64; Exl.Zt. 3 (1893), Nr. 3, S. 55; Seyler, S. 68; Dodgson I., S. 516 f, Nr. 10 und S. 365, Nr. 42 und 42 a; Ausst.Kat.Basel 1974, S. 240

Eine frühere Zuschreibung an Dürer ist umstritten, und Dodgson,

der das Blatt und die in Typendruck zugesetzten Umschriften ausführlich diskutiert, hält es für eine Arbeit von Wolf Traut, die frühstens 1512 entstanden ist

360 ders.

Christoph II. Scheurl und seine beiden Söhne Georg (geb. 1532) und Christoph (geb. 1535) vor einem Kruzifix in Landschaft kniend; mit Wappen Scheurl und Nebenwappen Fütterer, in Linienrahmung

Künstler: Cranachschule

Technik/Format: H. 232 × 142

Standort: Franks 7,3557 (mit Inschriften); 1895-1-22-146[+]

Literatur: Essenwein, S. 28; Exl.Zt. 2, Nr. 4 (1892) S. 26; Exl.Zt. 7 (1897) S. 24; Dodgson II., S. 352, Nr. 7

Zu den außerhalb der Rahmung in Typenschrift gedruckten Psalmentexten vgl. ausführlich Dodgson, der das Blatt unter den „anonymen Holzschnitten der Cranachschule" verzeichnet. Es gibt spätere Abdrucke des Stockes, der sich im GNM erhalten hat. Wie Dodgson anhand des Wappens erläutert, muß der Entwurf um 1540/41 entstanden sein. Hier der besseren Übersichtlichkeit halber der spätere Abdruck aus der Slg. Mitchell abgebildet

361 dies. Familie

Vierpaß in Lorbeerkranz mit vier Schleifen und Nebenwappen (innen: Allianzwappen über Engel mit Schrifttafel)
a. Allianzwappen Scheurl/Fütterer
b. Allianzwappen Scheurl/Zingel
c. Allianzwappen Scheurl/Geuder

Inschrift:
a. MIHI…1481
b. Qui bona….sacrum
c. –

Künstler: Erhard Schön

Technik und Format: H. 158 × 141

Standort: 1903-4-8-25 (a) Reproduktion[+]; E. 2-415 (b)[+]; E.2-396 (c)[+]; Franks 7,3553 (c) Neudruck

Literatur: Warn. 1895; Warn. 15./16.Jh., Taf. II; L.-W., S. 120; Dodgson I., S. 365 ff, Nr. 43 und 43a; TIB 13, S. 527 ff

Der Holzstock wurde durch Herausschneiden und Neueinsetzen des Wappens der Ehefrauen ständig verändert:
a. 1519 heiratete Christoph II. Scheurl Katharina Fütterer
b. 1523 heiratete Albrecht V. Scheurl Anna Zingel
c. 1560 heiratete Christoph. III. Scheurl Sabina Geuder
Der Entwurf galt früher als eine Arbeit Dürers, wurde von Dodgson versuchsweise Wolf Traut zugeschrieben und ist jetzt unter Erhard Schön eingeordnet. Zu den verschiedenen Zuständen der drei Versionen vgl. TIB 13, S. 527 ff. Das Exemplar Franks 7,3553 (c) ist ein Neudruck von dem Holzstock aus der Slg. Cornill d'Orville

362 dies. Familie

Vollwappen (Schild geviert) in Lorbeerkranz mit vier Schleifen und Wappen unten:
a. Fütterer
b. Geuder

Inschrift: a. latein. Typenschrift: sechs Zeilen oben, je zwei rechts und links, fünf Zeilen unten

Technik / Format: H. 115 × 116

Standort: Franks 7,3552 (a); Ros. 9,325 (b)

Literatur: Warn. 1891; Exl.Zt.2 (1892) Nr. 4, S. 23 f; Burger/Lpz., Abb. 6

Ursprünglich Exlibris von Christoph II. Scheurl und seinen Söhnen (vgl. Inschrift von a); später das untere Wappen herausgeschnitten und durch das Geudersche ersetzt; die Schnittlinien sind deutlich sichtbar (b). Vgl. Anm. zu vorigem Blatt. Es gibt eine rohe Kopie des Blattes mit leerem Wappenschild unten (vgl. Essenwein S. 58 f; Warn. 1892), deren Stock sich im GNM befindet. Ehemals Dürer zugeschrieben, aber von einem seiner Nachfolger zwischen 1535 (Geburt des in der Inschrift erwähnten jüngeren Sohnes) und 1541 (Wappenverbesserung; vgl. nächstes Blatt)

363 dies. Familie

Vollwappen (Schild geviert) in Lorbeerkranz mit Wappen unten:
a. Fütterer
b. Geuder

Inschrift: a. im Stock: 1541; Typenschrift oben (vier Zeilen) PSAL.LXXII. ...MEAM

Technik / Format: H. 78 × 70

Standort: Franks 7,3554 (b); Ros. 9,326 (a)

Literatur: Warn. 1893; Essenwein, S. 29; Exl.Zt. 3 (1893) S. 6; Burger/Lpz., Taf. 16

Wie Warn. in Exl.Zt. 1893 erläutert, wurde das Scheurlsche Wappen 1541 von Karl V. durch Zugabe von zwei Fähnlein auf dem Helmkleinod verbessert. Der zweite Zustand (b) von Christoph Scheurl III. benutzt, der 1560 Sabina Geuder heiratete und die Schraffierung mit Jahreszahl sowie das Füttererwappen wegschneiden ließ (nur hinter den Helmdecken sind die Schraffuren geblieben). Ein Pflock mit dem Geuderwappen ist unten eingesetzt: die Schnittlinien sind deutlich sichtbar. Der Holzstock im GNM erhalten. Schwache Arbeit eines unbekannten Künstlers; in Anlehnung an das vorige Blatt entstanden

364 Scheurl, Christoph III. (1535–1592), Nürnberger Patrizier

Vollwappen in reichem Rollwerkrahmen mit vier Putten, zwei Inschriftkartuschen, Justitia (mit Schwert und Waage) und Prudentia (mit Spiegel und Schlange)

Inschrift:
oben: Nichts besonders
unten: Christoph Scheurl

Künstler: Jost Amman

Technik / Format: R. 113 × 73

Standort: Franks 7,3558[+]; Ros. 9,329

Literatur: Andr. I.,232; Warn. 1897

Mit Nebenwappen Geuder, also für Christoph III. Scheurl, der 1560 Sabina Geuder heiratate, angefertigt. Von Passavant und Nagler dem Matthias Zündt zugeschrieben, aber – obwohl nicht signiert – sicher von Jost Amman (vgl. z. B. Wappen Geuder, Gugel, Haller). Es gibt drei Zustände: I. vor der Schrift, II. mit dieser (wie hier) und III. mit Grabstichel roh retuschiert. Nach 1560

365 Schlecher, Peter

Marienkrönung

Inschrift:
hs. oben: Anno MDXC
hs. unten: Ex libris Petri Schlechers

Technik / Format: K. (in Rot) 70 × 57

Standort: Ros. 9,330

Beispiel für die Verwendung eines beliebigen Kupferstiches von ca. 1560/70 mit späterem hs. Vermerk als Exlibris

366 Schlüsselberger, Gabriel (1513–1602), Nürnberg

Vollwappen (Schild geteilt: gekreuzte Schlüssel über Berg) vor schraffiertem Grund, mit Nebenwappen, in breitem Schriftrahmen

Inschrift:
in der Platte oben: MDLXXV
unten: S.F.
im Rahmen: GABRIEL SCHLVSSELBERGER HOMO NATVS ... IOB.XIIII (vollständig zitiert bei Warn.)

Künstler: Monogrammist S.F.

Technik / Format: R. 84 × 68

Standort: Franks 7,3601 (Reproduktion)

Literatur: Nag.Mgr. IV., 4089; Deutscher Herold 1884, S. 24 f; Warn. 1918; Warn. 15./16.Jh.,Taf. X; Exl.Zt. 7 (1897) S. 29; Exl.Zt. 15 (1905) S. 173

Ein „redendes" Wappen: Schlüssel über Berg. Nebenwappen: Fernberger und Baumgärtner. Es gibt ein 1594 datiertes Wappen mit der gleichen Darstellung (ohne Nebenwappen) von Heinrich Ulrich (Warn. 1919). Der Mgr. S.F. wird von Nag.Mgr. als unbekannter Nürnberger Kupferstecher verzeichnet. In der Anordnung ist das Blatt dem Exlibris des Hieronymus Baumgärtner von B.Beham ähnlich (s. d.)

367 Schmidner (?)

Vollwappen (Schild: schrägrechts geteilt, Hand mit Hammer) zwischen Inschriftkartusche und Spruchband

Inschrift:
oben: FAMIL:SCMIDNERORVM.(sic)
unten: SVPELLEX LIBR:

Technik / Format: H. 88 × 58

Standort: Franks 7,3619

Ein „redendes" Wappen: Schmiedehammer. Unbekannter Künstler um die Mitte des 16.Jhs.

368 Schmidmair, Otto, aus Regensburg

Vollwappen (Helmzier: wachsender Aktäon) zwischen Spruchband und Inschrifttafel

Inschrift: oben: OTIVM SATHANE REQVIES
unten: OTTO SCHMIDMAIR. RATISBONĒSIS.1591
Technik / Format: H. 145 × 91
Standort: Franks 7,3618

Die Wahl einer mythologischen Figur (Aktäon) als Helmzier ist ungewöhnlich, paßt aber hier zum Schildbild und zur Devise

369 Schnöd (Ulm)

Vollwappen in Laubkranz mit Spruchband, Linienrahmung (Helmzier: Vogel)

Inschrift:
im Spruchband: D.O.P.
unter dem Kranz: VS (ligiert)
Künstler: Virgil Solis
Technik / Format: K. Durchmesser 89
Standort: Franks 8,3663 (beschnitten); 1850-6-12-492[+]
Literatur: Exl. Zt. 14 (1904) S. 8 f und S. 89; Stiebel, Nr. 179; O'Dell/Solis, n 14

Das ganz ähnliche Bücherzeichen des Melchior Bos von Virgil Solis (O'Dell/Solis, n 13) ist 1558 datiert, wahrscheinlich auch ungefähr das Entstehungsdatum dieses Blattes. Hieronymus Schnöd, der Stammvater der Ulmer Patrizierfamilie, zog 1552 von Nürnberg nach Ulm

370 Schnotz, Valentin, Kanonikus in Herrieden

Vollwappen zwischen zwei Zeilen Inschrift, in Buchdruckerbordüre

Inschrift: Typenschrift
oben: Valentinus Schnotzius
unten: Canonicus + Senior Herriedensis
Technik / Format: H. 114 × 79 (Bild); 158 × 95 (Bordüre)
Standort: Franks 8,3664[+]; Ros. 9,333, 334 und 335; 1982.U.2140
Literatur: Warn. 1947; Exl.Zt. 23 (1913) S. 25; Hartung + Hartung 3738

Hs. eingetragene Nummern zwischen den Flügeln der Helmzier in einigen Exemplaren bezeichnen wohl den Standort des Buches in der Bibliothek des Besitzers (z. B.: „C.II.104" in Ros. 9,334 und „G.III.23b" im Exemplar des GNM, Kasten 1000). Zweite Hälfte des 16.Jhs.

371 Scholl, Bartholomäus, Weihbischof von Freising

Zwei Wappenschilde unter Inful und Stab zwischen Schriftband und leerer Schrifttafel, in Einfassungslinien

Inschrift: im Stock
oben: B.S.E.D.S.F.
unten: MDLXXXI
Technik / Format: H. 85 × 65
Standort: Ros. 9,336

Sehr schlecht erhaltenes Blatt. Lt. hs. Bem. in Ros. sind die Buchstaben der Inschrift oben folgendermaßen aufzulösen: B (= Bartholomäus), S (= Scholl), E (= Episcopus), D (= ?), S (= Suffraganus), F (= Frisingensis)

372 Schönborn

Vollwappen (Helmzier: Adler, der Sonne zugewandt) in Buchdruckerrahmen

Inschrift: im Stock: F.C.S.V.H.
Technik / Format: H. 93 × 60 (Bild), 123 × 75 (Rahmung)
Standort: Franks 8,3669

Grobe Arbeit, die schwer zu datieren ist; vielleicht später als 16.Jh.

373 Schöneich, Caspar von (gest. 1547), Kanzler Herzog Heinrichs V. von Mecklenburg

Auf Fliesenboden stehendes Vollwappen (Schild: Eichenlaubkranz)

Inschrift: Caspar von Schonei. 1535
Künstler: nach Lukas Cranach ?
Technik / Format: a. H. 138 × 95
Standort: Franks 8,3696
Literatur: Exl.Zt. 10 (1900) S. 63 ff; Lein.-W., S. 150

Lein.-W., der dies Blatt in der Exl.Zt. zuerst publizierte, bezeichnet es bereits als „höchst eigenartig, in ungewohnter Weise behandelt" und hält den Künstler für einen „Holzschnitt-Dilettanten", zweifelt aber nicht an einer Entstehung im 16.Jh. Mir scheint jedoch, daß es sich um einen modernen Holzschnitt handelt, der in Anlehnung an Cranachs Wappen des Caspar Schöneich (b) entstand (hier nach Schwarz reproduziert, Maße: 220 × 134). Die Art der Schraffierung in unmotivierten Kreuzlagen hinter und über dem Wappen, die dunkle Fliese links unten mit dem Datum und vor allem der unvollständige Name Schonei (statt Schöneich) lassen auf eine „Neuerfindung" vom Ende des 19.Jhs. schließen. Beide Blätter sind „redende" Exlibris (= Schild und Helmzier mit Eichenlaub)

374 Schortz, Nürnberg

Vollwappen in hochovaler Kartusche vor Säulenaufbau mit zwei Herrschern, die Pflanzen halten (links: Salomo; rechts: Mithridates Eupator), über Knorpelwerkkartusche. Oben die drei Parzen und zwei Putten mit Blumen

Inschrift:
auf den Säulen: SAL MPT
im Hochoval: SCHORTZIORVM INSIGNIA
in Kartusche: Die Kreutlein ... gelobet werden (vier Zeilen)
ganz unten im Knorpelwerk: Georg Hüp sch man

Künstler: Georg Hübschmann

Technik / Format: K. 142 × 100

Standort: Ros. 9,337

Literatur: Warn. 15./16.Jh., Taf. XL; L.-W., S. 129;
Gilh.+Ranschbg. 468; Österr.Exl.Jb. 1936, S. 15, Abb. 12

Ein Künstler Georg Hübschmann ist in der Literatur nicht
verzeichnet (Donat Hübschmann von 1540–1583 meist in Wien
tätig). Von L.-W. „ca.1590" datiert, jedoch ist das Knorpelwerk
der Kartusche erst nach 1600 zu datieren. Der Eigner war vielleicht
Apotheker oder Arzt; vgl. die spezifische Ikonographie, die zum
Thema Kräuter gehört: Salomo und Mithridates Eupator
(um 132–63 v.Chr.), der verschiedene Heilkräuter entdeckte (vgl.
T. Reinach: Mithridates Eupator, König von Pontos ... Leipzig
1895, S. 282)

375 Schreck, Lucas, Nürnberg

Vollwappen in Hochoval frei stehend, umgeben von reichem
Rollwerkrahmen mit vier Putten (die beiden oberen mit
Palm- bzw. Lorbeerzweig) und Spruchband

Inschrift: im Stock oben: LVCAS SCHRECK IN NVRNBERG

Künstler: nach Jost Amman (?)

Technik / Format: H. 209 × 161

Standort: Franks 8,3707

In der Literatur bisher offenbar nicht beschrieben, vielleicht ein
Unikum in der Slg. Franks. Der Rahmen nach Vorlagen von Jost
Amman geschnitten (vgl. z. B. Geuder, Scheurl). Zweite Hälfte des
16.Jhs.

376 Schreivogel, Balthasar, Pastor, Stainkirchen

Freistehendes Vollwappen zwischen fünf Zeilen Schrift

Inschrift: im Stock
oben: BALTHASSAR. SCHREIVOGEL. PASTOR.
STAINKIRCHIVS
unten: V.V.V. MDLXXIIII

Technik / Format: H. 133 × 80 (mit Schrift)

Standort: 1996-1-13-3

Literatur: Exl.Zt. 3 (1893) S. 23; Hartung + Hartung 3739

Ein „redendes" Wappen (= schreiender Vogel). Seyler (in Exl.Zt.)
hält das Blatt für eine eigenhändige Arbeit des Inhabers. Ein
Exemplar in der BSB (Exlibris 1) mit der gleichen Inschrift ist, wie
dieses Blatt, ein Handstempeldruck auf Vorsatzpapier. Für die
Auflösung der Devise V.V.V. gibt es viele Möglichkeiten (vgl.
Stechow, S. 248)

377 Schürer, Matthias (um 1470 – 1519), Drucker in Straßburg von 1508–1519

Auf Schrifttafel stehendes Vollwappen (Schild: fest umwickelte
Getreidegarbe auf Querbinde; Helmzier: Flug mit Garbe)

Inschrift:
VIVAT MAXI.C. (= Adelsverleihung)
MATTHIAS SCHVRERI
SIBI ET SVIS (in Typendruck außerhalb der Darstellung)

Künstler: Baldungnachfolge

Technik / Format: H. 103 × 83

Standort:
a. Ros. 9,338
b. Franks 8,3737

Literatur: Warn. 1979 (dort die hier fehlende Typenschrift über
der Darstellung zitiert); Barack-Heitz, Taf. XIII, 5; Grimm, S. 100
f; Meyer-Noriel, Abb. 34

a. Signet des Druckers Matthias Schürer mit dem „redenden"
Wappen (fest umwickelte Garbe = Scheurer), das er 1515 von
Kaiser Maximilian verliehen bekam. Er benutzte es mit dem
Zusatz „Sibi et suis" offenbar auch als Exlibris. Wohl in der
Nachfolge des Hans Baldung Grien von einem hervorragenden,
aber bisher nicht zu bestimmenden Künstler entworfen.
Ähnlich sind die ornamentalen Randleisten eines unbekannten
Meisters der Schule Baldungs in: Lorenz Fries, Carta Marina
Navigatoria. Straßburg, Johann Grüninger 1525 (vgl.
Mende/Baldung, Abb. 567–578)

b. Der Stock wurde von Schürers Neffen Lazarus, der die
Druckerei in Schlettstadt von 1519–22 weiterführte, als Signet
übernommen, nachdem er die Inschriften herausgeschnitten
und seinen eigenen Namen eingesetzt hatte. Man erkennt bei
diesem Exemplar deutlich die Abnutzungserscheinungen des
Stockes

378 Schurstab, Hieronimus (1512–1573), Nürnberger Ratsherr und Bürgermeister

Vollwappen (Schild: zwei gekreuzte Äste) vor dunkel schraffiertem
Hintergrund mit Stundenglas und Uhr, Gotteslamm und zwei
Nebenwappen in breitem Schriftrahmen

Inschrift: Hieronimus Schurstab, Ignis cuncta vorat, rapit omnia
sera vetustas, Mentis at aeterne dona beata manent, 1553

Technik / Format: K. 84 × 69

Standort: Ros. 9,339

Ein „redendes" Wappen: brennende Äste (= Schürstäbe), mit
Nebenwappen Schleicher und Koboldt (?). Lt. hs. Bem. in Ros.
von Hanns Lautensack, doch ist es in der Literatur über
Lautensack bisher nicht verzeichnet. Das 1554 datierte Porträt
Schurstabs von Lautensack mit seinem Wappen (Hollstein XXI.,
S. 106, Nr. 68) ist eine Radierung, wesentlich größer
(196 × 292) und stilistisch nicht vergleichbar. Sehr ähnlich in
Aufbau und Anordnung sind die Exlibris von Hieronimus
Baumgärtner und Gabriel Schlüsselberger (s. d.)

379 Schütz, Peter

Freistehendes Vollwappen (Schild und Helmzier: Pfeil und Bogen) zwischen drei Zeilen Schrift

Inschrift:
oben: Nosce, et tūnc age.
unten: Petri Sch... Insignia

Technik/Format: H. 108 × 84 (rechte untere Ecke fehlt)

Standort: Franks 8,3724

Ein „redendes" Wappen: Pfeil und Bogen (= Schütze); der Familienname, der bis auf die ersten drei Buchstaben abgeschnitten ist, läßt sich daher erschließen. Unbekannter Künstler, Ende des 16.Jhs.

380 Schwägerl, Johann aus Tirschenreuth, Pfarrer zu Alburg

Vollwappen (Schild und Helmzier: Adler mit ausgebreiteten Flügeln) zwischen zwei Inschriftbändern

Inschrift:
oben: VIRTVS.PACIENTIA.VICTRIX.
unten: Johañ Schwägerl von Dürschenreüt/ Dechant und Pfarrer zu Alburg 1592 (Typenschrift)

Technik/Format: H. 113 × 74

Standort: Franks 8,3744⁺; Ros. 9,340

Literatur: Warn. 1983; Burger/Lpz., Taf. 37; L.-W., S. 162; Stiebel 182; Gilhofer + Ranschburg 473

Das von Stiebel erwähnte Blatt mit der gleichen Devise, aber ohne die Datierung, und nur zwei Zeilen Inschrift unten, ist der erste Zustand des Exlibris (Exemplare im GNM, Kasten 1000, und BSB, Exlibris 3). Die Blätter hier beide im zweiten Zustand, bei dem außer der in Typenschrift eingesetzten Inschrift unten der Adler in Schild und Helmzier geändert wurde: der ursprünglich weiße Adler wurde herausgeschnitten und durch einen schwarzen Adler ersetzt (deutlich erkennbar ist die breite Schnittlinie zwischen Helmzier und Krone)

381 Schwalb, Simon

Vollwappen mit zwei Inschriftbändern in Hochoval, umgeben von Rollwerkrahmen mit vier Putten in doppelter Linienrahmung

Inschrift: SIMON SCHWALB

Künstler: Kopist von Jost Amman (?)

Technik/Format: H. 96 × 68

Standort: Franks 8,3745

Ein „redendes" Wappen (Schild mit Schwalbe). Vorlage für den Künstler sind wohl Blätter von Jost Amman gewesen (vgl. z.B. Geuder, Scheurl). Zweite Hälfte des 16.Jhs.

382 Schwalbach, Volprecht von, Komtur des Deutschen Ordens zu Ellingen

Freistehendes Vollwappen (Wappenschild hinterlegt mit einem zweiten Schild) unter Spruchband in drei Bahnen

Inschrift: Volprecht vō Schwalbach Stathalter der Boley Franckē, Commēthur zu Ellingē uñ Nürmberg, Teutsch Ordens 1567

Technik/Format: H. 264 × 191

Standort: Ros. 12,470

Schlecht erhaltenes Exemplar mit Löchern. Offenbar aus einem Buchdeckel herausgelöst, obwohl das Blatt für ein Exlibris sehr groß erscheint

383 Schwanberg, Johannes

Porträt und Vollwappen (Schild und Helmzier: Schwan auf Berg)

Inschrift:
a. Porträt: IOHANNES SCHWANBERG FRANCOFORDENSIS CHRISTI HEIL IST MEIN ERBTHE=
HN (ligiert) 8 7 (oben und links und rechts im Rollwerk)
b. Wappen: IOHANNES SCHWANBERG FRANCOFORDENSIS CHRISTI HEIL IST MEIN ERBTHEIL

Künstler: Wahrscheinlich Hieronymus Nützel

Technik/Format: K. 88 × 86 (a) 104 × 72 (b)

Standort: Franks 8,3746, 3747

Literatur: Burger/Lpz. Taf. 35; Exl.Zt. 7 (1897) S. 22 f; Funke/RDK Abb. 10 (a+b)

Porträt und „redendes" Wappen: Schwan auf einem Berg (zur Eigentumsbezeichnung von Büchern durch Porträt und Wappen vgl. Einleitung). Burger und Funke datieren die Blätter „um 1580", jedoch findet sich das genaue Datum (15)87 im Rollwerk des Porträts (rechts und links). Oben die Initialen HN (ligiert). Wahrscheinlich handelt es sich um die Signatur von Hieronymus Nützel; das Blatt ist bisher im Werk Nützels nicht aufgeführt (vgl. auch Exlibris Jörger). Nach Auskunft des Stadtarchivs Frankfurt/Main vom 2.5.96 lassen sich die Lebensdaten Schwanbergs nicht feststellen

384 Schwapbach, G.V.

Freistehendes Vollwappen unter Inschriftband

Inschrift: G.V. SCHWAPBACH

Technik/Format: H. 72 × 58

Standort: Franks 8,3749

Der Künstler könnte sich an Vorlagen von Heinrich Vogtherr d. Ä. orientiert haben; vgl. z.B. Vogtherrs eigenes Exlibris (Müller/Vogtherr, Nr. 229). Um die Mitte des 16.Jhs.

385 Schweigger, Salomon (1554–1622), Theologe, Nürnberg

a. Vollwappen mit zwei Wappenhalterinnen unter Spruchband, vier latein. Textzeilen, in Buchdruckerbordüre
b. Porträt in Hochoval vor Sockelaufbau mit zwei Kartuschen, flankiert von Chronos und Vanitas
c. Vollwappen zwischen Spruchband und Kartusche mit Engelsköpfen

Inschrift:
a. Typendruck oben: SALOMON SCHWEIGGER
 SVLTZENSIS
 im Spruchband: NVLLI … LOCVTVM
 rechts unten im Holzschnitt: LG (mit Schneidemesser)
 darunter hs.: 1610
 Typendruck unten: Quadrati … casus (vollständig zitiert
 bei Warn.)
b. oben: VANITAS … VANITAS
 um das Oval: SALOMON SCHWEIGGER … 55 IAR
 unten: Wann … Corinth: 12
 darunter: 1609

Künstler
a. Formschneider LG
b. Heinrich Ulrich
c. Dürerschule (?)

Technik / Format:
a. H. 145 × 105 (Innenbild), 251 × 158 (Bordüre)
b. K. 190 × 136
c. H. 397 × 305

Standort:
a. Ros. 9,341
b. Ros. 9,342
c. 1972.U.1096

Literatur: Nag.Mgr. III., 1603, Nr. 5 (b); Warn. 1991 (a); Warn.
15./16.Jh., Heft 3, Taf. 53 (c); Burger/Lpz., Nr. 36 (a); L.W.,
S. 129 (a); Gilh.+Ranschbg. 477 (a)

Ein „redendes" Wappen: die Helmfigur legt zwei Finger auf den
Mund (= Schweiger). Der Holzschnitt ist ein Pasticcio des
Formschneiders LG (vgl. Nag.Mgr. IV., 1097, 1098) nach
Motiven von Amman. Das Kupferstichporträt eine sehr viel
bessere Arbeit von Heinrich Ulrich. Das größere Holzschnitt-
wappen, das ebenfalls aus der Slg. Ros. kommt, und unter
Dürerschule eingeordnet ist (c), wurde von Warn. 15./16.Jh.
reproduziert, ist aber als Exlibris wohl zu groß. Zur Ikonographie
von b.: das Vanitas-Zitat ist aus dem Prediger Salomonis (Pred. I,
2), spielt also auf den Vornamen an. Anspielung auf den Namen
sind wohl auch die Tiere unten: schnatternde Gans gegenüber
schweigendem Schwan

386 Schwingsherlein, Johann Georg (1574–1632), Vormundschreiber in der reichsstädtischen Kanzlei Nürnberg und Genannter des größeren Rates

Freistehendes Vollwappen (Schild und Helmzier: wachsender
Mann, der seine Haare schwingt)

Künstler: Jost Amman?

Technik / Format: H. 105 × 88

Standort: Franks 8,3765 a

Ein „redendes" Wappen: Schwingsherlein(= ein Mann schwingt
seine Haare). Wahrscheinlich von Jost Amman. Eine Radierung
mit dem gleichen Wappen ist Amman zugeschrieben (Andr. I.,
Nr. 235); hs. bez. und 1589 datiertes Exemplar in Wien (ÖMAK,
Inv. Nr. 130/10). Eine photochemigraphische Reproduktion der
Radierung in: Exl.Zt. 3 (1893) S. 52. Vgl. auch Exl.Jb.1990, S. 8.
Wohl ebenfalls Ende der 80er Jahre des 16.Jhs.

387 Sedelius, Wolfgang (1491–1562), Dr. theol., Benediktiner in Tegernsee, Prediger in München und Salzburg

Wappenschild in Architekturnische, in doppelter Linieneinfassung

Inschrift: 1543 W (aus zwei Zirkeln geformt) S

Technik / Format: H. 234 × 163

Standort: Franks 8,3773

Literatur: Heinemann, Nr. 2; L.-W., S. 151 f; Exl.Zt. 13 (1903)
S. 167 ff

Es sind vier verschiedene Exlibris (in unterschiedlichen Größen)
von W.Sedelius bekannt: drei mit der Datierung 1543 und dem
Wappenschild, das vierte nur mit seinem Namen und Wahlspruch.
Alle vorhanden in Nürnberg (GNM, Kasten 1000) aus der Slg. von
L.-W. und genau von ihm beschrieben in Exl.Zt. (s. o.). L.-W. hält
Sedelius selbst für den Entwerfer dieser Blätter

388 Seiler, Raphael (erw. 1570), Jurist aus Augsburg

Vollwappen (Schild und Helmzier: steigender, bekrönter Löwe)
unter vier gedruckten Zeilen

Inschrift: Typenschrift
oben: ARMA GENTILITIA HAEREDITARIA
RAPHAELIS SEILERI, I.C.
(griech.+lat.): In hoc CHRO vince.

Künstler: nach Jost Amman (?)

Technik / Format: H. 112 × 91

Standort: Franks 8,3794

Kein Exlibris, sondern Autorenwappen Raphael Seilers. Es steht
vor der von ihm am 13.Dezember 1570 unterzeichneten
Widmungsvorrede in seinem Buch „Remissiones … puris civilis",
das 1571 bei Hieronymus Feyerabend in Frankfurt/Main erschien

389 Seytz, I. Bartholomäus, Lizentiat der Theologie

Vollwappen (Schild: Schrägbalken belegt mit drei Rosen) zwischen
zwei Spruchbändern in doppelter Linienrahmung

Inschrift:
hs. oben: Spe et Labore
unten: I:Bartdol:Seytz.S:The:Licent

Technik / Format: H. 112 × 68

Standort: Ros. 9,346

Dilettantische Arbeit, vielleicht vom Eigner selbst. Von zwei
weiteren Exemplaren in der BSB (Exlibris 1 und 3) ist eines unten
mit „M. Barthelomaeus Seitz" beschriftet. Ende des 16.Jhs.

390 Solms-Laubach, Graf zu

Vollwappen in Hochoval, umgeben von Rollwerkrahmen mit
Fruchtbündeln und Blattmasken

Technik / Format: H. 164 × 119

Standort: Franks 8,3870

Ähnlich dem Blatt Rumpf/Friderichs, das wohl von einem

norddeutschen Künstler stammt. Zeitlich käme Graf Friedrich von Solms-Laubach, hanseatischer General und kaiserlicher Kämmerer (1574–1640) als Eigner in Frage. Ende des 16.Jhs.

391 Spengler, Lazarus (1479–1534), Ratsschreiber, Dichter und Freund Dürers, Nürnberg

a. Auf Totenkopf stehendes Vollwappen in Rundbogenarchitektur über Inschriftsockel
b. Spätere Variante (s.u.)

Inschrift: VLTIMVS AD MORTĒ POST OMNIA FATA RECVRSVS

Künstler: a. Erhard Schön

Technik/Format: H. 134 × 89

Standort: a. Franks 8,3886⁺; Ros. 9,349; E. 2-394; 1895-1-22-767

Literatur: Lempertz, Bilderhefte 1856, Taf. VI; Warn. 15./16.Jh., Heft 4, Nr. 70; L.-W., S. 114 f; Pauli/S.Beham 1353; Dodgson I., S. 367, Nr. 44 und S. 484, Nr. 160; Geisberg/Strauss IV., S. 1256; TIB 13 (Commentary) S. 529; Schreyl, Abb. 10

a. Früher Dürer oder Sebald Beham zugeschrieben, jetzt allgemein unter Erhard Schön eingeordnet
b. Ein schon dem 17.Jh. zugehöriges Exlibris (R.114 × 80) mit dem gleichen Wahlspruch ist wohl nach dieser Vorlage entstanden (Exemplare: Franks 8,3887⁺; Ros. 9,350), mit „modernisiertem" Rahmen

392 (Speyer)

Freistehendes Vollwappen mit Inschriftband, in Linienrahmung (unten verstärkt)

Inschrift: DER STAT SPEIR WAPEN 1549 HRMD(ligiert)

Künstler: Hans Rudolph Manuel Deutsch

Technik/Format: H. 138 × 100

Standort: Franks, *German anon.* 5317⁺; 1908-2-8-14 (in Klebeband 214.b.1)

Literatur: Hollstein VI., S. 206 (mit weiterer Literatur); TIB 19,2 S. 37

Hs. Bem. in Franks: „not a bookplate". Das Blatt stammt aus Sebastian Münsters „Cosmographiae universalis lib.VI", H.Petri: Basileae 1550 (liber III., nach fol.474, Exemplar BL 566.i.14)

393 Spiegel, Jacob (ca.1483 – 1547) aus Schlettstadt, Rat der Kaiser Karl V. und Ferdinand I.

Freistehendes Vollwappen (Schild: Schrägbalken mit drei Pfauenfedern)

Inschrift:
a. Typenschrift oben: INSIG. IAC. SPIEGEL SELESTADIEN.
 unten (10 Zeilen): Quam … toga. TECVM HABITA

Künstler: Heinrich Vogtherr d. Ä.

Technik/Format: H. 110 × 74

Standort: Ros. 9,351 (a), 352 (b), 353 (b)

Literatur: Warn. 15./16.Jh., Heft 5, Taf. 82; Les Ex-libris de

Jacques Spiegel, in: Archives de la Societé française des Collectioneurs d'Ex-libris II. (1895) S. 103–107; L.-W., S. 150; Exl.Zt. 17 (1907) S. 8 ff; Stiebel, Nr. 188–191; Moeder, Nr. 431; Meyer-Noriel, Abb. 200; Muller/Vogtherr, S. 302

a. Original
b. Reproduktion (hier abgebildet, da das Original durch die Kolorierung schlecht erkennbar ist)

Ein „redendes" Wappen: Spiegel (= Pfauenfedern). Zu den verschiedenen Darstellungen mit unterschiedlichen Texten als Autorenwappen und Exlibris berichtet am ausführlichsten von Zur Westen in Exl.Zt. Die Zuschreibung an Vogtherr von Muller/Vogtherr (vgl. Spiegels: Juris Civilis/Lexicon, Straßburg, J.Schott 1538)

394 Spörl, Volkmar Daniel, Dr., Diakon von St. Sebald, Nürnberg

Freistehendes Vollwappen (Schild gespalten: vorn: zwischen zwei Schrägbalken ein Sporn, hinten: steigender Löwe)

Technik/Format: H. 110 × 84

Standort: Franks 8,3900⁺; Ros. 9,354

Literatur: Warn. 2065; Stiebel 192

Ein „redendes" Wappen: Sporn (= Spörl). Handstempeldruck, beide Exemplare sind oval ausgeschnitten und unscharf gedruckt. Zweite Hälfte des 16.Jhs.

395 Stabius, Johann (gest. 1522), Humanist, Dichter und Historiograph Kaiser Maximilians I.

a. Vollwappen unter Namen, Lorbeerkranz und Kreis mit Zange, Zirkel, Palm- und Lorbeerbaum in breiter Rahmung
b. Vollwappen über Namen, rechts oben: Kreis mit Zange, Zirkel und zwei Laubbäumchen in breiter Rahmung mit Inschrift

Inschrift:
a. STABIVS
b. IOHANN STABIVS, und im Rahmen: FLAMMEVS … ARMA (vollständig zitiert und übersetzt bei Ankwicz-Kleehoven)

Künstler
a. Albrecht Dürer
b. Wolf Traut

Technik/Format:
a. H. 296 × 192
b. H. 276 × 189

Standort: Franks 8,3914 (a)⁺ und 3915 (b)⁺; 1972.U.1093 (a); 1972.U.1094 (b); 1972.U.1095 (a)

Literatur: Warn. 15./16.Jh., Taf. 13 und 14; Exl.Zt. 5 (1895) S. 8 ff und S. 33 ff; Dodgson I., S. 367 f, Nr. 45 (b), 46 (a) und 46a (a); Ankwicz-Kleehoven, S. 24 ff; Meder 292; Neubecker S. 212 ff; TIB 10 (Commentary) S. 439 f; Schreyl, Abb. 9

Vorzeichnungen Dürers zum Stabius-Exlibris wurden von Dodgson 1903 in den Mitteilungen der Gesellschaft für vervielfältigende Künste (Beilage zum XXVI. Band der Graphischen Künste) S. 57 ff veröffentlicht. Alle hier erwähnten Exemplare stammen aus der Slg. Franks und sind spätere

Abdrucke. Zuschreibung von b. an Traut durch Dodgson
(I., S. 367, Nr. 45). Ankwicz-Kleehoven erläutert ausführlich die
Symbolik der Darstellung und gibt eine detaillierte
Zusammenfassung der früheren Literatur

396 Stadion, Sigismund (?)

Wappenschild mit drei gestürzten Wolfsangeln auf schwarzem
Grund unter Totenkopf und Stundenglas, in Rundbogennische
mit Säulen, breite Rahmung

Inschrift:
im Bogen: SATIS MORITVRO
rechts und links neben dem Totenschädel: S S (= Sigismund
Stadion ?)

Technik / Format: H. 75 × 52

Standort: 1983.U.2446 (in: 214.a.8)

Literatur: Vgl. Exl.Zt. 20 (1910) S. 52

Ähnlich dem Exlibris des „Sigismundus Stadianus Ehingensis"
mit dem Wahlspruch „Nomen prae opibus", das Oskar Siegl in
Exl.Zt. abbildet und um 1580 datiert. Eingeklebt in: Franciscus
Costerus, De universa historia dominicae passionis meditationes.
Antverpiae, Plantin 1587. Mit verschiedenen hs. Besitzvermerken.
Aus der Slg. Franks. In Franks 8,3919 ein blauer Zettel eingeklebt
mit Hinweis auf das Buch. Unbekannter Künstler; vielleicht nach
einer früheren Vorlage

397 Stadion, Schwaben

Freistehendes Vollwappen (Schild: drei gestürzte Wolfsangeln auf
schwarzem Grund) in Linienrahmung

Technik / Format: H. 68 × 57

Standort: Franks 8,3920

Von Haemmerle, der die Exlibris des Augsburger Bischofs
Christoph I. von Stadion ausführlich beschreibt, nicht erwähnt.
Unbekannter Künstler, Mitte des 16.Jhs.

398 dies. Familie (?)

Freistehendes Vollwappen in rundem Rollwerkrahmen (Schild:
drei gestürzte Wolfsangeln auf hellem Grund), Linienrahmung

Technik / Format: H. 46 × 41 (beschädigt)

Standort: Franks 8,3921

In der Slg. Franks unter „Stadion" eingeordnet. Aber:
Wolfsangeln auf *hellem* Grund, doch die gleiche Helmzier wie das
vorige Blatt. Unbekannter Künstler, Mitte des 16.Jhs.

399 Staingrüber, Simon, Magister

Freistehendes Vollwappen (Schild: Sparren mit drei Kugeln belegt
und von drei Rosen begleitet)

Inschrift: hs.: Mgr. Simon Staingrüber

Technik / Format: H. 73 × 52

Standort: Franks 8,3924; Ros. 9,359⁺

Literatur: Hartmann, S. 62; Tauber, S. 36 f

Roland Hartmann wies nach, daß es sich um ein eingedrucktes
Exlibris handelt – er fand ein Exemplar in einem Band von 1556.
Die beiden hier vorhandenen Exemplare sind ebenfalls
Handstempeldrucke auf Vorsatzblättern. Um 1560

400 Stamler, Augsburg

Freistehendes Vollwappen unter Spruchband

Inschrift: N̄ MORIAR NON REVIXERO

Technik / Format: H. 93 × 66

Standort: Ros. 9,356

Ungleichmäßig gedrucktes Blatt, Handstempeldruck. Erste Hälfte
des 16.Jhs.

401 Staphylus, Fridericus (1512–1564), kaiserlicher und herzoglich-bayerischer Rat

Vollwappen zwischen Spruchband und Inschriftenkartusche, in
dreifacher Linienrahmung

Inschrift:
oben: TEMPERANTIA
unten: FRIDERICVS STAPHYLVS. CAESAREVS ET
BAVARICVS CONSILIARIVS

Technik / Format: R. 144 × 90 (Ros. fälschlich: Holzschnitt)

Standort: Ros. 9,355

Literatur: Exl.Zt. 18 (1908) S. 40 f; Gilh.+Ranschbg., Nr. 494;
Schutt-Kehm, S. 35 und Abb. 29; Tauber, S. 24 f

Ein „redendes" Wappen (= Staphylus: griech. „Weintraube").
Nach 1554, dem Jahre seiner Ernennung zum kaiserlichen Rat. Ein
anderes Exlibris des Staphylus (vgl. Exl.Zt. 1908) wohl von dem
gleichen unbekannten Künstler. Ein Exlibris des Fridericus
Staphylus junior in der Slg. Berlepsch (Inv. Nr. 16.36ᵍ/122)

402 Starck, Zacharias, Dr.

Vollwappen auf Grasboden in Hochoval, umgeben von
Rollwerkrahmen mit zwei Inschriftkartuschen und vier Putten

Inschrift:
oben: Q.S.E.V. (= Quod sis esse velis?)
Mitte: 1582
unten: ZACH. STARCK. D.
ganz unten: B R

Künstler: Monogrammist B R

Technik / Format: K. 110 × 75

Standort: Franks 8,3929

Literatur: Nag.Mgr. I. 2027; Exl.Zt. 3 (1893) S. 50; Warn.
15./16.Jh., Heft 5, Taf. 96; Seyler, S. 64; Stiebel 193;
O'Dell/Amman-Exlibris, S. 301, Abb. 2

Ein „redendes" Wappen (= starker Löwe zerbricht Säule). Die
Identifizierung des Monogrammisten B R als Bartholomäus Reiter
(in Exl.Zt.) ist nicht haltbar. Das Blatt stammt wohl von dem
Dürerkopisten B R (vgl. Nag.Mgr.) und ist eine Kopie nach dem
Wappen Welser von Jost Amman (vgl. O'Dell/Amman-Exlibris)

403 Starck, Johann Jacob von und zu Reckenhof (1591–1632), Patrizier und Mitglied des inneren Rates in Nürnberg

Vollwappen (Schild und Helmzier: Mann mit Winkelhaken) unter Namensinschrift, in Linienrahmung

Inschrift: im Stock: Hr.Johan Jacob Starck.

Technik/Format: H. 62 × 49

Standort: Franks 8,3930

Unbekannter Künstler; wohl schon 17.Jh., doch ist die Darstellung noch ganz im Stil des 16.Jhs., aber vor 1591 ist keine Person des Namens in Nürnberg nachweisbar (Auskunft des landeskirchlichen Archivs Nürnberg vom 11.3.99). Das Kreuz rechts Hinweis auf den Tod des Eigners

404 Steinböck

Freistehendes Vollwappen (Schild: geteilt, halber Bock über drei Sternen)

Technik/Format: H. 82 × 65

Standort: Ros. 9,358

Literatur: Moeder, Nr. 42, Taf. IX

Ein „redendes" Wappen (= Steinbock). Hs. Bem. in Ros.: „Steinböck, Rosenheim, Bayern". Bei Moeder als Wappen der Familie de Boug in Colmar abgebildet und dem 18.Jh. zugeordnet. Der Holzschnitt aber wohl eine Arbeit der 2.Hälfte des 16.Jhs., unbekannter Künstler

405 Steinhaus

Vollwappen in hochovalem Lorbeerkranz zwischen Spruchband und Inschriftkartusche, in doppelter Linienrahmung

Künstler: Hans Sibmacher

Technik/Format: R. 106 × 74

Standort: Franks 8,3954

Literatur: Andr. II., Nr. 130

Ein „redendes" Wappen (= Steinhaus); von Andr. als „Wappen mit dem treppenartigen Turm" bezeichnet und nicht identifiziert. Sehr ähnlich dem Wappen Volckamer (s. d.). Ende des 16.Jhs.

406 Stockhamer, Alexander, Richter in Nürnberg

Allianzwappen Stockhamer (links) und Groland (rechts) in Kranz aus Laubwerk und Früchten über Inschriftkartusche

Inschrift:
hs. oben: 1598
hs. unten: Herr Alexander Stockhamer, diser Zeit deß heiliger.u Römischen Reichs Statt Richter zue Nürnberg. Anno 1598.

Technik/Format: H. 154 × 98

Standort: Ros. 9,360

Der Holzschnitt wohl von einem in Nürnberg arbeitenden Künstler, wie z. B. Hieronymus Bang (vgl. Warncke, Nr. 587). Einige Schraffuren zusätzlich in der gleichen Tinte wie die Inschrift

407 Stoeckel, Matthes, von 1555–97, und *Bergen*, Gimel, von 1575–97 Drucker in Dresden

Rundbild mit Gottvater auf Postament zwischen zwei Bäumen; in den Zwickeln die vier Evangelisten, Linienrahmung

Inschrift:
um Rund:
Matthes Stoeckel
Gimel Bergen
1579
im Baum: PSAL.37

Technik/Format: K. 54 × 72

Standort: Ros. 9,361

Literatur: Grimm, S. 307

Verkleinerte Kopie eines Holzschnittes (103 × 125) des Gemeinschaftssignets der Dresdner Drucker Stöckel und Bergen, das Grimm ausführlich beschreibt und ein „abschreckendes Beispiel für die auffallende, dem Druckersignet an sich fremde und unkünstlerische Überladung mit biblisch-theologischen Symbolen" nennt; er erläutert die komplizierte Darstellung, die z.T. nach dem „Physiologus" und in Verbindung mit Psalm IX entstand

408 Strenberger, Erasmus (1483–1558), Kanonikus in Trient

Vollwappen in Säulennische, Linienrahmung. Links: nackter Mann mit Blasebalg auf Drachen in Nimbus

Inschrift: Typenschrift unten: ERASMVS STRENBERGER CANONICVS TRIDENTINVS

Künstler: Leonhard Beck

Technik/Format: H. 252 × 183

Standort: Franks 8,4028 (Löcher)

Literatur: Exl.Zt. 5 (1895) S. 8; Exl.Zt. 14 (1904) S. 115 ff; Exl.Zt. 17 (1907) S. 11 ff; Dodgson II., S. 138, Nr. 145; Ankwicz-Kleehoven, S. 23 ff (mit ausführlicher Zusammenfassung der früheren Literatur); Hollstein II., S. 165, Nr. 9

Galt früher als eine Arbeit Dürers. Von Dodgson und in der späteren Literatur Leonhard Beck zugeschrieben. Das Exemplar in der Slg. Ros., das Dodgson erwähnt, ist jetzt unter Leonhard Beck eingeordnet (Inv. Nr. 1972.U.1114; Löcher). Dodgson hält es für möglich, daß das Blatt schon um 1518 entstand, obwohl Strenberger erst 1529 Kanonikus in Trient wurde

409 Stromer, Nürnberg

Vollwappen in Hochoval, umgeben von reichem Rollwerk mit zwei Karyatiden und zwei Putten, in Linienrahmung über Spruchband

Technik/Format: R. 120 × 90

Standort: Franks 8,4034

Literatur: L.-W., S. 138 ff; Stiebel 195

Von L.-W. Christoph Stimmer zugeschrieben und um 1575 datiert. Christoph Stimmer ist jedoch nur als Formschneider hervorgetreten, und dies Blatt ist eine Radierung. Sie ist Arbeiten

seines Bruders Tobias sehr ähnlich (vgl. z. B. Basler Stimmer-Katalog 1984, Abb. S. 247, S. 254, S. 272). Trotzdem könnte das Datum 1575 zutreffen

410 Sturm, Jacob (1489–1553), Staatsmann und Reformator, Straßburg

Vollwappen in Rundbogenarchitektur über Inschrifttafel

Inschrift:
IN VSVM STVDIOSORVM SCHOLAE AR=
gentinensis Iacobus Sturm donabat

Technik / Format: H. 160 × 112

Standort: Franks 8,4048 (Nachbildung in Steindruck)

Literatur: Exl.Zt. 19 (1909) S. 68; Moeder 460; Hartung + Hartung 3742, Abb. S. 548

Donatorenexlibris. Wohl von einem Straßburger Künstler, sehr ähnlich ist das Exlibris Gottesheim (vgl. Meyer-Noriel, Abb. 44). Wie Hartung + Hartung angibt, ist das Blatt selten, da die Bibliothek Sturms bei der Belagerung Straßburgs 1870/71 restlos verbrannte. Erste Hälfte des 16.Jhs.

411 Syrgenstein, Johann Gotthard, Freiherr von

Vollwappen über querovaler Inschriftkartusche, in Linienrahmung

Inschrift:
hs. (in verblaßter Tinte): Joan: Gotthard Freyherr von Syrgenstein
in der Platte rechts unten: AR

Künstler: Monogrammist AR

Technik / Format: R. 106 × 81 (rechte obere Ecke ergänzt)

Standort: Ros. 9,347

Dieser Monogrammist läßt sich mit keinem der von Nag.Mgr.I., S. 504–520 aufgeführten Monogrammisten AR identifizieren. Vielleicht schon 17.Jh.

412 Talhamer, Gabriel, Dr.

Vollwappen (Schild: mit Pfeil belegter Schrägbalken) in Rahmenarchitektur vor Rundbogennische, Linienrahmung

Inschrift:
im Stock oben: PRESENS RESPICIT DEVS
unten: GABRIEL TALHAMER DOC:
hs. unter der Darstellung: posuit me sicut sagittam electam Esai.49

Technik / Format: H. 135 × 96

Standort: Ros. 10,362

Literatur: Warn. 2155, Taf. VII; Exl.Zt. 4 (1894) S. 69

Ähnliche Blätter in der Nachfolge von Springinklee (vgl. Exlibris Bosch). Ein Exemplar in der BSB (Exlibris 11) mit dem gleichen hs. Vermerk unten. A.Schmidt, Hofbibliothekar in Darmstadt, teilt in der Exl.Zt. mit, daß er ein Exemplar dieses Exlibris in einem 1571 erschienenen Buche fand (ohne den Titel anzugeben). Noch erste Hälfte des 16.Jhs.

413 Tegernsee (Benediktinerabtei in Oberbayern), Abt Balthasar Erlacher (1556–68)

Zwei Wappenschilde vor Inful und Stab unter Spruchband, in Linienrahmung

Inschrift: W.A.Z.T.(= Walthasar, Abt zu Tegernsee)

Technik / Format: H. 112 × 73

Standort: Franks 9,4086⁺; Ros. 10,363; 1982.U.2130

Literatur: Warn. 2159; Burger/Lpz. Taf. 21 a; L.-W., S. 153 f

Handstempeldruck

414 Teilnkes, Hans, aus Preßburg

Vollwappen vor dunklem Grund in Laubkranz mit Inschrift

Inschrift: HANS TEILNKES VON PRESPURG

Technik / Format: H. 74 × 72

Standort: Franks 9,4091⁺; Ros. 10,366

Literatur: Exl.Zt. 13 (1903) S. 139 (Abb.)

Hs. Bem. in Ros.: „ca.1540, das älteste ungarische Ex.L."; in Franks: „1552". Wahrscheinlicher ist das spätere Datum (vgl. Blätter von Virgil Solis aus den 50er Jahren, z. B. O'Dell/Solis, n 13 – n 15). Unbekannter Künstler

415 Tengler, Christoph (erw. 1519), Offizial des Bischofs von Passau in Wien

Vollwappen über Inschrifttafel zwischen zwei Füllhörnern unter Blumengirlande, in Linienrahmung. Links oben eine Hand aus Wolken, die auf eine Kugel weist

Inschrift:
im Stock oben: C.T.P. (= Christoph Tengler Pataviensis)
unten: TENNGLER
hs. über der Rahmung: 16+10 Pars mea Deus. A.S.V.I.D.

Künstler: Werkstatt des Hans Springinklee (?)

Technik / Format: H. 162 × 111

Standort: Franks 9,4092; Ros. 10,367⁺; 1982.U.2126

Literatur: Warn. 2162, Taf. V; Exl.Zt. 3 (1893) S. 54 f; L.-W., S. 131 f; Ankwicz-Kleehoven, S. 20, Taf. II., 3; Geisberg/Strauss IV., S. 1556

Ein „redendes" Wappen (= drei kurze Hämmer zum „dengeln" der Sensen). Zur Biographie Tenglers und der Ähnlichkeit seines Exlibris mit denen anderer Humanisten vgl. ausführlich Ankwicz-Kleehoven. Die Schrift über der Darstellung offenbar von einem späteren Besitzer. In der älteren Literatur übereinstimmend die Datierung „um 1516" und Zuschreibung an Hans Springinklee, aber zu schwach für eine eigenhändige Arbeit

416 Tetzel, Nürnberg

Vollwappen (Schild und Helmzier: steigende Katze) in Rundbogenarchitektur, vor schraffiertem Grund, Linienrahmung

Technik / Format: H. 123 × 91 (Neudruck ?)

Standort: Franks 9,4096⁺; Ros. 10,368

Ein „redendes" Wappen (= Katze=Tatze=Tätzel). Unbekannter Künstler; die Ornamentik könnte von Arbeiten Springinklees beeinflußt sein (vgl. z. B. die Holzschnitte zum Hortulus Animae von 1518 [Exemplar BL 219.b.4]). Zeitlich käme Christopher Tetzel, Ratsherr in Nürnberg (1486–1544) als Eigner in Frage

417 Thenn, Augsburg

Freistehendes Vollwappen in Hochoval, umgeben von reichem Rollwerkrahmen mit Fides, Temperantia, Spes, Patientia

Inschrift: Mitte unten neben der Laubmaske: I A
Künstler: Jost Amman
Technik/Format: R. 242 × 191
Standort: Franks 9,4101

Offenbar Unikum (sehr flauer Abzug); in der Literatur bisher nicht erwähnt. Laut hs. Bem. in Franks „out of Navigatione et Viaggi … M.G.B.Ramusio, Venice 1563 on the title in ink: 15–78 Sum Wilhelmi Thenn Sultzbach V.I.D." Gegenstück (mit den gleichen Maßen) ist jedoch das ebenfalls von Jost Amman signierte Porträt des Georg Thenn (geb. 1515) vom Jahre 1576 (Andr. I., Nr. 13), also wohl auch 1576 entstanden. Für ein bei Ros. (10,396) unter Thenn eingeordnetes Exlibris vgl. Gvandschneider

418 Thierhaupten (Benediktinerkloster in Bayern), Abt
Benedikt Gangenrieder (1553–1597)

In ovalem Blätterkranz ein zwei Wappenschilde tragender Engel: links: mit Kreuz belegtes Herz; rechts: wachsende Hindin

Inschrift: 1587 BGA (= Benedict Gangenrieder, Abbas)
Technik/Format: H. 109 × 95 (ausgeschnitten)
Standort: Franks 9,4106⁺ und 4105; Ros. 10,370
Literatur: Warn. 2168; Lein.-W., S. 156, 329 (und auf Titel des Nachdruckes von 1980); E.Zimmermann S. 158 f; Johnson Abb. 6; Schutt-Kehm/Dürer S. 39

Das „redende" Stiftswappen (= Tier-Haupt) mit dem persönlichen Wappen Gangenrieders von 1587. Von einem Handstempel (häufig in Rot) gedruckt: die Jahreszahlen sind besonders stark durchgedruckt. Es gibt ein weiteres rechteckiges Exlibris Gangenrieders von 1596 (Abb. in Exl.Zt. 5 [1895] S. 100 und Exl.Zt. 18 [1908] S. 23). Ein Künstler läßt sich für beide Blätter nicht bestimmen.

419 Thüngen zum Greifenstein, Konrad III., Bischof von Würzburg (1519–40)

Vollwappen in Siegelform mit Inschriftrand in doppelter Linienrahmung

Inschrift: … VS A THVNGEN ZVM GREIFFENSTEIN
Technik/Format: H. Durchmesser 77 (linker Rand ergänzt/Textverlust)
Standort: Franks 9,4116
Literatur: Exl.Zt. 16 (1906) S. 182 f (gemalte Superexlibris)

Zur Biographie Konrad von Thüngens vgl. ausführlich Kolb, S. 99 ff. Für Wappen in Siegelform siehe auch Agricola.

Unbekannter Künstler; stilistisch um 1520/30 zu datieren, aber ohne geistliche Würden, weder in Bild noch Schrift

420 Trier, Johann III.von Metzenhausen, 1531–40 Erzbischof von

Vollwappen (Schild geviert) vor Rundbogenarchitektur

Künstler: Anton Woensam von Worms (?)
Technik/Format: H. 175 × 146
Standort: Franks 9,4206 A⁺; 1895-1-22-136

Lt. hs. Bem. „Anton v. Worms, Merlo 525". Jedoch ist das bei Merlo aufgeführte Wappen des Johann von Metzenhausen ein anderes Blatt: Wappen mit Initialbuchstaben O (Maße: 78 × 65). Trotzdem könnte die Zuschreibung stimmen

421 Troilo, Franz Gottfried, in Lessot, kaiserlicher Rat

Vollwappen in hochovalem Blattkranz zwischen Spruchband und Inschrifttafel, in Linienrahmung

Inschrift:
oben: NASCI.PATI.MORI.
unten: FRANCISCVS GODEFRIDVS TROILO IN LESSOT. SAC.CAES.M^tis CONSILIARIVS
ganz unten links: IK (?)
Künstler: Monogrammist IK (?)
Technik/Format: H. 182 × 134
Standort: Franks 9,4214
Literatur: Warn. 2221; Warn. 15./16.Jh., Heft 5,Taf. 84; Seyler, S. 65; Österr.Exl.Jb.1904, S. 34 f; Gilh.+Ranschbg. 541; Hartung + Hartung 3745

Das Monogramm sehr undeutlich, so nicht bei Nag.Mgr. Lt. K.Mandl in Österr.Exl.Jb. wurde Troilo 1650 kaiserlicher Rat. Der Holzschnitt ist jedoch eine Arbeit vom Ende des 16.Jhs. (Wappen beibehalten, Schrift erneuert?) Zur Herkunft der Familie und zum Verbleib der Bibliothek vgl. Hartung + Hartung

422 ders.

Wie voriges Blatt

Inschrift:
oben: NASCI.PATI.MORI.
unten: FRAN.GODEF.TROILO.S.C.M.C.
Technik/Format: H. 112 × 81
Standort: Franks 9,4215

Eine verkleinerte und veränderte, ungeschickte Kopie des vorigen Blattes. Schon 17.Jh.

423 Tscherte, Johann (um 1480 – 1552), kaiserlicher Bau- und Brückenmeister, Wien

Vollwappen (Schild: Waldteufel mit zwei Hunden) vor dunklem Hintergrund zwischen zwei Vasen, aus denen Weinreben wachsen, unter Inschriftkartusche, Linienrahmung

Inschrift:
oben: SOLI DEO GLORIA
unten: A D (ligiert)
Künstler: Albrecht Dürer
Technik / Format: H. 185 × 144
Standort: Franks 9,4231[+]; Ros. 10,374 (Neudruck); 1972.U.1090; 1895-1-22-751
Literatur: Warn. 15./16.Jh., Taf. 1; L.-W., S. 116; Dodgson I., S. 337, Nr. 143; Ankwicz-Kleehoven, S. 26 f; Meder 294 c; Neubecker, S. 196, Abb. 4; Schreyl, Abb. 11

Ein „redendes" Wappen (= Tschert [Czert]: böhmisch für Waldteufel). Genaue Zustandsbeschreibung bei Dodgson. Meist um 1521 datiert. Zur Geschichte der Identifizierung und Einordnung des Blattes am ausführlichsten Ankwicz-Kleehoven; dort auch zur Biographie Tschertes und Abb. eines weiteren, kleineren Exlibris. Lt. Meder entstand dieser Abzug um 1570

424 Tübingen, Universität

Verzierter Schild mit zwei gekreuzten Szeptern in Hochoval, umgeben von Rollwerk mit Frauenkopf oben Mitte

Inschrift: oben: V.T. (= Universitatis Tuebingensis)
Technik / Format: H. 108 × 68
Standort: Franks 9,4245[+]; Ros. 10,375 und 376
Literatur: Warn. 2234; L.-W., S. 54 f; Schmitt, Abb. 10; Hartung+Hartung 3746

Das Rollwerk wohl um 1570/80 zu datieren. Ähnlich ist z. B. das Rollwerk in Jost Ammans Holzschnittporträt des Andreas Tiraquellus von 1574 (Andr. I., S. 208, Nr. 23)

425 Tulpen, Heinrich, aus Kupferberg (Oberfranken), von 1540–79 Stiftsdekan in Forchheim

Vollwappen zwischen zwei Säulen vor bergiger Landschaft über Inschrifttafel. Oben eine Landschaft mit Bergbau, darunter Schriftband

Inschrift:
oben: KVPFERBERG
im Spruchband: ET.FOLIVM.EIVS.NON.DEFLVET. PSAL.1
unten: HENRICI TVLPEN … VELIS (vier Zeilen, vollständig zitiert und übersetzt in Exl.Jb.1985)
Technik / Format: K. 86 × 58
Standort: Franks 9,4249; Ros. 10,377[+]
Literatur: Exl.Zt. 5 (1895) S. 104 f; L.-W., S. 346; Exl.Jb.1985, S. 16, Nr. 14

Hs. Bem. in Ros.: „L.-W. gives 1680 as date, in my opinion more like 1580". Diese Bemerkung ist zutreffend, denn das Blatt muß vor 1579 entstanden sein (Todesjahr Tulpens). Unbekannter Künstler. Bücher mit diesem Exlibris in der Staatsbibliothek Bamberg

426 unbekannt (Petrus Danus ?)

Freistehendes Vollwappen (Schild: Pfahl belegt mit drei Kreuzen, begleitet von zwei Halbmonden) unter Inschriftband mit Schnörkeln

Inschrift:
DVRANT FINIS ITA /: dan /: MODERATA QVALIS VITA 1576
4[+]
Künstler: Meister 4[+]
Technik / Format: H. 99 × 78
Standort: Ros. 1,15
Literatur: Strauss, Bd. 3, S. 1305, Nr. 25 (mit weiterer Lit.)

Eine späte Arbeit des Meisters 4[+], der in Wittenberg unter dem Einfluß von Lukas Cranach von ca. 1554–1580 tätig war. Das „dan" der Inschrift vielleicht Hinweis auf den Familiennamen ? In der Wittenberger Universitätsmatrikel wurde im Mai 1576 ein Petrus Danus aus Königsberg eingeschrieben (Album Academiae Vitebergensis, Leipzig 1841–1905, Bd. II., S. 261, Sp. a, Zeile 36)

427 unbekannt (Hans Beatus Grass ?)

Vollwappen in hochovalem Lorbeerkranz, umgeben von acht Nebenwappen zwischen Spruchband und Kartusche mit Datum, fünffache Linienrahmung

Inschrift:
oben: NVL BIEN SANS PEINE
unten: 1570
Technik / Format: H. 148 × 109 (Neudruck)
Standort: Ros. 1,3

Ein Exemplar dieses Exlibris im GNM (Kasten 981) trägt den hs. Vermerk: „Elsässisch, Neudruck 1896 vom Originalholzstock. Grass, Hans Beatus, gen. Vey, Fürstl. vorderösterr. Kammerrat, Freibg./Br.1570" nebst Identifizierung der Nebenwappen (links: Grass, Lemblin, Kapenbuch, Pfersheim; rechts: Ast, Bern, Neuenstein, Meyetzheim). Bei Moeder und Meyer-Noriel nicht verzeichnet

428 unbekannt

Vollwappen in hochovalem Lorbeerkranz mit Rollwerk über epitaphähnlichem Architekturaufbau. Rechts und links auf Sockeln zwei antikisch gekleidete Frauen (links mit Zirkel, rechts mit Spruchband ?), in Linienrahmung

Inschrift: Non puo noi ar malignita a fortessa
Technik / Format: H. 143 × 122
Standort: Ros. 1,30

Die Inschrift ist ebenso unklar wie die künstlerische Zuordnung: französisch-italienisierend ? Datierung ebenfalls innerhalb der zweiten Hälfte des 16.Jhs. nicht festzulegen

429 unbekannt

Wappenschild mit Stern, Ruder und Hand mit Rose in Lorbeerkranz mit Spruchband

Inschrift:
oben: H.L.V.B.
um Kranz: SPES MEA CHRISTVS.

Technik/Format: H. 59 × 59

Standort: Ros. 1,16

Sehr ähnlich dem Exlibris Ieger (s. d.), wohl ebenfalls um die Mitte des 16.Jhs. entstanden. Ein geistliches Wappen (= Wahlspruch und Rose aus himmlischer Hand)?

430 unbekannt

Freistehendes Vollwappen (Schild: Königin auf Bär)

Inschrift: L G

Technik/Format: H. 93 × 80 (Löcher)

Standort: Ros. 1,26

Literatur: P.Hordyński: Exlibris Biblioteka Jagiellońska. Polnische Bücherzeichen aus der Sammlung der Jagiellonischen Bibliothek in Krakau. Ausst.Kat. Herzog August Bibliothek, Nov. 1986 – März 1987, S. 18 f, Abb. 6

Lt. Hordyński das Wappen „Rawicz", entstanden in Krakau in Florian Unglers Druckerei um 1525. Doch scheint das LG für eine Künstlersignatur zu groß (bei Nag.Mgr. auch so nicht aufgeführt)

431 unbekannt

Wappenschild an Baum aufgehängt mit Spruchband

Inschrift: (im Stock): SPES MEA DEVS
(hs.) oben: Abbas Joannes Ludovicus (Sorgius) Friburgensis, electus 1586. obiit 1605 (in roter Tinte)
unten: B f P (in grauer Tinte)

Technik/Format: H. 64 × 40

Standort: Ros. 1,5

Literatur: Gutenberg-Jahrbuch 1961, S. 251 ff, Abb. 2; Meyer-Noriel, S. 40, Abb. 33

Herbert Koch im Gutenberg-Jahrbuch und Meyer-Noriel sehen das Blatt als ältestes französisches Exlibris an und identifizieren den Eigner als Fausto Andrelini nach dem einzigen bisher bekannten Exemplar (Yale University Library), das die Buchstaben B f (= Bibliotheca Fausti) trägt. Hier jedoch die Buchstaben B f P und die Inschrift eines (späteren?) Besitzers. Die hs. Bem. in Ros. „unbekannt, ca.1590" und seine Einordnung unter den deutschen Exlibris sind also verständlich. Handstempeldruck vom Beginn des 16.Jhs.

432 unbekannt

Vollwappen (Schild und Helmzier: Haufenwolke?) in Säulenrahmung unter Architrav aus Laubgirlanden und delphinköpfigen Tieren

Inschrift: links unten: D K

Künstler: David Kandel (?)

Technik/Format: H. 91 × 78

Standort: Ros. 1,12

Wohl ein „redendes" Wappen, jedoch nicht das der Nürnberger Familie Wölckern. Wahrscheinlich von David Kandel (1520/25–1592/96), der in Straßburg arbeitete; bisher nicht verzeichnet (vgl. Hollstein XV B von 1986, S. 217 ff)

433 unbekannt

Bekrönter, vielteiliger Wappenschild in hochovalem Rollwerkrahmen mit Kette des dänischen Elefantenordens, von zwei Löwen gehalten

Inschrift: auf den beiden Vasen rechts und links: CSF (ligiert)
unten: H.W.

Technik/Format: K. 100 × 81

Standort: Ros. 11,411; 1996.U.228[+]

Die Signatur H.W. ist auf Stichen und Radierungen der zweiten Hälfte des 16.Jhs. so häufig, daß man an mehrere Künstler mit diesem Monogramm glaubt (vgl. Andr. IV. S. 331 f). Gewisse Ähnlichkeiten zu Arbeiten Hans Wechters (vgl. Didelsheim, Feyerabend) sind nicht ausreichend für eine definitive Zuschreibung an ihn.

434 unbekannt

Auf Grasboden stehendes Vollwappen (Schild und Helmzier: Pelikan) mit Pilger und Soldat als Wappenhaltern

Inschrift: links unten auf Stein: H.W.

Künstler: Hans Wechter (?)

Technik/Format: K. 65 × 88

Standort: Ros. 1, 27

Kein Exlibris, sondern Allegorie (Frömmigkeit und Stärke, dazu Wappen mit dem seine Brust aufreißenden Pelikan). Das Blatt stammt aus dem „Wapenboek 1637" (vgl. Einleitung) und ist wohl ein Pasticcio vom Ende des 16.Jhs.: der Pilger ist kopiert aus Ammans Trachtenbuch der Katholischen Geistlichkeit von 1585 (Andr. I. 232, LXVI), das Wappen erinnert an Arbeiten von Virgil Solis (vgl. O'Dell/Solis, n 1–8) und der Soldat könnte nach niederländischen Vorlagen entstanden sein (vgl. z. B. die Serie von Jacob de Gheyn nach Goltzius von 1587, Hollstein/Dutch VII, S. 178 f). Ein Stein mit H.W. links unten erscheint ganz ähnlich im Wappen Grabner aus einer 1604 datierten Wappenserie Hans Wechters (Andr. IV., S. 336, Nr. 12)

435 unbekannt

Wappen: böhmischer Löwe mit doppeltem Schwanz unter zugehöriger Königskrone vor dunklem Grund in Säulenrahmung. Oben zwei Frauen mit Füllhörnern, unten zwei Putten mit Girlande. In breiter Linienrahmung

Technik/Format: H. 163 × 112 (Neudruck?)

Standort: Ros. 11, 420

Die Ornamentik erinnert an französischen Buchschmuck (vgl. z. B. Baudrier Bd. II., S. 47). Wohl um 1560/70

436 unbekannt

Vollwappen zwischen zwei Spruchbändern (Schild und Helmzier: Mann mit spitzer Mütze, etwas haltend)

Inschrift: hs.(im Spruchband unten): 156

Technik/Format: H. 155 × 100

Standort: Ros. I, 4

Unbekannter Künstler um die Mitte des 16.Jhs. Es ist unklar, was der Mann in der Hand hält: ein Meßinstrument ? Der Eintrag „156" vielleicht Standortnummer in der Bibliothek des Eigners ? Ein hs. Eintrag daneben in Blei von späterer Hand: „Hihtpraz 378"(?)

437 unbekannt

Allianzwappen (Schild links: steigender Löwe, Herz haltend; Schild rechts: Schrägbalken mit drei Löwenköpfen) zwischen Schriftband und Kartusche

Technik/Format: H. 158 × 122

Standort: Ros. I, 2

Lt. hs. Bem. in Ros. könnte das rechte Wappen das der Familie Helmann sein (links: Bröll ?). Unbekannter Künstler um die Mitte des 16.Jhs.

438 unbekannt

Fünf Wappen übereinander: oben Reichsadler und Bügelkrone, darunter vier paarweise angeordnete Wappenschilde mit Bandverbindung (Liebesknoten für Ehewappen ?), in Linienrahmung

Inschrift: I.C.F.

Technik/Format: H. 245 × 212

Standort: Franks, German anon. 5324

Ungleichmäßig gedruckt. Wohl kein Exlibris. Hs. Bem. zu dem Blatt: „Gravé vers 1510 à Nuremberg". Dem Rollwerk der Schilde nach zu urteilen entstand das Blatt jedoch erst in der zweiten Hälfte des 16.Jhs.

439 unbekannt

Vollwappen (Schild: schräggeteilt mit steigendem Löwen) unter Emblem der Hl. Katharina von Alexandrien (rechts) und Jerusalemskreuz (links; vielleicht nachträglich eingefügt)

Inschrift: H.B. (unter dem Wappenschild, das H. fast ganz weggebrochen)

Künstler: Hans Burgkmair

Technik/Format: H. 175 × 121 (späterer Abdruck)

Standort: 1999.U.6

Literatur: Dodgson II., S. 66, Nr. 3; Hollstein V., Nr. 832; Ausst.Kat.Augsburg/Stuttgart 1973, Nr. 100, Abb. 15 a (fehlt)

Unikum aus der Slg. Franks, das Dodgson unter Burgkmair einordnete und um 1515 datierte. Zur Erläuterung der Embleme (Pilgerfahrt nach Jerusalem und zum Sinai) vgl. ausführlich Dodgson

440 unbekannt

Allianzwappen mit verbindender Schleife unter Schriftband

Inschrift:
oben: I. G. L.
unten: 1581

Technik/Format: K. 78 × 62

Standort: Franks 4,2356

Literatur: Warn. 1089

Arbeit eines unbekannten Künstlers von 1581. Bei Warn. und in der Slg. Franks unter L. eingeordnet, aber nicht identifiziert. Ungewöhnlich ist die Verknotung der beiden Wappen (Liebesknoten für Ehewappen ?)

441 unbekannt (datiert 1585)

Wappenkombination in hochovalem Rahmen mit reichem Rollwerk über 5 Zeilen Schrift, umgeben von 4 Schmuckleisten

Inschrift:
um Oval im Stock: GE.V.SEIN G.Z.WITG.
HER.ADOL.G.Z.SOLMS JOH.F.Z.
WIN.V.BEIL. ERN.G.H.Z.MANSF.
Typenschrift unten:
Vna fides … bulla vale
Ein Gott/ … Bull fahr hin
M.D.LXXXV.

Technik/Format: H. 134 × 84 (Rahmen), 52 × 54 (Innenbild)

Standort: Ros. 11,433

Lt. beiliegender Postkarte von L.-W. an Generalleutnant von Prittwitz, Karlsruhe vom 10.Mai 1896, „sicher kein Exlibris … sondern ein Erinnerungsblatt an irgendeine, wahrscheinlich religiöse Vereinigung vierer Herren: I. Adolf Graf zu Solms, II. Ernst Graf + Herr zu Mansfeld, III. Joh. Freih. zu Winaburg + Beilstein, IV. Georg von Seyn Graf zu Wittgenstein". Die Rahmenleisten sind Arbeiten Jost Ammans ähnlich (vgl. O'Dell/Amman-Feyerabend, S. 239, Abb. d 83–90 von 1584)

442 unbekannt

Vollwappen vor dunkel schraffiertem Hintergrund in Rundbogennische mit Laubwerk in den Zwickeln

Inschrift:
rechts unten: C G (ligiert mit seitenverkehrtem G)
links unten: 153 ..(?)

Künstler: Mgr. C G

Technik/Format: K. 72 × 52

Standort: 1972.U.1148

Im Werk des Mgr. C G, dessen Blätter um 1534–39 entstanden, bisher nicht beschrieben (vgl. Nag. Mgr. II., S. 20, Nr. 55). Signatur und Datierung sind in der dichten Schraffierung kaum zu sehen

443 unbekannt (Zingel?)

Vollwappen (Schild: stumpfer Pfeil zwischen Doppelflug) vor Architekturbogen, in Linienrahmung

Inschrift:
im Stock links unten: 1522
Typenschrift oben: Pr.118 Iustus … tuum
unten: 3 Esdre 3 Super … veritas

Technik/Format: H. 152 × 102

Standort: Franks, *German anon.* 5015

Unbekannter Künstler (das Datum 1522 scheint sehr früh für die üppige Ornamentik). Ungewöhnlich ist der halbe Torbogen – vielleicht auf ein Ergänzungsstück links angelegt?

444 unbekannt

Freistehendes Vollwappen (Helmzier: halber Mann in Harnisch mit Fackel)

Technik/Format: H. 146 × 106

Standort: Franks, *German anon.* 4996

Der Künstler könnte aus dem Umkreis von Jakob Lucius d. Ä. stammen (vgl. z. B. dessen neun Musen von 1579; siehe Max Husung in Gutenberg-Jahrbuch 1941, S. 163 ff). Wohl kein Exlibris, sondern ein Autorenwappen. Die gleiche Darstellung mit sechs Zeilen lat. Typenschrift (Lob der typographischen Kunst) eingeklebt in einem Sammelband mit verschiedenen Porträts, Wappen u.s.w. (Rostock, UB: Da–14, fol. 7 v)

445 unbekannt

Vollwappen (Helmzier: halbes steigendes Pferd) zwischen zwei leeren Spruchbändern, in breiter Rahmung

Inschrift: im Stock oben: H.G.Z.N.

Technik/Format: H. 288 × 198

Standort: Franks, *German anon.* 4936

Hs. Bem. auf der Rückseite des Blattes: „Nostiz?". Dem unbekannten Künstler könnte für die Helmzier Hans Baldungs Familienwappen als Vorlage gedient haben (vgl. Mende/Baldung, Abb. 80 u. 81). Zweite Hälfte des 16.Jhs.

446 unbekannt (Serien)

32 kleine Wappen in vier Reihen

Technik/Format: H. 104 × 174

Standort: Ros. 11,443

Unbekannter (Nürnberger ?) Künstler um 1540. Lt. hs. Bem. in Ros. : „3 Blatt Vorlagen für Siegelschneider, Graveure, Goldschmiede. Wappen: Nürnbergische Familien, nach 1528, da hier schon das von Carl V. 1528 erteilte Wappen der Haller von Hallerstein". Von ungleich großen Einzelstöckchen gedruckt und jeweils paarweise von links nach rechts und oben nach unten mit Blei numeriert und auf der Unterlage identifiziert:
1: Hirschvogel; 2: –; 3: Esler; 4: von Wimpfen; 5: Fürer;
6: Cammermeister; 7: Haller von Hallerstein; 8: Ortlieb; 9: Held;

10: Schütz; 11: –; 12: Wolf; 13: Eisvogel; 14: Trainer; 15: Lemmel/Löffelholz; 16: Krauter. Vgl. die beiden folgenden Blätter

447 unbekannt (Serien)

32 kleine Wappen in vier Reihen

Technik/Format: H. 104 × 178

Standort: Ros. 11,442

Vgl. Anm. zu vorigem Blatt; wie bei diesem von Einzelstöckchen gedruckt und die Wappen paarweise (mit Ausnahme der beiden ersten, die je eine Nr. haben) hs. auf der Unterlage identifiziert:
1: Stier; 2: –; 3: Oertel; 4: Viatis; 5: Tetzel; 6: Scheurl; 7: –;
8: Römer; 9: Ölhafen; 10: Ketzel; 11: Gugel; 12: Thumer;
13: Unsteht; 14: Schleicher; 15: Schedel; 16: Dietherr; 17: Cöler.
Vgl. voriges und folgendes Blatt

448 unbekannt (Serien)

32 kleine Wappen in vier Reihen

Technik/Format: H. 102 × 178

Standort: Ros. 11,444

Vgl. Anm. zu den beiden vorigen Blättern, ebenfalls von Einzelstöckchen gedruckt; die Wappen in den ersten beiden Reihen paarweise hs. auf der Unterlage identifiziert, in den beiden unteren Reihen jeweils einzeln: 1: Pessler; 2: von Wath; 3: Zollner;
4: Hayd; 5: Wagner; 6: Stier; 7: Furtenbach, Behaim, Scheurl;
8: Steinlinger; 9: Gewandschneider, Kopf, 10: Pilgram v.Eyb;
11: Zingel; 12: Hack v. Suhl, v. Dill; 13: Rehlingen; 14: Maurer;
15: Faltzner; 16: –; 17: Ott, Vetter; 18: Müntzer v. Babenburg;
19: Vorchtel; 20: Fütterer; 21: Hegner; 22: Geuder; 23: Stark;
24: Harsdörfer; 25: Haller, Münzmeister genannt. Vgl. die beiden vorigen Blätter

449 unbekannt (Serien)

a. 41 kleine Wappen in vier Reihen
b. 40 kleine Wappen in drei Reihen

Technik/Format:
a. H. 43 × 104
b. H. 32 × 120

Standort:
a. Ros. 11,440
b. Ros. 11,441

Unbekannter Künstler um 1540. Lt. hs. Bem. in Ros.: „Wappen-Vorlagen für Graveure und Goldschmiede"

450 unbekannt (Serien)

a. drei freistehende Vollwappen (Schild des mittleren: Leiter von zwei Hunden gehalten)
b. zwei freistehende Vollwappen (Helmzier rechts: Schwan)
c. freistehendes Vollwappen (Schild geviert)

Künstler: Hans Burgkmair (?)

Technik / Format:
a. H. 110 × 220
b. H. 110 × 158
c. H. 103 × 73
Standort: Ros. 11,449–451

Hs. Bem. in Ros.: „out of Wapenboek 1637, Rembr.Coll." (vgl. dazu Einleitung). Aus einem beiliegenden Brief von Dörnhöffer (Wien, Hofbibliothek) an Dodgson vom 1.5.1909 geht hervor, daß er die Blätter für Arbeiten Burgkmairs hält. Außerdem hs. Bem. zu (a) „Mitte: v. d. Leiter (Laitter) Bayern", (b) „Grafen v. Lupfen (Württemberg)", (c) „von Klosen zu Stubenberg". Vergleichbare Arbeiten von Burgkmair sind z. B. die Wappenholzschnitte aus den 20er Jahren des 16.Jhs. (vgl. Hollstein V., Nr. 807–809)

451 unbekannt (Serien)

Fünf Wappen auf zwei Blättern:
a. Wappenschild und Vollwappen
b. gevierter Schild und zwei Vollwappen

Künstler: Hieronymus Hopfer

Technik / Format:
a. Eisenradierung 98 × 67
b. Eisenradierung 88 × 128
Standort: Ros. 11,421 und 422

Hs. in Ros.: „Ex Wapenboek 1637, Rembrandt Coll.? Given to BM" und oben: „Rotenhan", unten: „Mecklenburg", „Rechberg". Alle fünf Wappen stammen aus einer signierten Eisenradierung Hieronymus Hopfers mit 19 Wappen, deren Platte in Berlin erhalten ist (vgl. Hollstein XV., Nr. 82, mit weiterer Literatur)

452 Valck, Johann

Vollwappen (Schild und Helmzier: Falke) in Architekturrahmung unter Rundbogen mit Fruchtbündeln

Inschrift: hs. (in verblaßter Tinte) unter der Darstellung: In insignia Ioan: Vualcumij. Prae reliquis ueluti praestans est falco folatu(?) Praestat sic auibus, nobilitate sua

Technik / Format: K. 110 × 107
Standort: Franks 9,4289

Ein „redendes" Wappen (= Falke). Siehe auch „Falconius". Unbekannter Künstler der zweiten Hälfte des 16.Jhs.

453 Vendius, Erasmus (1532–1585), Jurist, bayerischer Hofrat

Vollwappen unter zwei bekrönten Helmen über Inschrifttafel, in breitem Rahmen mit Musikinstrumenten

Inschrift: hs.: Eras. Vendius Con. Duc. Monachij. (in Inschrifttafel) Quoniam Deus magnus Dns et rex magnus super omnes deos (unter der Darstellung)

Technik / Format: H. 163 × 121
Standort: Franks 9,4308[+]; Ros. 10,378 (mit hs. Eintrag, s. o.)
Literatur: Warn. 2316; Exl.Zt. 10 (1900) S. 8 f; L.-W., S. 156; Exl.Zt. 23 (1913) S. 1 f; Funke/RDK, Abb. 9

Von zwei Stöcken gedruckt. Das von Warn. verzeichnete Exemplar ist hs. 1567 datiert. Vielleicht von demselben unbekannten Künstler wie das Exlibris Mandl (s. d.) mit den gleichen, leicht veränderten Rahmenmotiven

454 ders. (und Johann Vendius)

Vollwappen unter zwei bekrönten Helmen über Inschrifttafel, die nach unten offen ist

Inschrift:
hs. oben: dum proponere'
15. A. 89
hs. unten: Joannes Vendiy in Fraiß... (?)

Technik / Format: H. 99 × 68
Standort: Franks 9,4309[+]; Ros. 10,379
Literatur: Kaschutina, S. 131, Abb. 116; Schutt-Kehm, S. 34 ff, Abb. 32

Sehr genaue, aber in den Schraffuren leicht veränderte Variante des vorigen Blattes ohne Rahmen. Exemplare mit hs. Einträgen von Erasmus Vendius (Kaschutina) und Johann Vendius, datiert 1589 (wie hier) und 1590 (Schutt-Kehm)

455 Vogelmann, Wolfgang (gest. 1553), Stadtschreiber zu Nördlingen

Freistehendes Vollwappen (Schild: laufender Mann mit Vogeloberkörper), Stechhelm

Technik / Format: H. 84 × 65 (auf rund ausgeschnittenem Papier)
Standort: Franks 9,4337[+]; Ros. 10,384
Literatur: Burger/Lpz. Nr. 13; Stiebel 201

Das bei Burger abgebildete Exemplar mit einem sechs-zeiligen hs. Vermerk von W. Vogelmann, datiert vom 8.August 1533. Vielleicht von einem der unbekannten Künstler, die für den Augsburger Verleger Heinrich Steiner (1527–47) arbeiteten

456 ders.

1. Vollwappen in Rundbogenarchitektur mit Medaillons unter Girlande, Spangenhelm, in Linienrahmung
2. dasselbe unter leerer verzierter Schrifttafel, in Rundbogensäulenarchitektur
3. dasselbe unter anderer Schrifttafel mit Namen, in Rahmen wie 2., umgeben von weiterem Rahmen mit Säulen und Putten
4. Doppelrahmen wie 3., mit anderem Innenbild (Vollwappen zwischen Säulen unter Querbalken, Stechhelm)

Inschrift: 3. W. Vogelmann
Technik / Format:
1. H. 68 × 54
2. H. 145 × 109 (Rahmen)
3. H. 250 × 162 (äußerer Rahmen)
4. H. 250 × 162 (äußerer Rahmen), 89 × 68 (Innenbild)
Standort: Franks 9,4336 (1), 4335 (2), 4333 (3), 4334 (4)
Literatur: Warn. 2333; Burger/Lpz., Nr. 14; Exl.Zt. 7 (1897) S. 22; Exl.Zt. 10 (1900) S. 9 und S. 95; Gilh.+Ranschbg. 569 a; Funke/Jahn, S. 283

Der Rahmen 2 auch für andere Innenbilder verwendet (vgl. Scherb). Ein gutes Beispiel für die Anwendung von mehreren Druckstöcken, um verschiedene Größen eines Exlibris für Bücher von verschiedenen Formaten zu bekommen. Im Aufbau ähnlich sind Augsburger Buchtitel, z. B. von Jörg Breu d. Ä. (vgl. Hollstein IV., S. 158), die als Vorlage gedient haben könnten. Um 1540

457 Vogler, Caspar (gest. vor 1610), Jurist und Professor der Akademie in Straßburg

Vollwappen (Schild und Helmzier: Vogel) unter Inschriftband, in Linienrahmung

Inschrift: CASPARVS VOGLER. I.V.D.

Technik / Format: H. 86 × 59

Standort: Franks 9,4338[+]; Ros. 10,385

Literatur: Stiebel 202; Moeder 478 b, Taf. VIII

Moeder beschreibt zwei verschiedene Exlibris Voglers und datiert beide um 1600; doch entstand dies Blatt wohl schon um 1580/90; unbekannter Künstler

458 Volckamer, Nürnberg

Vollwappen (Schild geteilt, oben: halbes Rad, unten: Lilie) zwischen Spruchband und Inschriftkartusche, in doppelter Linienrahmung

Künstler: Hans Sibmacher

Technik / Format: R. 140 × 85

Standort: Franks 9,4340[+]; Ros. 10,388

Literatur: Andr. II., Nr. 128; Warn. 2337; Exl.Jb. 1985, S. 17, Nr. 15 (Kopie des 19.Jhs.)

Typische Arbeit Hans Sibmachers (vgl. Wappen Steinhaus), wohl aus den 90er Jahren. Eine vergrößerte Kopie (167 × 109) mit dem Wahlspruch „Nobilitas Virtute Probatus" wurde im 19. Jahrhundert für Guido von Volckamer angefertigt (vgl. Exl.Jb.)

459 Weckher, Christoph, Salzburg

Vollwappen unter Spruchband (Schild und Helmzier: Hahn auf Dreiberg mit Traube im Schnabel)

Inschrift:
hs. oben: 1594 fine sors ... via (??)
hs. unten: Christophorus Weckher, Salisburgensis

Technik / Format: H. 104 × 74

Standort: Franks 10,4431[+]; Ros. 10,396

Handstempeldruck. Das Exemplar Ros. 10,396 trägt außerdem von anderer Hand den späteren (?) Eintrag: „SEBASTIANVS Salisburgensis"

460 Weissenau, Praemonstratenser Abtei in Oberschwaben

Wappenschild (geviert) unter Inful und Krummstab, in hochovalem Blattrahmen mit Blumen

Inschrift:
oben: WEISSĒ AW̄.
unten: P.R.

Künstler: Monogrammist P.R.

Technik / Format: K. 91 × 72

Standort: Franks 10,4465[+]; Ros. 10,389

Literatur: L.-W., S. 155; Stiebel 366; Hartung + Hartung 3748

Das bei L.-W. abgebildete etwas kleinere Exlibris Weissenau ist dort 1568 datiert; dieses Blatt wohl vom Ende des Jhs. Von den bei Nag.Mgr. IV, S. 950 ff verzeichneten Monogrammisten P.R. läßt sich keiner eindeutig als Künstler dieses Blattes identifizieren

461 Welser, Nürnberg

Vollwappen in Hochoval zwischen zwei Kartuschen, umgeben von reichem Rollwerk mit vier Putten

Inschrift:
oben: V.C.D.
untan: I A (links und rechts neben dem Frauenkopf über der leeren Schrifttafel)

Künstler: Jost Amman

Technik / Format: R. 109 × 73

Standort: Franks 10,4481

Literatur: Andr. I., 231; Warn. 2418; L.W., S. 129; O'Dell/Amman-Exlibris, S. 301 f

Vielleicht für Hans Welser von Neunhof (1534–1601) angefertigt; vor 1582, da in diesem Jahre schon kopiert (vgl. O'Dell/Amman-Exlibris)

462 Werdenstein, Johann Georg von (1542–1608), Kanoniker in Augsburg und Eichstätt, Historiograph und herzoglich-bayerischer Rat

Vollwappen (Helmzier: Hase auf Kissen) mit der Spitze auf Rollwerkkartusche stehend, in Linienrahmung

Technik / Format: K. 84 × 53

Standort: Franks 10,4503

Literatur: Warn. 2433; Stiebel 204

Die Bibliothek Werdensteins wurde von Herzog Albrecht V. von Bayern erworben. Lt. Bem. in der BSB (Exlibris 1) gibt es dort 15 verschiedene Exlibris Werdensteins. Auch in der Würzburger Universitätsbibliothek befinden sich zahlreiche Bücher mit Werdensteinschen Exlibris, die aus dem Ankauf seines literarischen Nachlasses (1619–22) stammen (vgl. A.Stoehr, in Exl.Zt. 16 [1906] S. 185). Unbekannter Künstler, letztes Drittel des 16.Jhs.

463 ders.

Dass., größer, mit reicherer Kartusche, ohne Linienrahmung

Technik / Format: K. 110 × 70

Standort: Franks 10,4504[+]; Ros. 10,390

Literatur: L.-W., S. 175; Stiebel 205; Haemmerle II., S. 68, Nr. 258

Wohl von dem gleichen unbekannten Künstler wie das vorige Blatt. Sicher nicht von Domenicus Custos, wie Lein.-W. angibt

464 ders.

Vollwappen (Helmzier: Hase auf Kissen) zwischen Spruchband und Inschriftkartusche, mit vier Ahnenschilden

Inschrift:
oben: N.O.O.P. (= non omnibus omnia placet)
unten: IOH: GEORG: à WERDENSTEIN

Technik/Format: H. 132 × 88
Standort: Franks 10,4505+ und 4506; Ros. 10,391 und 392
Literatur: Warn. 2434; Exl.Zt. 15 (1905), S. 67; Stiebel 206; Haemmerle II., S. 67, Nr. 256; Exl.Jb. 1982, S. 9; Kaschutina, S. 132, Nr. 117; Tauber, S. 30 f

Alle Exemplare mit dem Ausbruch aus der äußeren Rahmenlinie des Bogens unten in der Mitte. In der Exlibris-Literatur „um 1569" datiert (ohne Belege); ungefähr gleichzeitig mit den beiden vorigen Blättern: letztes Drittel des 16.Jhs.; unbekannter Künstler

465 ders.

Vollwappen (Helmzier: Hase auf Kissen) in hochovaler Nische zwischen Inschrifttafeln und 16 Ahnenwappen

Inschrift:
oben: NON OMNIBVS OMNIA PLACĒT
unten: IOH.GEORGII.à WERDENSTEIN.INSIGNIA. ET.PROGENITORES. (die Unterschriften der Ahnenwappen vollständig zitiert bei Haemmerle)
ganz unten: Dominio Custodis fe. a.° 1592
Künstler: Domenicus Custos
Technik/Format: K. 163 × 104
Standort: Franks 10,4507 und 4508+
Literatur: Warn. 2435; Stiebel 207; Gilhofer + Ranschbg. 600; Haemmerle II., S. 68, Nr. 257; Hartung + Hartung 3749

Gegenstück zu diesem Exlibris ist das gleich große Kupferstichporträt Werdensteins von Custos, ebenfalls 1592 datiert (vgl. Schutt-Kehm/Dürer, S. 35, Abb. 33)

466 Wernitzer (Nürnberg, Rothenburg, Dinkelsbühl)

a. Vollwappen (Schild: gespalten mit zwei Halbmonden), Stechhelm, in breiter Linienrahmung
b. dass., Spangenhelm, ohne Rahmung

Inschrift: b. I W W
Technik/Format:
a. H. 122 × 82
b. H. 90 × 87
Standort: Ros. 10, 393 (a) und 394 (b)

Hs. Bem. in Ros. „an L.W. 27.11.04 – ihm unbekannt; Burgkmair?" (a) ist tatsächlich Arbeiten Burgkmairs etwas ähnlich

(vgl. z. B. Hollstein V., S. 172), aber wohl früher (noch 15.Jh.?); während (b) sicher später ist und von einem mittelmäßigen Künstler (um 1530/40)

467 Weyss, Frankfurt

Freistehendes Vollwappen (Helmzier: Arm mit Keule)

Künstler: nach Jost Amman
Technik/Format: H. 68 × 54
Standort: Franks 10,4549
Literatur: Andr. I., S. 301, III

Das gleiche Wappen mit den Buchstaben C.W. neben der Helmzier erscheint als Autorenwappen des Conrad Weyss in: Bibliorum utriusque Testamenti icones, Frankfurt/Main, Hieronymus Feyerabend 1571 (Exemplar: BL 554.a.52). Nach einem Entwurf von Jost Amman, der ein größeres Holzschnittwappen von Weyss (mit Wappenhalterin) in seinem Wappenbuch von 1579 bringt (Andr. I., 230,98)

468 dies. Familie

Vollwappen mit zwei Hunden als Wappenhaltern in reichem Rollwerkrahmen. Oben: Kartusche mit zwei Händen, die Palmzweig halten

Inschrift: F.C. (= Fraternitatem cogita ?)
Künstler: nach Jost Amman
Technik/Format: H. 159 × 124
Standort: Franks 10,4548

Vgl. Anm. zu vorigem Blatt. Wohl ebenfalls nach Vorlagen von Jost Amman entstanden: vgl. dessen Wappenholzschnitt Weyss im Wappenbuch von 1579 (Andr. I., 230,98) und die Rollwerkrahmen für Fronspergers Kriegsbuch von 1573 (Andr. I., 226)

469 Widderholt von Weidenhoffen, Conrad

Vollwappen mit zwei Helmen (Schild geviert mit Herzschild) zwischen Spruchband und Inschriftkartusche

Inschrift:
oben: Arte et Marte
unten: CONRADVS WIDDERHOLT à Weidenhoffen

Technik/Format: K. 95 × 67
Standort: Franks 10,4557

Hier aufgenommen, da nach hs. Bem. in Franks 16.Jh., aber sicher später (die Ornamentik erst im 17.Jh. möglich). Wahrscheinlich angefertigt für den württembergischen Oberst Konrad von Widerhold (1598–1667), den Verteidiger des Hohentwiels, der bei seinem Tode viele Stiftungen hinterließ

470 Widmann von Bruckberg, Thomas, Lizentiat beider Rechte

Vollwappen (Schild geviert) zwischen zwei Spruchbändern

Inschrift:
oben: FATVM.FORT.SEQVET.
unten: THO:W:I.V.L.

Technik / Format: H. 94 × 64

Standort: Franks 10,4559[+]; Ros. 10,395

Literatur: Warn. 2467; Stiebel 208; Gilh.+Ranschbg. 612; Kudorfer, Abb. 2

Handstempeldruck. Das gleiche Exemplar in GNM (Kasten 983) trägt den hs.Vermerk: „1573". Dies Datum ist nicht belegt, aber könnte zutreffen

471 Wittel, Martin (1582–1616), Buchdrucker und Verleger in Erfurt

Vollwappen (Helmzier: zwei Druckerballen) in hochovalem Schriftrahmen vor dunkel schraffiertem Grund mit Blattmasken in den Zwickeln, Linienrahmung

Inschrift:
INSIGNIA MARTINI WITTELI ERFF
(im Schild): M W + Hausmarke (?)

Technik / Format: H. 88 × 58

Standort: Franks 10,4626

Signet des Martin Wittel; vielleicht auch als Exlibris verwendet. Stilistisch noch dem 16.Jh. zugehörig

472 Wolf, Hieronymus (1516–1580), Philologe, Bibliothekar Jakob Fuggers und Rektor in Augsburg

a. Freistehendes Vollwappen (Schild und Helmzier: wachsender Wolf)
b. Porträt in hochovalem Rollwerkrahmen mit Löwenkopf oben

Inschrift: b. sieben Zeilen hs.: (griech.Text) … Hieronymi Wolf(ius) … Augustae Vindelicorum (?) MDLXXVII. CAL. … XBRI ..

Technik / Format:
a. H. 98 × 75
b. H. 133 × 88

Standort: Franks 10,4637 (b)[+] und 4638 (a)[+]; Ros. 10,397 (a und b auf einem Blatt) und 405 (a)

Literatur: Warn. 2502; Seyler, S. 43 f; Stiebel 213; Gilhofer + Ranschbg. 654; Haemmerle II., S. 70 f; Exl.Jb. 1984, S. 3; Exl.Jb.1991, S. 3 ff

Zu Wolfs Vorliebe, seine Exlibris mit griech. und latein. Schrift zu versehen, vgl. ausführlich B. Müller in Exl.Jb.1991. Seine Identifizierung des Künstlers als Lukas Furtenagel ist jedoch nicht haltbar, da Furtenagel nach 1546 nicht nachweisbar ist, die Wolfschen Exlibris aber alle aus den 70er Jahren stammen. Sollte das hs. eingetragene Monogramm L.F. sich tatsächlich auf den Künstler beziehen, käme eher der Formschneider Ludwig Fryg (nachweisbar 1559–1586) in Frage. Zum Verbleib der Bibliothek Wolfs vgl. Haemmerle

473 Wolff, Niclaus

Vollwappen in Hochoval, umgeben von Rollwerkrahmen mit zwei Frauen, die Zirkel und Buch (links) bzw. Kugel und Vase (rechts) halten. Unten zwei Putten über Inschriftkartusche, in doppelter Linienrahmung

Inschrift: Hs.: NW (ligiert) mit Pfeil in schwarzer Tinte, und Niclaus Wolff Anno 1620 (verblaßte Tinte)

Künstler: Kopist von Jost Amman

Technik / Format: H. 160 × 125

Standort: Franks 10,4640

Literatur: Warn. 2268 („unbekannt")

Der Holzschnitt ist älter als die Inschrift und stammt vom Ende des 16.Jhs.; er ist seitenverkehrt kopiert nach dem Wappen Clefeld von Jost Amman, nur Wappenbild und Helmzier sind geändert (Einzelblatt in Coburg, Veste, Inv. Nr. 329.2599)

474 Wolfhardt, Konrad aus Ruffach (Oberelsaß), genannt Lycosthenes (1518–1561), Sprachwissenschaftler, Theologe

Vollwappen (statt Helm ein Totenkopf mit Stundenglas) umrahmt von sechs Zeilen Typenschrift

Inschrift: SYMBOLVM CONRADI LYCOSTHENIS RVbeaquensis. Incertum … Ecclesiastici 7.

Technik / Format: H. 108 × 74

Standort: Franks 10,4646

Literatur: Archives de la Société Française des Collectioneurs d'Ex-Libris VI (1899), Taf. 22 und S. 166 f; L.-W., S. 153; Stiebel 214; Exl.Zt. 28 (1918) S. 56 f, Abb. 3; Moeder, Nr. 266, Taf. VI; Wegmann I., 4550; Meyer-Noriel, S. 46 f, Abb. 38

Bei Franks unter den deutschen Blättern eingeordnet, von Wegmann bei den Schweizer Exlibris verzeichnet, da Wolfhardt seit 1542 Professor in Basel war. Wohl um 1540 von einem unbekannten Künstler

475 Wolkenstein und Rodnegg, Christoph Freiherr von (erw. 1594–1597)

Freistehendes Vollwappen über zwei Zeilen Typenschrift

Inschrift: Christophorus Baro àVVolckhenstain, + Rodnegg, etc. M.D.XCIIII.

Technik / Format: H. 167 × 129

Standort: Franks 10,4648[+]; Ros. 10,406; 1982.U.2124

Literatur: Warn. 2509; L.-W., S. 162; Stiebel 215; Gilh.+Ranschbg. 623; Hartung + Hartung 3750

Das größere und künstlerisch bessere der bekannten Exlibris Wolkensteins, das auch mit der Jahreszahl 1595 verwendet wurde (Warn. 2510; Exemplare: Franks 10,4650; Ros. 10,407). Das gleiche Blatt mit der Jahreszahl 1597: Ros. 10,408. Vgl. nächstes Blatt

476 ders.

Wie voriges Blatt

Inschrift: Wie voriges Blatt

Technik/Format: H. 64×53

Standort: Franks 10,4649⁺; Ros. 10,399; 1982.U.2114

Literatur: Warn. 2511 (von 1597); L.-W., S. 162; Stiebel 216; Gilh.+Ranschbg. 625

Eine schwache Kopie des vorigen Blattes, das auch mit der Jahreszahl 1597 vorkommt (Franks 10,4651; Ros. 10,398)

477 Wolphius, Thomas d. J. (1475–1509), Jurist und Theologe in Straßburg

Vollwappen (Schild und Helmzier: springender Wolf) zwischen Spruchband und Inschrifttafel, in Linienrahmung

Inschrift:
oben: SPRETA INVIDIA
unten: THOMAS WOLPHIVS IVNIOR. D. DOCTOR

Technik/Format: H. 50×31

Standort: Franks 10,4655

Kleinere und vereinfachte Kopie des „redenden" Wappens von Wolphius, das L.-W. (S. 106) und Waehmer in Exl. Zt. 21 (1911) S. 100 ff um 1485–90 datieren, Moeder (Nr. 493) und Meyer-Noriel (S. 45 f) jedoch um 1501. Die Kopie spätestens Anfang des 16. Jhs.

478 Württemberg

Vollwappen (Schild: geviert, unter drei Helmen) in Rollwerkrahmen mit zwei springenden Hirschen als Schildhalter

Inschrift: DEVS ASPIRET CAEPTIS

Künstler: Monogrammist LM (?)

Technik/Format: H. 128×128

Standort: Franks, *German anon.* 5316

Wahrscheinlich für Christoph, Herzog zu Württemberg und Teck, Graf zu Mömpelgard (1515–1568) entworfen, dessen Porträt von Jost Amman (Andr. 4) 1564 datiert ist. Ein Wappenholzschnitt vom Monogrammisten LM, der als Formschneider für Amman arbeitete, ist so ähnlich, daß man ihm dies Blatt wohl ebenfalls zuschreiben muß (Strauss, Bd. 3, S. 1275). Sechziger Jahre des 16. Jhs.

479 Würzburg, Benediktinerabtei St. Stephan?

Wappenschild mit Traube und Winzermesser neben Hausmarke in hochovalem Laubkranz

Inschrift: I R P

Technik/Format: H. 68×56

Standort: Franks 10,4678 A⁺; Ros. 10,400

Lt. hs. Bem. in Ros. Abdruck eines Stempels für Supralibros. Von Franks und Ros. unter Würzburg, St. Stephan, eingeordnet;

in dem ausführlichen Aufsatz von E. Freys: Die Exlibris des St. Stephansklosters zu Würzburg, in: Exl. Zt. 10 (1900) S. 32 ff jedoch nicht erwähnt. Die Identifizierung als geistliches Wappen unwahrscheinlich

480 Zeidler von Berbydorf, Sachsen

Vollwappen (Schild: Bär mit Baumstamm) in Hochoval, umgeben von Rollwerk mit vier Putten und zwei Schrifttafeln

Inschrift: M Z (im Erdreich links unter dem Schild)

Künstler: Matthias Zündt

Technik/Format: R. 127×82

Standort: Franks 10,4706

Literatur: Andr. I, 45

Ein „redendes" Wappen: Bär (= Berbydorf). Von Andr. als „Wappen mit dem Bär" verzeichnet. Charakteristische Arbeit von Zündt (vgl. Herman von Guttenberg und Pfinzing), wohl um 1560/70

481 Zell, Wilhelm d. J. (um 1470 – nach 1525), Mindelheim

Wappenschild in starker Einfassungslinie (Schild und Helmzier: geharnischter Arm mit Schwert)

Künstler: unbekannter Künstler vom Ende des 15. Jhs.

Technik/Format: H. 80×52

Standort: Franks 10,4710

Literatur: Dodgson I., S. 135, Nr. A137; Exl. Zt. 21 (1911) S. 36; Husung, Gutenberg-Jahrbuch 1930, S. 158 ff; Haemmerle II., S. 72

Wahrscheinlich etwas früher als das folgende Blatt (vgl. Anm. zu diesem)

482 ders. und seine Ehefrau Dorothea von *Rehlingen* (Allianzwappen)

Zwei aneinandergelehnte Wappenschilde (rechts: Rehlingen; links: Zell) in breiter Einfassungslinie unter latein. Inschrift (verschlungene Helmdecken = Liebesknoten?)

Inschrift: hs. (sechs Zeilen): Ti septima … desideravit (vollständig zitiert und abgebildet bei Warn.)

Künstler: unbekannter Künstler vom Ende des 15. Jhs.

Technik/Format: H. 85×77

Standort: Franks 10,4711⁺; 1972.U.1052 (ohne Inschrift)

Literatur: Warn. 2540, Abb. S. 9; Dodgson I., S. 134, Nr. A136; Stiebel 218; Exl. Zt. 21 (1911) nach S. 36; Schreiber 2037; Husung, Gutenberg-Jahrbuch 1930, S. 158ff; Haemmerle II., S. 72, Nr. 263 a; Funke/RDK, Sp. 684

Das Blatt mit dem Wappen ist auf ein Vorsatzblatt aufgeklebt, auf dem die Inschrift steht. Schon Dodgson weist darauf hin, daß Warn. Datierung „1479" zu früh ist und erläutert die verschiedenen Inschriften der bekannten Exemplare. Husung, der sich am ausführlichsten mit der Literatur zu den Exlibris Zells

auseinandersetzte, kommt zu dem Ergebnis, daß trotz der späteren hs. Einträge beide Blätter noch dem 15.Jh. angehören, was sicher richtig ist

483 Ziegler, Michael (geb. 1563), Philosoph und Professor der Medizin in Tübingen

Vollwappen in hochovalem Rahmen mit Inschrift; an den Ecken Rollwerk mit Laubbüscheln

Inschrift: MICHAEL ZIEGLER MED: D.NATURALIS PHILOSOPHIAE PROFESSOR TVBINGAE

Technik/Format: H. 52 × 39

Standort: Franks 10,4720⁺; Ros. 10,401

Wohl um 1590 zu datieren, wie in Ros. hs. vermerkt

484 Zigler, Jerg

Zwei hochovale Kränze mit stilisierter Lilie (rechts) und Dachziegel mit Pfeil (links)

Inschrift:
I Z (Mitte)
IERG ZIGLER (Umschrift)

Technik/Format: H. 51 × 78

Standort: Franks 10,4723

Ein „redendes" Wappen (= Dachziegel). Hs. Bem. in Franks: „Straßburg ?". Vielleicht ein Signet? Sehr ähnlich in der Anordnung ist das Signet des Regensburger Druckers Hans Kohl (vgl. Grimm, S. 106 f) und das des Nürnberger Verlegers Johann Petreius (vgl. A.F.Johnson, in: The Library 5, ser.20 [1965], Nr. 35 f). Unbekannter Künstler um die Mitte des 16.Jhs.

485 Zimmermann, Michael, 1553–1565 Buchdrucker in Wien

Vollwappen vor dunkel schraffiertem Grund in hochovalem Rahmen mit Inschrift; in den Zwickeln Engelsköpfe und Früchte, drei Zeilen Typenschrift

Inschrift:
Typenschrift oben: In Gottes namen/ recht
um Oval: MICHAEL 1559 ZIMERMAN
Typenschrift unten: Gib Gott dem Herrn allain die Ehr/
Aussr jm sunst khainem andern mehr.

Technik/Format: H. 77 × 63

Standort: Franks 10,4724

Das als Druckerzeichen verwendete Adelswappen Zimmermanns (vgl. Grimm, S. 97), das ähnlich auch mit anderen Sprüchen vorkommt (vgl. Mayer, S. 71, Abb. 27)

486 Zinner, Nürnberg

Freistehendes Vollwappen (Schild: Schrägbalken belegt mit drei Rosen)

Technik/Format: H. 128 × 84

Standort: Franks 10,4727

Hs. Bem. in Franks: „anon. 16.ᶜ, from Schnotz". (Vgl. das sehr ähnliche Exlibris der Familie Schnotz, aber künstlerisch besser als dieses). Mitte des 16.Jhs.

487 Zöttl, Leopold

Vollwappen (Schild und Helmzier: springender Panther ?) unter Spruchband

Inschrift: hs. oben: Leopold Zöttl … ad S.Vallentin (?)

Technik/Format: H. 122 × 83

Standort: Ros. 10,403

Ein „redendes" Wappen (= Tier betont zottig). Handstempeldruck, Mitte des 16.Jhs.

488 Zynner, Johann, Dr. jur., Österreich

Vollwappen (Schild geviert) zwischen zwei hs. Zeilen

Inschrift:
oben: 1566
unten: Johann Zynner V.I.D.

Technik/Format: H. 82 × 62

Standort: Franks 10,4745⁺; Ros. 10,402

Literatur: Warn. 2566

Handstempeldruck. Das Exemplar Ros. 10,402 ist nicht datiert und trägt von anderer Hand unten den Vermerk „Caspar Zinner J.V.D."

Register

Ramspurg 72
Rantzow, Heinrich 315
Rauchschnabel, Erasmus *15*; 316
Rawicz 430
Rechberg 451
„Redende Exlibris": passim
Regensburg 170, 219, 328, 368, 484
Rehlinger 32, 317, 318, 448, 482
Rehm *16*; 319–22
Reihing, Barbara 323
Reiter, Bartholomäus 402
„Rembrandt Collection" *siehe*
 Wappenbuch 1637
Renner, Franciscus 145
Reproduktion *18*; 48, 58, 361, 366, 386,
 393
Reuchlin, Johann *14*; 324
Reutlinger *25*; 52, 325, 326
Reyter, Hieronimus 327
Rheude, Lorenz Max *19*
Richard, Sebastian 328
Ridler 32
Riedesel, Adolf Hermann *17*; 329
Riedner *19*
Riegel 330
Rieter *17*; 299, 331, 332
Rihel, W. 221
Roggenbach, Georg von 333
Romanus, Ludovicus 334
Römer 150, 151, 447
Roorda 335
Rosegger, Johannes 336
Rosenheim, M.: passim
Rosenheim (Ort) 404
Rossler, Franciscus 164
Rostock 248, 444
Rota, Martin 100
Rötenbeck, Michael 337, 338
Rotenhan 339, 451
Roth, Georgius 340
Rothenburg 99, 466
Röting, Michael 341
Rötteln 29
Rottenstain, Anna von 57
Rudolph II., Kaiser 193
Ruffach 474
Ruhl, Joachim 159
Rulant, Jan 101
Rumpf, Johann 342, 390
Rutger, Jacob 343

Sabon 280
Sachsen *15 ff*; 312, 344, 345
Saganta, Johannes 147
Sagstetter, Urban 140
Saldörfer, Conrad 142, 150, 151, 308, 309
Saltzerger, Johann 346
Salzburg 171, 172, 200, 201, 218, 234,
 387, 459

Sammlungsgeschichte *9*
Sandtreiber 347
Sänftl, Antony 64
Sartorius, Christophorus 348
Saur, Corbinian 29
della Scala 220
Schablone 137
Schad 349, 350
Schäftlarn 94
Schaller, Ulrich 351
Scharffenberg 10
Schäufelein, Hans 352
Schaumburg, Martin von 97
Schede, Paul *siehe* Melissus
Schedel, Hartmann 352, 447
Scheiring, Johannes 353
Schenck von Sumawe, Hieronymus
 354
Schenk *16*; 355
Schenkungseintrag 51
Scherb, Heinrich *15*; 356, 456
Scherer, Hans 357
Scherl 298
Scheurl *16*; 358–64, 375, 381, 447, 448
Schlecher, Peter *15*; 365
Schleicher 378, 447
Schleswig-Holstein 315
Schlettstadt 377, 393
Schlüsselberger 35, 366, 378
Schmidmair, Otto 368
Schmidner 367
Schnöd *16*; 249, 369
Schnotz, Valentin *13, 15, 20/42*; 370,
 486
Schoeffer 339
Scholl, Bartholomäus 371
Schön, Erhard *16*; 304, 307, 361, 391
Schönborn *15*; 372
Schöneich, Caspar von *16*; 373
Schöningk, Valentin 27
Schortz *17, 25*; 374
Schott, Johann 40
Schreck, Lucas *17*; 375
Schreivogel, Balthasar *15*; 376
Schumann, Valentin 227
Schürer *14 ff, 18*; 377
Schürstab *16*; 35, 378
Schütz 379, 446
Schwäbisch-Gmünd 264, 265
Schwägerl, Johann 380
Schwalb, Simon *17*; 381
Schwalbach, Volprecht von 382
Schwanberg, Johannes *17*; 383
Schwapbach, G.V. 384
Schwarzdruck 118, 190, 215, 237, 321,
 325
Schweigger, Salomon *15, 25, 103*; 385
Schwingsherlein, Johann Georg *15*;
 386

Sedelius, Wolfgang *15*; 387
Seiler, Raphael *14*; 388
Seyn 441
Seytz, I. Bartholomäus 389
Sherborn, C.W. *19*
Sibmacher, Hans *16 f*; 44, 83, 104, 105,
 111, 122, 177–80, 184, 198, 209, 225,
 245, 290, 337, 338, 405, 458
Siegelschneider *15*; 446–8
Signet *10, 13 f*; 40, 46, 54, 55, 82, 112,
 135, 136, 162, 254, 262, 377, 407, 471,
 484, 485
Sikkinger, Georg 207
Silfvercroena, Pieter Spiering *12*
Solis, Virgil *16*; 28, 98, 145, 189, 212,
 238, 247, 249, 263, 289, 292, 307, 316,
 369, 414, 434
Solms 342, 390, 441
Sorgius, Joannes Ludovicus 431
Spangenhelm *14*; 11, 42, 126, 157, 191,
 286–8, 333, 466
Spengler, Lazarus *16*; 391
Speyer *15*; 182, 183, 392
Spiegel, Jacob 393
Spielkarten *10*
Spital am Pyhrn, Kollegiatstift 128
Spörl, Volkmar Daniel 394
Springer, Slg. *20/48*; 222
Springinklee *16*; 91, 412, 415, 416
Stabius, Johann *16*; 395
Stadion *11*; 396–8
Staiber, Lorenz 81
Staingrüber, Simon 399
Stainkirchen 376
Stamler 400
Stammbuch *12*; 48, 58, 89, 200, 212, 277,
 284
Stammler, Urban 34
Staphylus, Fridericus 401
Starck, Johann Jacob *103*; 403, 448
—, Zacharias *103*; 402
Stechhelm *14*; 11, 42, 126, 157, 191,
 286–8, 333, 466
Steinböck 404
Steiner, Heinrich 64, 455
Steinerkirchen a.d. Traun 210, 211
Steinhaus *17*; 122, 405, 458
Steinlinger 448
Stempel für Supralibros *15*; 118, 190,
 215, 327, 479
Stier 447, 448
Stimmer 250, 281, 409
Stockhamer, Alexander 406
Stoeckel, Matthes *14*; 407
Stoehr, August *19*
Stör, Lorenz 244
Straßburg *16*; 1–3, 7, 40, 77, 125, 221,
 261, 317, 318, 324, 377, 410, 432, 457,
 477, 484

Ikonographisches Register

Liste der datierten Exlibris

Aufgenommen sind nur Werke, die im Blatt ein Datum zeigen; erschlossene Datierungen und spätere Einträge sind nicht berücksichtigt. Die Nummern beziehen sich auf die Katalognummern.

1508	53
1516	88, 286, 287
1522	93, 443
1523	135
1524	301
1525	106, 270, 271, 304
1526	319
1529	227, 300 a
1530	89, 157 II
1532	58
1534	208, 353
1535	373, 442
1540	253
1541	363
1542	64
1543	23, 51, 333, 387
1544	45
1545	95, 229
1549	213, 392
1551	46, 124
1553	188, 378
1554	249
1555	189 a + b, 310
1556	6, 185, 236
1558	238
1559	485
1560	8, 196
1561	57, 110, 356
1562	316
1564	98 a + c + h, 292
1565	202, 234, 282 b
1566	4, 203, 488
1567	13, 14, 186, 211, 311, 382
1568	98 d + n, 107
1569	157 I, 294 I, 295, 296
1570	128, 158, 239, 427
1572	140, 174, 282 a, 303
1573	27, 87, 248 a
1574	90, 376
1575	12, 100, 101, 113, 248 b, 269, 315, 334, 366
1576	222, 426
1577	66, 472

1578	142
1579	73, 258, 407
1581	193, 230, 325, 326, 371, 440
1582	402
1583	187
1585	441
1586	60, 431
1587	215, 285, 383, 418
1588	3, 11, 129, 320
1589	454
1590	49, 365
1591	347, 368
1592	380, 465
1594	9 b, 189 c, 459, 475, 476
1595	44
1596	9 a, 139, 141, 149
1598	406
1599	198
1600	207, 342
1605	431
1609	385 b
1610	280, 385 a
1620	473

Abbildungen

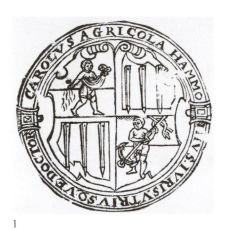

1

2

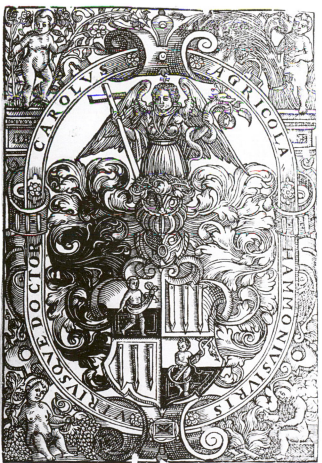

3

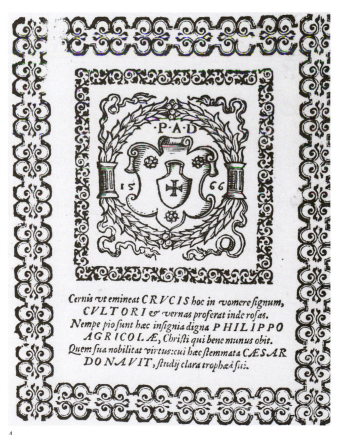

4

5a

5b

PHILIP: MELANTH.

Ascaniæ stirpis uirtus est clara triumphis,
 Ordine quos numerant secula longa patrum.
Cæsar in Adriaco cum gessit littore bellum,
 Et fregit Venetas Maxmilianus opes:
Dux erat Ascania natus de stirpe Rodolphus,
 Fixit & in Veneto multa Trophæa solo.
Nunc ad maiorum decora, hæc laus magna GEORGI
 Accedit uerè Principe digna uiro,
Quòd sic doctrinam reliquis uirtutibus addis,
 Vt uerum celebres pectore & ore Deum.
Et Christi illustres ingentia munera scriptis,
 Iustifica supplex quæ capis ipse fide.
Exemploҫ̗ Esdræ populum dum iure gubernas,
 Doctrinæ spargis semina pura simul.
Summe Deus, solus qui das felicia Regna,
 Ascanios fratres te precor ipse regas,
 ANNO 1556.

6a

1 5 5 6.

6b

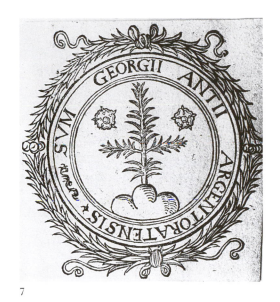

7

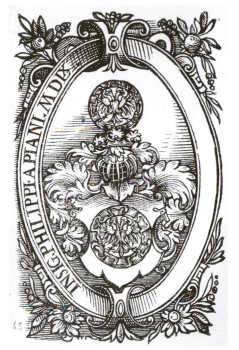

8

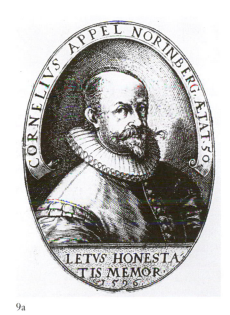

9a

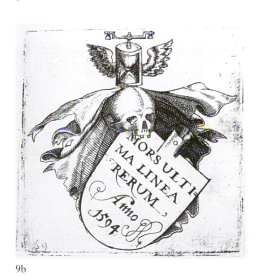

9b

10

11a

11b

12

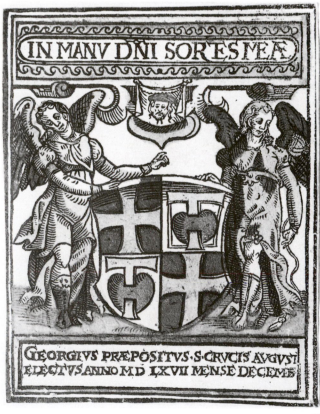

13

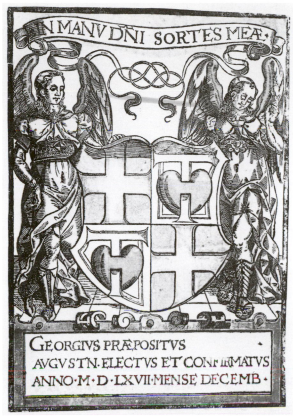

14

IN MANV DÑI SORTES MEÆ

GEORGIVS PRÆPOSITVS
AVGVSTN ELECTVS ET CONFIRMATVS
ANNO·M·D·LXVII·MENSE DECEMB·

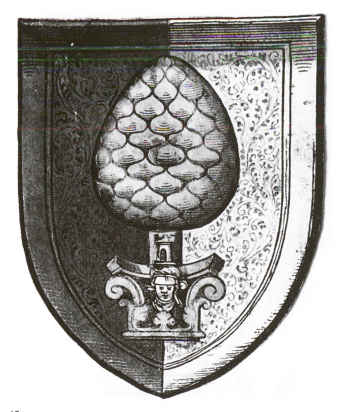

15

16

17

19

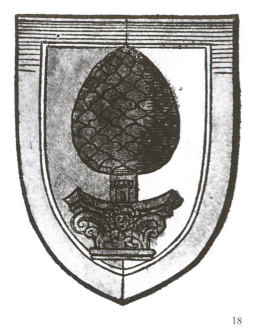

18

21

20

22

23

24

25

26

EX DONO ET
LIBERALITATE CIVI,
VM AVGVSTANORVM:
AVGVSTANAM CONFESSI,
ONEM, PROFITENTIVM.
1573.

27

28

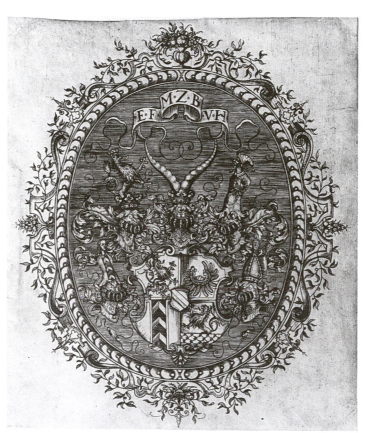

29

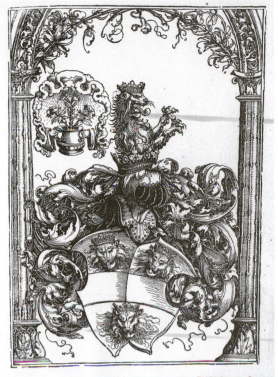

Tabula ab Alberto Durer ligno incisa, quæ in Aug. Bibliotheca Cæsareæ
Vindobenonsi asservatur.

M. DCC. LXXXI.

30

31

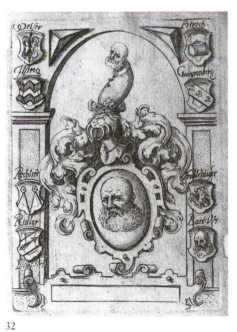

32

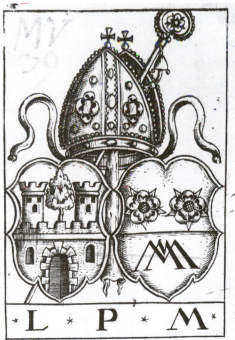

* L * P * M *

33

34a

34b

35

36

37

38

39

H. BEBELIVS IVSTINGENSIS POETA
Laureatus, & hūanarū literarū doctor Tubingę.

40

41

42

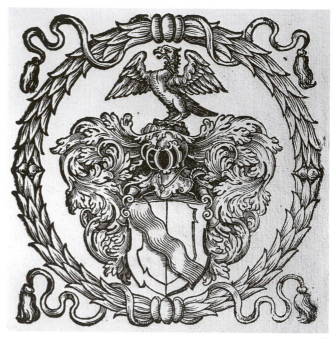

43

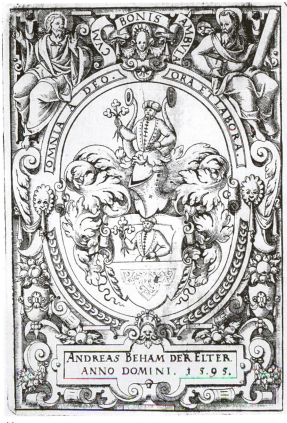

44

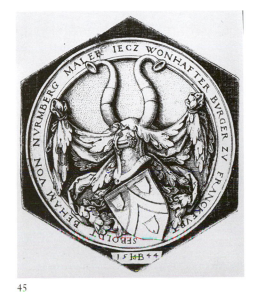

45

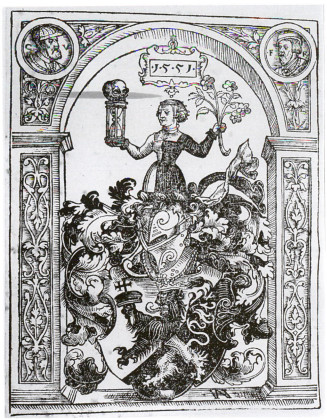

46a

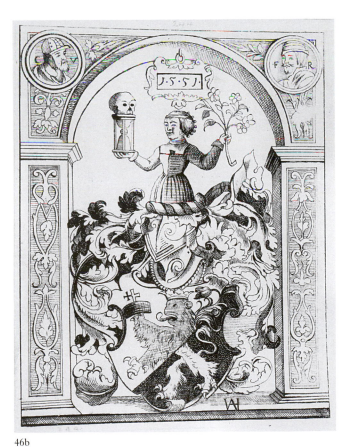

46b

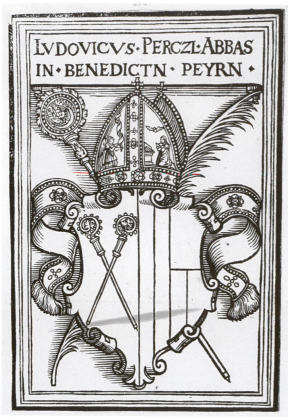

47a

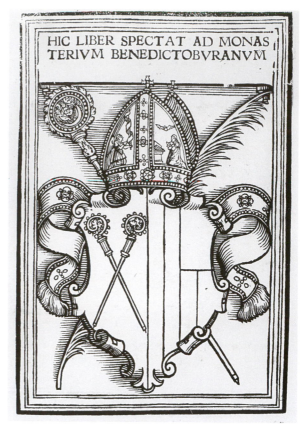

47b

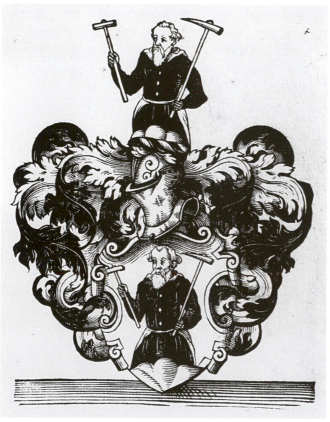

48

49

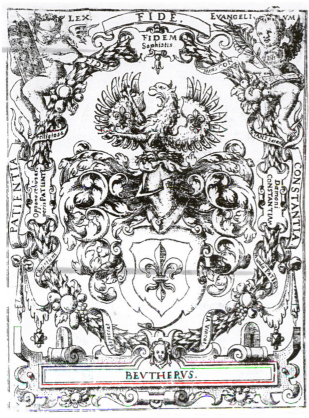

50

51

52

53

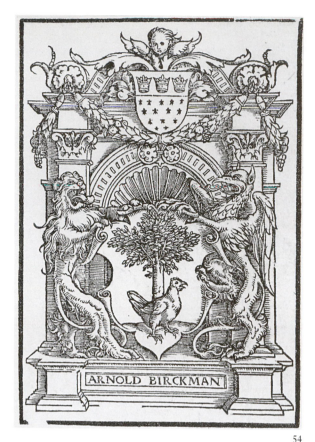

54

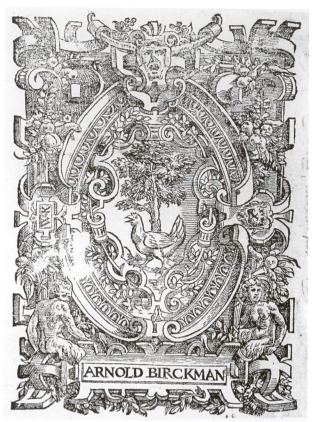

55

56

57

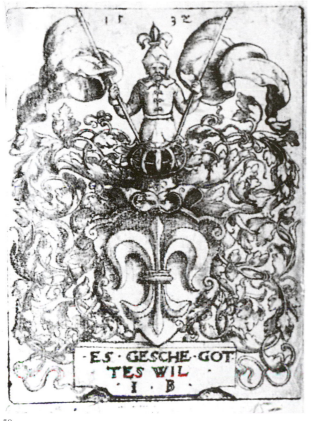

58

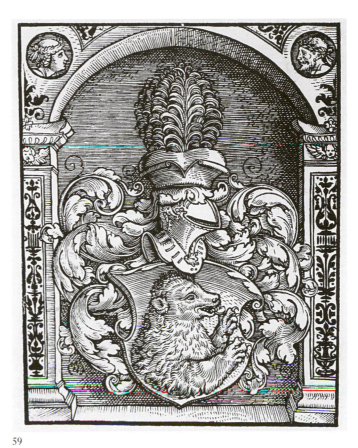

59

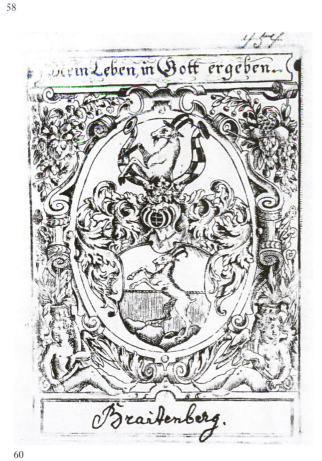

60

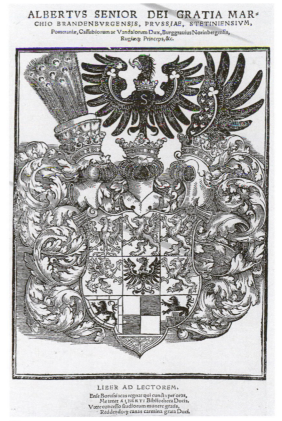

61

IOANNIS ALEXANDRI BRASS
SICANI, IVRECONSVLTI,
IOANnis filij, Insignia.

Ianus loquitur.

Ampla quidem merito Lingue grece atq; latina
Conæssa est fidei Bibliotheca meæ
Parte ab utraq; oculos araumsero, possit iniqua
Ne quis forte bonum tollere fraude librum.

Κεφαλᾶιας ἄιζεδε ἄόμσε ληῆσφες ἄΩκς
τοῖς ᾶ γαρ ὅξι φύλαξ ἔμπεδλος,ἥ πεύῆ.

62

63

1542

CHRISTOPHORVS . BRVNO .

Vita mihi mors est, morior si cœpero nasci.
Sed prius est fatum leti, ch̄ lucis origo.
Sic solos manes ipsos mihi dico parentes?

64

65

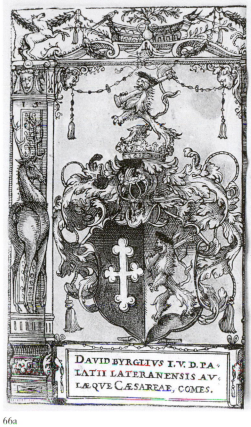

66a

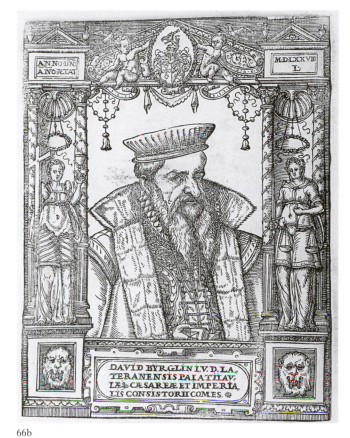

66b

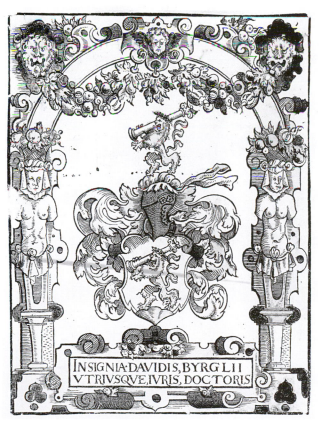

67

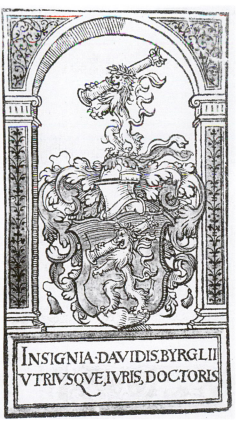

68

69

70

71

72

73

74

75

76

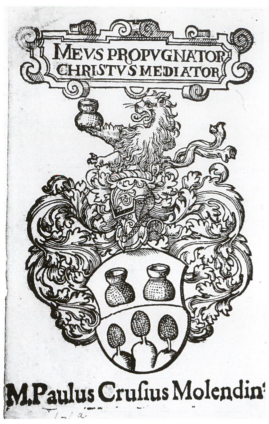

MEVS PROPVGNATOR
CHRISTVS MEDIATOR

M.Paulus Crusius Molendin⁹

77

ⴲ DE HIEROGLY
PHIA GRVIS AD POSTEROS
suos, Iac, Curio Hofemianus,
DOCT.

Cernite, Vt hæc duplici GRVS sit distincta colore,
 Et uigili lapidem seruet in ungue rubrum,
Hæc nostræ dederat uirtuti præmia CAESAR,
 Hinc nostram uoluit nobilitare domum.
Quæ retinete mei uos ornamenta NEPOTES.
 Et ueram factis exprimitote GRVEM.
Id uero fiet, Vigilanter & ordine cuncta
 Si geritis, Tendit si quoq; ad astra labor.

Palladia, quisquis pugnas, hac ægide tectus,
 Victor & in medijs hostibus esse potes.

Hostibus umbonem hunc, pugnans, obuerte, retorque;
 Excuties; in te spicula torta dolo.

Hoc clypeo ualidos, quoties obieceris, ictus
Excutis, & tacito tutus ab hoste manes.

78

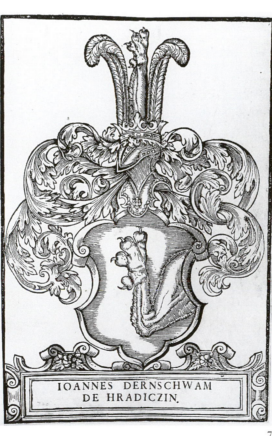

IOANNES DERNSCHWAM
DE HRADICZIN.

79

80 I

Ista Didelshemii referunt tibi Stemma Philippi
Symbola, quem Canones antetulere Sacri.

80 II

81

82

83

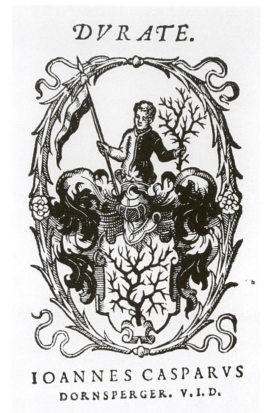

DVRATE.

IOANNES CASPARVS
DORNSPERGER. V. I. D.

84

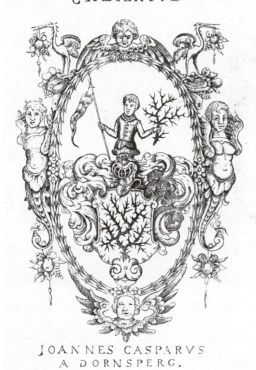

INTER SPINAS·
CALCEATVS·

IOANNES CASPARVS
A DORNSPERG.

85

Than portans omnion patus sut arma
zychardj: Jam portans ensem regia
dextra dedit

86

87

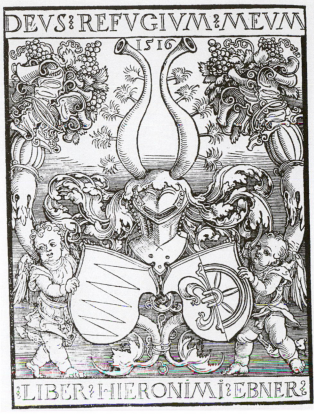

88

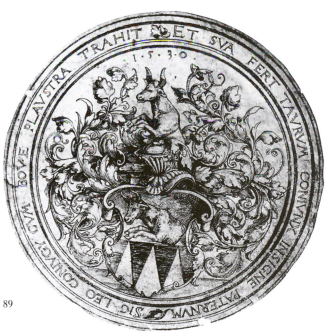

89

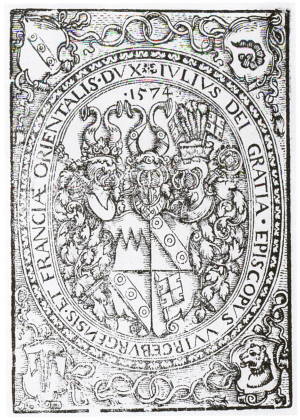

90

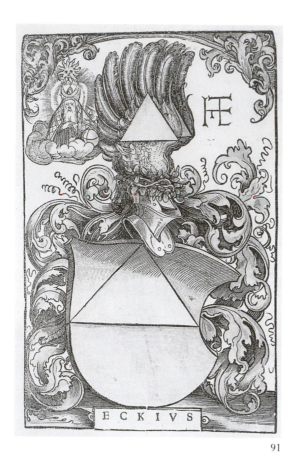

91

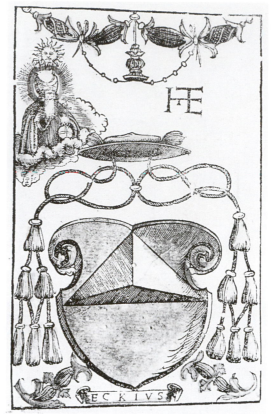

92

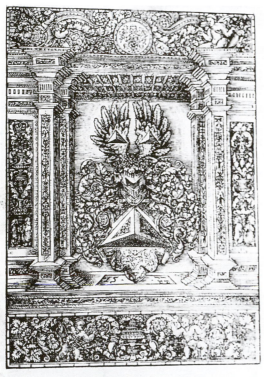

SOLI DEO GLORIA.

ECKIVS.

93

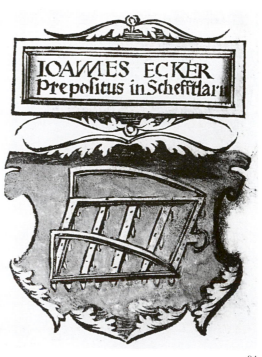

94

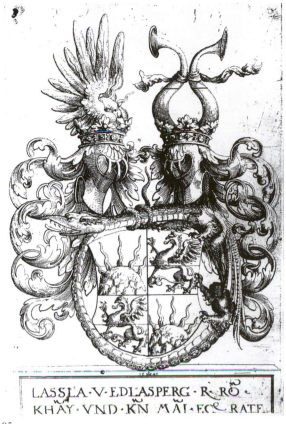

LASSLA·V·EDLASPERG·R·RŌ·
KHAY·VND·KN·MAI·ECℓ·RATE

95

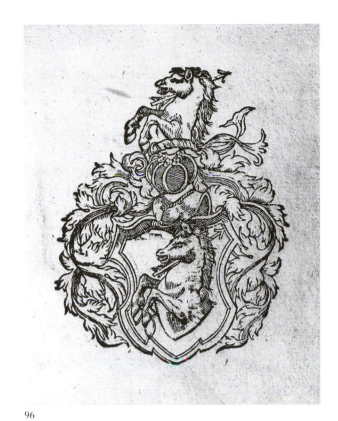

96

97

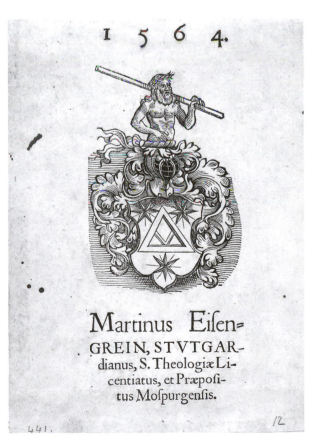

1 5 6 4·

Martinus Eisen=
GREIN, STVTGAR-
dianus, S. Theologiæ Li-
centiatus, et Præposi-
tus Mospurgensis.

98 Typ I a

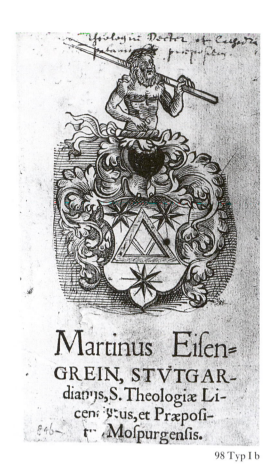

Martinus Eisen=
GREIN, STVTGAR-
dianus, S. Theologiæ Li-
cen?ï:us, et Præposi-
tʳ Mospurgensis.

98 Typ I b

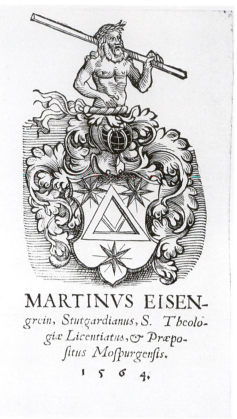

MARTINVS EISEN-
grein, Stutgardianus, S. Theolo-
giæ Licentiatus, & Præpo-
situs Mospurgensis.
1 5 6 4.

98 Typ I c

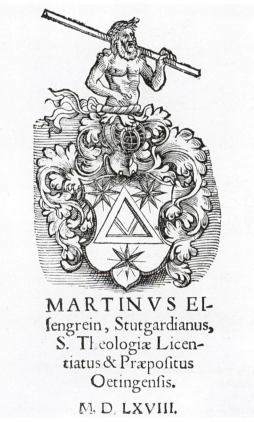

MARTINVS EI-
sengrein, Stutgardianus,
S. Theologiæ Licen-
tiatus & Præpositus
Oetingensis.

M. D. LXVIII.

98 Typ I d

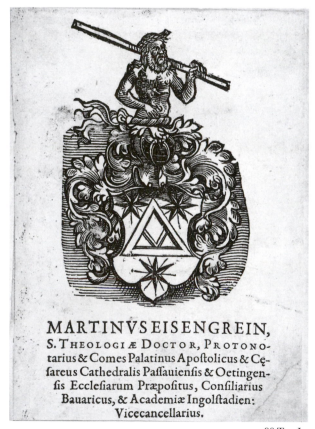

MARTINVS EISENGREIN,
S. THEOLOGIÆ DOCTOR, PROTONO-
tarius & Comes Palatinus Apostolicus & Cę-
sareus Cathedralis Passauiensis & Oetingen-
sis Ecclesiarum Præpositus, Consiliarius
Bauaricus, & Academiæ Ingolstadien:
Vicecancellarius.

98 Typ I e

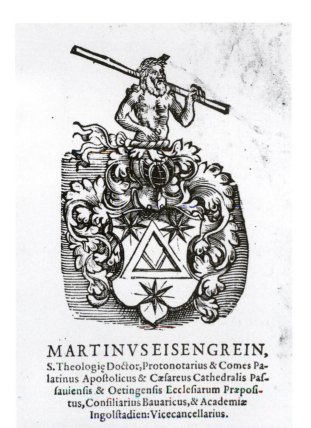

MARTINVS EISENGREIN,
S. Theologię Doctor, Protonotarius & Comes Pa-
latinus Apostolicus & Cæsareus Cathedralis Paſ-
ſauiensis & Oetingensis Ecclesiarum Præposi-
tus, Consiliarius Bauaricus, & Academiæ
Ingolstadien: Vicecancellarius.

98 Typ I f

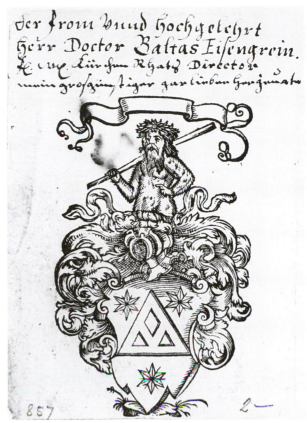

98 Typ I g

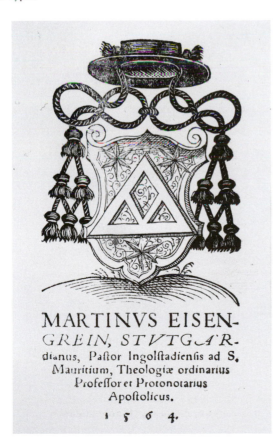

MARTINVS EISEN-
GREIN, STVTGAR-
dianus, Pastor Ingolstadiensis ad S.
Mauritium, Theologiæ ordinarius
Profeſſor et Protonotarius
Apostolicus.
1 5 6 4.

98 Typ II h

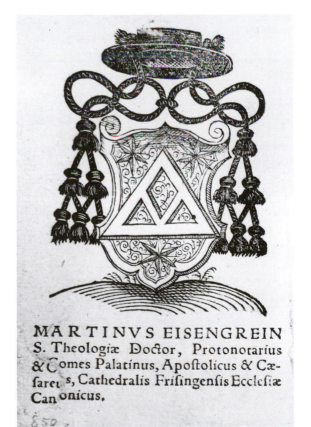

MARTINVS EISENGREIN
S. Theologiæ Doctor, Protonotarius
& Comes Palatinus, Apostolicus & Cæ-
ſareus, Cathedralis Frisingensis Ecclesiæ
Canonicus.

98 Typ II i

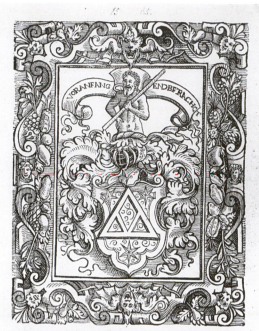

MARTINVS EISEN-
GREIN SS. THEOLOGIÆ DOCTOR.
Cathedralis Paffauienfis Ecclefiæ & veteris Oetin-
gæ præpofitus. Nec non Academiæ In-
golftadien: Vicecancellarius.

98 Typ III k

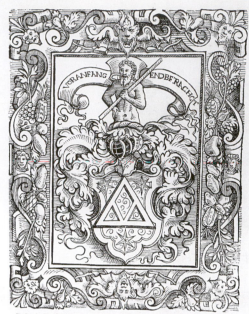

MARTINVS EISENGREIN,
S. THEOLOGIÆ DOCTOR, PROTONO-
TARIVS ET COMES PALATINVS APOSTOLICVS
& Cæfareus Cathedralis Paffauienfis & Oetingenfis
Ecclefiarum Præpofitus, Confiliarius Bauari-
cus, & Academiæ Ingolftadien:
Vicecancellarius.

98 Typ III l

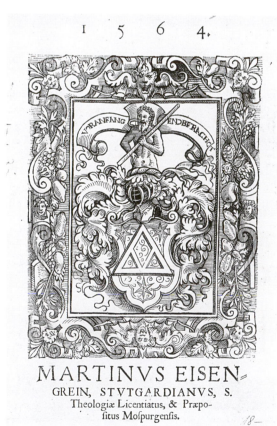

MARTINVS EISEN-
GREIN, STVTGARDIANVS, S.
Theologiæ Licentiatus, & Præpo-
fitus Mofpurgenfis.

98 Typ III m

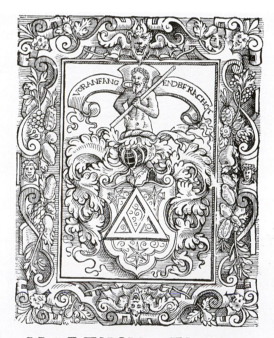

MARTINVS EISEN-
GREIN STVTGARDIANVS, S.
Theologiæ Licentiatus, & Præ-
pofitus Oetingenfis.

1568.

98 Typ III n

99

100

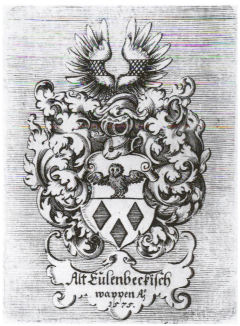

101

102

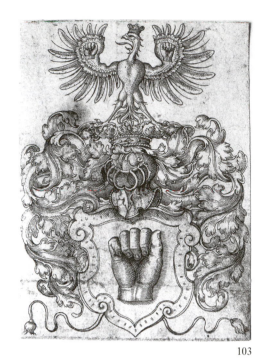

103

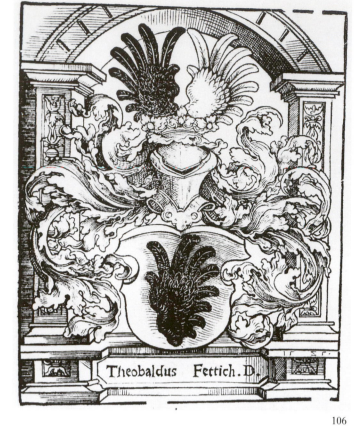

Theobaldus Fettich. D.

106

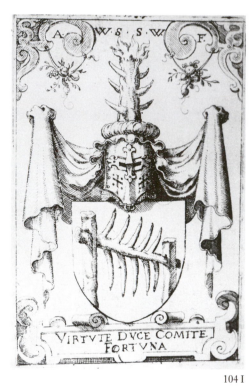

VIRTVTE DVCE COMITE
FORTVNA

104 I

105

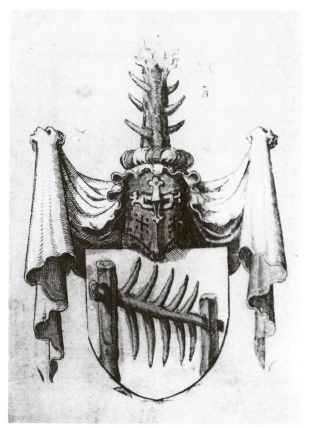

104 II

IN SYMBOLVM, ET IN-
signia M. Iacobi Feuchtij, epigramma
Philippi Menzelij.

IN·ME·MORS·ET·VITA

15 68

I F

Vt solet, exemplum ueri Pelicanus amoris,
Interitu prolem uiuificare suo:
Dum terebrat proprio cordis penetralia rostro,
Et de se genitas sanguine pascit aues:
Haud aliter Christus, uitæ melioris origo,
In cruce pro nobis, quum moreretur, erat.
Tunc latus illius cuspis ferrata recluśt:
Et, pretium mundi, prodijt inde cruor.

107

108

109

110

111

112

CASPAR FRANCVS
ORTRANDVS S.S. THEO-
logiæ Doctor, Protonotarius Aposto-
licus, Ecclesiæ Mauritianæ In-
golstadij Pastor.

M. D. LXXV.

113 I

CASPAR FRANCVS OR-
TRANDVS S.S. THEOLOGIÆ DO-
ctor, Protonotarius Apostolicus,
Ecclesiæ Mauritianæ In-
golstadij Pastor.

M. D. LXXV.

113 II

114

115

116

117

118

119

120

121

122

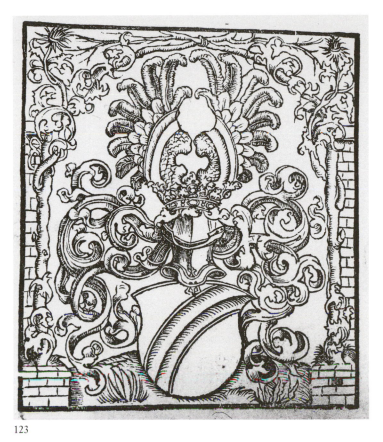

123

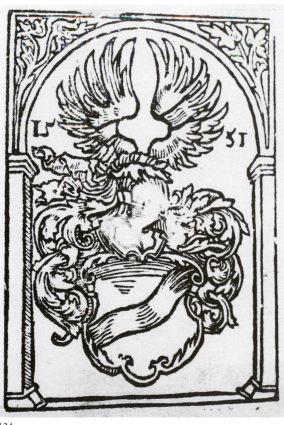

124

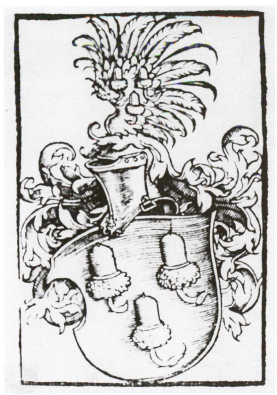

125

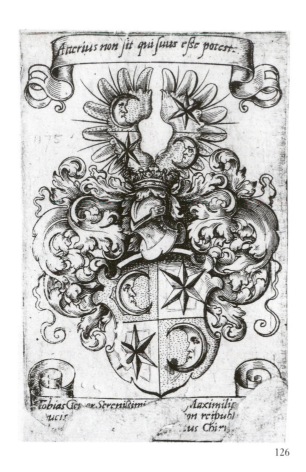

126

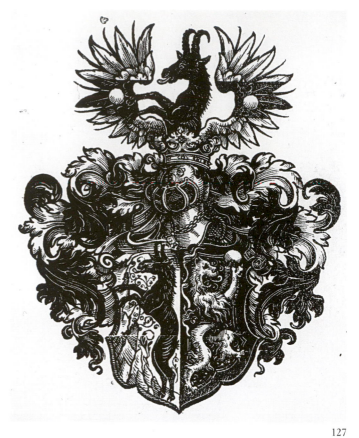

127

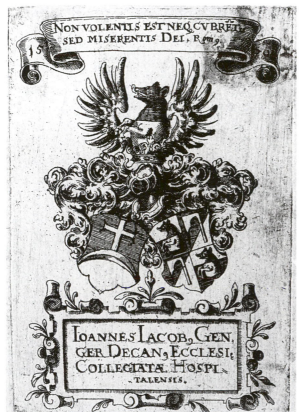

128

129

130

131

132

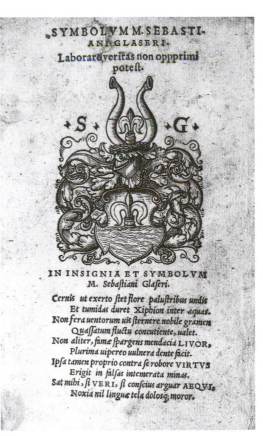

133

134

135

136

137

138 I

138 II

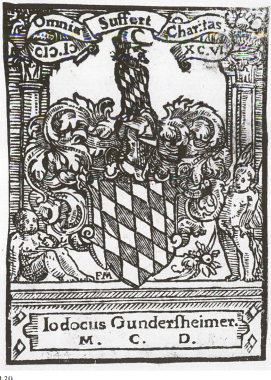

139

140

141a

141b

142

143

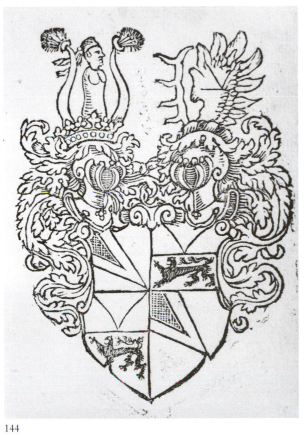

144

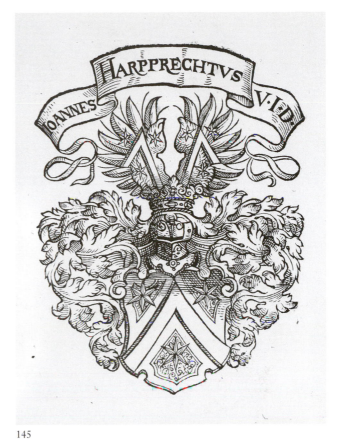

145

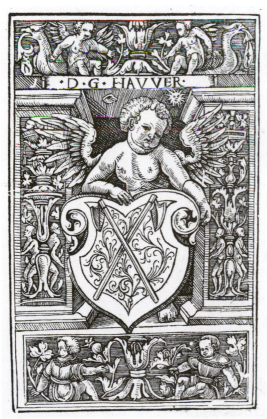

146a

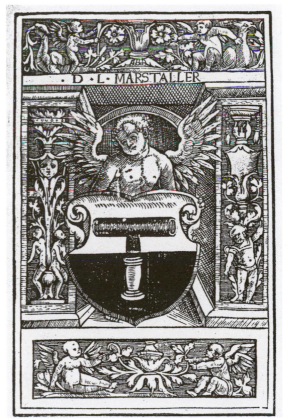

146b

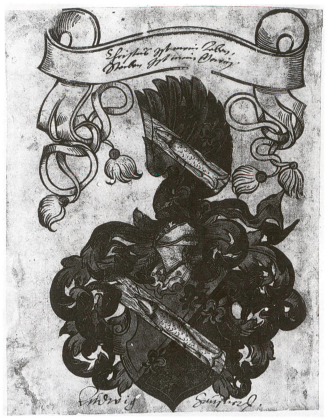

147

148a

148b

Iste meos ornat clypeus longo or-
dine patres,
Sit genus his reliquum fertile,
forte pium.

149a

Hæc aſt mortalem depingit ima-
go figuram,
Mens ſit vt in ſano corpore ſa-
na precor.

ÆTATIS SVÆ ·XXXVIII·
ANNO ·M·D·LXXXXVI·

149b

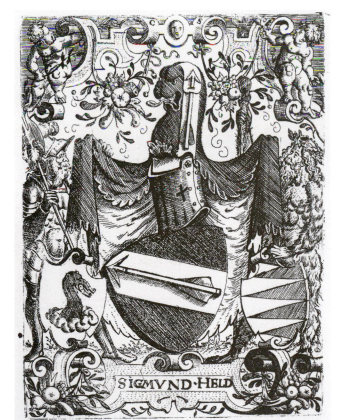

SIGMVND·HELD

150

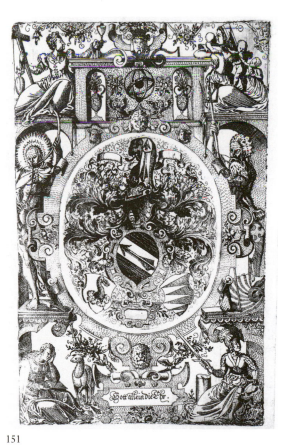

Gott allein die Ehr.

151

152

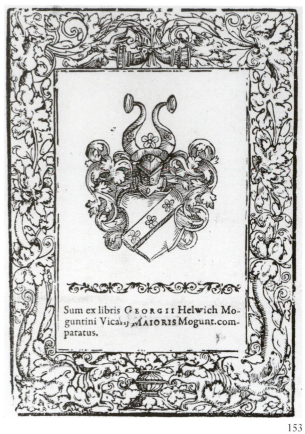

Sum ex libris Georgii Helwich Mo-
guntini Vicarij MAIORIS Mogunt. com-
paratus.

153

154

155

156

158

157 I

157 II

159

HESSICA MAGNANIMO PRÆFVLGET ARMA LEONE
QVÆ DATA SVNT CLARIS PRÆMIA DIGNA VIRIS

160

161

162

163

164

Friderich Albrecht von Hessenburgk / zu
Schnatzenbach vnd Haywinde / Fürstlicher Sächsi-
scher HofRichter zu Coburg/ auch Fürstlicher Wirtzbur-
gischer Raht vnd Ober Schultheiß daselbsten.

165

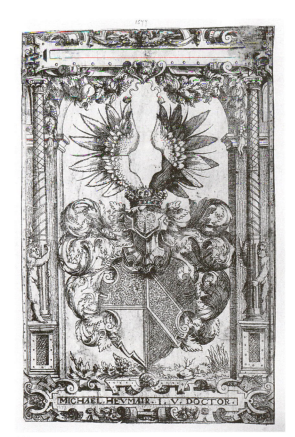

166

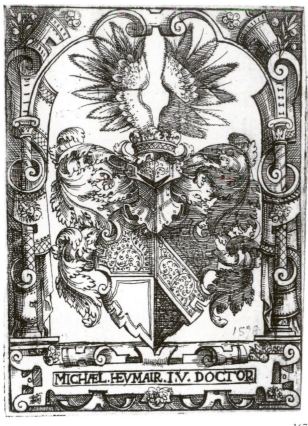

167

168

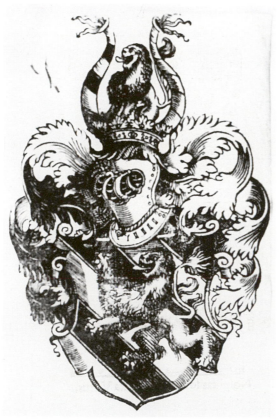

169

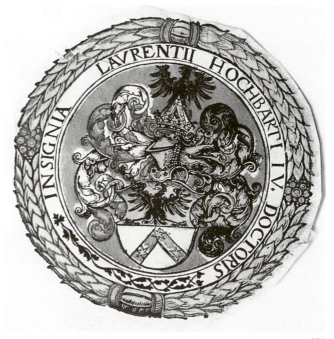

170

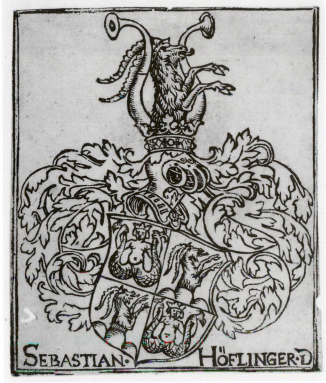

171

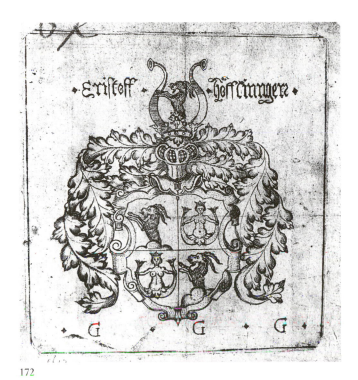

172

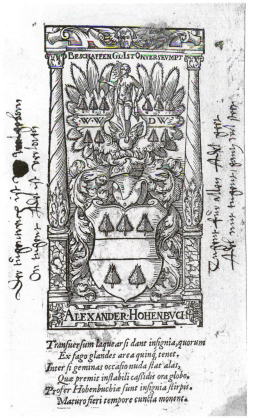

173a

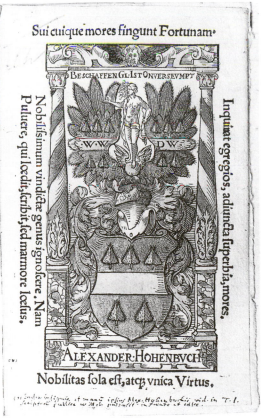

173b

174

175

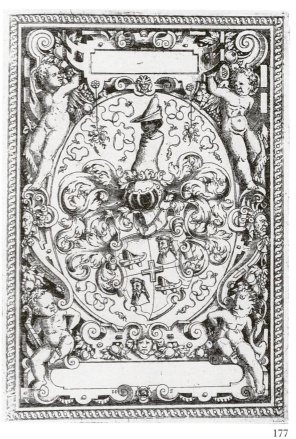

176

177

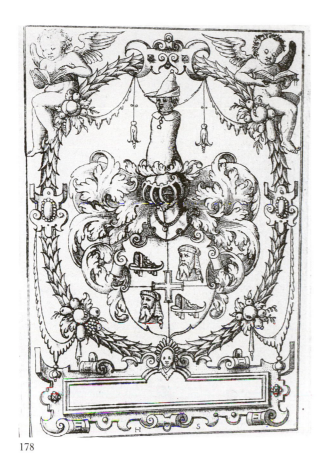

178

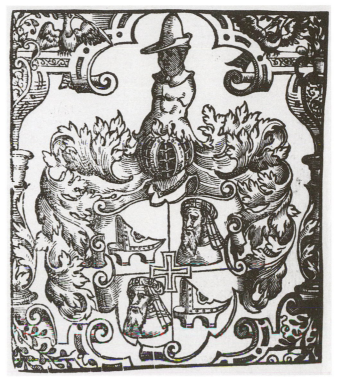

179

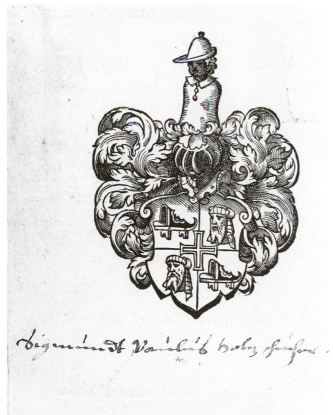

180

181

182

183

Christophorus Hos, I.V.D.

Christophorus Hos, I.V.D.

184

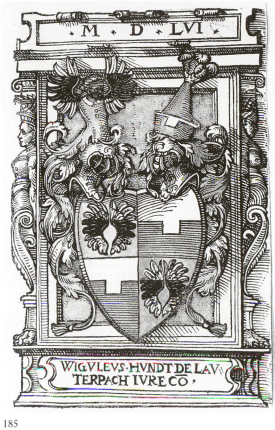

185

186

187

188

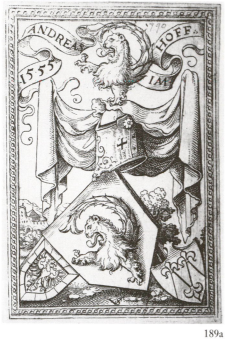

189a

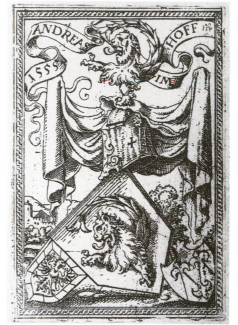

189b

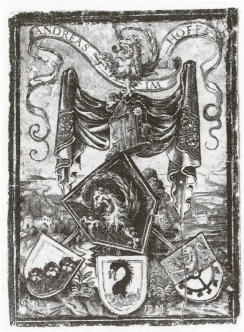

189c

190

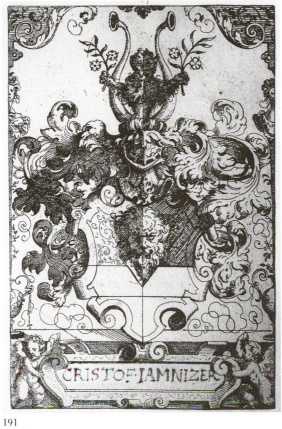

191

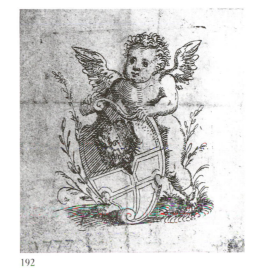

192

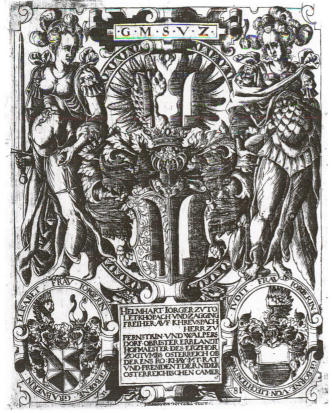

193

Iuftitia noftra Chriftus eft.

Ambrofius Iung Arcium & medicinę
Doctor.

194

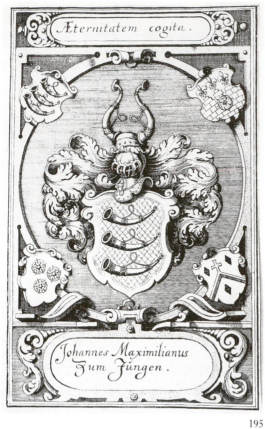

195

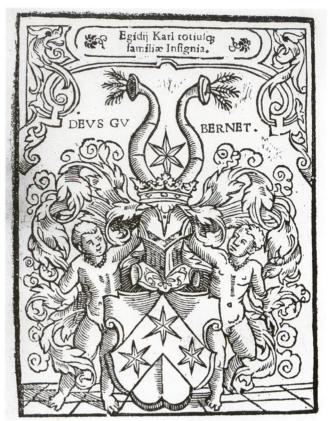

197

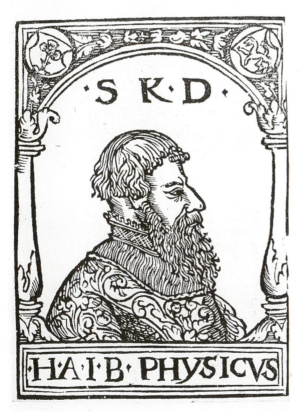

196a

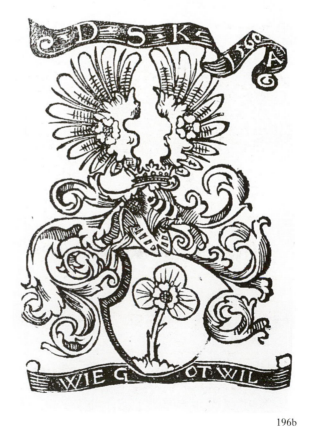

196b

198

200

Sᵉi ferox foipes, aliis vult nil fore, iuris
Kloftermayr doctor, nofcit hic dñs

199 I

Seminiger faliens equus, inftat planitiei
Fulug, Kloftmairs, frᶜula fulua gerit.
MKD

199 II

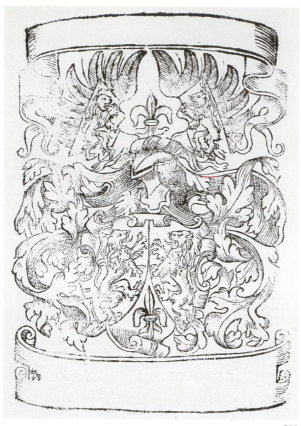

201

INSPE,CON-
TRASPEM.

M.D. LXV.

Ioan. Eg: à Knö-
ringen Scholaſt: &
Canon: VVyr-
zeburgen ℣.

202

Maiorum ſunt hæc Inſignia clara meorum,
Quæ depicta ſuo rité colore uides.
Munera non illos, ceu mos eſt temporis huius,
Sed propria Virtus nobilitauit ope.
M.D.LXV.
INSPE, CONTRASPEM.

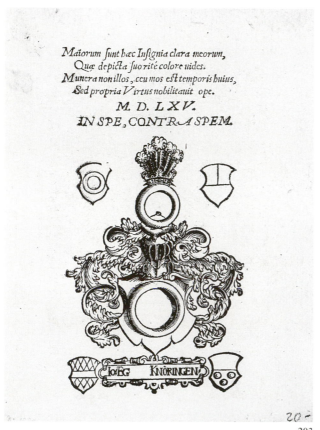

203

204

IOANNES EGOLPHVS
EX FAMILIA NOBILIVM
A KNOERINGEN, ELECTVS
& confirmatus Episcopus
Augustanus.

205a

205b

206

1600.

207

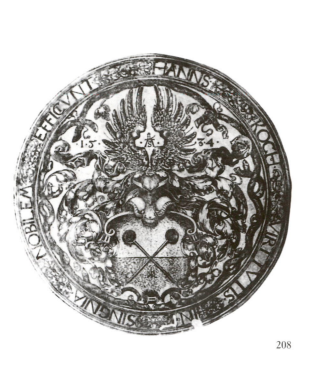

208

209

210

211

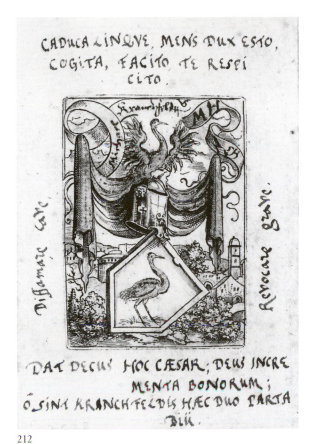

CADUCA LINQVE, MENS DUX ESTO,
COGITA, FACITO, TE RESPI
CITO.

Diffamare care.

Revocare grave.

DAT DECVS HOC CÆSAR; DEVS INCRE
MENTA BONORUM;
Ó SINT KRANCHFELDIS HÆC DVO PARTA
DIÚ.

212

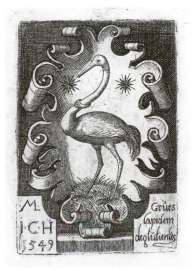

Grües
lapidem
deglutientes

213

214

ERHARDVS VOIT, DEI GRATIA
HVIVS MONASTERII ABBAS, AC
BIBLIOTHECÆ HVIVS AVCTOR
ET FVNDATOR AMPLISSIMVS.

M. D. LXXXVII.

215

216

217

218

219

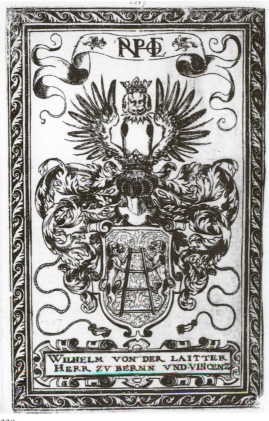

220

221

222

223

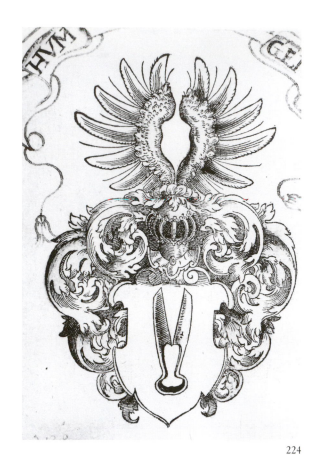

224

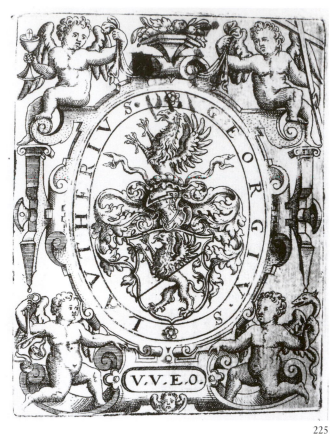

225

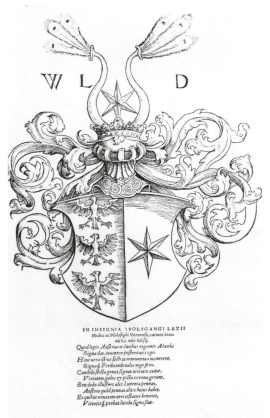

IN INSIGNIA WOLFGANGI LAZII
Medici ac Philosophi Viennensis, carmen Ioan-
nis Lc udri Silesij.

Quod legio Austriacæ ducibus regionis Ataula
Signa dat, inuentor posteritatis ego.
Hinc uera istius sacti ut monumenta manerent,
Signaq; Ferdinando talia rege fero.
Candida stella genus signat uirtutis euitæ,
Virtutem galeæ & picta corona gerunt.
Sex dedit illustres alex Iunonia pennas,
Austria quod pennas alis huius habet.
Et quibus ornatum urui testatur honoris,
Virtutisq; probas lucida signa suæ.

226

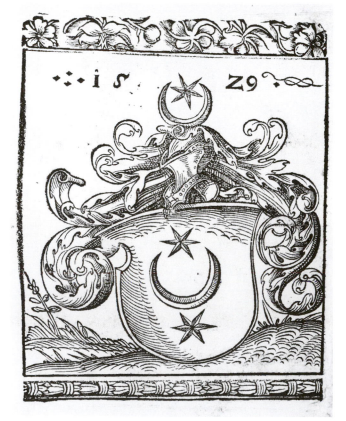

227

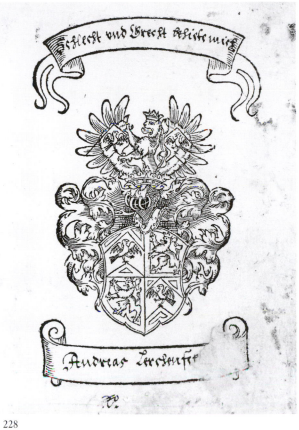

228

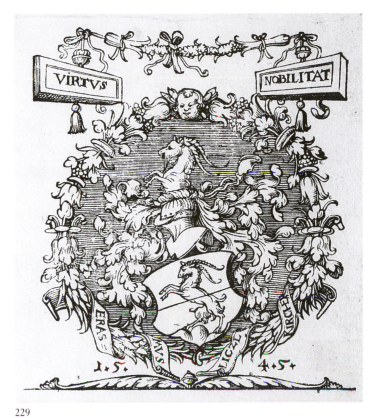

229

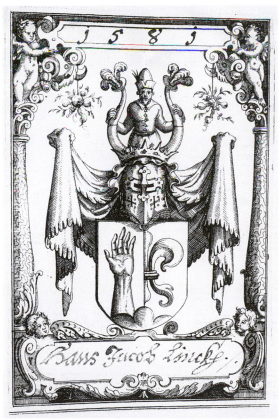

230

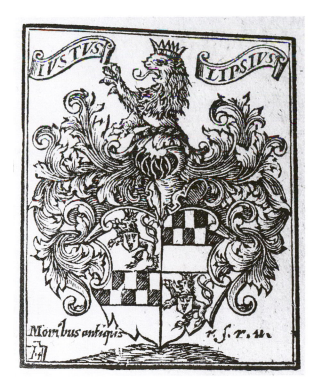

231

232

233

234

235

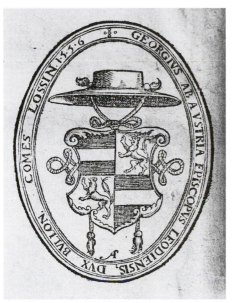

236

237a

237b

238

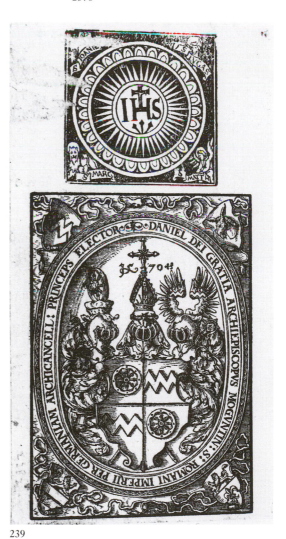

239

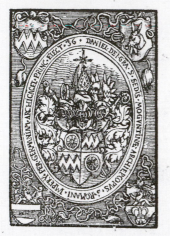

Societatis.

IESV.

EX *Liberalitate Reuerendißimi & Illu-*
ſtrißimi Principis ac Domini D. Danielis
Archiepiſcopi & Electoris Moguntini, &c.

240

Societatis

IESV.

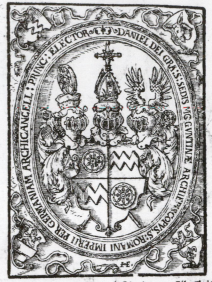

Ex liberalitate Reuerendißimi & Illuſtrißimi
Principis ac Domini D.D ANIELIS, Sanctæ Se-
dis Moguntinæ Archiepiſcopi, Sacri Rom ani Imperij
per Germaniam Achicancellarij, Principis E-
lectoris, Primi Fundatoris huius Collegij Moguntini,
&c. DEVS Opt. Max. retribuat.

241

242

243

244

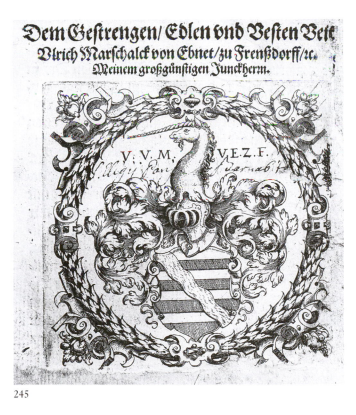

Dem Gestrengen/ Edlen vnd Vesten Vest
Vlrich Marschalck von Ebnet/ zu Frensdorff/x.
Meinem großgünstigen Junckherrn.

245

246

247 I

247 II

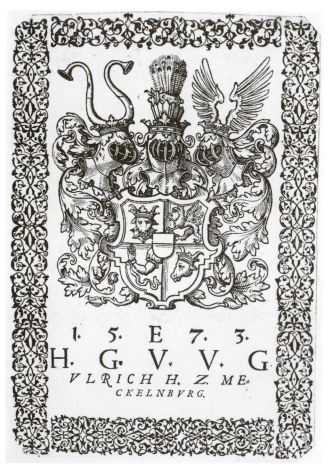

248a

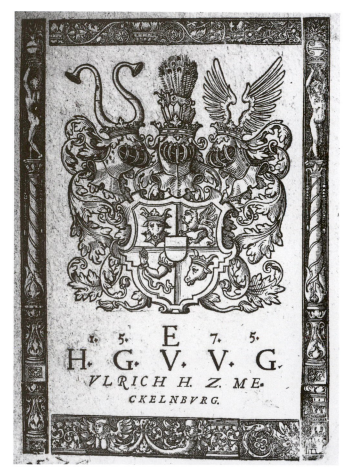

248b

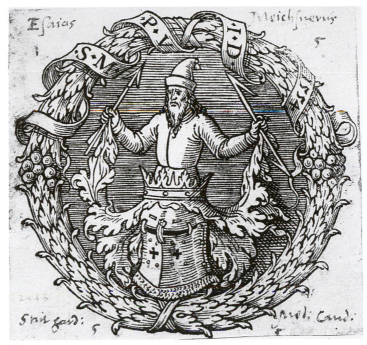

249

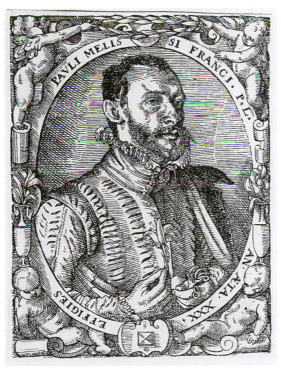

250a

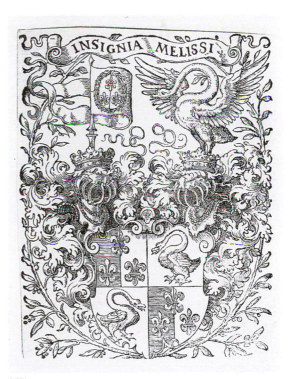

250b

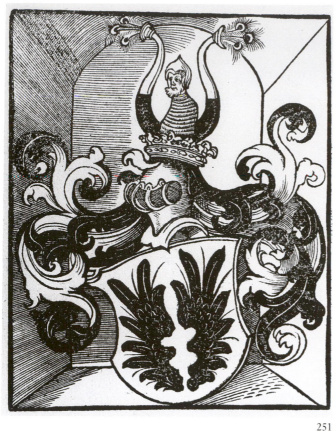

251

252

253

254

255

256

257 I

257 II

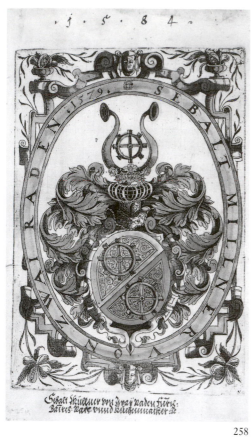

258

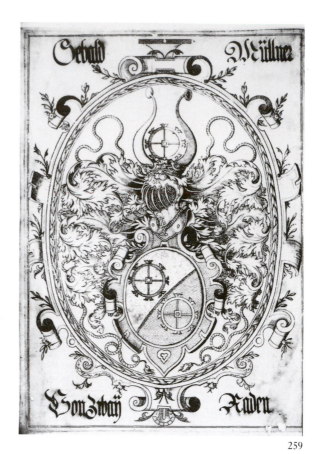

259

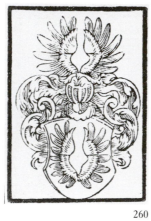

260

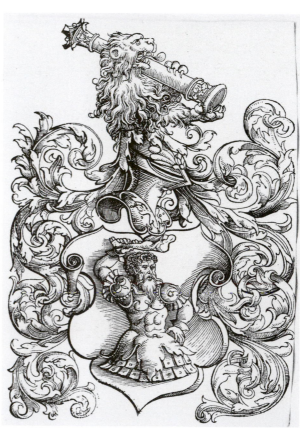

261

262

263

264

FOrma trigonalis triplici superaddita clauo,
 Nagelij eximio signat honore domum.
Terna trigonus habet triplici coëuntia nexu
 Ligna, armat quoduis cuspis acuta latus.
Interius triplex triplici subit angulus axe,
 Et ternus terna cuspide clauus adest.
Quorum quisque suum fert in sublimia conum,
 At tenue inductum subtus acumen habet.
Hæc ea signa piæ spondent certissima stirpi
 Gaudia, perpetuis accumulanda bonis.
Perfectum numerus, sublimia præmia cuspis
 Denotat, æternum forma trigona Deum.

265

266

267

268

269

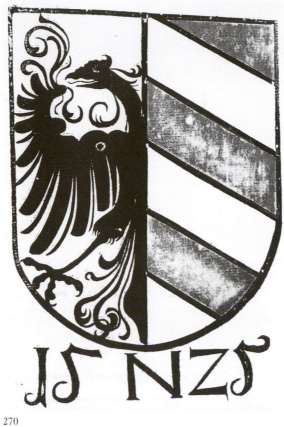

270

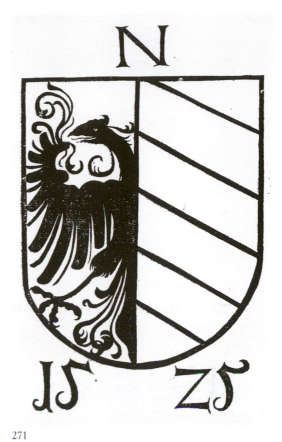

271

272

273

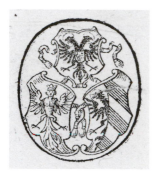

274

275

276

277

D INSIGNIA GENTI-
LITIA D. CONRADI AB
OFENBACH, I. C. DOCTISS.

Hic canis in siluis sequitur genus omne ferarum.
Hic tua, iustitia munera, scripta docent.
Renatus Olry Nanceianus.

ALIVD.

Clari Ofenbac Hij SVNt hæc sacRa stemmat A, Doct I
Jng enij , dotes qua meruêre sui.
Tradidit hæc series proauorum longa, sed ipse,
Hæc florere sua dexteritate facit.
Quod si dûs custos , iuriam , turis , & æqui :
Jn valea rutilans denotat ista canis.
VV. L. Ab Ortenberg LL. S.

D. CONRADO AB OFENBACH IVRISCON-
SVLTO CELEBERRIMO ET AMICO PERCOLENDO.

Dum tua mellito exornant sermone Gribaldi *Cu.a tamē hunc vitæ reddis: iam morte sopitus*
Scripta, diu extinctus morte negante redit. *Cæruleis tecum Mopha triumphat aquis.*
Viuit, & inuitis redit ille sororibus, atqui *Ille iterum viuit, morti tumulog, superstes,*
Altera (quod viuat) debita vita tibi est. *Mophæ, viuet honos nominis ille tui.*
Renatus Olry Nanceianus.

278

Predicatur zu Oringen.

279a

Stadt Orngaw.

279b

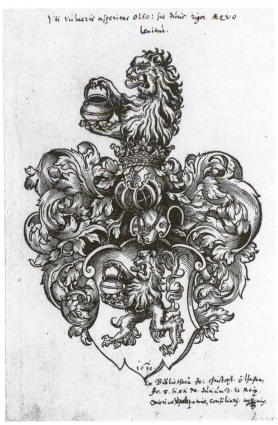

280

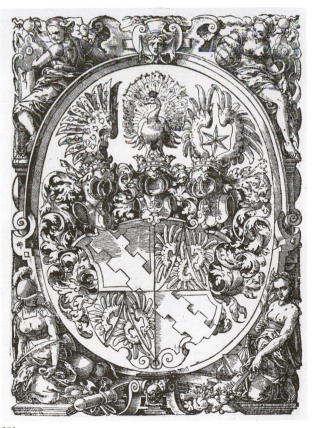

281

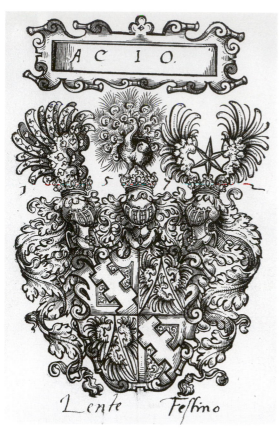

Lente Festino

282a

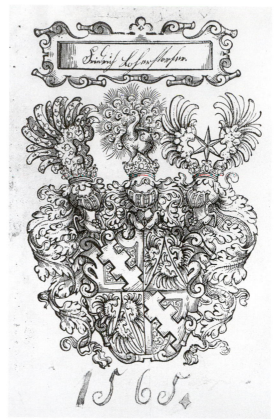

1565.

282b

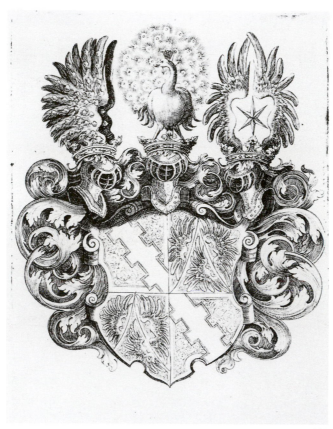

283

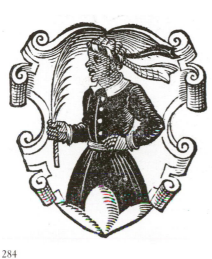

284

DVRANT VIRTVTE
PARTA.

*ANDREAS PEVRRERVS, vtriusq;
Styriæ ARCHIDIACONVS, Sereniß:
Archiducu CAROLI, &c. Ca
pellanus, & Parochus
Græcensis.*

285

MODERANTVRIPSAET·FATA·LEGES·AC·REGVNT
·M·D·XVI·

CHVONRADVS·PEV TINGER·AVGVS:
TANVS·IVRISVTRI VSQVE·DOCTOR

286a

MODERANTVRIPSA·ET·FATA·LEGES·AC·REGVNT
·M·D·XVI·

CHVONRADVS·PEV TINGER·AVGVS:
TANVS·IVRISVTRI VSQVE·DOCTOR

286b

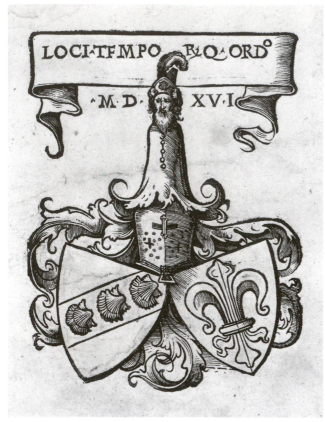

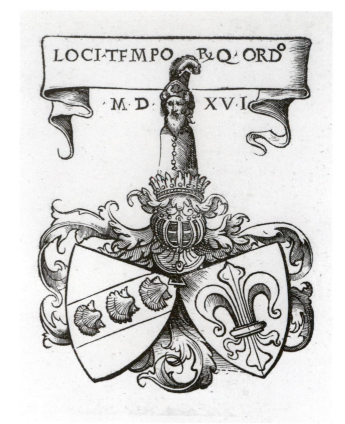

287a

287b

288

289

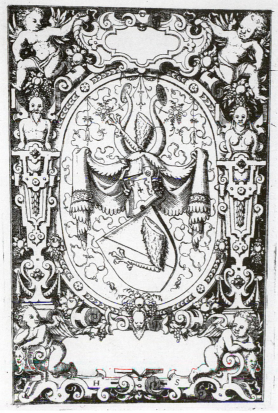

290

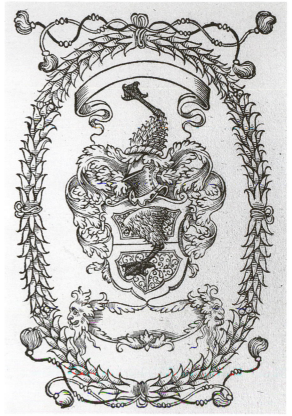

291

292a

292b

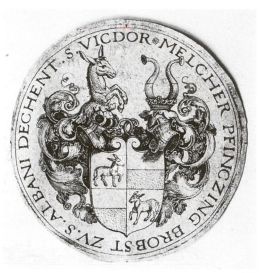

293

294 I

294 II

294 Kopie

295a

295b

295 Kopie

296 I

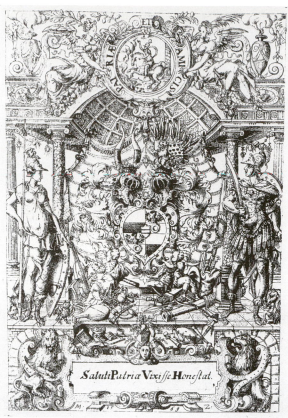

296 II

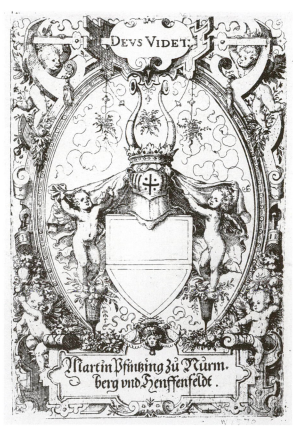

297

298

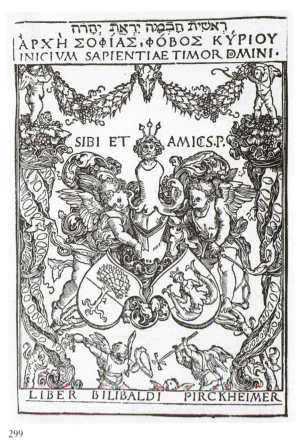

299

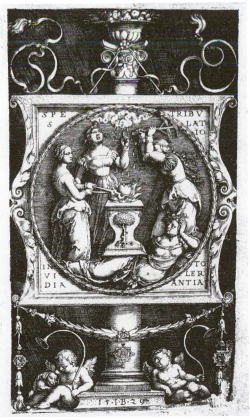

300a

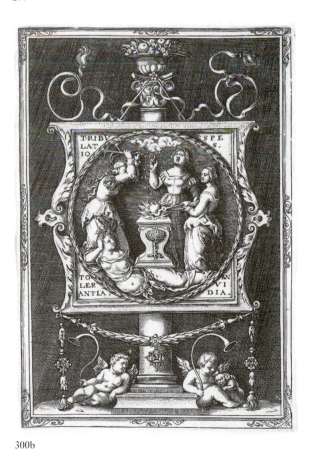

300b

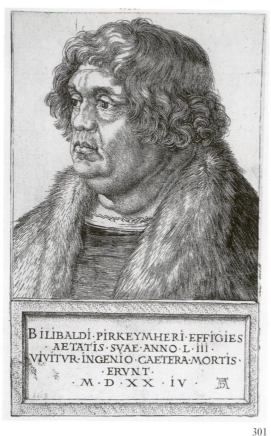

301

Also hat Gott die welt geliebet/das er seinen eynigen Son gab/
auff das alle die an jn gleuben/ nicht vorloren werden/ sondern
das ewige leben haben. Johannis am iij.

So wir nun rechtfertig worden sind/ durch den glauben/
haben wir fried bey GOTT van Vater/ durch Jhesum
Christum. Roma. v.

Ich bins/ ich bins selbs/ der do austilget deine missethat
von meinet wegen/ vnd deiner sunde wird/ ich nicht ge-
dencken. Esaie. am xliij.

Wer wil die ausserwelten Gottes schuldigen? Gott ist hie/ der
da rechtfertiget. Wer wil verdammen? Christus ist hie/ der ge-
storben ist/ Ja viel mehr der auch aufferweckt ist/ der auch sitzet
zu der gerechten Gottes/ vnd vertrit vns. Roma. viij.

Balthassar Eddeler von Plotho.

302a

Also hat Gott die welt geliebet/ das er seinen
eynigen son gab/ auff das alle die an jn gleu-
ben/ nicht vorloren werden/ sonder das ewi-
ge leben haben. Johannis am iij.

Ich bins/ ich bins selbs/ der do austilget deine missethat von mei-
net wegen/ vnd deiner sunde wird ich nicht gedencken. Esaie. 43.

So wir nun rechtfertig vn-
gen sind/ durch den glauben/ haben wir
fried bey Gott dem Vater/ durch Jhesum Christum. Roma. v.

Kumpt her zu mir/ alle jr die do arbeiten vnd beladen
seit/ vnd ich wil euch erquicken. Matthei. xj.

Balthassar Eddeler von Plotho.

302b

Gottes wort bleibet ewig. Jesaia. am xl. Ca.

Wer von Gott ist/ der höret Gottes wort/
Darumb höret jr nicht/ denn jr seyt nicht
von Gott. Johannis am viij.

Ich bynder weg/ die warheit/ vnd das leben/ Niemandt
kumpt zum Vater/ denn durch mich. Johannis. xiiij.

Gott hat seines eygen Sons nicht verschonet/ sonder hat er fur vns
alle dahyn geben/ wie solt er vns nicht mit jm alles schencken. Ro. 8.

Nemet war/ das Lamb Gottes/ welchs hyn
nympt die sünde der welt. Esaie. 53.

Balthassa: Eddeler von Plotho.

302c

303a

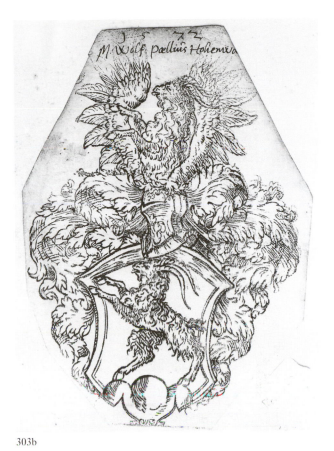

303b

304

305

306

307

308

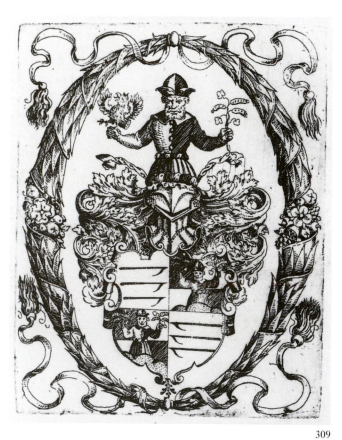

309

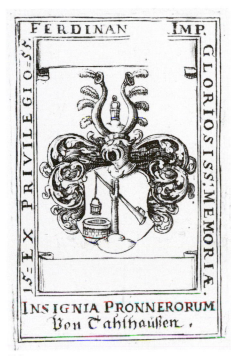

310

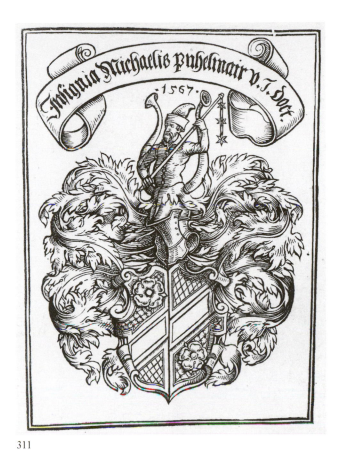

311

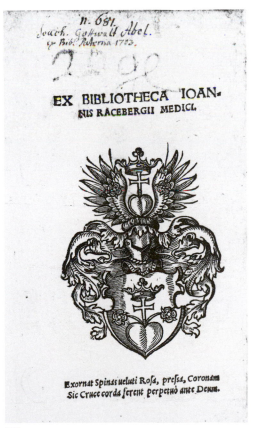

312

313

314

ANNO.
15

DÑI.
5

PARTE RVBET DEXTRA CLYPE9 PARS ALBA SINISTRA E
ET SVPER IN GALEA CORNVA BINA MICANT
CORNVA SVNT ROBVR MARTIS COLOR ALTER ET ALTER
PACIS VTRVMQ SATOS NOBILITATE DECET

315

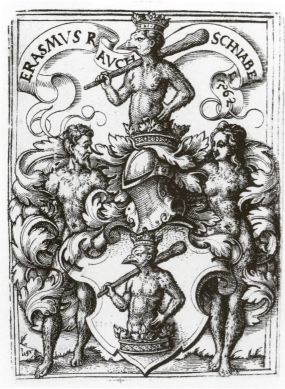

ERASMVS R
AVCH

SCHNABE
L 62

316

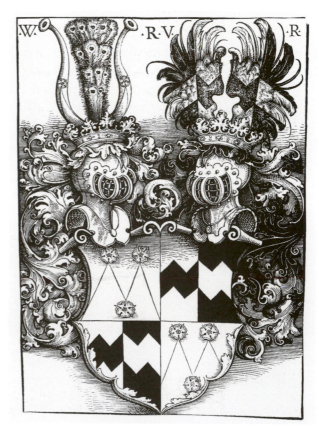

·W· ·R·V· ·R·

317

318

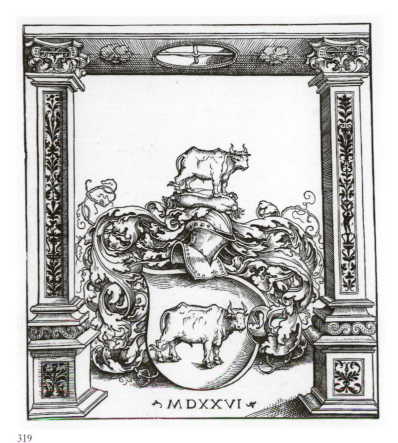

319

320

REVERENDVS ET NO-
bilis Dominus VVolfgangus
Andreas Rem à Ketz, Cathe-
dralis Ecclefiæ Auguft: Sum:
Præpofitus, librum hunc vnà
cum mille & tribus alijs, vari-
ifq; inftrumentis Mathema-
ticis, Bibliothecæ Monafterij
S. Crucis Auguftæ, ad perpe-
tuum Conuentualium vfum,
Anno Chrifti M. D. LXXX
VIII. Teftamento legauit.

321

322

323

324

325

326

HIERONIMVS REYTER.

327

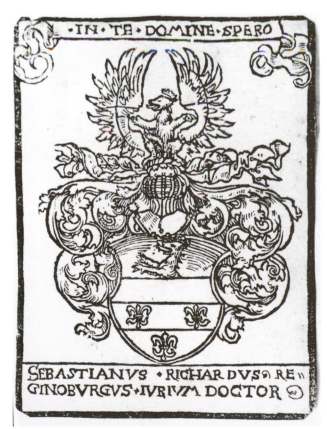

·IN·TE·DOMINE·SPERO

SEBASTIANVS · RICHARDVS RE
GINOBVRGVS · IVRIVM DOCTOR

328

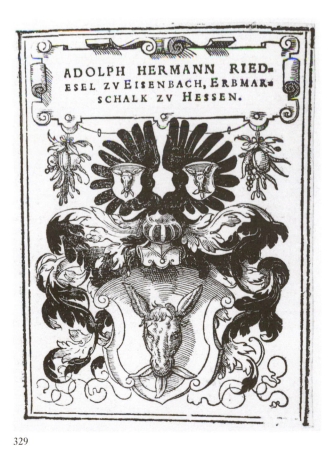

ADOLPH HERMANN RIED=
ESEL ZV EISENBACH, ERBMAR=
SCHALK ZV HESSEN.

329

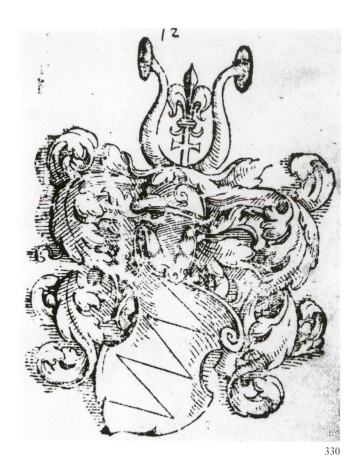

330

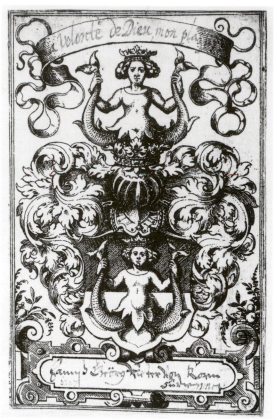

331

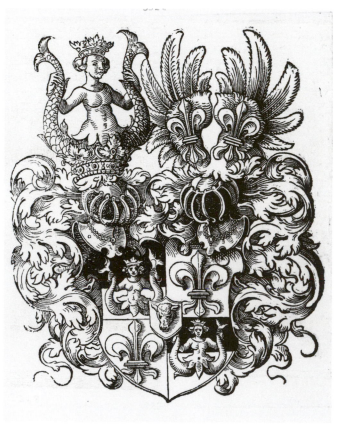

332

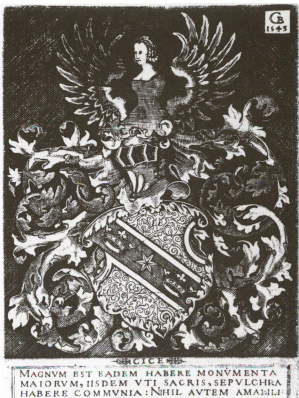

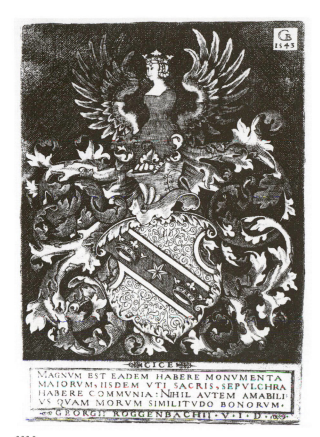

CICE

MAGNVM EST EADEM HABERE MONVMENTA
MAIORVM, IISDEM VTI SACRIS, SEPVLCHRA
HABERE COMMVNIA: NIHIL AVTEM AMABILI
VS QVAM MORVM SIMILITVDO BONORVM.
GEORGII ROGGENBACHII · V · I · D ·

CICE

MAGNVM EST EADEM HABERE MONVMENTA
MAIORVM, IISDEM VTI SACRIS, SEPVLCHRA
HABERE COMMVNIA: NIHIL AVTEM AMAMLI
VS QVAM MORVM SIMILITVDO BONORVM.

333 I

333 II

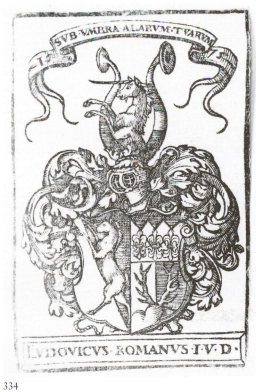

SVB VMBRA ALARVM TVARVM

LVDOVICVS ROMANVS I·V·D·

334

335

336

337

338

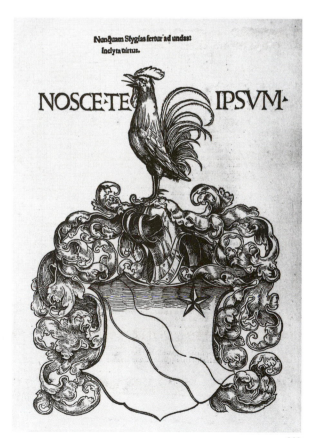

339

340

341a

342

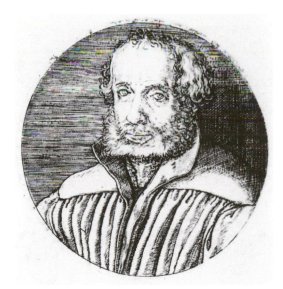

341b

343

344

345

346

347

348

349

350

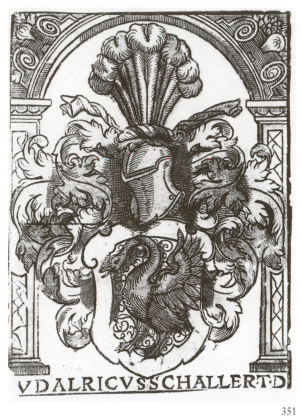

V·DALRICVS·SCHALLER·T·D·

351

352

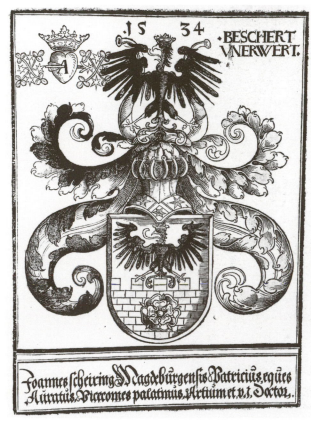

·15··34· ·BESCHERT· ·VNERWERT·

Joannes scheiring Magdeburgensis Patricius eques
Auratus. Piercomes palatinus. Artium et v.i. Doctor.

353

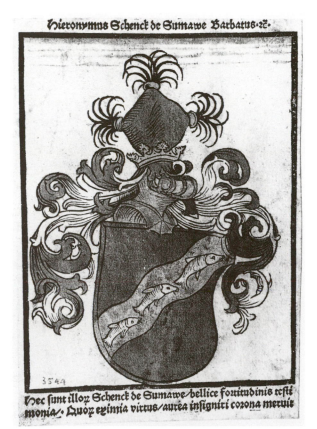

Hieronymus Schenck de Sumawe Barbatus ꝛc.

Hec sunt illoꝛ Schenck de Sumawe bellice fortitudinis testi
monia. Quoꝛ eximia virtus/aurea insigniri coꝛona meruit

354

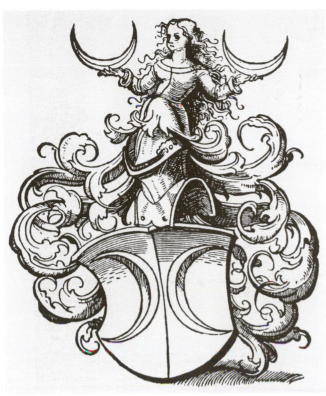

355 I

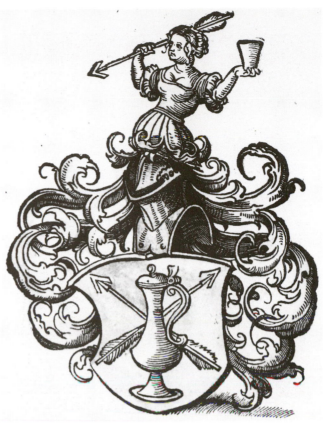

355 II

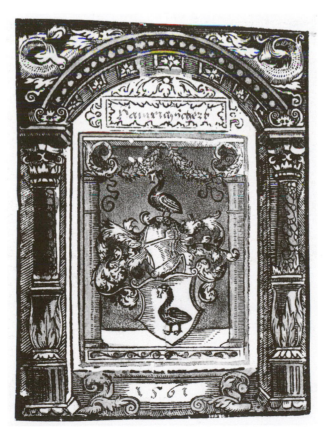

356

357

358

359

360

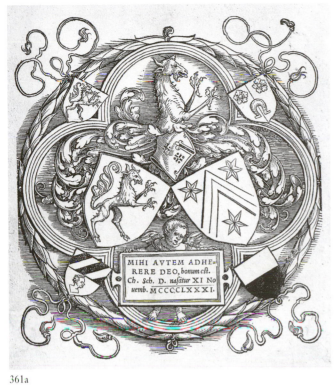

361a

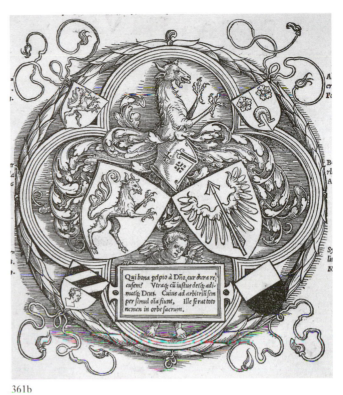

361b

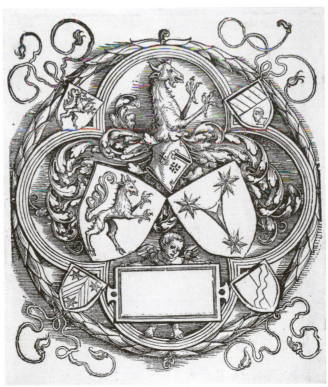

361c

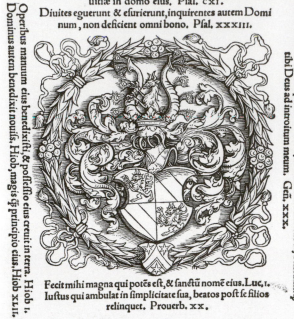

Mihi autem adhærere Deo bonum est, ponere in Domino
Deo spem meam. Psal. LXXII.
Beatus uir qui timet Dominum in mandatis, gloria & di
uitiæ in domo eius. Psal. CXI.
Diuites eguerunt & esurierunt, inquirentes autem Domi
num, non deficient omni bono. Psal. XXXIII.

Fecit mihi magna qui potēs est, & sanctū nomē eius. Luc, I.
Iustus qui ambulat in simplicitate sua, beatos post se filios
relinquet. Prouerb. XX.

Liber Christophori Scheurli, I.V.D. qui natus est 11.Nouemb. 1481.
Filij uero Georgius 19. April. 1532. & Christophorus 3. Aug. 1535.

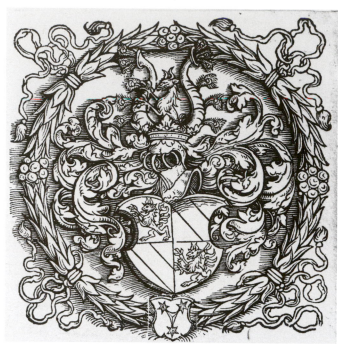

362a

362b

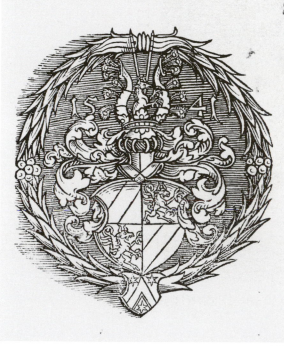

PSAL. LXXII.
MIHI AVTEM ADHÆRERE DEO
BONVM EST, PONERE IN DO-
MINO DEO SPEM MEAM.

363a

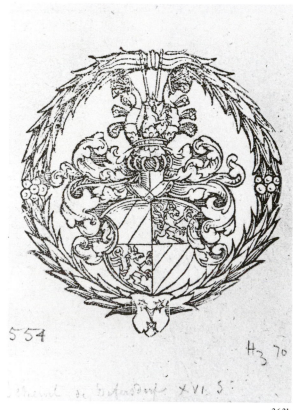

363b

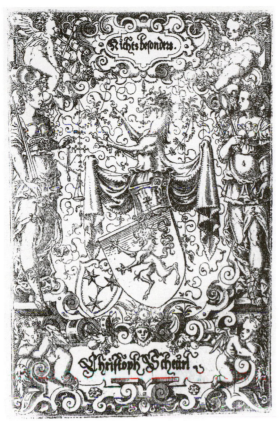

364

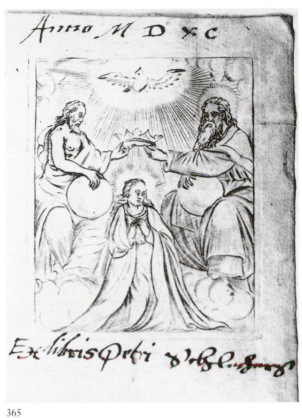

365

366

FAMIL: SCMIDNERORVM.

SVPELLEX LIBR

367

OTTVM SAT HANE REQVIES

OTTO SCHMIDMAIR RATISBONĒSIS 15·91

368

369

Valentinus Schnotzius,

Canonicus & Senior Herriedensis.

370

371

372

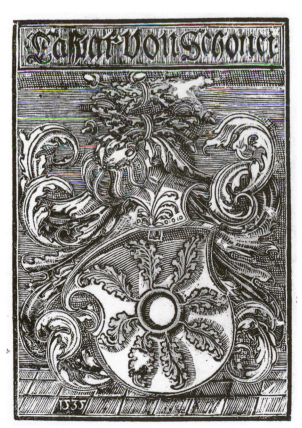

373a

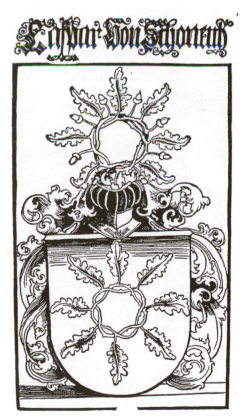

373b

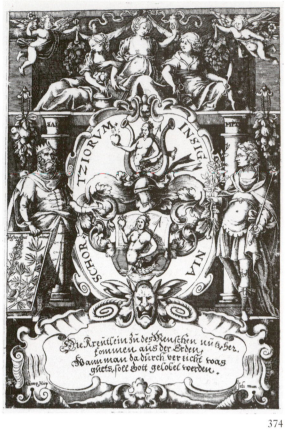

374

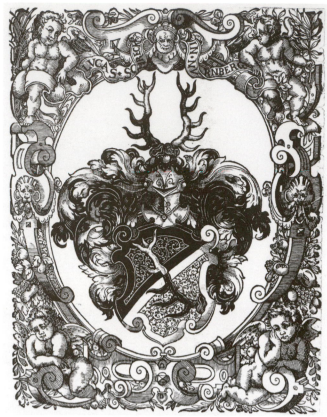

375

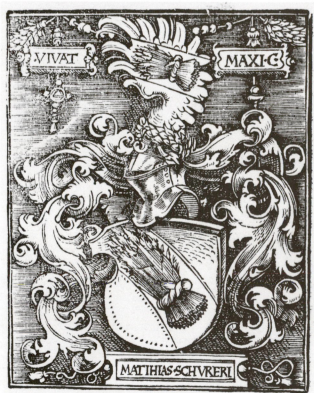

SIBI ET SVIS.

377a

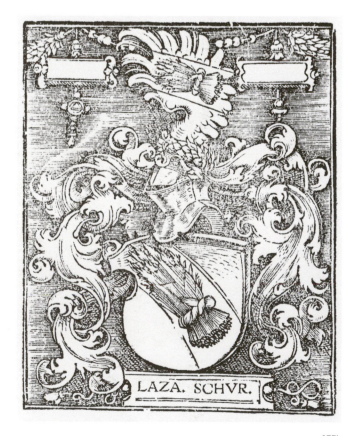

377b

BALTHASSAR
SCHREIVOGEL · PASTOR
S TAINKIRCHIVS ·

V · V · V
MD LXXIIII

376

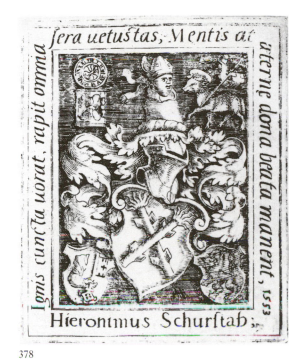

ſera uetustas, Mentis at

Ignis cuncta uorat, rapit omnia

uterne dona beata manent, 1553

Hieronimus Schurstab·

378

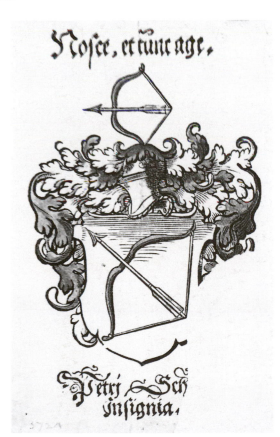

Nosce, et tunc age.

Petri Sch
ynsignia·

379

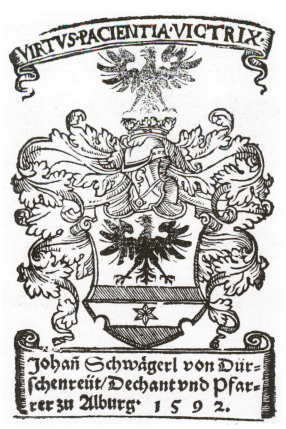

VIRTVS·PACIENTIA·VICTRIX·

Johañ Schwägerl von Dür-
schenreüt/Dechant vnd Pfar-
rer zu Alburg· 1 5 9 2.

380

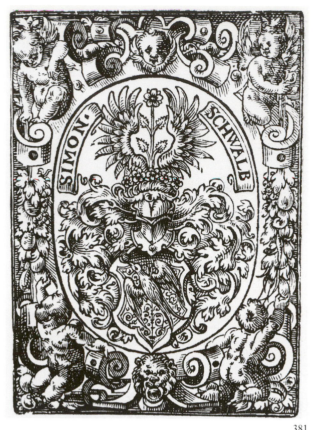

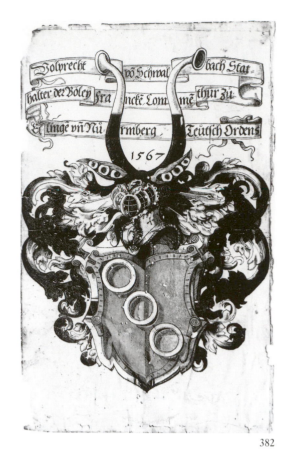

381

382

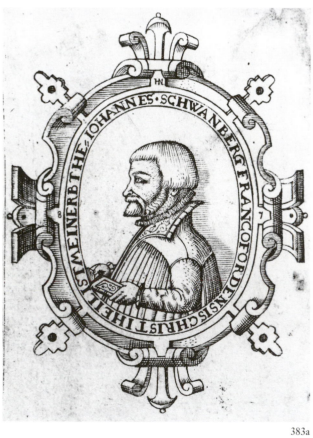

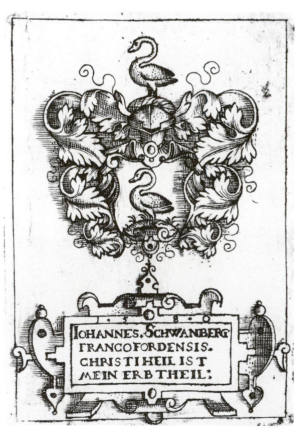

383a

383b

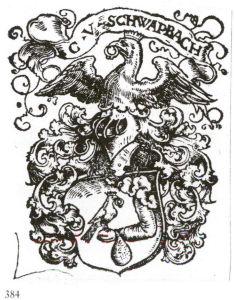

384

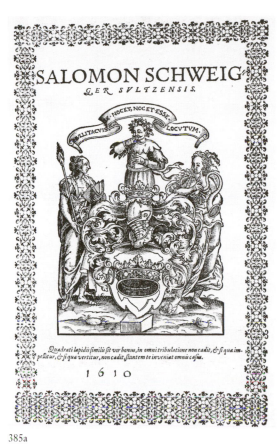

385a

385b

385c

386

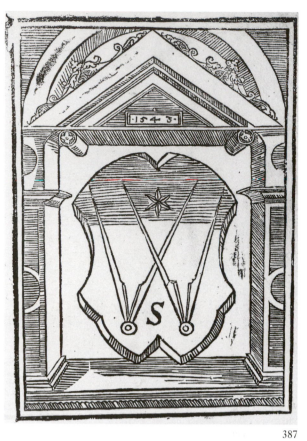

387

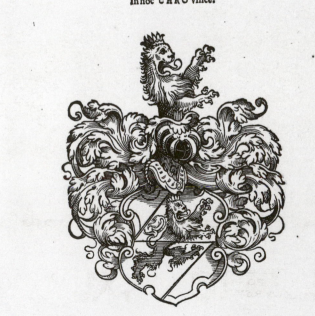

ARMA GENTILITIA HAEREDITARIA
Raphaelis Seileri, i. c.

Εν τούτῳ X P Ω νικᾷ.
In hoc CHRO vince.

388

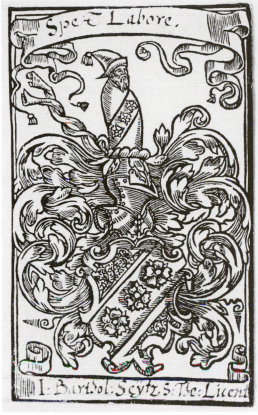

389

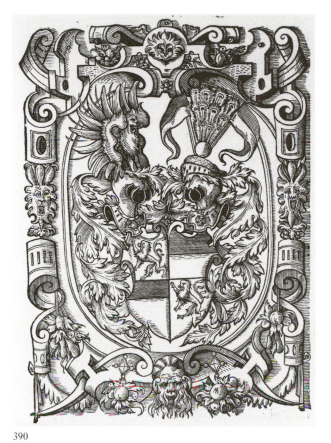

390

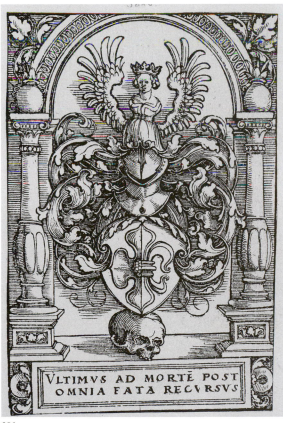

391a

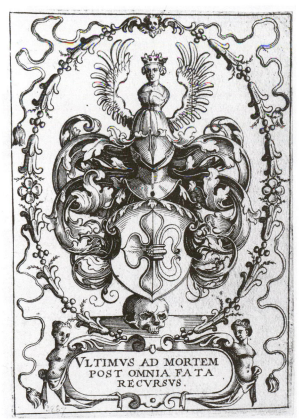

391b

392

394

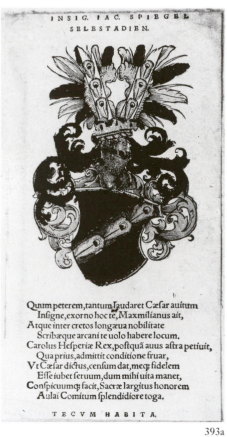

Quum peterem, tantum laudaret Cæsar auitum
Insigne, exorno hoc te, Maxmilianus ait,
Atque inter cretos longæua nobilitate
Scribæque arcani te uolo habere locum.
Carolus Hesperiæ Rex, postquã auus astra petiuit,
Qua prius, admittit conditione fruar,
Vt Cæsar dictus, censum dat, meq; fidelem
Esse iubet seruum, dum mihi uita manet,
Conspicuumq; facit, Sacræ largitus honorem
Aulai Comitum splendidiore toga.

TECVM HABITA.

393a

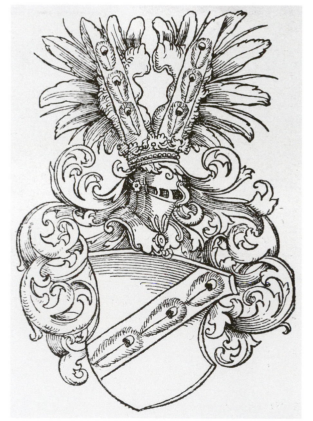

393b

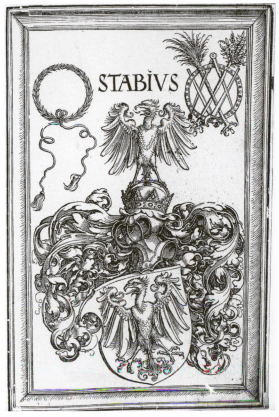

STABIVS

395a

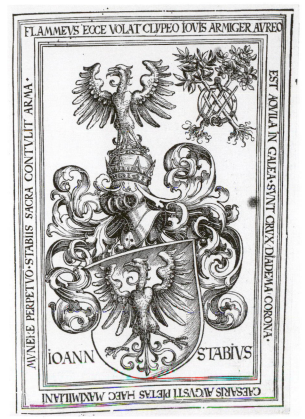

FLAMMEVS ECCE VOLAT CLVPEO IOVIS ARMIGER AVREO
EST AQVILA IN GALEA·SVNT CRVX DIADEMA CORONA·
IOANN STABIVS
CAESARIS AVGVSTI PIETAS HAEC MAXIMILIANI
MVNERE PERPETVO·STABIIS SACRA CONTVLIT ARMA·

395b

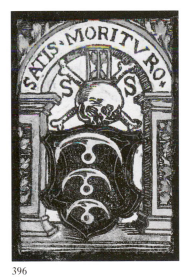

SATIS·MORITVRO·

396

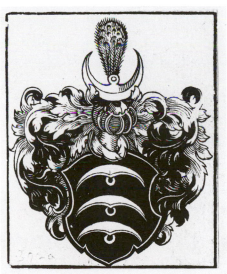

397

398

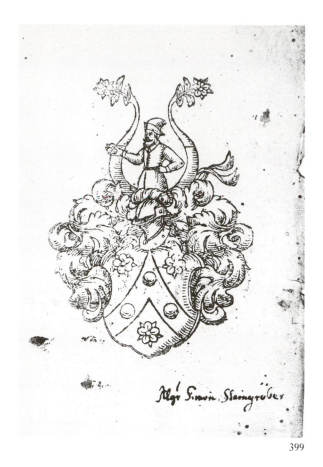

399

400

401

402

403

405

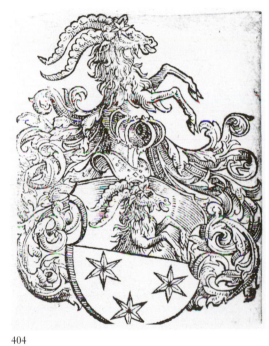

404

407

406

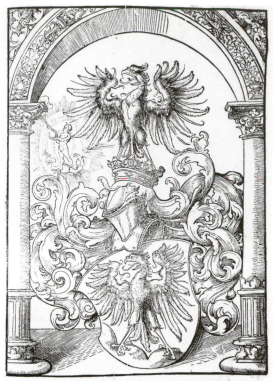

ERASMVS STRENBERGE[R]
CANONICVS TRIDENTI[...]

408

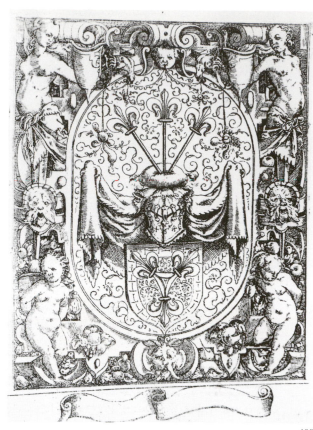

409

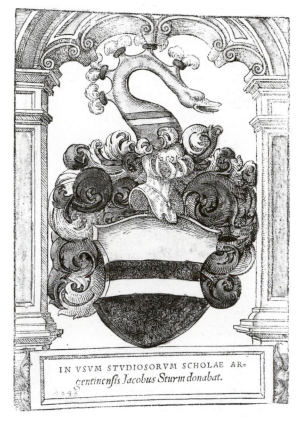

IN VSVM STVDIOSORVM SCHOLAE AR=
gentinensis Iacobus Sturm donabat.

410

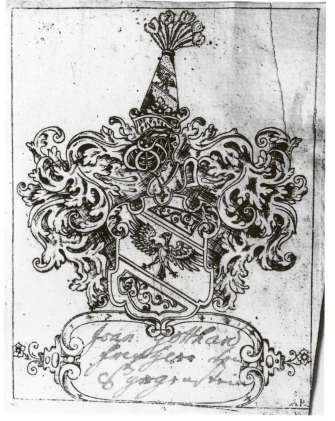

411

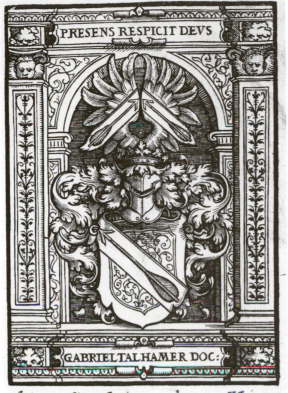

412

413

414

415

416

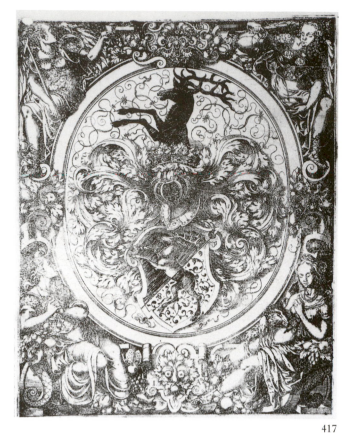

417

418

419

420

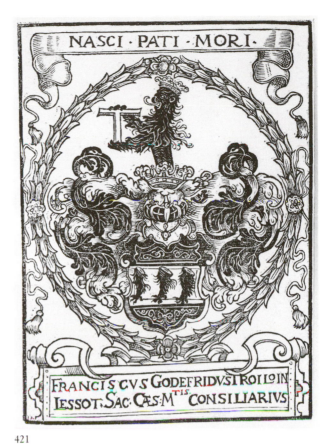

NASCI · PATI · MORI ·

FRANCISCVS GODEFRIDVSTROILOIN
IESSOT SAC CÆS M^{TIS} CONSILIARIVS

421

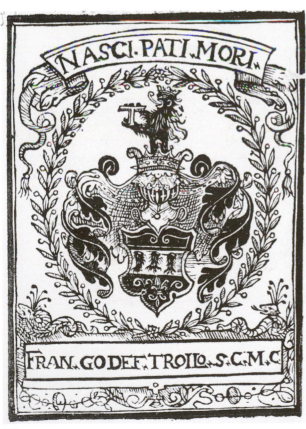

NASCI · PATI · MORI ·

FRAN. GODEF. TROILO. S.C.M.C.

422

SOLI DEO GLORIA

423

424

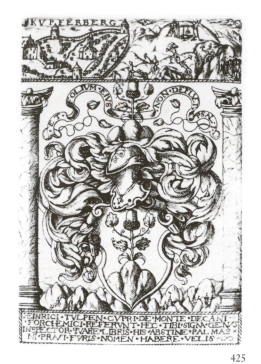

425

426

427

428

429

430

431

432

433

434

435

436

437

438

439

I. G. L.

.1581.

440

Vna fides quatuor: fignü unum: animus: Deus unus.
Trinus in æternum. Romula bulla uale.

Ein Gott/der vier ein Glaub/ein Sinn.
Ein Schildt/Römifche Bull fahr hin.

M. D. LXXXV.

441

442

Pʃ. 118.
Iuftus es domine: Et rectum iudicium tuum.

.3. Efdre .3.

Super omnia vincit veritas.

443

444

445

446

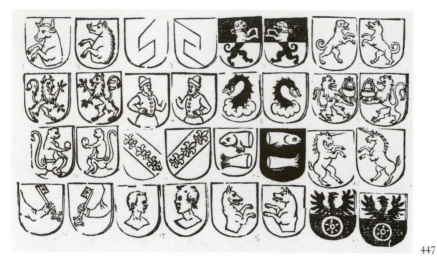

447

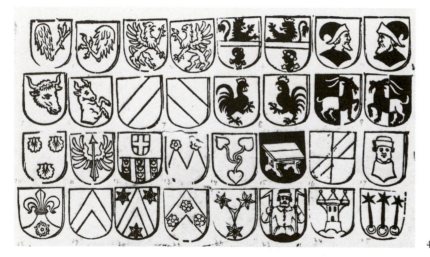

448

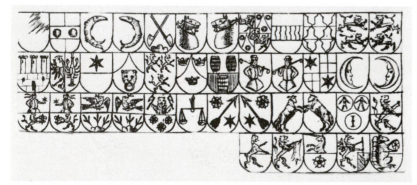

449a

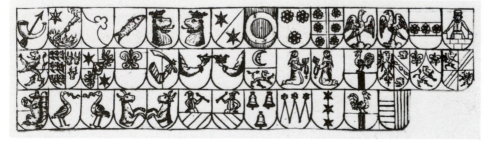

449b

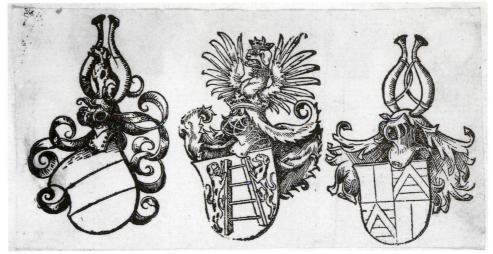

450a

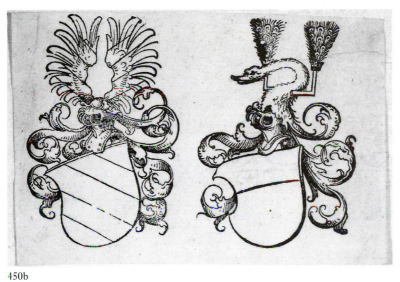

450b

450c

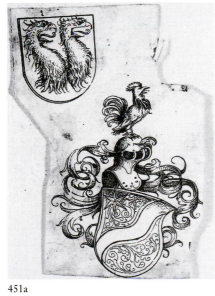

451a

451b

In insignia Ioan: Vualcumÿ.

Præ reliquis ueluti præstans est fulco uolatu
Præstat sic auibus, nobilitate sua.

452

453

dum proponere
15. A. 89

Ioannes Rudigeri Fraissaur
senÿ.

4309

454

455

456(1)

456(2)

456(3)

456(4)

CASPARVS VOGLER·I·V·D·

457

458

459

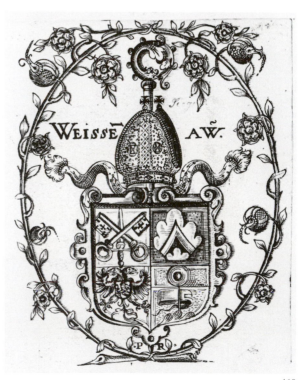

WEISSĒ AW.

460

461

462

463

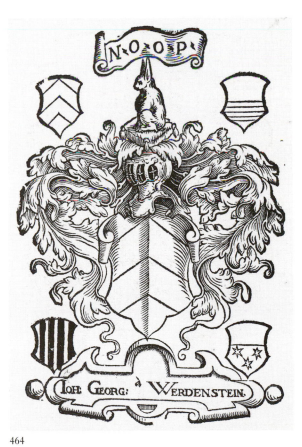

464

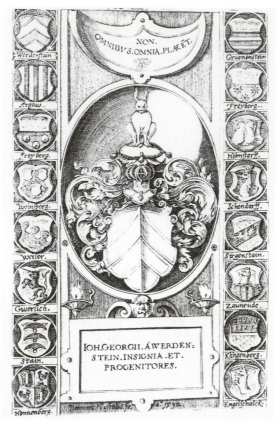

465

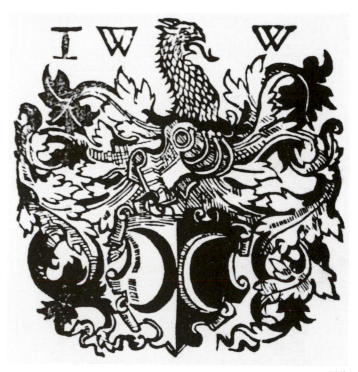

466b

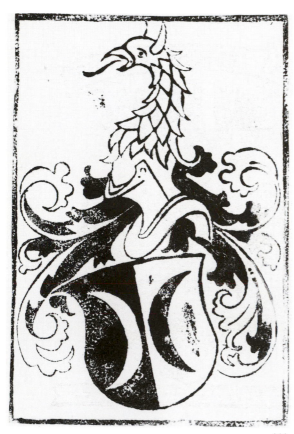

466a

467

468

469

470

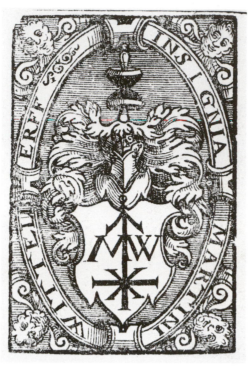

471

472a

472b

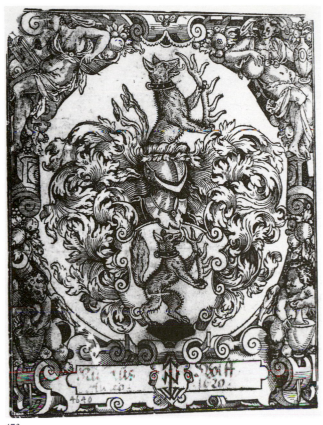

473

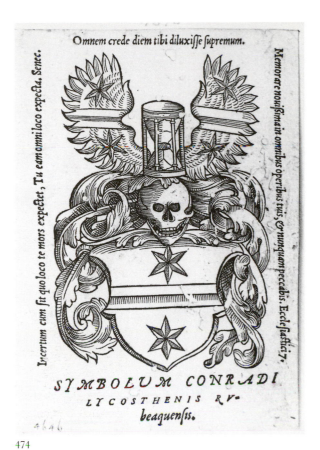

Incertum cum ſit quo loco te mors expectet, Tu eam omni loco expecta. Senec.

Memorare noviſſima in omnibus operibus tuis, & nunquam peccabis. Eccleſiaſtici 7.

SYMBOLUM CONRADI
LYCOSTHENIS RV-
beaquenſis.

474

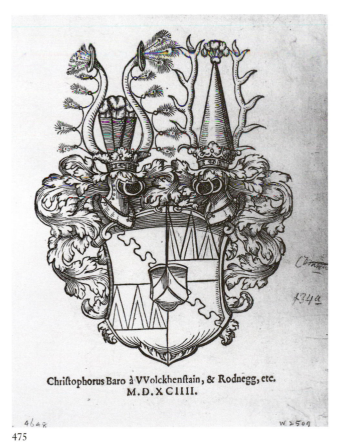

Chriſtophorus Baro à VVolckhenſtain, & Rodnegg, etc.
M.D.XCIIII.

475

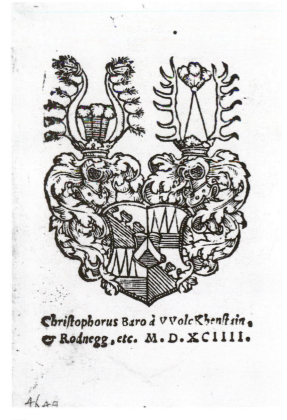

Chriſtophorus Baro à VVolckhenſtain,
& Rodnegg, etc. M.D.XCIIII.

476

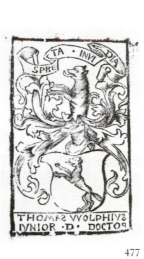

477

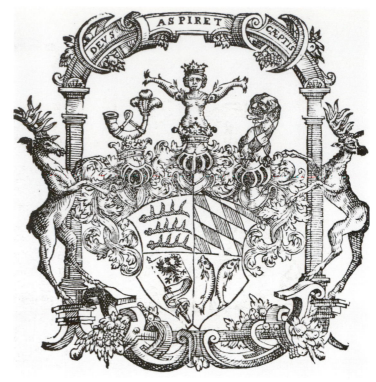

478

479

480

481

482

483

Jn Gottes namen/ recht.

Gib Gott dem Herrn allain die Ehr/
Auſſr jm ſunſt khainem andern mehr.

485

484

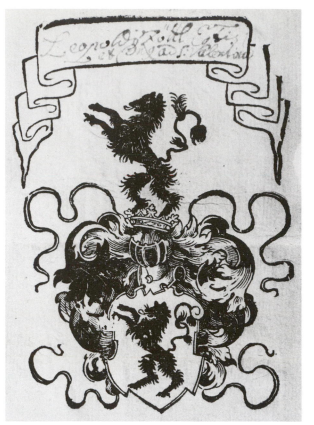

486

487

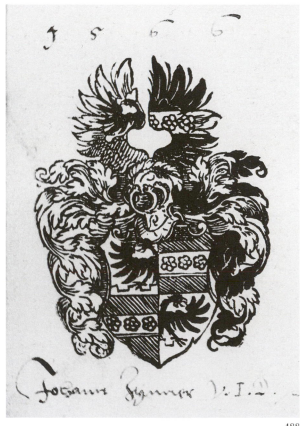

488